KB175579

나의 미술기자 시절

나의 미술기자 시절

한국 최초의 미술기자 이구열의 취재 노트

이구열 지음

2014년 12월 1일 초판 1쇄 발행

펴낸이 한철희 | 펴낸곳 돌베개 | 등록 1979년 8월 25일 제406-2003-000018호
주소 (413-756) 경기도 파주시 회동길 77-20 (문발동)
전화 (031) 955-5020 | 팩스 (031) 955-5050
홈페이지 www.dolbegae.com | 전자우편 book@dolbegae.co.kr
블로그 imdol79.blog.me | 트위터 @Dolbegae79

책임편집 이현화·김옥경
표지 디자인 김동신 | 본문 디자인 이은정
마케팅 심찬식·고운성·조원형 | 제작·관리 윤국중·이수민
인쇄·제본 영신사

ISBN 978-89-7199-640-9 (03600)

이 도서의 국립중앙도서관 출판시도서목록(CIP)은 e-CIP 홈페이지
(http://www.nl.go.kr/ecip)에서 이용하실 수 있습니다.(CIP제어번호: CIP2014033801)

책값은 뒤표지에 있습니다.

나의 미술기자 시절

이구열

한국 최초의
미술기자

이구열의
취재 노트

돌베
개

지난날 그 시절을 다시 걷는 기분으로

6·25전쟁에 참전하고 정전 뒤에도 여러 해 복무하다가 제대하여 한 언론인의 도움으로 신문사에 들어갔다. 『민국일보』였다. 거기서 처음 미술을 담당하게 되었을 때, 한 동료가 "미술기자가 된 포병 대위라! 멋있다"고 하기에 "그렇게 되었습니다" 하고 웃어넘긴 적이 있었다.

그러나 실은 전쟁으로 황해도의 고향 집과 전답 재산을 다 버리고 피난 나온 실향민으로 군에 입대하기 전까지 나는 화가를 뜻한 미술학도였다. 석고 데생, 야외 스케치와 수채화 그리기를 열심히 했었고 미술서적도 꽤 많이 구해 읽고 있었다. 그러나 7년간의 군복무와 생활난으로 그 길은 좌절될 수밖에 없었다.

그랬는데 꿈같은 미술기자의 길이 열린 것이다. 신문에 미술기사와 전시 단평도 쓰는 기자가 되니 예전의 화가 꿈과 연결되었다. 미술과의 동행이었다.

열심히 미술전문기자가 되려고 했다. 미술기삿거리의 현장은 어디든 달려갔다. 1960년대까지만 해도 세계 미술 움직임에 관한 정보나 지식은 주로 미국의 시사 주간지 『타임』과 『뉴스위크』의 아트 섹션을 통해서나 얻을 수 있었다. 일본에서 나온 각종 미술서적과 잡지도 긴요하게 구해 읽었다.

우리의 근현대미술사도 알아야 했다. 그 기록은 국립중앙도서관

의 옛 신문과 잡지 등에서 조사, 확인할 수 있었다. 그것을 노트도 했다. 그 노트로 내 딴의 저술도 여러 권 해낼 수 있었다. 그 미술전문 기자 시기가 나의 팔십 인생에서 가장 흐뭇한 지난날로 되새겨진다. 『민국일보』, 『경향신문』, 『서울신문』 그리고 『대한일보』에서 전후 15년간 그 흐뭇한 시기를 가졌다.

신문사를 떠나서는 한국근대미술연구소를 독자적으로 만들고 형편껏 이런저런 조사·연구 작업을 지속했다. 그러자 '한국근대미술사의 개척자'란 말도 들었다. 그런 중에 칠십 고희 나이에 들게 되니 주위에서 "선생은 자서전이나 회고록을 꼭 남겨야 한다"는 말을 듣게 됐다. 그럴 제면 "내가 무슨…" 하다가 컴퓨터 워드프로세서를 활용하게 되면서 가끔 나의 지난날을 한 대목씩 정리해 보았다. 그러기를 10년이 넘으니, 이 『나의 미술기자 시절』이 묶여졌다. 오래 살고 옛 기억도 살아 있어서 이런 일이 가능했던 셈이다.

이런 글을 쓰는 사람은 누구라도 지난날의 그때 그 시간, 그 현장으로 4차원의 시공을 넘어 되돌아가서 그때를 다시 살아 보는 그런 기분을 분명히 맛볼 것이다. 나는 참으로 그러했다.

컴퓨터 자판을 두드리다 보니 25편의 화제를 말하게 되었고, 후기로 한국근대미술연구소 운영 경위도 밝히면서 '회고의 미술기자 수기'로 삼았다. 대단치도 않은 이 수기를 재미있게 여기고 화단 이면사 성격도 있다고 출판을 해주는 돌베개 한철희 사장이 참으로 고맙고, 얘기가 돋보이게 편집을 잘해 준 이현화 팀장의 노고에도 감사하고 싶다. 또 과거의 나처럼 미술 저널리스트로 활약하고 있는 김복기 학형이 차근하게 추천의 글을 써 주니 짙은 동행의 정을 느낀다.

2014년 겨울 초입에,
청여

5

차례

1959년부터 1973년까지 약 15년 동안의
나의 신문기자 생활은 주로 미술 담당이었다.
그래서 나의 그러한 면을 아는 화가나 친구들은
나를 '미술기자'로 불러 줬다.
그럴 때면 나는 부끄러운 대로 한국 신문 사회에
한 전통을 발아시켰다는 내 나름의 해석으로
영광을 느꼈다.

지금의 내 나이는 스스로 실감이 안 나지만,

지나온 삶을 되돌아보며 생각하니 그때 그 시간,

그 현장으로 되돌아가서 그때를 다시 살아보는

그런 기분을 맛보았다.

세상을 떠나간 소중했던 내 주변의 많은 얼굴들과

역사적인 존재들과도 다시 만나는 듯했다.

나의 여건과 한계와 능력의 정도에서나마

'살아가고 싶었던 길과 하고 싶었던 일'을

그런대로 이루어온 시간이었던 듯하다.

나로서는 충분히 만족스러운 삶의 시간들이었다.

신문에 실린 첫 미술전 단평

한 통의 전화

1959년 8월 초순이었다. 서울의 안국동 로터리에 있던 세계통신사 출판부에서 『세계연감』 편집 일을 하고 있던 나에게 얼마 전까지 부장으로 같이 지내다가 『한국일보』 문화부장으로 옮겨 갔던 임방현林芳鉉 씨에게서 전화가 걸려 왔다.

"여기 와보니 미술전 평을 쓰는 기자가 없어요. 그래서 이 형에게 그것을 부탁할까 해서 전화했습니다."

뜻밖의 전화에 나는 당황하며 반사적으로, "제가 어찌 감히 신문에 미술전 평을 쓸 수가 있겠습니까. 한 번도 써 본 일이 없고, 또 솔직히 저는 그럴 만한 능력도 없습니다. 저에게 그런 기회를 주시려는 것은 너무나 고맙습니다만, 저로서는 어려운 일이니 양해해 주십시오."

나는 그렇게 극구 고사하려고 했다. 그러나 임 부장은, "내가 이 형의 폭넓은 미술 지식과 눈을 잘 알고 있어서 부탁하려는 겁니다. 너무

부담 갖지 말고 이런 기회에 나서세요" 하며 나의 용기를 북돋우려고 했다. 참으로 고마운 말이어서 속으로 흥분이 되면서도 내 실력은 내가 잘 알았기에 그 제의를 수락하기에는 너무나 부끄러웠다.

전우가 맺어 준 인연

6·25전쟁 중에 한 포병 부대에서 장교로 처음 만나 생사의 고비를 같이 겪은 전주 출신의 홍기표라는 전우가 있었다. 입대 전에는 이리*방송국 아나운서였다고 했다. 그는 나처럼 광주포병학교를 졸업하고 신임 소위로 중부전선 금화지구의 9사단 포병 51대대에 부임해 오면서 배낭에 세계문학 일본어 번역서(거의가 이와나미 문고판)를 잔뜩 넣어 와서는 틈틈이 그것을 읽으며 독서광의 모습을 보이는 것이었다. 나이는 그가 나보다 몇 살 위였으나 임관은 내가 1기 앞선 사이였다.

홍 소위는 내가 화가 지향의 미술학도였다가 입대한 처지임을 알자 생사를 예측할 수 없던 전쟁 상황의 전선에서 문학과 미술에 대한 대화로 정신적 여유를 갖게 된 것이 참으로 행운이라면서 당장 각별하게 친근해 하려고 했다. 그에 따라 그와의 우애는 급속히 굳건해졌다. 나는 사적 대화에서는 그를 군 계급 대신 '홍 형'으로 불렀고, 그도 나를 아우처럼 대하며 친근하게 내 이름을 부르곤 했다. 그는 나를 무척 좋아했다.

휴전 직후 서울에 같이 외출을 나오게 되었을 때, 그는 당시 『조선일보』 편집부 기자였던 그의 전주 동향 친구 임방현을 자랑스럽게 소개해 주었다. 그 임 기자는 문학을 뜻하며 서울대학교 철학과를 다녔다고 하는 홍기표의 말 그대로 문학과 예술 전반에 풍부한 지식과 교양을 지니고 있었다. 때문에 우리의 대화는 자연스럽게 문학과 미술

* 이리는 지금의 익산시.

을 즐겁게 화제 삼게 됐었고, 그런 기회를 서울에서 여러 번 가지며 서로 친밀한 관계를 쌓을 수 있었다. 그때마다 임 기자는 나의 어쭙잖은 서양미술사 지식과 초보적 미술 이론에 언제나 호감을 나타내곤 했다. 나로선 고맙기 그지없었다.

미술전 단평, 언론계와의 인연이 시작되다

임방현 선생과의 그 만남은 홍기표 형이 맺어 준 내 평생의 행운이었다. 임 선생과의 그 인연으로 제대 직후 세계통신사 입사가 이루어졌고, 『한국일보』 문화면의 미술전 단평短評 청탁까지 받게 되었다. 임 선생이 진심으로 나를 미술평단에 발붙이게 하고 싶어 하는 것을 나는 잘 알고 있었다. 앞에서 이미 말한 그의 참으로 고마운 미술평 청탁을 나는 몇 번이나 망설이다가 결국 부끄러움을 무릅쓰고 수락하게 되어 나의 그 길 행로가 시작되었다.

그 뒤 나의 15년 미술기자 생활과 미술전문기자를 자처했던 열정의 시작이 된 그 첫 신문 기고 미술전 단평의 대상으로 내가 선택했던 전시는 당시 서울의 북창동 중앙공보관에서 열리고 있던 '신조형파' 제3회 회원 작품 전시였다. 내가 그 그룹전을 주목한 것은 회원 작가들의 작품 태도와 표현 형태가 모두 신선하게 현대적 회화 의식을 나타내었기 때문이었다.

시대적 요청인 새로운 미술 창조를 추구하던 재야(정부 주관의 보수적 '국전'國展**과 대립 관계의 호칭)의 몇몇 중견 양화가들과 그들을 따르던 신진 청년작가 10여 명이 전향적 조형 이념을 같이하며 공동 작품 발표를 뜻했던 그 그룹전은 그만큼 순수했다. 나는 그 내면을 평가하며

** '대한민국미술전람회'의 약칭. 한국문화예술진흥원 주관으로, 1949년부터 1981년까지 실시되던 미술전람회. 1982년 제도 개편에 따라 한국미술협회 주관으로 '대한민국미술대전'으로 바뀌었다.

격려해 주고 싶었다. 지금 그때 쓴 평문을 읽어 보면 문장과 논점이 모두 미숙하여 낯이 뜨거워지지만 그것으로 미술평단 진입의 시발이 된 기록이어서 부끄러운 대로 여기에 그 전문을 싣는다.

의욕과 냉대—'신조형파전'을 보고

스스로 무슨 파라고 한 회칭 자체가 보여 주듯이 회원들의 굳은 전위 의식과 새로운 조형 전개로 현대회화의 국제성에 동조하려는 이 전展은 올해로 3회를 거듭하건만 역시 사생아 대접을 면치 못하고 있는 듯하다. 빈곤한 우리나라 화단에 '신조형'新造型이라는 기치 밑에 꾸준히 작품 발표를 하고, 또 이 회가 관람자들에 의해 '전혀 모르겠다'는 가벼운 말로밖에는 그 반응을 엿볼 수 없는 작가들의 회원전이라는 데 우선 뜻을 주어 보아야 할 게 아닌가 생각된다.

전시 작품은 대체로 색채의 질이라든지 형태의 미감, 선의 서정성이니 하는 따위와는 거리가 먼 주체의식, 순수한 독자적인 관념 묘사로, 거기엔 우리가 보아 온 재래 작화作畫 양식의 상식인 전기前記 요소들은 그 이차적인 부면을 제외하곤 거의 그 역役이 억제당하고 있다.

이것은 현대라는 정신적 불안과 초조에서 과거 양식樣式과 시간을 함께 잃고 난 현대화畫의 공통된 특성이다. 이런 면은 특히 조병현趙炳賢 씨의 작품에서 보이는 불안정한 화면 처리와 종합에 대한 고민, 이에 따르는 색조에서 쉽게 알아볼 수 있다. 씨의 작품 〈7-59〉는 이 회장에서 관심을 끌 만한 '작'作이었고, 정건모鄭健謨 씨의 석비부각적石碑浮刻的인 작품이 보여 주는 침착한 민속적 향토성은 씨의 그 출발과 건실한 노력을 보여 주어 〈돌〉 같은 작품 앞에선 한참 동안이나 발을 멈추게 하고 있다.

문철수文喆守 씨의 추상은 확고한 정신의 위치 설정과 앞으로의 활동이 기대되며, 황규백黃圭伯 씨와 이상순李商淳 씨의 작품에선 제작 생활의 안정과 생활과의 친밀감을 제시하고 있으나 좀 더 직감 묘사의

정리가 있으면 어떨까? 변영원邊永園 씨의 공간 표현과 그 풍부한 화면은 리듬과 운동으로 차 있고 회장을 크게 빛내고 있다.

어쨌든 우리나라의 병적인 기로에서 간신히 명맥을 이어가며 냉대를 면치 못하는 이 새로운 감각의 전위회화 운동은 대중의 몰이해에만 그 책임을 돌릴 것이 아니라 현대적인 사도使徒로서 회원들의 비장한 그 의욕에 병행하는 더욱 건전한 작품에 전념하기를 바라고 싶다.〈龜〉

앞의 단평 말미에 내 이름의 가운데 자인 '거북 구龜 자'를 일반적 방식의 필자 약기略記로 삼은 것 또한 그 후 『민국일보』, 『경향신문』, 『서울신문』, 『대한일보』 기자 시기 나의 미술전 특별기사와 단평에서도 그렇게 붙이게 한 시초였다. 그래서 당시 내 주위와 미술계에서는 나를 좋게 평가하며 '거북이 미술기자' 또는 '거북 씨'로 흔히 부르곤 했다.

미술전 단평은 다시 또 새로운 인연으로

앞의 '신조형파전' 단평을 쓸 때의 이야기를 좀 더 하면, 그전에 나는 그 회원 작가들 중 어느 누구도 친근히 알고 있었거나 접촉한 적이 없었다. 그들의 작품 접촉도 처음이었다. 『한국일보』 임방현 문화부장의 미술평 청탁을 수락하며 그 첫 대상을 신중히 꼽아 보다가 때마침 볼 수 있었던 그 현대적 성격의 전람회장에 조용히 혼자 찾아갔다. 그리고 거기서 신선하게 느끼고 분석된 이미지와 회원 각자의 창작적 요소 내지 특질을 쓰게 되었다. 신문에서 그것을 읽은 작가 당사자들에게서 즉각 반응이 왔다. 현대미술 이론으로 그 그룹의 리더였던 변영원(1921~1988)은 그전까지 보수적인 '국전'을 비판적으로 외면하며 외롭게 추상적 혹은 표현주의적 작품을 추구하던 재야작가였다. 그는 미술과 산업 디자인 및 건축의 종합을 지향한 독일 바우하우

스Bauhaus 운동을 표방하며 '한국의 바우하우스 운동'을 뜻하는 '신조형파' 결성에 앞장섰던 순수하고 열정적인 예술가였다.

그러나 미술계와 언론들이 그 신조형파 운동에 냉담하던 가운데 나의 격려와 이해가 담긴 단평이 신문에 게재되자, 변영원이 회원 중의 누군가와 함께 세계통신사로 나를 찾아왔다. 그는 나의 현대미술 안목과 이해에 놀랐다며 과분하게 격찬을 해주며 나의 글에 진심으로 고마워했다. 그 뒤로 변영원 선생과 나는 각별하게 친밀한 사이가 되었다.

그는 서양음악에도 남다른 교양과 수준 높은 감상력을 지니고 있었다. 저녁에 명동의 막걸릿집에서 여러 동료화가들과 어울릴 때면 한쪽에서 예술적 분위기를 고조시키던 서양 교향악 음반의 전축을 듣다가 벌떡 일어나서는 젓가락을 들고 매우 능숙한 몸짓으로 지휘 흉내를 열정적으로 해 보이며 박수갈채를 받곤 했다. 나도 여러 번 그런 자리에 낀 적이 있는데, 서울 태생인 그는 아버지가 은행에 근무한 여유 있던 환경에서 도쿄의 미술학교 유학을 했지만, 중학생 때부터 당시 서울시공관에서 가끔 공연된 값비싼 입장료의 피아노 또는 교향악 연주회를 빠짐없이 들으러 갔었다고 했다. 그의 남다른 음악 감성의 지휘자 흉내 등은 그런 배경에서 익혀진 것이었다. 한편, '신조형파'의 현대미술 운동은 운영 방식에 대한 회원들 간의 의견 대립이 심해지다가 나의 격려가 담긴 단평도 헛되게 3회전을 끝으로 와해되고 말았다. 정건모가 그때의 사정을 1974년 가을호 『화랑』(현대화랑 발행)에 「신조형파 시절」을 기고하면서 그 배경을 이렇게 밝히고 있다.

"3회전 때 이구열 씨가 『한국일보』에 쓴 「의욕과 냉대―'신조형파전'을 보고」를 보면 저간의 사정을 알 수 있다. ……이러한 식자들의 격려에도 불구하고 그전부터 싹트고 있었던 모 선배 동료 간의 회 운영에 관한 주도권 싸움은 3회전 뒤에 노골화되어……충무로 '진고개' 식

당에서의 일대 격전을 끝으로 '신조형파'는 풍비박산, 어처구니없는 단명의 비운을 가져오게 된 것이었다."

이 기고문에 언급된 '회 운영 주도권 다툼'은 변영원과 조병현 사이에 있었던 일임을 필자 정건모가 내게 확인해 주었다. 그 두 화가는 당시 38세 동갑으로 해방 전 다 같이 일본의 미술학교에 유학한 중견작가였다. 변은 제국미술학교, 조는 태평양미술학교에서 수학한 사이였다.

『민국일보』에서 처음 미술기자가 되다

기자 생활의 시작

임방현 부장의 참으로 고마운 배려로 단번에 유력 일간지에 미술전 단평을 싣게 되어 그 분야의 전문 필자로 데뷔한 셈이 된 그해 10월 말인가 11월 초에 그에게서 또 다른 일로 의논할 일이 있으니 만나자는 전화가 왔다. 신문사 부근 다방엘 나갔더니 이번에도 참으로 고마운 얘기를 꺼냈다.

"고려제지 회사의 김원전金元全 사장이 『세계일보』를 인수하게 되었는데, 나더러 편집국 부국장을 맡아 달라고 해서 응낙했습니다. 이 형도 같이 갔으면 하는데, 어때요? 같이 가시죠……."

나는 기꺼이 그를 따라가기로 했다. 『세계일보』에서는 처음에 조사부에 가 앉았다가 이내 문화부로 옮겨 가 미술을 담당하게 되었다. 그 모두가 임방현 부국장 덕이었다. 그는 그토록 나를 적극 배려해 주었다. 그를 실망시켜서는 안 된다는 다짐을 굳게 하고 미술계 취재와

기사화, 신중히 선택한 미술전 단평 보도 등으로 열심히 뛰며 신문사 안팎에서 신뢰를 얻으려고 노력했다.

당시 나의 문화부 팀은 부장을 포함하여 5~6명의 취재기자가 각기 전담 분야 외에도 문화 예술계의 이런저런 일반 기사를 적절히 맡아 쓰곤 했다. 1960년 2월에 신문 제호가 『민국일보』로 바뀔 때까지는 『세계일보』로 유지되었다. 그 사이 여러 내부 개편이 이루어졌다. 문화부장은 임방현 부국장이 월간 『여원』女苑 편집장이던 소설가 최일남崔一男(1932~)을 데려왔고, 기자로는 모두 쟁쟁한 시인이자 그전부터 있던 이흥우李興雨·황운헌黃雲軒·박성룡朴成龍이 있었다. 거기에 들어가 미술 분야를 맡게 되니, 나로서는 그 이상 뿌듯하고 만족스러울 수가 없었다.

최 부장을 중심으로 한 우리 문화부 팀은 새로운 열의로 문화면 제작에 합심했다. 사내는 물론이고 다른 경쟁지들 사이에서도 높은 평판이 나오고 있다는 말이 들렸다. 최 부장은 문화면 데스크로서 뛰어난 능력과 치밀한 지면 감각을 갖고 있었다. 그는 나이가 서로 엇비슷했던 우리 부원 기자들의 확실한 구심점이 되어 서로 호흡이 잘 맞게 우리를 이끌었다. 그러던 중에 『연합신문』에 있던 정인섭鄭仁燮이 새로 들어왔고, 또한 대단한 영어 실력으로 외국인 인터뷰 등을 도맡아 준 프리랜서 기자 박석기朴石基가 우리와 밀접히 어울리곤 했다.

1959년 김세용 개인전, 미술전문기자로 쓴 최초의 단평

아직 『세계일보』 간판이 유지되던 1959년 11월에 입사한 나는 바로 12월에 을지로 입구에 있던 국립도서관화랑(지금의 롯데백화점 자리)에서 열린 파리 유네스코 본부 기획 '중국 회화 2천 년'의 정밀한 복제화 전람회를 보고 느낀 감명과 덕수궁 함녕전에서 꾸며진 양화가 김세용金世湧(1922~1992)의 제14회 개인전에 나온 추상, 반추상 및 사실적 필

나를 『민국일보』로 이끌어 준 임방현 편집부국장과 세계통신사 시기 북한산 산행을 가서 찍은 사진. 맨 앞이 임방현 부국장이고 뒤의 가운데가 1959년, 젊은 날의 내 모습.

치의 다양하고 열정적인 작품들에서 느낀 감동을 기사화했다. 그것이 전문 미술기자를 자처하려고 했던 나의 미술기사와 단평의 시작이었다. 단평에는 『한국일보』에서 처음 쓴 '龜' 자 이니셜로 나의 책임성을 표명했다.

김세용은 나의 논평적 기사에 크게 만족하면서 나의 현대미술을 보는 눈을 극찬했다. 그 뒤로 우리는 아주 가까운 사이가 되었으나 그에게는 많은 화가들이 무서워하는 면이 있었다. 신의주 태생의 그는 건장한 체격과 강렬한 성격으로 어떤 못마땅한 일이나 나쁘게 본 사람에게는 용서 없이 험악한 표정으로 공세를 취하려 드는 기질이 있었다. 김세용의 그런 면을 모르던 어떤 문필가가 6·25전쟁 직후 서울 명동 입구 모나리자다방에서 열린 그의 개인전 작품에 대해 신문에 비판적 논평을 했다가 죽을 뻔했을 정도로 폭행당했던 사실을 많은 화가들이 알고 있었다. 그 외에도 그의 폭력적인 사례와 관련된 일화들이 많았다.

그러나 일본, 미국, 프랑스를 오가며 작가적 열정을 과시했던 김세용의 자부심은 대단했다. 앞에서 언급한 덕수궁 개인전 때에 그는 피카소의 명작 〈게르니카〉Guernica를 방불케 한 대작 화면구성으로 우리의 항일투쟁을 주제 삼은 거작 〈회회噫噫! 불멸의 분노! 1919년 3월 1일〉(2×5m)을 출품하며 자신의 강한 민족의식을 드러내고 있었다. 집도 가족도 없이 불안정한 독신 생활을 하고 있었으면서도 항상 당당했던 그는 전람회가 끝나고 나서 보관할 데를 고심하다가 4·19혁명으로 이승만李承晩(1875~1965) 정권이 무너지고 민주당 장면張勉(1899~1966) 정권이 등장하자 그 작품을 국회의사당(지금의 서울특별시의회 건물)으로 운반해 가서는 당시 곽상훈郭尙勳(1896~1980) 의장에게, "그림값은 안 주어도 좋으니 의사당 안에 거시오. 기증하겠소. 국회의원들이 이 그림을 보고 3·1운동 정신을 본받게"라고 들이대며 인수하도록 했다는 말을 나는 작가에게서 직접 들었다. 그런데 그 그림의 그 후가 참담했다.

국회의사당에서는 김세용의 그 거작을 보기 좋게 걸 수 있는 마땅한 벽면이 없다는 이유로 마침 신축 중이던 우남회관(지금의 세종문화회관 전신)에 넘겨주어 그해 10월에 회관 건물이 완공되자 2층 로비 중앙의 넓은 벽면에 제대로 걸리게 됐었다. 그것을 나도 직접 본 뒤 명동의 어느 다방에서 작가 김세용을 만났을 때, "아주 잘 걸렸더라"고 축하해 주었는데, 1972년 12월에 가서 무슨 공연 중에 불이 나서 회관이 전소하면서 김세용의 그 대표적 역작도 완전히 불타버리고 말았다. 그 일로 김세용은 한동안 주먹을 휘두르며 울분을 토하곤 했다.

서울에서 열리는 모든 전시회를 보고 다니다

1960년 『민국일보』로 개제된 지면에는 나의 미술 관계 기사와 논평이 잇따라 실렸다. '김찬희金瓚熙 유화전', '문신文信(1923~1995) 도불

1960년 '제4회 창작미협전' 취재를 갔다가 찍은 사진. 왼쪽부터 임직순, 최영림, 황유엽, 필자, 장이석.

전', 이항성李恒星(본명 李奎星, 1919~1997)·이상욱李相昱(1928~1988)
·최덕휴崔德休 등이 회원이던 '제3회 한국판화협회전', 4월에 경복궁
미술관(단순 전시관. 1990년대 중엽에 헐렸다)에서 꾸며진 조선일보사 주
최 '제4회 현대작가미술전', 이화여자대학교 미술학부 출신들의 '제8
회 녹미회綠美會전', '제2회 정규鄭圭(1923~1971) 신작 도자기전', '이
대원李大源 소품전', '금동원琴東媛 개인전', '김창락金昌洛(1924~1989)
개인전', 도상봉都相鳳(1902~1977)·김인승金仁承(1911~2001)·박상옥
朴商玉(1915~1968) 등이 회원이던 '제3회 목우회木友會 작품전', 이봉
상李鳳商(1916~1970)·류경채柳景琛(1920~1995)·장이석張利錫(1916~)
등이 조직한 '제4회 창작미협전', 김진명金鎭明·임규삼林圭三 등이 만
든 '제3회 신기회新紀會전' 등이 그해 전반기에 내가 취재한 미술전이
었다. 그 외에 취재 기사로는 3월에 서세옥徐世鈺(1929~) 중심의 서
울대학교 미대 출신 신진들이 '현대적 동양화는 곧 한국화'를 지향한
묵림회墨林會의 발족 움직임과 그 창립전, 4·19혁명과 자유당 정권의

붕괴에 따른 사회 각계의 혁명적 폭풍이 미술계에도 몰아쳐 종래의 권위주의적 대한미술협회 조직의 해체와 개혁적 재조직이 불가피했던 상황에서의 긴급 임시총회 움직임 등의 기사를 써서 보도했다.

앞에 열거한 전람회 중에서 특히 나의 미술 시각을 자극하고 높여 준 것은 다양한 현대적 표현주의와 추상주의, 그 밖에 여러 형태의 자유로운 창조적 조형 작업이 펼쳐졌던 조선일보사 주최의 '제4회 현대작가미술전'이었다. 그때나 지금이나 경쟁 관계에 있는 다른 신문사가 주최하는 문화 행사는 아무리 사회적 의미가 크더라도 제대로 보도해 주지 않거나 묵살하는 것이 상례인데, 나는 그런 온당치 않은 상례를 무시하고 그 전람회의 '한국 현대미술 동향과 발전 양상'을 나의 『민국일보』 독자에게 알렸다. 전시된 작품들의 내면도 논평으로 소개하며 문화면 머리에 크게 실었다.

그때 내가 선택하여 기사에 곁들인 작품은 김영학金永學의 추상 조각 〈효조〉曉鳥였다. 주최자인 『조선일보』도 그렇게 크게 보도하지 않았던 걸로 기억되는데, 그런 것을 염두에 두지 않은 나의 취재 태도를 최일남 부장이 전적으로 지지하고 격려해 주어 얼마나 신이 났던지 모른다. 그 기사에서 내가 주목하며 언급한 작가는 동양화부에서 김기창金基昶(1913~2001), 서양화부에서 유영국劉永國(1916~2002)·김병기金秉騏·김영주金永周(1920~1995)·박서보朴栖甫(1931~)·하인두河麟斗(1930~1989) 등과 전년에 내가 『한국일보』에 단평을 쓴 신조형파 회원들, 그리고 조각부에서는 차근호車根鎬(1925~1960)·김찬식金燦植(1932~1997) 등이었다.

그렇듯 나는 서울에서 열리는 모든 미술전람회를 거의 빠짐없이 보러 다녔고, 가능한 한 많이 신문에 소개하려고 했다. 미술가들의 어떤 모임이나 움직임도 놓치지 않고 추적하여 기사화하려고 들었다. 그러는 가운데 나는 많은 미술가들과 밀접히 접촉했고, 그들의 여러 면을 알 수 있었다. 그러한 나의 미술계 및 미술가 접촉에 따라 많은

미술가들이 나의 활동을 주목하고 평가해 주려고 하여 더욱 의욕을 갖게 했다.

4·19혁명과 5·16군사정변, 변화한 미술계

1960년 4·19혁명으로 인한 미술계의 변화

자유당 이승만 정권을 몰락하게 한 1960년 3·15부정선거에서 촉발된 4·19혁명의 승리가 어부지리를 한 민주당 장면 정권의 등장으로 이어지던 과정에서 필연적으로 수반된 모든 분야에서의 혁신적 변혁 요구와 그 실현을 향한 열띤 움직임은 당연히 미술계에도 파급되었다. 나는 4월 30일 자『민국일보』문화면의 '벤치'란 스케치 칼럼에 그 분위기를 이렇게 썼다.

▲ 4·19혁명의 승리는 화단에도 일대 변혁을 가져올 모양이다. 관료적이고 보수적인 기성세력의 장막을 밀어제치고 젊은 세대가 마땅히 주류가 되어 앞으로의 미술계를 새롭고 국제적인 계층으로 개화시킬 때가 바로 왔다고 청년작가들은 흥분하고 있다.

어떤 젊은 작가의 말을 빌리면, "작품은 개× 같으면서 대가연하고 권

력층에 아부하여 정치나 일삼고 감투싸움만 하던 세력을 모조리 몰아내야 한다"는 것이다. 또한 좀 더 심한 사람은 작가 아닌 청부업자로 그들을 비난하고 있다. 국가적이고 시민적인 동상이나 벽화 등에 전혀 젊은 작가들을 참여시키지 않고 몇몇이 독점 투쟁을 해왔으니 나올 만도 한 얘기다.

▲ 머지않아 청년미술가대회 같은 것을 해야겠다고 대표적인 30대 작가들이 움직이고 있다. P 씨를 만났더니 수일 내로 약 20명이 모처에 모일 것이고, 앞으로 어떻게 자기들의 선언을 강력하게 전개시킬 것이냐 하는 구체적인 투쟁 방법을 논하게 될 것이라고.

▲ 그런가 하면, 이 틈을 따서 청년작가라는 이름으로 독단적인 정치(?)로 이름을 날리자는 분도 있는 듯, 주위의 동료들은 자못 불쾌한 태도로 이에 대결해 나오며, 뭉치고 공동으로 30대의 힘을 발휘하자고 외치고 있다. 어쨌든 때가 때이니만큼 너무 서두르거나 이성을 잃지 말고 냉정히 움직여 주시기를.

"대한미술협회는 해체되려나?"

5월 14일에 가서 대한미술협회는 전국문화단체총연합회* 회의실에서 임시 긴급총회를 갖고 4·19혁명 정신에 따른 자체적 개혁 방향 문제를 장시간 논의한 끝에, 종래의 관료적 운영 행태 쇄신을 전제로 대한미술협회의 발전적 해체와 전체 미술인의 새로운 대동단결을 가져올 재조직의 필요에 합의를 보고, 그 구체적 초안을 각 분야에서 선출한 16명의 준비위원회에 일임했다. 이날의 긴급총회 소

* 약칭은 문총文總. 지금의 예총藝總 전신. 세종문화회관 북편에 있었다.

집 대표로 회의 진행도 맡은 중진 미술인은 이봉상(1916~1970)이었
다. 김원金源(1912~1994)이 임시의장으로 선출되어 그때 대한미술협
회 위원장이던 이마동李馬銅(1906~1980)과 부위원장이던 박영선朴泳
善(1910~1994)·윤효중尹孝重(1917~1967) 및 각 분과위원장의 일괄 사
표를 수리·가결시켰다. 그리고 빠른 시일 안에 다시 갖기로 한 제2차
임시총회에서 협회 재구성의 최종적 결정을 보기 위해 16명의 준비
위원을 선출하고 산회했다. 나는 그 논의 과정을 현장 취재로 기사화
했다. 제목은 '대한미술협회는 해체되려나?'였다.

 앞의 긴급총회는 전형위원 5인을 선출하여, 1안 기구 개혁, 2안 발
전적 해체, 3안 무조건 해체로 토의 안건을 압축하게 하고 격론을 벌
인 뒤, 참가위원 73명(위임장 포함)의 무기명 투표에서 가결된 방향은
제2안 '발전적 해체'였다. 이때 다음 총회에서 최종적 결정을 보기 위
해 선출한 준비위원 16명은 다음과 같았다.

동양화 이유태李惟台(1916~1999), 김영기金永基(1911~2003), 이남호李
　　　　南浩(1908~2001)
서양화 김환기金煥基(1913~1974), 이봉상, 박고석朴古石(1917~2002),
　　　　이준(1911~)
조각　　김경승金景承(1915~1992), 윤효중, 김정숙金貞淑(1917~1991)
공예　　이완석李完錫(1915~1969), 유강렬劉康烈(1920~1976), 권영휴權
　　　　寧休
건축　　정인국鄭寅國(1916~1975), 강명구姜明求

 발전적 해체를 전제한 대한미술협회의 제2차 임시총회는 7월 5일
문총 회의실에서 열렸다. 그러나 이날은 그간의 준비위원회('대책위원
회'로 개칭. 위원장은 이봉상)가 제시한, '대한미술협회를 깨끗이 해체함
으로써 여러 갈래로 분파돼 있는 전체 미술인의 새로운 통합 기구가

가능하다는 결론과 방법'에 대해 참가회원 60여 명의 대다수가 동의하려고 하지 않았다.

오히려 해체 불가론까지 튀어나왔다. 결국 대책위원회는 재차 다각적인 방안을 강구한 끝에, 10월 15일에 열리는 임시총회에서 완전해체를 선언하고 새 조직으로 대한미술총연합회를 발족시킨다는 합의를 보았다. 그러나 그 해체 선언과 새 조직 발족에 관한 결론도 확실한 실행이 이루어지지 못한 채 1961년으로 넘어가면서 사안 자체가 유야무야되기에 이르렀다. 보수적인 입장의 '국전파'國展派 회원들이 현대미술 계열의 도전적 주도를 경원하려고 했기 때문이었다. 또한 4·19혁명의 열기와 흥분이 차차 식어가던 분위기에서 대한미술협회 개혁에 앞장서려고 한 주도자들의 형세도 시들해져 가고 있었다. 결국 대한미술협회의 해체 선언은 없던 일로 된 듯하다가 5·16군사정변을 당하여 마침내 발전적 해체가 강제되었다.

현대미술가연합 결성, 4·19혁명 정신의 표방

대한미술협회의 발전적 해체와 그 후속으로 대한미술총연합회 조직이 거론되던 직후에 그간 조선일보사 현대작가미술전에 초대 참가했던 '재야파'在野派 작가들이 중심이 된 현대미술가연합의 결성이 이루어졌던 것은 또 하나의 4·19혁명 정신의 표방이었다. 10월 23일 중앙공보관 영사실에서 약 70명의 세칭 재야작가들이 전국 대회 형식으로 모여 진행된 그 결성에서는 대표 위원으로 유영국을, 그리고 조직 활동 분담 전문위원으로 조용익趙容翊(총무·현대미협), 변희천邊熙天(기획·신조형파), 윤명로尹明老(조직·60년미협), 이상욱(국제·무소속), 차근호(심의·무소속)를 선출하고, 다음과 같은 성명을 발표했다.

현대미술가연합 성명

1. 국전을 개혁하라.
1. 미술의 국제 교류를 실행하라.
1. 미술재료는 사치품이 아니다.
1. 문화반역자를 추방하라.
1. 현대미술관을 설치하라.
1. 미술가의 권익을 옹호하라.

그러나 4·19혁명에 고무되었던 이 현대미술가들의 위세도 다분히 충동적인 연합 선언 이상으로 구체적인 조직 활동 없이 표류하다가 1961년에 군사정부에 의해 강제된 통합 조직 한국미술협회에 흡수되어 갔다.

1961년 5·16군사정변과 한국미술협회 출범

1960년에 일어난 4·19혁명은 미술계에도 영향을 미쳐 그동안 보수적이고 권위주의적인 구조로 운영되던 전국 최대의 조직 대한미술협회를 발전적으로 해체시켜야 한다는 혁신적 개혁론이 일게 되고, 그에 따라 수차의 임시총회에서 격론 끝에 해체 쪽으로 의견이 모아졌다. 그러나 그에 반대하는 움직임도 만만치 않아 그 의결은 흐지부지되다가 1961년 5월 16일에 가서 신군부 세력의 군사정변을 맞게 되었다. 그간 정치계와 사회 전반의 부정부패 척결을 공약한 군사정부는 미술계의 여론을 분석한 결론으로 앞의 문제에 대하여 군사정부적 강권을 행사했다. 세칭 홍대파로 불리던 대한미술협회와 1955년 그 협회에서 분파해서 대립 관계에 있던 세칭 서울대파의 한국미술가협회를 군사정변의 분위기에서 통합시킨 새로운 단체 '한국미술협회'를 탄생시켰던 것이다. 여기에는 여러 군소 단체들과 재야작가들도 모두

흡수되었다.

그러나 그 미술계 재편성은 어디까지나 미술가들의 자발적인 결정 형태로 진행되었다. 5·16군사정변 직후인 6월 30일 오후, 퇴계로에 있던 수도여자사범대학(지금의 세종대학교) 회의실에는 1주일 전에 모든 미술계 단체의 통합 조직을 겨냥하며 합의한 가칭 '한국미술가연합회' 실행위원회에서 결정한 대한미술협회, 한국미술가협회, 현대미술가연합, 그리고 무소속 대표들이 첫 회합을 갖고 7월 16일에 정식 창립총회를 열기로 합의를 본 것으로 발표되어 신문에도 그렇게 기사가 나갔다. 그때 참석한 각 단체와 참석자 현황은 다음과 같다.

대한미술협회: 이봉상·김경승·박래현朴崍賢(1920~1976)·김정숙 참석. 김환기·유강렬은 불참.
한국미술가협회: 박세원·박성환·유한원·임응식林應植(1912~2001) 참석. 김세중·민철홍은 불참.
현대미술가연합: 김병기·김영주·이항성·조용익 참석. 유영국·윤명로는 불참.
무소속: 김흥수金興洙(1919~2014)·장두건張斗建·서세옥 참석. 정규·이경성은 불참.

한국미술협회 출범을 반대한 대한미술협회

그로써 통합 조직이 이루어지는가 싶더니 창립총회가 예정됐던 7월 16일 전날인 15일에 대한미술협회는 문총 회관에서 임시총회를 갖고 미술계 4파의 통합에 찬반 격론을 벌인 끝에, "해방 직후에 조선미술가협회로 창립되었다가 1948년 대한민국 정부 수립과 더불어 대한미술협회로 개칭되어 전체 미술인의 최대 조직으로 전통성을 이어온 이 협회를 조직과 회원 수에서 비교가 안 되는 여타 단체와 재야작가들

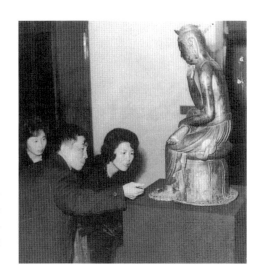

5·16군사정변 직후 국립중앙박물관에 왔던 육영수 여사에게 따로 취재차 박물관에 갔던 내가 국보 〈금동미륵보살반가상〉을 설명한 일이 있었다.

까지도 대등한 입장에서 합친다는 것은 있을 수 없으며, 어디까지나 대한미술협회가 중심이 되어 전국미술인대회 같은 것을 열어 합당한 결론이 나면 새로운 조직체를 만들 수는 있다"는 입장을 재확인하며 무조건적 해체를 거부했다. 그러면서 그 입장을 구체적으로 정리하여 적절한 안을 만들도록 소위원회를 구성했다. 그 위원은 김환기(회장)·김인승(부회장)·김청강·박래현·이봉상·이준·김순련·김경승·김정숙 등이었다.

7월 19일로 연기되어 수도여자사범대학 회의실에 다시 모인 각파 통합 기구 준비위원회에는 결국 대한미술협회 측이 불참함으로써 3파 모임이 되고 말았다. 그 바람에 그들은 대한미술협회 측에서 비공식적으로 참가한 이봉상이 밝힌 그 협회의 입장 설명만 들었을 뿐, 아무런 진전 없이 또다시 헤어졌다. 군사정변 후에 본격적으로 다시 제기되었던 미술계 분파의 통합 논의가 각파 대표자 회의 과정에서 그렇게 공전하게 된 것은 이미 말했듯이 대한미술협회가 여러 측면에서 기득권을 포기하지 않으려고 했기 때문이다.

그러나 8월 21일부터 9월 5일까지 군사정부가 당시 경복궁국립미

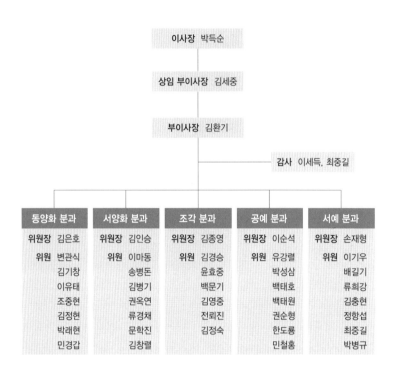

동양화 분과	서양화 분과	조각 분과	공예 분과	서예 분과
위원장 김은호	위원장 김인승	위원장 김종영	위원장 이순석	위원장 손재형
위원 변관식	위원 이마동	위원 김경승	위원 유강렬	위원 이기우
김기창	송병돈	윤효중	박성삼	배길기
이유태	김병기	백문기	백태호	류희강
조중현	권옥연	김영중	백태원	김충현
김정현	류경채	전뢰진	권순형	정항섭
박래현	문학진	김정숙	한도룡	최중길
민경갑	김창렬		민철홍	박병규

이사장 박득순

상임 부이사장 김세중

부이사장 김환기

감사 이세득, 최중길

한국미술협회 창립총회에서 선출된 운영 임원

술관('국전'이 열리던 일본식 전시관 건물로 1998년 철거된다)에서 '광복 16주년 및 혁명 100일 기념미술전'을 내세운 대규모 미술전람회를 꾸밀 때 대소 각파와 무소속 재야작가들이 그 초대에 대거 응한 것은 대립 없는 작품 행위를 보여 준 것이었다. 그래서 "보수파와 현대미술파가 자연스럽게 다 같이 참가했으니 미술계 통합은 다 된 셈이군" 하는 말이 나오기도 했다. 군사정부의 전시 관계자가 그런 분위기 조성을 계산했을 것이 빤했다.

그 전람회에 출품된 작품은 동양화 52점, 서양화 74점, 판화 15점, 조각 미상, 응용미술 9점, 사진 44점이었다. 당시 신문들은 "혁명 정신의 선양과 혁명 과업의 조기 달성을 촉구한 내용의 작품이 많았다"고 보도하고 있다. 군사정변의 분위기를 반증한 보도 태도였다. 그리고 그런 분위기는 미술계뿐 아니라 모든 문화 예술 분야의 혁명적 각

파 통합과 분야별 단일 단체 재조직의 강요로 이어졌다. 군사정권의
공보부가 뒤에서 강력하게 작용한 그 재조직은 12월에 가서 일제히
이루어졌다.

1961년 12월 18일 창립총회를 연 한국미술협회

미술 쪽에서는 12월 18일에 전에도 통합 논의 장소로 여러 번 이용
했던 수도여자사범대학의 종합강의실에서 각파 및 무소속 미술가 약
200명이 모여 새로운 조직인 한국미술협회 창립총회를 열고 앞의 표
와 같이 운영 임원을 선출했다.

4·19위령탑에 얽힌 비화

조각가 차근호, 4·19위령탑 건립에 무보수 제작 자청

1960년 4·19혁명으로 이승만의 자유당 정권이 붕괴된 직후 급히 구성된 허정許政(1896~1988) 과도 내각은 1960년 4월 29일 제1차 국무회의에서 "4·19학생의거를 기념하기 위하여 동상 내지 기념탑 건립을 준비한다"는 원칙을 신속히 의결하고, 관계 부처로 하여금 모금 방법·장소·일자 등의 구체적인 절차를 연구해서 보고하게 했다. 그에 앞서 동아일보사는 희생된 학생들의 '위령탑'을 시민사회 주도와 각계의 성금으로 건립하겠다며 나서고 있었다.

동아일보사가 재빨리 앞장선 '4·19위령탑 추진'이 발표되자 한 중견 조각가가 그 설계와 제작을 보수 없이 맡겠다고 나섰다. 6·25전쟁 때 평양미술대학 조각과 학생으로 월남하여 활발한 작품 활동을 통해 부각돼 있던 당시 36세의 차근호였다. 그는 여러 기념 동상 조각과 기념탑 제작 실적을 갖고 있었다.

차근호의 그 위령탑 무보수 자청에 대해 다른 조각가와 건축가들의 반발이 일었다. 그들은 "그 위령탑은 어느 한 신문사나 학생들 자신이 주도하기보다는 정부 차원에서 추진되어야 하고, 여러 조각가와 건축가가 참여하는 것이 바람직하다"는 입장을 여론화시키려고 했다. 그러나 동아일보사와 이미 민간 차원에서 구성되었던 '4·19의거 학생대책위원회'와 '4월민주혁명 순국학생위령탑건립위원회'에서는 "시민들의 자발적인 호응 모금으로 세우는 것이 합당하다"는 각계 여론을 앞세워 모금 운동을 계속하는 한편, 정부 및 서울시 당국과 협의하여 시청 앞 광장 한가운데를 건립 장소로 확정했다고 발표하며 앞서 나갔다. 그러면서 그 위치를 전제로 앞의 두 위원회 명의의 설계도안 현상공모가 실시되었다.

당선작을 내지 못한 설계도안 현상공모

9월 4일 발표된 그 공모 도안 및 모형 심사 결과는 당선작 없이 가작 2점을 뽑는 데 그쳤다. 무보수를 자원했던 차근호의 응모안과 건축가 엄덕문嚴德紋·이윤형李允衡, 조각가 김영중金泳仲·최기원崔起源 등 4인 합작의 응모안이 가작으로 압축되고 있었다. 조각가를 제외하며 각계를 대표하게 배려한 그때의 심사위원은 건축가 김중업金重業(1922~1988), 화가 이상범李象範(1897~1972)·김환기·이규상李揆祥(1918~1964), 미술평론가 방근택方根澤(1929~1992), 미술사가 김재원金載元(1909~1990)·최순우崔淳雨(1916~1984)·김양선金良善(1907~1970) 등이었다. 이들은 8월 12일에 마감된 총 응모작 76점을 일신초등학교 강당을 빌려 진열하고 심사한 결과 당선시킬 만한 작품이 없다는 결론을 내린 뒤 주관 측과 논의하여 두 가작 작가 측이 다 동의하면 새로운 공동설계의 단일작품안을 권유했다.

단독으로 가작을 차지했던 차근호로서는 4인 합작 팀과 새로운

공동설계 작업을 한다는 것이 내키지 않았을 것이다. 하지만 결국 두 당사자 측이 공동제작을 합의하자 주관 측은 재공모를 실시했다. 그리고 12월 14일에 발표한 당선자는 양화가이면서 조각과 기념물 조형 작업에도 손을 대던 당시 40세의 이일녕李逸寧(1925~2001)이었다. 1차 현상 때의 두 가작 작가는 다 탈락했다. 이때의 심사위원회도 1차 때처럼 조각가를 제외한 각계의 대표적인 인사들로 구성돼 있었는데, 국사학자 이병도李秉燾, 미술사학자 김원룡金元龍(1922~1993), 미술평론가 이경성李慶成(1919~2009), 화가 유영국(1916~2002)·김영주(1920~1995), 건축가 이희태李喜泰(1925~1981)·김수근金壽根(1931~1986), 공예가 백태원白泰元(1917~), 문학평론가 백철白鐵(1908~1985), 그 밖에 정의택鄭義澤 등이었다.

어떠한 심사 결과에도 탈락자 측의 반발은 있게 마련이다. 그러나 두 번째 경합에서도 밀려난 차근호가 그 패배에 따른 극도의 낙담을 삭이지 못하고 음독자살을 해 버린 것은 너무나 비극적인 사건이었다. 심사 발표가 난 그날 밤 그는 정동의 『희망』 잡지사 건물(지금의 코리아나호텔 동북쪽 골목 입구)의 4층 전체를 쓰고 있던 자신의 조각연구소에서 평소 그를 외롭지 않게 했던 미술계 선배와 동료들 앞으로 된 유서까지 써 놓고 음독을 해 버렸다.

충격, 차근호의 자살

그 다음날 오전에 나는 신문사로 전해진 그 충격적인 비보를 듣고 그가 혼수상태로 옮겨져 응급조치를 받고 있던 동아일보사 뒤의 작은 개인병원으로 달려가 그 참담한 경위를 들을 수 있었다. 그가 끝내 소생하지 못하고 숨을 거둔 것은 12월 19일 저녁이었다.

조각가로서 뚜렷한 저력에 항시 작품 의욕과 열정이 넘쳤던 차근호를 나는 무척 높이 평가하며 가까이했기 때문에 그의 연구소를 자

주 드나들며 미술계 움직임 등을 화제로 많은 대화를 나누었다. 그는
평안도 출신답게 성격이 아주 분명하고 강한 데가 있었다. 그의 자살
결행은 그러한 성격 탓일 수도 있었다. 참을 수 없었던 분노의 고비
를 어떻게든 넘겼더라면 그런 비극을 피할 수 있었을 터인데, 충동적
으로 자살을 택하면서 그는 그 강한 기질로 냉철하게 유서까지 남기
는 단호함을 보였던 것이다. 그의 자살 이면에 대해 여러 얘기가 있었
으나, 그는 유서에다가 '행여 빚더미(그간의 4·19위령탑 모형 제작 등에 소
요된)에 절망한 탓으로 오해하지 않게 형들에게 부탁한다면서 다음과
같이 빚 청산이 가능한 세목까지 적어 놓고 있었다.

제작비용 부족으로 일시 당황하였다. 그러던 중 고故 이중섭 화백의 백
씨인 이 변호사*의 호의로 50만 환을 무이자로 차용 충당하였으니, 나
의 연구소 보증금 100만 환 중에서 반환하여 주시고, 그간 가정생활비
로 차용한 것이 약 40만 환이 되니, 우리 집 가친에게 전달하여 주시
고, 나머지 10만 환으로 문총 앞 대폿집과 명동 부근의 외상을 청산해
주기 바란다.

차근호의 이 비장한 자기청산은 믿을 수 없을 만큼 깨끗한 것
이긴 했으나, 결국 참담한 좌절이고 패배였다. 그는 역시 6·25전
쟁 때 북에서 남하했던, 탁월한 화가로 존경하던 선배 이중섭李仲燮
(1916~1956)이 1956년에 비극적인 죽음을 맞아 미아리 공동묘지에
묻힐 때 이중섭의 빛나는 예술 생애를 상징한 오석烏石 구조의 특이
한 비석을 제작하여 헌정하듯이 설치했다. 그리고 불과 5년 뒤에 그
를 따라간 것이다.

* 이중섭의 동갑 이종형이던 이광석李光錫. 뒤에 고등법원 부장판사 역임.

또다른 조각가의 죽음

한편, 4·19위령탑 공모와 관련된 치열한 경쟁은 차근호 외에 또 한 사람의 조각가를 죽게 한 배경이 되었다. 일본의 도쿄미술학교* 조각과에 재학하다가 해방 후 서울대학교 미대 조각과에 편입하여 졸업한 장기은張基殷이 바로 그 주인공이었다. 그도 제1차 설계안 공모 때에 능력을 다해 응모했으나 탈락하고는, '결탁 심사로 인한 4·19혁명 정신 모독'을 사회적으로 고발한다는 글을 써 갖고 『민국일보』 문화부로 나를 몇 번이나 찾아와 흥분하며 신문에 보도해 줄 것을 간청한 적이 있었다. 나는 확실한 증거 제시가 없는 그의 개인적인 울분에 찬 글을 신문에 실어 줄 수 없었으나, 무척 곤궁해 보였던 그의 신색과 심사위원들에 대한 강한 반감에는 동정이 가지 않을 수 없었다.

신문 게재 불가를 설득시키니 실망감을 감추지 못하던 그 장기은을 한동안 잊고 있었는데, 어느 날 누군가가 신문사로 전화를 걸어 나를 찾기에 받았더니 "장기은 씨가 죽었다"는 것이었다. 깜짝 놀라 명동의 성모병원 영안실로 달려갔다. 서울대학교 미대 조각과 졸업 동기인 김세중金世中(1928~1986) 교수 한 사람만 와 있을 뿐, 가난에 찌든 모습의 젊은 미망인이 검은 옷을 입고 한쪽에서 눈물짓고 있었다. 미망인의 말을 들으니, 사인은 위암이었다. 4·19위령탑 문제로 혼자 흥분하며 여러 신문사를 찾아다니다가(나에게도 수차 왔던 때) 돈도 없고 날씨도 너무 더워 남대문시장에 가서 혼자 값싼 콩국수를 사먹은 것이 뒤탈을 일으켜 병세를 악화시키다가 결국 못 일어났다는 것이다. 11월 29일의 일로 39세에 요절한 것이었다. 그리고 20일 후에 차근호의 자살이 이어졌다.

* 현 도쿄예술대학 미술학부.

학생과 시민의 혁명적 궐기였던 4·19희생자 위령탑을 위한 현상 공모가 그 역사적인 기념물을 맡아보려던 열정의 중견 조각가를 두 명이나 죽게 하다니, 나는 미술계의 그 4·19혁명 연관 비극을 잊지 못한다. 그런 비통한 일이 연거푸 있은 후에 행운의 현상 당선자가 되었던 이일녕은 또 어찌 됐던가. 사정이 달라지다가 현상 당선 권한을 박탈당했고, 그의 설계안은 허공으로 사라져 버리고 말았다.

1961년 4·19혁명 1주년에 맞추어 서울시청 앞 광장에 세우기로 했던 위령탑의 당초 계획이 동아일보사의 모금 미달 등의 사정으로 어려워지던 중에 5·16군사정변이 터졌다. 위령탑 추진은 한동안 중단 상태에 놓이다가 군사정부의 국가재건최고회의에서 조직한 재건국민운동본부(본부장 유달영柳達永)가 그 재추진을 위임받았는데, 여기에서는 그간 동아일보사의 추진 과정을 백지화시켰다. 군사정부의 그러한 강압적인 기존 민간 주도 배제는 시민혁명 정신에 배치되는 것이었으나 군사정변의 살벌한 분위기에 눌려 동아일보사와 민간위원회에서 그간 모금했던 수천만 환은 재건국민운동본부에 고스란히 넘겨졌다. 단, "반드시 설계공모 최종 당선자인 이일녕의 작품으로 위령탑을 건립해야 한다"는 단서가 따르긴 했었다. 그러나 그 단서는 희망 사항에 불과했다. 재건국민운동본부에서는 군사정부의 결정에 따라 위령탑 위치를 수유리의 4·19희생자묘역으로 변경하고, 현상 당선자 이일녕도 배제한 채 제3의 중진 조각가 김경승에게 임의로 새로운 설계를 위촉하여 채택했다. 그 건립은 1963년 9월에 준공되었다.

현상 당선작 제작권을 빼앗긴 이일녕은, 그 이면담을 1989년에 서울신문사 발행의 『예술과 비평』 가을호에 쓰게 되었던 내가 확인 취재로 그를 만났을 때 이렇게 그때를 술회하며 새삼스레 허탈해 했다.

"어느덧 28년이나 지난 일이지만, 군사정변 상황에서 일이 그렇게 돌아가는 것을 보게 되었을 때, 나도 차근호처럼 자살해 버리고 싶었을

만큼 큰 충격을 받았다. 한동안 심한 좌절감에 빠지지 않을 수 없었다. 정변을 일으킨 군사정권에 항변 한 마디 못하고……."

그때 군사정부와 재건국민운동본부의 처사는 사실 반혁명적인 독단이었다. 군사정변 덕으로 위령탑 제작을 가로채간 선배 조각가의 행태도 비난받을 만했다. 또 그가 재건국민운동본부의 유달영 본부장과 개성 동향인 사이였다는 사실도 불미한 뒷말이 되기도 했다.

이승만 동상의 수난

정권의 상징에서 타도의 상징으로

서울의 모든 대학의 학생들이 궐기하여 시내 거리로 쏟아져 나왔던 4·19 혁명 함성의 주된 내용은 이승만 대통령의 자유당 정권 타도였다. 일반 시민과 청소년들이 그 함성에 가세했다.

결사 투쟁의 시위가 격화되던 4월 19일의 일이다. 지난날 항일 독립운동의 상징적 성지인 탑골공원에 밀려든 일단의 시위 군중과 학생들은 공원 경내에 세워져 있던 이승만 대통령의, 별로 크지 않았던 정장의 양복 차림의 전신 입상 동상의 머리를 밧줄로 묶어 국민의 이름으로 처단하듯이 무너뜨려서는 종로 거리로 끌고 다니다가 어디인가에 던져 버렸다. 그리고 그것은 어디론가 사라졌다.

그간의 탑골공원 안 건립 경위는 알 수 없었으나, 그 동상을 제작했던 조각가는 6·25전쟁 때 북한에서 월남한 문정화文貞化였다. 탑골공원에서 무너뜨려진 그 소규모 동상은 일반에게 별로 알려져 있지도

않았다. 본격적인 거대한 이승만 대통령 동상은 따로 남산 중턱에 높이 건립돼 있었다. 지난날 일제가 한국을 강점하고 식민지로 삼았을 때에 저들의 국가적 수호신을 위한 조선신궁朝鮮神宮이 건립되었던 터에 해방 후 나라를 되찾은 대한민국 초대 대통령의 전신상을 위엄 있게 높이 세워 놓았다.

마침내 자유당 정권이 무너지고 이승만 대통령은 또다시 미국의 하와이로 망명해 갔다. 그런 사태로 구성된 허정 수반의 과도기 내각은 격렬한 국민 여론과 4·19혁명 정신을 앞세워 남산의 이승만 동상을 철거하기로 의결하고, 그 실행을 서울시에 지시했다. 8월 초의 일이었다. 화강암 기단을 합쳐 총 높이가 81척(약 25미터)이나 되고, 동상 자체만 2.5톤이나 되던 그 거대한 동상 구조물은 8월 17일에 서울시가 국방부의 장비로 철거에 착수하여 10일 만인 26일에 처참하게 마무리되었다. 학생들과 시민 군중의 환호 속에 정부 차원으로 단행된 그 참상은 말 그대로 혁명의 상징이었다.

남산에서 사라진 대한민국 정부 수립 초대 대통령 동상의 말로는 한국 민주주의 발전의 진통과 투쟁의 일면이었다. 그 동상은 1956년 이승만 대통령 '탄신 80주년'을 맞이하게 되었을 때 측근의 실세들이 발의하여 정부 예산으로 조성된 것이었다. 제작을 맡은 조각가 윤효중은 당시 홍익대학교 미술학부 교수였다. 그는 정부 측과 협의하여 높이를 대통령의 80수壽를 상징하는 80척에 증가 수 1척을 보태어 총 81척으로 결정하여 만수무강을 뜻하게 했다. 동상의 형상은 1948년 8월 15일 제헌국회가 국내외에 자유민주주의 체제의 대한민국 수립을 선포한 직후 그에 앞서 초대 대통령으로 선출된 이승만 박사가 오른손을 앞으로 올리며 국민에게 대통령 취임을 선서하고 아울러 민주적 국가 통치를 굳게 약속하던 역사적인 모습을 재현한 한복 두루마기 차림의 전신 입상이었다. 화강암 기단의 팔각 면에는 정면에 대통령기旗를 표상한 이미지 외에 이승만 대통령의 80년 생애와 역사적

공적을 부각시킨 독립 투쟁·투옥·광복·대한민국 건국 주도·국가 건설·통치 찬양 등의 주제들이 부조浮彫로 형상화되어 있었다.

그 총괄적인 제작을 맡았던 조각가 윤효중은 그의 홍익대학교 조각과 제자들이던 김영중·김찬식·배형식裵亨植·최기원·이승택李昇澤 등을 동원하여 약 10개월 만에 동상과 기단 구조 및 부조들을 모두 완성시켰다. 소요된 총예산은 당시 금액으로 2억 4천만 환 규모였다. 그러나 윤효중은 그 엄청난 제작비를 제대로 받지 못한 대신 서울시 소유였던 삼선교 언덕의 넓은 땅을 자신의 작업실 소용으로 헐값에 불하받았던 것으로 알려져 있다.

1955년 10월 3일에 착공되어 1956년 8월 15일 광복절에 완공 제막식이 성대히 거행됐었다. 그러나 그 최대 규모의 대통령 동상은 기껏 4년 후에 가서 반민주 독재자로 규탄된 이승만 정권의 종말과 더불어 비참하게 파괴당함으로써 민심을 잃은 정치권력의 허망함을 통렬하게 일깨워 주었다. 그 최후의 날 오후 7시, 남산에 어둠이 깃들기 시작하는 가운데 발판을 딛고 기단 위로 올라간 철거반원들의 전기톱은 동상의 허리 부분을 잘라냈고, 그렇게 두 동강이 난 상반신은 기중기로 땅에 내려졌다. 뒤이어 하반신도 내려졌다. 군중들과 아이들이 그 동강 난 대통령의 흉측한 동상에 환성과 발길질을 해댔다.

두 동강으로 잘린 동상의 형체는 뒤처리가 따르지 않은 채 볼썽사납게 남산 원위치 부근에 한동안 방치되다가 종암동의 서울시 창고로 옮겨진 후 어느 고물상에게 고철로 불하되었다. 조만간 어느 철공소의 용광로로 들어가 완전히 녹여질 상황이었다. 그런데 그 막판 단계에서 그때까지 원상이 파괴되지 않았던 머리 부분의 상반신을 극적으로 구출한 한 시민이 있었다.

철거된 동상, 명륜동 시민의 집 마당으로

1963년 6월 어느 날, 당시 대한방직회사의 간부 사원이던 홍윤후 씨는 한 친구로부터 4·19혁명 때 남산에서 철거되어 사라진 이승만 동상의 절단된 머리 부분과 탑골공원에서 시위 군중이 밧줄로 묶어 무너뜨린 뒤 종로 거리에서 끌고 다녔던 또 하나의 이승만 동상의 절단된 상반신이 어느 고철업자에게 넘어가 있는데 곧 철공소로 다시 팔려가 녹여지게 될 것이라는 말을 듣게 되었다. 홍 씨는 반사적으로 "아무리 독재정치를 했다 하더라도 대한민국 건국 초대 대통령이었던 이승만 박사의 동상을 그렇게 완전히 녹여 없어지게 할 수는 없는 일이다. 아직 살아 있다는 부분만이라도 역사적 관점에서 보호하는 것이 마땅하다. 나라도 나서자"는 충동으로 앞뒤 생각 없이 친구가 알려준 종암동의 서울시 창고로 달려갔다. 그리고 절단된 동상 부분의 낙찰 소유자와 양도 흥정을 한 후 그때 돈 약 50만 환이라는 큰돈을 마련해 주고 남산에 섰던 것의 머리 부분과 탑골공원에 섰던 것의 상반신을 넘겨받을 수 있었다.

소박한 사회의식을 가진 평범한 회사원이던 홍 씨가 그의 말대로 아무 계산 없이 그로서는 상당히 큰 부담이었던 입수 비용을 무릅쓰고 즉흥적 감정으로 혼자 구출해 낸 이승만 동상의 부분들은 명륜동 언덕바지에 있던 그의 서민적 가옥의 마당으로 어렵게 옮겨져 정중하게 안치되었다. 그 둘레에는 꽃밭이 꾸며졌다. 그 사실을 알고 구경하러 온 선량한 동네 사람들이 있었는가 하면, 그 골목으로 양은그릇을 팔러 왔다가 우연히 보게 된 소박한 한 행상인도 꾸밈없는 감동을 나타냈다. 그 현장을 특종으로 취재하여 보도한 나도 기묘한 감명을 받았던 기억이 생생하다.

이승만 별세 후 특종 기사로 다룬 동상의 전말

을지로 입구 롯데백화점 뒤쪽 소공동에 경향신문사가 있을 때였다. 1962년 9월부터 그 문화부 기자로 옮겨 가게 된 뒤 나는 지척에 있는 국립도서관을 수시로 드나들었다. 『민국일보』에 재직할 때부터 마음 먹고 있던 대로 해방 전의 『동아일보』와 『매일신보』 등에서 미술 관계 기사를 모두 찾아내 노트를 해서 나의 전문적 미술기사에 활용하고, 또 속으로 혼자 다짐했던 근대한국미술사 조사·연구의 명확한 기본 자료로 삼기 위해서였다.

그 국립도서관 입구에 3층 붉은 벽돌 건물의 대한방직회사가 있었다. 거기에 나의 아우인 이봉열과 서울예술고등학교 및 서울대학교 미대 동기생으로 나도 친밀히 알던 장정선張貞善이 디자인 담당으로 재직하고 있었다. 어느 날 나는 장정선과 소공동의 한 다방에서 커피를 마시며 대화를 나누던 중 그녀의 직장에 홍윤후라는 괴짜 간부 사원이 있는데, 4·19혁명 때 수난을 당한 이승만 대통령 동상의 머리 부분을 개인적으로 어디선가 사 갖고 있다고 말한다는 이야기를 듣게 되었다. 사실이면 놀라운 특종 기삿거리였다. 나는 당장 그 내막 취재에 나섰다. 1965년 7월에 이승만 박사가 또 한 번의 망명지 하와이에서 영욕의 90년 생애를 마감한 직후의 일이었다. 타이밍 좋게 쓰게 된 그 특종 취재 기사를 나는 이렇게 시작했다.

19일 저녁 이승만 박사 영면의 비보가 임시 뉴스로 전달될 때, 라디오 앞에 달려들었던 홍윤후 씨 댁(명륜동 1가 68의 3) 식구들은 울음을 터뜨렸다. 한참 후 그들은 조용히 문밖으로 나갔다. 어둠이 깔린 정원. 홍 씨네 온 가족(부인과 6남매)은 남몰래 3년을 지켜온 이 박사의 동상 앞으로 나갔다. 그리고 간소하게 분향의 예를 올렸다.

그동안 이승만 동상의 머리 부분과 상반신이 그렇게 한 순수한 시민에 의해 보호되고 있다는 사실을 어떻게 알았던지 여러 사람이 몰래 조용히 참배를 온 적이 있었는데, 그중에는 자유당 때의 핵심 당직 인사도 있었고, 이 박사의 양자인 이인수李仁秀 씨 내외도 다녀갔다는 것이었다. 그런가 하면, 양은그릇을 팔러 다니던 한 순박한 행상인은 홍 씨 집 대문 안을 들여다보다가 뜻밖에 이 박사의 동상을 목격하고는 자세를 고쳐 잡으며 다가가서 혼자 예를 올리더니 주인 홍 씨에게서 그간의 경위를 듣고는, "내가 가진 것이라고는 이 양은그릇뿐이어서 하나를 놓고 갈 터이니 이 박사 동상 앞에 매일 떠놓는 물그릇으로 삼아주시면 고맙겠다"고 간청까지 하더라고 한다.

취재를 마치고 돌아설 때, 나에게도 기묘한 감회를 느끼게 하던 홍윤후 씨는 마지막으로 이렇게 말하는 것이었다.

"트럭이 올라올 수 없는 좁은 언덕길로 저 큰 동상을 운반해 오느라 굉장히 힘들었다. 이 이승만 박사의 동강 난 두 동상이 완전히 사라지게 되었던 상황의 마지막 순간에 그 일부가 내 손으로 구제되었다는 것을 자랑으로 생각하지는 않는다. 그렇다고 그 일로 나로서는 큰 부담이었던 많은 돈을 허비한 데 대해서도 후회하지는 않는다. 앞으로 어딘가에 역사의 한 표상으로 보존시켜야 한다는 사회적 합의나 여론이 형성된다면 언제라도 기꺼이 내놓을 생각이다."

앞의 기사를 보도한 지 꼭 50년이 지난 지금, 이승만 동상의 잔존 부분을 개인적으로 보존하던 홍 씨는 캐나다로 이민을 가 있으나 그 동상 자체는 서울 어딘가에 잘 간수돼 있다는 사실을 나는 간접적으로 듣고 있다. 건재하고 있다는 것이다. 이승만기념사업회에서 구입하려는 노력도 있다고 듣고 있다.

또다른 이승만 상 제작 중 작가가 파괴

자유당 정권은 1955년에 다음 해의 이승만 대통령 80회 탄신을 최대로 기념하기 위하여 '남산에 대대적인 동상 건립'과 대통령의 아호 '우남'雩南을 앞세운 대규모 문화회관을 과거 체신부 건물 자리(지금의 세종문화회관 위치)에 건립하기로 확정하고, 그해 11월에 정지 공사를 가진 데 이어 1956년 6월에 건물 기공식을 가졌다. 1960년 4·19혁명이 일어나던 시점에는 그 공사가 마무리 단계에 이르고 있었다. 문화예술계에서 절실히 요망하던 국제적 시설의 공연 무대와 대규모 객석 홀이 각종 대회와 기념행사를 치를 수 있게 설계되었던 이 '우남회관'에도 그 이름에 부합되게 이승만 동상을 만들어 세우기로 한 가운데 이번에는 윤효중과 라이벌 관계였던 같은 홍익대학교 조각과 교수 김경승이 그 제작을 위촉받아 진행하고 있었다. 그러다가 4·19혁명에 직면하자 그는 후환이 두려웠던지 주조鑄造 직전의 완성 단계였던 점토상을 조수를 시켜 남모르게 부숴 버렸다고 한다.

그 사실을 나는 당시 종로 1가 YMCA 옆의 종로회관 건물에서 문화교육출판사를 운영하고 있던 판화가 이항성의 사무실에 늘 모이던 미술가들에게 4·19혁명에 따른 미술계 동향을 취재하다가 어느 조각가에게서(이름은 기억나지 않는다) 귀띔으로 듣고 알았으나 그 파괴 현장을 확인하지는 못했다.

그러나 1989년에 서울신문사가 발행하던 계간지 『예술과 비평』으로부터 '기획 연재―한국 문화 예술계 이면사'의 일환으로 미술계의 일화를 청탁받고 그 비화를 처음 기록으로 밝힌 바가 있다. 그러나 작가 측은 그 글을 알지 못했던지 아무 반응이 없었다.

우남회관은 4·19혁명으로 건립 공사가 중단되었다가 '우남'이라는 명칭이 배제된 '시민회관'으로 개칭되어 서울특별시에 운영권이

넘겨져 1961년 5·16군사정변 직후인 10월 31일에 완공되었다. 그러나 1972년에 화재로 불탄 뒤 1978년에 지금의 세종문화회관이라는 이름으로 재신축이 이루어졌다.

격동기의 미술계 한복판에서

국전 개혁 여론과 현대미술가연합 결성

4·19혁명의 승리로 자유당 정권이 붕괴하고 민주당 정권이 등장하던 시기인 1960년 후반기는 혁명적 시위 군중에 의한 이승만 대통령의 동상 파괴와 4·19희생자 위령탑 현상공모에 연관된 조각가 차근호의 자살 등 비극적인 사건이 잇따르는 등 정치적·사회적 긴장과 불안이 고조되었다. 그렇지만 미술계의 전반적인 움직임은 별달리 위축됨 없이 활발히 이어졌다. 나는 그 현장들을 빠짐없이 취재하여 기사화하려고 부지런히 뛰어다녔다. 여러 작가를 만나고 인터뷰도 했다.

1960년 7월 11일에 문교부(지금의 '교육부')는 당시 국전을 주관하던 부서로서 "11월 1일부터 1개월간 제9회 국전을 개최한다"고 공고했다. 그동안 해마다 말썽이 많았던 국전을 아무 개선의 노력도 없이 예년처럼 열겠다는 것이었다. 나는 미술계의 반응을 종합하여, "국전은 권위를 회복할 것인가?"로 표제한 기획기사를 써서 『민국일보』 문

화면 머리에 싣게 했다. '화단의 반향'으로 부제를 단 그 기사 내용에서 편집 기자는 다음과 같은 중간 표제를 뽑아 미술계의 대체적인 여론을 부각시켰다. 7월 19일 자였다.

- 존속 자체에는 이의 없고
- 심사위는 예술원에만 맡기지 말라
- 보수적 전통주의에 반발

그동안 국전 심사위원회의 구성은 운영 규정에 따라 예술원에서 추천한 대상을 문교부 장관이 확정하는 형식으로 이루어지곤 했다. 그 때문에 예술원 미술 분과 위원들의 정실과 파벌 및 음성적 전횡이 비판을 낳고 있었다. 그런가 하면, 모더니즘 계열의 재야 중진 작가들과 구미 현대미술 동향에 충격과 자극을 받던 청년작가들은 국전의 변함없는 보수적 운영 실태에 정면으로 반발하고 있었다.

나는 앞의 여러 문제점을 4·19혁명 정신에 결부시켜, "국전 존속은 지지하되, 운영을 과감히 개혁하라"는 미술계의 대다수 여론을 부각시켰다. 그러나 이 해에도 이렇다 할 개혁 없이 국전이 열리자, 그간 국전에 대해 비판적인 입장을 가졌던 작가들은 10월 13일에 가서 적극적인 대항 단체로서 '현대미술가연합'을 결성하고 유영국을 대표로 선출한 데 이어, "반혁명적인 예술원을 폐지하라, 국전을 개혁하라" 등의 대정부 요구가 포함된 성명서를 발표하며 기세를 나타냈다.

현대적 양상의 확산, 나의 취재 시각을 자극한 전람회들

나는 개인적으로나 미술전문기자로서 새로운 시대적 흐름인 창조적인 현대미술 추구를 적극 옹호하고 성원하려는 시각으로 그러한 성격의 개인전과 그룹전 또는 단체전에 한층 비중을 두어 취재하고, 단평

50

을 쓰려고 했다. 당시에도 그러한 전람회가 적지 않았다. 박고석·한묵·정규 등의 현대적인 유화 작업이 주목을 받았던 '제6회 모던아트협회전', 김창렬·박서보 등이 중심이 되어 서구 바람의 앵포르멜 Informel(非定形主義)* 찬양의 기치를 올렸던 청년작가들의 현대미술가협회(약칭 '현대미협') 제5회전에서 볼 수 있었던 현대미술 도전의 시위, 그리고 개인전으로는 한봉덕의 추상표현주의, 파리에서 각기 특이한 현대적 방법을 구현시킨 장두건과 권옥연의 신선한 귀국 작품전 등이 취재 시각을 자극했다.

1년 전 개인전 때 3·1운동을 주제로 한 거작 〈희회! 불멸의 분노! 1919년 3월 1일〉을 발표했던 김세용의 신작 개인전과 이 해 4·19혁명을 주제로 삼은 거작 〈1960년 4월 19일 혁명〉(약 4미터 폭) 발표, 그리고 '신조형파'를 이끌던 변영원의 선과 색면 구조의 작품도 한국 현대미술의 약진과 확산을 말해 주며 나의 미술 시각을 자극했다. 변영원의 개인전 때에는 생활이 몹시 빈곤했던 그를 위해 나는 민국일보사의 인쇄 시설을 빌려 신문활자와 신문용지로 아주 헐값에 그의 현대미술론인 '선과 색의 신조형'을 주제로 한 유인물을 풍족하게 만들 수 있게 도와주기도 했다. 그는 두고두고 그 일을 고마워했다.

자극적인 추상주의 열풍에 영향을 받은 서예가 원곡原谷 김기승金基昇(1909~2000)의 이른바 전위서예 '묵상' 墨象 개인전과 역시 추상 형상의 작품이 많아지고 있던 '제4회 한국판화협회전'도 나의 취재 의욕을 충동시켰다. 나는 그 전시 내용들을 모두 기사화하며 마음으로 성원하고 싶었다.

나는 앞의 전시 보도와 논평 기사에 반드시 내가 선택한 추상적인 작품을 사진 도판으로 곁들여 독자들에게 현대미술의 실상을 시각적

* 전전戰前의 기하학적 추상을 거부하고 미술가의 즉흥적 행위와 격정적 표현을 중시한 전후 유럽의 추상미술.

으로 거듭 알려 주려고 했다. 그것은 곧 새로운 미술 문화 발전에 기여하는 저널리즘의 역할이라고 생각했다.

나를 매료시킨 양달석의 동심적인 유화

현대적 형태의 개인전 주목과 아울러 나는 전통적인 사실주의 또는 자연주의 계열의 비중 있는 개인전과 단체전도 선택적으로 신문에 소개하여 미술계의 다양한 움직임을 알리려고 했다. 그 가운데 기억나는 것은 '양달석梁達錫(1908~1984) 개인전'과 '제3회 신기회전新紀會展' 등의 기사화가 그러한 예였다.

양달석의 유화작품전은 특히 독특한 동심적 표현으로 시골의 풀밭과 언덕에서 뛰노는 어린이들의 건강하고 천진스런 표정을 집중적으로 주제 삼은 것으로, 그 속에 담긴 순수한 '어린이 찬가讚歌'의 밀도와 동시적童詩的인 향기가 나를 매료시켰다. 그래서 전람회장(동화화랑, 뒤의 신세계백화점화랑)에서 처음 만난 작가를 당장 특별 인터뷰로 심층 취재하여 문화면 머리기사로 크게 보도했던 일은 나 자신의 큰 기쁨이기도 했다. 양달석 자신이 거제도의 가난한 농가 태생으로 어릴 적 남의 집 머슴살이를 해야 했던 처지의 성장 과정과 연관된 그 그림들은 곧 '모든 어린이에 대한 참사랑'의 염원과 호소를 담은 것이었다.

중앙지에 처음 대대적으로 찬양하는 기사를 본 작가 양달석으로서는 나에게 크게 고마움을 느꼈던 듯, 전시가 끝난 직후 중앙대학교 연극영화과 교수였던 장남 양광남梁廣南을 데리고 신문사로 나를 찾아와서 진심으로 고맙다는 말을 전했다. 그뿐만 아니라, 전시됐던 작품 하나를 신문지에 싸 갖고 와서는 한사코 주고 싶다고 해서 당연히 극구 사양하다가 결국 그 순수한 호의를 받아들이지 않을 수가 없었다. 취재 기자로서는 어떤 이유로도 '받아서는 안 되는' 것이었으나, 한사코 주

고 싶다고 간청하기에, '받아들이는 것이 작가를 또 한 번 기쁘게 해 드리는 것'이라는 생각도 들었다. 〈바다로 가는 길〉로 명제를 붙인 10호 크기의 그 유화는 예외적으로 어린이가 등장하지 않은 풍경화이지만, 바다로 이어진 풀숲 속의 꼬부랑길과 나무들의 감미로운 표현과 동심적인 색상 등이 멀리 보이는 바다와 섬과 수평선의 고요한 풍정과 더불어 양달석 그림의 전형적인 특질을 이루는 작품이었다. 전혀 뜻밖에 받게 된 그 작품은 현재 나의 애장품으로 내 집 거실에 걸려 있으면서 근 20년 전에 이미 세상을 떠난 작가 양달석 화백과의 잊을 수 없는 인연을 가끔 회상하게 하고 있다.

젊은 현대미술 세대의 급부상

신문에 뉴스로 오를 만한 기사는 말할 것도 없이 새로운 움직임이다. 20대 무명 청년작가들은 10월에 정동 영국대사관 입구의 덕수궁 담 벼락에 노천 상태로 거칠고 뜨거운 추상표현주의 실험의 파격적인 대작들을 걸어 놓고, 바로 선배급의 현대미협전 멤버들이 1957년 창립전 때부터 야심차게 그랬던 것처럼, "이제, 일체의 기성적 가치를 부정하고 모순된 현재의 모든 질서를 고발하는 행동아行動兒! 이것이 우리의 긍지요, 생리다!"로 시작된 도발적인 선언문도 발표하며 추상표현주의 현대미술 시위를 벌였다. 그들이 주축이 된 '1960년미술가협회'(약칭 '60년미협') 출현은 속도를 얻은 한국 현대미술 운동의 승세를 굳힌 움직임이었다. 그때 내가 취재를 하며 동행했던 사진기자에게 찍게 하여 보도한 몇 장의 사진은 지금에 와서 대단히 귀중한 기록 사진이 되었다.

윤명로·김봉태·김종학 등이 중심이었던 그 60년미협은 그들의 시위 행동을 사실상 밀어준 현대미협과의 정신적 합치로 1961년에 가서는 두 협회의 연립전이 이루지게 했고, 이어서 1962년에는 이념적

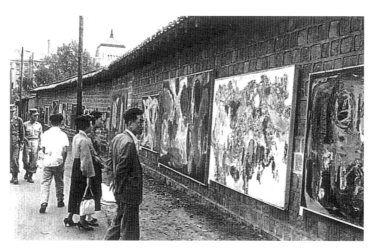

「민국일보」 기자로 60년미협전 '덕수궁 담에 노천 전시'를 취재하던 나.

으로 통합을 선언하고 회원들의 재편성을 거쳐 '악뛰엘'Actuel(현재)이
라는 프랑스어로 새 회칭을 정하는 변동을 보였다. 비록 구미 사조의
영향과 자극에 따른 것이었다 하더라도 한국에서의 그 열정적인 현대
미술 운동은 매우 뚜렷한 역사적 의미를 갖는 것이었다.

1960년 후반의 미술계 움직임 중에는 다른 시도도 있었다. 앞에서
말한 60년미협의 대담한 추상표현 행위와 같은 시기에(사실은 조금 앞
서) 덕수궁 서쪽 미국대사관 입구의 담벼락에 당시 서울대학교 미대 3
학년에 재학 중이던 김형대·이정수·박병욱·유황 등이 '벽동인회'壁
同人會의 이름으로 꾸민 현대적 시도와 실험 행위의 작품들을 걸어 화
제가 되었다. 모두 시대적 돌풍이었다.

여기서 덧붙여 말해 둘 만한 것은 60년미협 회원들이 전시를 진행
중이던 10월 10일, "전시가 끝나면 어떤 작품이라도 가져다 잘 걸겠
다는 공공 기관이나 사회단체가 있다면 무료로 제공하겠으니 문의해
달라"고 공표라기보다 나 같은 기자를 통해 사회에 호소를 했다는 사
실이다. 보통 사람들에게는 미친 짓처럼 이해 불능인 데다가 너무 대
작이었던 그들의 작품을 거저 준대도 어느 개인이 가져갈 리가 없었

54

고, 작가들도 그것을 어디에 갖다가 보관할 데도 없었던 처지에서 그러한 발상이 나왔던 것이다.

그때로서는 어느 화가가 작품을 발표하기 위해 전시했던 그림을 원하는 사람에게 거저 나누어 주려고 한 선례先例가 있을 리 없다고 생각한 나는 그 '전시 작품 사회 기증' 공표라는 획기적인 사실을 당장 기사화하여 보도하기는 했으나, 그 뒤에 한 곳에서라도 응해온 데가 있었는지는 확인한 기억이 없다. 아마 아무데서도 가져가려고 하지 않았던 것 같다. 오늘날에도 그런 그림은 고등교육을 받은 지식인층의 사람들조차 반反 예술적인 난해한 그림으로 외면하는 실정인데, 하물며 1960년 시점에서야 더 말할 것도 없었다. 그러나 어떤 기관의 높은 사람이 눈과 생각이 있어서 한 점이라도 가져갔더라면, 지금은 아주 귀중한 역사적 작품으로, 또 값도 비싸게 여겨지게 되었을 것은 말할 나위도 없다.

앞의 화제기사를 쓰고 몇 년이 지난 뒤에 나는 국립도서관에서 해방 전의 『동아일보』를 열람하다가 1939년 1월 21일 자에서 놀라운 미술 관계 기사를 발견하게 되었다. 그 전년에 막대한 자비로 한국 최초의 대형 원색 인쇄 『2인 화집』을 출판한 양화가 오지호吳之湖(1905~1982)와 김주경金周經(1902~1981)이 화집에 수록한 작품을 포함하여 그동안 그려 온 60여 점의 유화들을 '아무도 사 주는 사람이 없는 사회 현실'에 비추어, 민족사회의 공공 문화기관에 조건 없이 기증하겠다고 공표하면서 그 교섭조차도 본인들이 직접 나섰다는 안타까운 감동의 내용이었다. 그리고 약 20일이 지난 2월 10일 자 속보에는 다음과 같이 모두 62점이 확실하게 기증되었음을 보도하고 있었다.

보성전문학교에 25점, 이화여자전문학교에 33점, 경성보육학교(전문학교. 1943년 폐교)에 1점, 동아일보사·조선일보사·매일신보사에 각 1점씩. 계 62점.

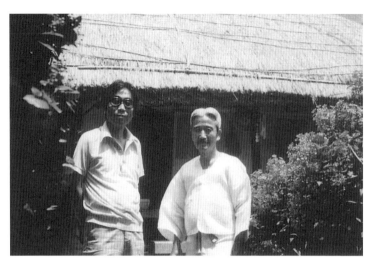

1976년 광주광역시 지산동의 오지호 화백 초가 앞에서 함께 찍은 사진이다. 오 화백과는 이후 내가 『한국의 근대미술』 창간호를 보내 드린 뒤 엽서를 주고받으며 인연이 이어졌다.

　　당시 그 두 화가는 도쿄미술학교에 같이 유학한 사이로, 특히 서로 프랑스 인상주의의 신선한 색채와 빛의 화풍을 따르려고 한 새로운 색채주의 수법으로 한국의 자연미를 생동적으로 표현하려고 들면서 서양화단에 뚜렷이 부각되었던 존재들이었다. 따라서 그들의 작품은 당연히 높은 평가의 대상이었다. 그럼에도 불구하고 당시 조선 사회에서 양풍 미술의 유화에 대한 이해나 애호의 수준은 미미하여 일반적으로는 거의 외면되던 실정이었다. 자비로 본격적인 화집까지 낸 자부심이 대단한 두 화가는 어차피 사 주려는 사람이 없는 바에야 민족 사회의 고등교육기관들에 모두 기증하여 학생들로 하여금 보게 하고, 나아가서 신미술인 유화에도 관심을 갖게 하자고 기대했음 직하다. 여러 언론기관에도 하나씩 준 것은 언론인 및 지식인들에게도 그렇게 관심을 유도하려고 한 것이었으리라.

　　그럼 그때 기증을 받은 학교와 언론기관이 지금 그 그림들을 잘 보존시키고 있는가. 기가 막히게도 단 한 점도 보존시킨 데가 없다. 돈

을 주고 산 것이 아니고 거저 주어서, 피동적으로 받았던 것이어서, 재산 가치로 확실하게 보존시키려고 들지 않은 탓일까. 일부는 일제 말기와 광복 직후의 사회불안 시기, 그리고 무엇보다도 6·25전쟁 중에 유실 또는 파괴되거나 불탔을 수도 있다. 그러나 그런 저런 어떤 사유가 전혀 밝혀진 바 없이 완전히 소멸되었다는 사실은 보호의 도리를 다하지 못한 관계 대학과 언론기관이 크게 뉘우쳐야 할 부분이다. 만일 오늘날 고려대학교나 이화여자대학교가 그때 나누어 기증받은 오지호와 김주경의 유화 25점과 33점을 지금도 잘 보존시키고 있다면 얼마나 큰 재산 가치가 되어 있을 것이고, 또 그들의 부설 박물관 또는 미술관에서 얼마나 귀중한 특별 소장품이 되어 있겠는가를 생각할 때, 너무도 애석한 인멸이다. 우리의 근대미술사적 견지에서도, 1940년대까지의 선구적 내지 정착 시기 양화가들의 작품이 여러 원인으로 9할 이상이 인멸돼 버린 실정의 명확한 이면 사례로 앞의 두 화가의 1930년대 대표작이 포함된 무려 58점을 기증받았던 사회적 문화기관의 배신이나 다름없는 100퍼센트 보호 부재의 결과를 돌이켜 볼 때, 실로 어이없는 이야기가 아닐 수 없다.

파리에 갔던 화가들,
새 작품의 국제성

1950년대 중반, 파리로 떠난 화가들

1953년 7월 27일, 3년에 걸친 민족상잔의 비극적 6·25전쟁이 휴전협정으로 끝나면서 사회 각계는 그간의 참담했던 파멸의 상황에서 벗어나 차차 안정과 정상성을 회복해 갔다. 그런 가운데 미술계도 새로운 활기의 움직임을 나타냈다. 세계 미술의 메카로 동경하던 파리로 떠나 자신의 예술을 국제적 현대성으로 도약시키려는 화가들이 잇따르게 된 것이다.

여권 내기가 하늘의 별 따기였고, 여비와 현지 생활을 위한 외화로 미국 돈 달러를 마련하기도 무척 어려웠던 그 시기에 그런 파리행을 맨 먼저 단행한 화가는 1954년 10월에 서울 미도파백화점 화랑에서 도불 기념 개인전을 갖고 1955년 1월에 떠나간 김흥수 (1919~2014)였다. 그와 거의 때를 같이하여 역시 미도파백화점화랑에서 도불을 기념한 개인전을 갖고 떠났던 남관(1911~1990)이 파리

에 도착한 것은 1955년 2월이었다. 그해 가을에는 박영선(1910~1994)과 손동진(1921~)이, 그리고 1956년에는 김환기(1913~1974)·김종하(1918~2011)·장두건(1920~)이 파리로 갔다. 또 1957년에는 권옥연·김세용·함대정(1920~1959), 1958년에는 이세득(1921~2001)·이응노(1904~1989), 1960년에는 변종하(1926~2000) 등이 기성화가로서 파리행의 뒤를 이었다.

그들은 파리에서 각기 형편껏 수년간씩 머무르며* 세계 미술의 현대적 흐름을 직접 체험하고, 또한 강렬한 자극과 감화도 받는 가운데 한국에서 굳히고 갔던 사실주의 또는 자연주의 범주의 안이한 화법을 버리고 과감하게 현대적 방법에 창조적으로 도전하는 변신을 나타냈다. 그것은 대체로 국제적 추세의 자유로운 추상주의와 독자적 표현주의 내지 신구상주의 방법 등을 지향한 것이었다.

한국 현대미술의 새로운 전망, 그들의 귀국전

그들은 그렇게 각기 독특한 자신의 수법을 성립시켜 속속 귀국하여 국내의 자생적 현대미술 형성에 신선한 자극을 주었다. 나 자신도 그들의 귀국 작품전의 서로 다른 신선한 현대적 창작성에 감명을 받으면서 한국 현대미술의 창조적 전망을 확신할 수 있었다. 내가 그 귀국 화가들을 특별 취재하여 신문에 소개하고, 또 그 작품전도 나 나름의 단평을 곁들여 기사화한 것은 4·19혁명 직후인 1960년 5월 하순에 파리에서 만 3년 만에 귀국한 권옥연이 처음이었다. 약수동 자택으로 찾아가 그의 파리 체류담과 앵포르멜 미학의 방법으로 전신한 그의 작품 변화 배경을 들어 크게 보도한 것이었다. 10월에 가서 그가 국립도서관화랑에서 체불滯佛 작품전을 꾸밀 때에도 작가의 말과 작품들

* 이응노는 영구 정착하다가 프랑스에 귀화했다.

에서 느낀 바를 '원시적인 체온'이란 제목으로 쓴 단평을 작품 〈입상 A〉를 곁들여 신문에 실었다.

파리에서 6년이나 머무르며 붓 대신 주로 나이프를 구사한 견고한 조형적 질감과 보석 같은 색감의 창출로 환상적이며 절대적 찬미가 담긴 나체의 여인상을 집중적으로 주제 삼은 독특한 아름다움의 작품들을 성립시켜서 돌아온 김흥수에 경탄하며 특별 인터뷰를 하고 『민국일보』에 크게 보도한 것은 1962년 6월의 일이었다. 나는 휴전 직후인 1954년 연초에 내 아우 이봉열이 서울예술고등학교 미술과에 입학하게 될 때에 그가 학과장이던 관계로 학부형의 입장에서 처음 만난 뒤로 각별한 친근감을 갖고 있었다.

김흥수 인터뷰 기사에는 파리에서 그려진 대표적 걸작이며 대작인 두 나녀裸女를 환상적으로 주제 삼은 〈고민〉을 곁들여 소개하기도 했다. 그의 체불 작품전은 그해 10월에 가서 충무로의 수도여자사범대학 화랑에서 꾸며졌다. 그때에도 나는 전시장에서의 강렬한 느낌이던 '현란한 나체 찬미'란 제목의 단평 기사를 썼다.

김환기는 1959년 4월에 귀국하여 7월에 중앙공보관에서 '체불 작품전'을 가졌다. 『민국일보』 기자가 되기 전이어서 그때는 그에 대한 기사를 쓸 기회를 갖지 못했다. 그뒤 그는 1961년 11월에 중앙공보관에서 귀국 후의 신작 개인전을 가졌다. 그때는 당연히 가 보고 파리에 가기 전과 본질적으로 달라진 바 없이 한국인의 정서와 전통적 미의식의 표현감정을 확실하게 고수하는 가운데 주제 형상을 한층 단순화 내지 양식화시키고 있던 내면에 감동한 바를 '평화스러운 공간'이란 제목으로 써서 신문에 소개했다.

외국 잡지와 신문으로 세계 현대미술의 동향을 파악하다

파리에서 귀국한 작가들의 작품들은 앞에서 말한 것 이상으로 모두

나의 현대미술에 대한 시각을 넓혀 주었을 뿐만 아니라 끊임없는 변화와 새로운 형식의 무한한 가능성을 이해하고 내다보게 했다. 그럴수록 국내와 세계를 망라한 현대미술에 대한 나의 관심은 더해 갔다.

내가 접할 수 있었던 세계 현대미술 정보에 관한 요긴한 매체는 주로 미국의 시사 주간지 『타임』과 『뉴스위크』의 아트 섹션, 그리고 대형 시사 화보 잡지였던 『라이프』가 가끔 특집으로 꾸미던 미국과 유럽의 온갖 현대미술 양상을 보여 준 원색 도판들이었다. 그 외에 조선일보사 근처와 을지로 입구의 예전 청계소학교 쪽 골목, 또는 명동의 중국대사관으로 들어가는 서울중앙우체국 옆 골목에서 노점 상태로 미국과 일본의 각종 잡지를 판매하던 데를 찾아가 미군 부대 도서실에서 흘러나온 월간 『아트뉴스』나 『아메리칸 아트』, 그 밖의 페이퍼백 포켓북의 각종 미술서적 등을 싼값에 입수하여 읽었다.

당시 젊은 현대미협 멤버들이던 박서보·김창렬 등과 화가이면서 현대미술 이론가였던 김병기와 김영주, 그리고 미술평론가 이경성·방근택 등은 모두 일본어에 능숙하여 인편으로 들어오던 일본의 현대미술 정보 잡지 『미술수첩』美術手帖* 등을 구해 읽으면서 파리 중심의 '앵포르멜'과 미국 쪽의 '추상표현주의' 등 국제적 현대미술 주류의 신선하고 자극적이던 정보와 지식을 얻고 있었다. 나도 그 잡지를 간혹 빌려서 읽곤 했다. 그러면서 나도 세계 현대미술 동향에 대한 지식을 갖게 되어 앞에서 열거한 작가나 평론가들과 현대미술에 관한 담론도 폭넓게 할 수 있었다.

나는 선진 외국의 유력 신문들에서 볼 수 있었던 미술기사 실태와 전문 기자의 활동을 본받으려고 했다. 어릴 적부터의 화가의 꿈이 6·25전쟁으로 좌절된 대신 오히려 평생의 행운으로 일간신문 미술기자가 되어 갖게 된 그런 의욕을 최일남 문화부장과 동료기자들이 모두

* 이 잡지는 지금도 간행되고 있다.

존중해 주려고 했다. 그랬기에 더욱 열의를 가질 수 있었다.

박서보의 파리행 해프닝

당시 미술계를 떠올리면 기억나는 일이 있다. 1960년 10월 중순쯤의 일이었다. 소공동에 있던 중앙공보관에 전람회를 보러 갔다가 전시장 입구에서 뜻밖에 열정적 현대미술 추구자였던 박서보를 만나게 되었다. 반갑게 이야기를 나누며 2층 전시장을 같이 보고 1층으로 내려오는 계단에서 우리와는 반대로 2층으로 올라오던 조각가 김경승 선생과 마주쳤다. 우리가 인사를 하자, 그는 박서보에게 대뜸 이렇게 말을 건넸다.

"서보, 마침 잘 만났네. 자네 파리에 가지 않겠나? 우리 대한미술협회가 파리의 유네스코 산하 국제조형미술협회에 가입돼 있는 거 알지? 같은 회원국인 프랑스 측에서 내년 1월에 꾸민다는 '세계청년화가 파리대회'에 한국도 한 사람 참가해 달라는 초청장을 유네스코 한국위원회를 통해 보내왔다고. 그래서 누구를 보낼까 하고 생각 중이었는데, 어때, 자네가 가겠다면 한국 대표로 추천할까?"

그 말을 듣자마자 박서보는 즉각적으로, "그래요? 제가 가겠습니다. 선생님, 저를 대표로 선정해 주십시오" 하며 그 기회를 놓칠 수 없다는 얼굴로 바짝 다가서는 것이었다. 그러자 김 선생은, "자비도 많이 써야 할 터인데, 자네가 그럴 만한 돈이 있겠어?"라고 반문하면서 쉽게 욕심 내지 말라는 투로 꺼낸 말을 유보하려고 했다. 하지만 박서보는 물러서려고 하지 않았다. 그의 기민한 기회 확보와 세계를 향한 야망은 과연 박서보다웠다.

"자비를 써야 한다면 어떻게든 그렇게 해낼 겁니다. 걱정 마십시오."

얘기가 그렇게 되자 김경승 선생은 발설을 거두어들일 수 없게 되었고, 결국 다음날 즉각 대한미술협회 사무실에서 만나기로 약속이

되었다. 당시 김경승은 사실상 해체 상태로 명맥만 유지되던 대한미술협회의 부회장으로서 국제조형미술협회 한국위원회 위원장을 겸하고 있었다.

1주일쯤 지났던가. 나는 박서보가 과연 유네스코 한국위원회의 추천을 받은 정식 한국 대표로 파리행을 하게 된 것을 알았다. 나는 그 사실을 신문에 기사화하며 개인적으로 축하와 격려를 아끼지 않았다.

동분서주하며 출국 수속을 마쳤다고 안도하던 그는 연말에 가서 머리를 깨끗이 밀어 버린 중의 머리를 하고 명동의 화방과 다방에 나타나 선배와 동료화가들을 어리둥절하게 했다. 자신의 '파리행' 자랑을 겸한 특유의 자신감 넘친 쇼맨십이었다. 삭발의 변인즉, 이랬다.

"파리에 가서 세계 여러 나라에서 올 청년화가들과 어울리게 될 때, 누가 말도 안 통하는 나를 '코리아의 대표'라고 특별하게 주목해 줄 거냐. 그래서 그들이 나를 달리 보고 흥미도 느끼게 하기 위해 궁리를 한 끝에 이렇게 머리를 빡빡 깎아 버리기로 했지. 할리우드의 율 브리너처럼 일단 강렬한 인상을 풍기게."

그는 '파리에서 합동작품전람회라도 갖게 된다면 내 작품으로 다른 참가 작가들을 압도하게 이 삭발 머리로 한국의 명예를 걸 작정'이라고 기염을 토하기도 하다가, 새해 벽두인 2일 파리로 떠나갔다. 그러나 파리에서 그를 기다리고 있던 것은 앞이 캄캄한 낭패였다. 어렵사리 찾아간 회의 주관 사무국 직원의 첫마디가, "아니, 회의가 연기되었다는 연락을 못 받으셨습니까?"라는 것이었다니, 그 낭패가 오죽했으랴. 최소의 여행비만 겨우 마련해 갖고 떠났던 처지에서 대회가 연기됐다는 10월까지 무슨 수로 파리에 머무른단 말인가.

파리에서 보내온 박서보의 분노와 낭패에 찬 편지를 받고 나도 격분하지 않을 수 없었다. 서울의 관계자에게서 책임 소재를 취재하려

고 했으나 여기서도 어이없는 실정만 확인했을 따름이었다. 당시 종로 1가 장안빌딩 215호실에 들어 있던 국제조형미술협회 한국위원회 사무실을 찾아가 보았더니, 아무것도 모르는 어린 소녀가 혼자서 사무실을 지키고 있었다. 김경승 선생은 박서보가 출국하기 약 20일 전에 동남아 여행을 떠나서 서울에 없다는 것이었다.

"김 선생님이 여행 떠나기 직전에 파리에서 왔다는 무슨 편지가 하나 있었는데, 그것이 연기 통고였는지는 모르겠어요."

소녀의 말이었다. 불어나 영어로 되었을 그 편지 내용을 김 위원장 자신이 읽을 수도 없었을 것인데, 책상 서랍에 넣어 두고 있다가 여행을 떠나 버린 것 같았다. 그 무책임한 결과가 국제 망신을 낳은 것이었다. 당시 한국의 국제 문화 교류 능력과 실태가 그런 실정이었다.

그 뒤 박서보가 어떻게 파리에서 돌아오지 않고 버틸 수 있었는지는 그가 자서전을 쓰고 있다는 말을 들은 적이 있어 거기에 상세히 쓰일 것 같지만, 어떻든 그는 그곳에서 굳세게 견뎌내면서 10월에 가서 꾸며진 '세계청년화가 파리대회'와 그 합동작품전람회에 참가했고, 때를 같이하여 보게 된 제2회 파리비엔날레에 한국의 참가 과정을 돕기도 했다는 것이었다. 대단한 용기이자 뱃심이었다. 한국 현대미술의 첫 국제미술전 참가였던 그 파리비엔날레 참가 작가는 박서보가 파리로 떠난 직후 문교부에 접수된 초청장에 따라 김환기·유영국·김병기·권옥연·방근택으로 구성된 작가선정위원회가 결정한 정창섭·김창렬·장성순·조용익 등 4명이었다. 모두 현대미협 회원이었다. 박서보는 1963년 제3회전 때에 참가했다. 그에 앞서 1962년에 그는 파리에 다녀온 이후의 새로운 실험 작업이던 시꺼먼 추상 형상의 '원형질'原型質 연작으로 국립도서관화랑에서 개인전을 가지면서 작품 목록 유인물에 스스로 '흉측한 그림들'이라고 쓰기도 했다. 그 또한 그 특유의 애교 있는 자기과시의 언변이자 제스처였다.

세계 첨단예술의 동향을
연재 기사로

혼자서 공부한 구미 현대예술의 흐름

서울의 국제적 현대미술의 움직임을 취재 보도하면서 그 발원지인 구미의 실태에 대해서도 깊이 알려고 한 것은 미술전문기자를 자처한 입장에서 당연했다. 그러려면 먼저 그 방면의 전문서적을 구해 봐야 하는데 1960년대만 해도 서울에서조차 그게 어려웠다.

당시 조선일보사 옆 골목과 충무로 어귀에 미군 부대 도서실에서 흘러나온 잡다한 각종 영문 잡지와 포켓북의 노변 판매장이 생겨서 어쩌다 요긴한 현대미술 관계 서적을 입수할 수 있었다. 그러나 영어 독해력이 부족한 나는 종로 1가의 신신백화점* 골목에 있던 일본 서적 전문점에 자주 들러 나로선 한결 자유롭게 읽을 수 있는 구미 현대미술 관계 일본책을 사 보며 나 나름의 지식을 넓힐 수 있었다.

　　* 지금의 제일은행 본점 자리.

일본의 한 미술평론가가 미국의 추상표현주의 계열의 대표적 작가들을 해설한 단행본 등도 거기서 구입하여 읽고 좀 아는 척하면서 처음으로 미국의 추상회화에 대해 써서 한 잡지에 기고한 일도 있었다. 민국일보사 바로 뒤편 대로변 건물 2층에 『여성생활』이라는 잡지사가 있었다. 그 편집부에 내 고향 친구 임동순*이 기자로 있었다. 그래서 가까운 다방에서 자주 만나 커피를 마시며 이런저런 얘기를 나누곤 하던 중에 미국의 추상표현주의 미술의 추세를 아는 척했더니 그에 대한 원고 청탁을 받게 됐던 것이다. 잭슨 폴록, 데 쿠닝, 프란츠 클라인 등의 작품 행위를 언급한 그 글은 구미 현대미술의 흐름을 깊이 추적하여 미술기자로서의 나의 기본 지식을 쌓으려고 한 노력의 시초이기도 했다.

음악·조각·회화·건축·서예·사진, 첨단예술 연재

그렇게 잡지에 게재한 글만 갖고 내 문화부 동료기자들은 그 초보적 지식을 대단한 것으로 여겨 주었다. 그 바람에 1962년 연초에는 『민국일보』의 문화면 전면을 차지한 연재 기획기사로 미술 분야 전반과 음악까지 포함한 글로벌 '첨단예술' 양상을 혼자 집필하는 만용도 부릴 수 있었다. 연재는 모두 6회에 걸쳐 게재되었다.

1. 1962년 1월 12일, 음악
서구 전위음악의 실태를 다루었다. 곧 전자음악, 구체음악**(musique concrète, 뮈지크 콩크레트), 쇤베르크의 12음음악***, 오선악보 추방과

* 뒤에 세무사 생활을 했다.
** 제2차 세계대전 후에 생긴 전위음악의 하나. 새소리나 도화지의 소음 따위를 녹음하여 기계나 전기로 조작하고 변형하여 하나의 작품으로 구성한다.
*** 20세기 초에 쇤베르크가 창시한 12음 기법을 바탕으로 만든 음악. 한 옥타브 안의 12음을 일정한 순서로 배열하여 이를 바탕으로 악곡을 구성해 가는 방법으로, 종래의 7음계, 조성, 화음 따

작곡가의 임의의 그래픽 또는 기호적 악보, 그 즉흥적 임의연주 행위 등을 소개했다. 그때 나는 당시 서독에서 활약 중이던 윤이상尹伊桑 (1917~1995)을 서구 무대에서 활동하는 한국인 현대작곡가로 소개하고, 그 1년 전에 서울의 르네상스 뮤직홀에서 녹음으로 처음 들려졌던 그의 작곡 접촉 사실도 언급했다. 그러면서 이탈리아의 전위작곡가 브제르Bougereou의 사례로 오선지에 콩나물 대가리 대신 실타래가 풀려 엉킨 모양의 자의적 악보 사진을 곁들였다.

2. 1월 23일, 조각

1961년에 뉴욕현대미술관MoMA에서 개최된 '어셈블리지'assemblage**** 전시의 내면과 거기에 출품됐던 스탄케비치Stankevich 등의 철물 용접 작품의 사진, 그 외에 프랑스의 세자르César, 이탈리아의 콘사그라 Pietro Consagra, 미국의 데이비드 스미스David Smith 등의 작업 행태를 언급했다. 그리고 한국의 현대적 철 조작가였던 김정숙이 런던에서 본 세자르의 철물 작품 개인전 내면을 소개한 글 '압축된 철물과 공간 구성'을 곁들였다.

3. 2월 2일, 회화

1953년에 뉴욕의 한 화랑에서 공장 생산품 그대로의 캔버스 그 자체를 액자에 끼웠을 뿐인 '무표현' 작품을 전시한 로버트 라우센버그 Robert Rauschenberg(1925~2008)와 그 반역적 작품 행위에 현대적 의미를 말한 역시 첨단적 작곡가 존 케이지John Cage의 파격적인 전시 서문 등을 소개했고, 프란츠 클라인Franz Kline과 스페인의 앵포르멜

위를 거부하며, 현대음악에 많은 영향을 끼쳤다.
**** 초현실주의 미술에서 작품에 쓴 일상생활용품이나 자연물 또는 예술과 무관한 물건을 본래의 용도에서 분리하여 작품에 사용함으로써 새로운 느낌을 일으키게 한 상징적 기능의 물체를 이르는 말.

작가 안토니 타피에스Antoni Tapies의 작품 사진을 곁들여 게재했다. 그리고 서울에서 그런 구미 바람을 추종하려고 들던 청년화가 박서보가 파리와 유럽 여행에서 보고 온 그쪽 실태의 체험기 '비엔나 전위회화의 인상'을 실었다.

4. 2월 15일, 건축
여기선 희한하고 완전히 자유로운 첨단건축의 동향을 다루며 브뤼셀의 〈필립스 전당〉(제나키스 설계, 1958), 〈브라질리아 시의 교회〉(니마이아 설계) 등의 사진으로 종래의 상식에서 완전히 벗어난 극도의 단순구조와 직선·곡선의 자율적 균형미 자체로 현대성을 창출한 사례를 제시했다. 그러면서 한국의 현대적 건축가로 두각을 나타내던 김중업을 언급했다. 그는 프랑스 현대건축의 거장 르코르뷔지에Le Corbusier(1887~1965)의 스튜디오에서 연구하고 돌아와 서울의 신축 프랑스대사관을 단순미의 콘크리트 구조로 설계했다. 그는 나의 '첨단예술' 연재 기사에 '음악 리듬을 건축에 표현—전위 건축가 제나키스 Iannis Xénakis의 인상'을 별도로 써 주었다.

5. 2월 26일, 서예
현대주의적 실험서예의 실태를 살펴본 것이었다. 먼저 구미에서 '또 하나의 예술'로 지칭되던 자율적 추상회화의 한 경향으로 동양의 서법書法을 원용한 캘리그래피calligraphy를 소개하며 프랑스의 술라주 Pierre Soulages, 아르퉁Hans Hartung, 미쇼Henri Michaux 등의 방법을 거론하고, 슈나이더G. P. Schneider의 동양의 붓질 그대로의 〈작품〉을 곁들였다. 그와 유사하게 일본에서 묵상 등의 호칭으로 서단書壇에 나타난 움직임을 본받아 한국에서도 회화적 전위서예를 시도하던 김기승의 문자文字를 떠난 추상적 운필運筆의 서예작품을 곁들여 소개했다.

6. 3월 13일, 사진

구미의 첨단적인 사진 예술 실태와 한국의 실정을 살펴본 것이었다. 현대예술로서의 사진 또한 어떤 광경 또는 존재의 현실을 찍느냐가 아니라 어떻게 찍고 어떻게 현상해서 순수한 창조적 형상을 추구하는 온갖 실험과 특이한 창작성을 나타낸다. 회화에서의 추상주의 미학을 뒤따른 형태로부터 환상적 혹은 초현실적 형상을 의도적으로 혹은 필름 조작 등의 작위적 방법으로 만들어 내며 '제3의 자연'이니 또는 '새로운 창조적 풍경'(뉴 랜드스케이프)이라는 설명으로 대중적 시각에 접근한다. 그러한 사진 작업의 예로 미국의 스티븐 윌슨의 흑백 작품과 현미경사진 및 스트로보 사진 등을 소개했다. 당시 한국의 실정으로는 서울의 '살롱 아르스' 그룹의 젊은 사진가들과 대구의 사우회寫友會 활동 등을 구미의 동향에서 영향을 받은 현대사진의 실험과 시도의 움직임으로 언급했다.

문학을 제외한 국내외 첨단예술의 전반을 살펴보려고 한 연재 기사는 사실 나로서는 벅찬 집필이었다. 그러나 문화부 동료기자들의 격려와 대상 분야의 젊은 예술가들에게서 저들에게 큰 힘을 주었다는 격찬을 듣기도 하며 보람을 느낄 수는 있었다. 당시 우리 예술계에는 그런 정보를 소개해 주는 전문 잡지가 하나도 없던 실정이었기에 그런 반응을 얻을 수 있었다.

그때 내가 많이 활용한 자료는 일본에서 간행되던 현대미술 정보 잡지 『미술수첩』이었다. 당시 그 잡지는 서울의 젊은 현대미술 지향 자들에게 매우 긴요한 길잡이였다. 앵포르멜 운동으로 기세를 나타냈던 박서보·김창렬 등의 현대미협 멤버들도 누군가가 입수한 그 잡지를 돌려보며 열광했고, 그들을 격려하던 기성작가 김병기·김영주와 평론가 방근택 등의 구미 현대미술 지식도 주로 그 잡지를 통해서 안 것이었다. 나는 그 실정을 직접 목격했다. 나 또한 누군가에게서 그

잡지를 빌려 보곤 했다. 당시 그 잡지는 공식 수입이 안 되어 여행자나 개인적 루트로 소수가 입수하고 있었을 따름이었다. 나의 그런 현대미술 정보와 이해는 그쪽의 신문·잡지 기사를 통해서도 어느 정도 얻을 수 있었다.

이응노와 윤이상 그리고 백남준

재불화가 고암 이응노의 첫 서울전

충격적이며 신선한 '세계의 첨단예술'의 내면을 기획 연재로 기사화한 지 얼마 안 되던 1962년 6월에 서울 중앙공보관에서는 재불화가 고암顧菴 이응노의 매혹적이고 신선한 자유 형상 표현의 작품들이 전시되었다.

도불 전 국내에서 파격적이고 분방한 필치로 전통적 수묵화를 그렸던 그는 세계 미술에 도전한다는 의지로 1958년 연말에 서독으로 떠났다가 다시 파리로 가서 정착하고 있었다. 그는 서구풍의 유화가가 아니라 동양의 수묵화가로서 독특한 창작의 동양적 추상 작업을 실현하여 서유럽 전역에서 주목과 성공적인 평가를 받았다. 그러나 1967년 동백림사건에 연루되어 한국 중앙정보부에 연행돼 와서 구속되기도 했다. 6·25전쟁 때 양자가 북한으로 넘어가 있던 관계로 파리의 고암을 포섭하려고 한 북한 공작에 걸렸던 때문이라는 것이었다.

서울에 잡혀 왔던 이응노는 심한 옥고와 연금 상태를 겪다가 외국 예술가들의 구명 운동으로 결국 사면되어 파리로 돌아갔다. 그 뒤 그는 부인 박인경과 함께 한국 국적을 버리고 프랑스로 귀화하여 작품 생활을 지속하다 1989년 파리에서 세상을 떠났다.

나의 고암 이응노에 대한 각별한 관심은 앞서 말한 1962년 6월에 서울의 중앙공보관에서 열린 전시회를 보고서였다. 이 전시에서 그는 그간 파리 체류 4년간의 놀라운 성공적 작품 변화와 현대적 독창성을 보여 준 작품들만을 전시했다. 화선지 조작과 부드러운 먹물 또는 여러 색상 조화의 담백한 분위기, 그 독특한 동양적 이미지 창출에 감동한 나는 꽤 길게 논평 기사를 써서『민국일보』에 소개했다. 그 전시는 작가가 그간 파리에서 앵포르멜 추상미학의 국제적 열풍을 동양적 형태로 수용하고 소화한 창조적 변신을 보여 준 작품들로 서울의 친지에게 보내서 이루어진 것이었다. 파리의 국제적으로 유명한 파케티갤러리와 전속 계약이 이루어져 그 화랑에서 첫 작품전이 열리게 된 것을 자축하려고 한 듯도 하다.

그 전시 작품들의 명제는 단지 〈작품〉으로 단일화돼 있었다. 본시 동양 전통의 수묵화가로 유럽에 진출한 화가건만 그렇게 국제적 현대성의 명제로 순수 형상의 조형 작업에 몰입해 있었다. 그러나 그 색상과 표현재료는 자신의 예술의 본질을 버리지 않은 먹물과 화선지였다. 곧 서울에서 가져간 동양적 회화재료로 국제성의 현대적 표현 행위를 이루어낸 것이었다. 그래서 나는 앞에서 말한 관전 기사의 표제를 '먹과 화선지의 효용'으로 붙였다. 파리 전시에서의 명제는 모두 불어의 〈콩포지숑〉composition(구성)으로 통칭시키고 있었다. 그 형상들은 고암이 파리에서 분명히 영향을 받은 '앵포르멜' 미학의 자율적 표현 작업으로서의 고암 방식이었다.

그 뒤로 고암은 한국인 화가로서의 국적성에 부합되게 한문과 한글 글자의 형상을 원용하여 읽을 수 없는 추상 형태의 화면을 전개시

키며 '문자추상'이란 말을 만들어 쓰기도 했다.

　이응노가 잡혀 올 때 베를린에서 국제적으로 작곡 활동을 하던 윤
이상도 같은 혐의로 잡혀 왔었다. 역시 서울에서 많은 고초를 겪었고,
외국 예술가들의 구명 운동으로 결국 풀려나 베를린으로 무사히 돌아
갔다. 그 뒤 윤이상은 독일로 귀화했다.

서울대학교병원 특실에서 만난 윤이상

윤이상은 내가 1962년의 『민국일보』 문화면 기획 연재 '첨단예술' 중
의 '음악' 기사에서 언급했던 베를린의 한국인 현대작곡가다. 그런 그
가 1967년에 발생한 '동백림을 거점으로 한 북괴(북한) 대남간첩사건'
연관 혐의자로 한국 중앙정보부에 극비 유인돼 와서 2심 공판(1968년
4월)에서 15년형을 선고받았다. 크게 비극적인 일이었다. 그러나 그의
예술적 명성에 따른 서독 예술가들의 항거와 국제적 구명 운동, 그리
고 당시 서독 정부의 외교적 개입 등이 잇따르자 일단 병보석 명목으
로 서울대학교병원 특실에 한동안 연금되기도 했다.

　바로 그 무렵 나는 중앙정보부원의 감시를 피해 윤이상의 그 연금
병실에 잠입하여 인터뷰를 하고 기사를 쓰게 되었다. 앞에서 말한 '첨
단예술' 집필과 연관된 것이었다. 1962년 7월에 『민국일보』가 경영난
으로 폐간된 후 전직해 갔던 『경향신문』 문화부에서 연예 담당이던 김
진찬이 "현대음악은 나보다 이 형이 더 잘 아니까 윤이상의 현대음악
인터뷰 취재도……" 나더러 하라는 것이었다. 사실 처음에 그 취재를
제의한 것이 나였다.

　윤이상의 국제적 현대음악 활동을 김진찬도 물론 잘 알고 있었다.
때문에 그 인터뷰 시도는 해 볼 만한 것이어서 그도 찬동했다. 한데
김진찬이 내게 그 인터뷰 기회를 넘긴 것은 그때만 해도 북한 간첩사
건에 연루된 그를 중앙정보부의 허락 없이 병실로 잠입 취재하여 보

도했다가는 자칫 크게 당할지도 모른다는 불안감 때문인 것도 같았다. 그러나 나는 호기심으로라도 윤이상을 내가 한번 인터뷰하고 싶었기에 그 모험을 하고 싶었다.

남편 옥바라지와 구명 노력을 위해 서울에 와 있던 윤이상의 부인 이수자를 사전에 접촉할 수 있었다. 그의 협조로 집안 조카라고 신분을 속이기로 하고 무난히 병실에 들어가서 인터뷰를 시도해 보니 자신의 음악과 현대예술에 대한 자부심과 이론적 배경이 아주 대단했다. 말을 무게 있게 참 잘하고 설득력 또한 강했다.

대담 중에 내가 서울에도 현대음악을 실험하는 젊은 작곡가들이 있다고 말해 주었더니, 처음 듣는 얘기라며 놀라워하더니 이내 서울과 한국의 음악계 실정을 굳이 얕보는 말투를 보이기에 좀 언짢기도 했으나, 연금 상태로 갑갑하기도 할 테니 나와 가까운 그런 작곡가 친구를 한 사람 소개해 줄까요 했더니, 그땐 당장 좋다며 그래 보라는 것이었다. 그래서 신문사에 돌아와 당시 계성여고 음악 선생으로 있으면서 뜻을 같이하는 청년작곡가 동료들과 현대음악연구회를 만들어 자주 모임을 갖던 강석희에게 전화로 윤이상과 인터뷰한 얘기를 하고 '만나게 해 주라'고 했더니 그도 당장 그러고 싶다는 것이었다. 당시 강석희와 나는 자주 만나서 현대예술을 화제로 이야기를 나누는 등 친하게 지내던 사이였다. 나는 즉각 중간 역할을 하여 윤이상과 강석희의 만남이 이루어지게 했다.

한편, 나의 윤이상 기사는 5월 22일 자에 '윤이상의 〈나비의 꿈〉'으로 표제하여 난해한 도표 같은 그 악보 사진과 함께 보도되었다. 악보 설명에 '(서울의) 옥중에서 완성시킨'이란 말도 붙였다. 그리고 기사의 내용에서 편집 기자가 뽑은 중간 표제는 '멜로디와 리듬에 구애 안 받는—새로운 차원의 음악'이었다. 지금 그때의 그 기사 스크랩을 다시 살펴보니, 윤이상의 말로 밝힌 대목은 없이 부인에게 들은 베를린에서의 〈나비의 꿈〉 초연 계획 등의 이야기를 중심으로 돼 있고, 윤이상

74

의 인터뷰 사진은 곁들이지 못한 것이었다. 윤이상이 그렇게 해 주기를 원했다. 자신과 나의 안전을 생각해서였다. 그러나 그 정도로도 다른 신문이 시도하지 못한 윤이상 기사를 썼다는 것이 나에겐 하나의 충족 감을 줄 만했다.

혹시 중앙정보부에서 문제 삼지 않을까 했던 불안감도 별일 없이 넘어갔다. 뒤에 들으니 사실상 석방 상태였던 윤이상과 강석희는 급속히 긴밀한 사이가 되어 중앙정보부의 묵인 하에 저녁이면 명동의 술집 등에 같이 자주 나타난다는 것이었다. 그러다가 윤이상은 결국 완전히 자유의 몸이 되어 베를린으로 돌아갔고, 그의 초청으로 강석희도 뒤따라 서독으로 가게 되었다. 그간 강석희가 갈망했던 서독이나 미국에서의 현대음악 탐구 활동의 길이 그렇게 열려나갔다. 여러 해 서독에 체류하며 연구 활동을 쌓다가 귀국해서는 서울대학교 음대 교수를 지냈고, 개인적 작곡 창작에서도 두드러진 활약을 보였다.

국제적 명성의 백남준

한편, 앞의 윤이상 기사를 쓸 때, 나는 뉴욕에서 활약하던 백남준白南準(1932~2006)의 첨단적 '전자예술' 행위의 신선한 소식을 함께 다루며 '구미에서 각광받는 한국인의 전위예술'이란 표제를 크게 앞세운 지면을 만들었었다. 그 '백남준의 전자예술' 기사의 중간 표제는 '미술·음악·철학·공학을 종합─기성관념의 파괴자로'였다. 그때 백남준은 이미 국제적 명성의 '문화적 테러리스트'로 각광을 받으며 뉴욕의 보니노화랑에서 두 번째의 '전자미술' 전시를 열고 있었다. 그 카탈로그를 서울의 예전 피아노 은사 신재덕 교수(이화여자대학교)에게 보내 주었던 것을 음악 담당 김진찬 기자가 입수하여 윤이상의 경우처럼 내게 넘겨져 내가 기사화했던 것이다.

그 기사에는 뉴욕 전시에 나왔던 TV 영상 조작의 한 작품 사진을

곁들였는데, 명제는 엉뚱하게도 〈기원전 500년에 그리스의 아르키메데스는 물었다. 왜 코카콜라는 갈색인가?〉였다.

1968년 연초에는 전의 『민국일보』 연재 '첨단예술'과 유사하게 '해외의 첨단문화' 기사를 『경향신문』에 9회에 걸쳐 실었다. 그 연재의 두 번째로 '해프닝'happening란 이름의 새로운 첨단예술 행태를 소개하며 백남준이 1967년에 뉴욕에서 미모의 여성 샬럿 무어맨으로 하여금 옷을 벗은 나체로 첼로를 연주하게 하고 자신도 그 행위를 괴이하게 함께하다가 너무 부도덕한 행위로 여겨져 경찰에 연행됐던 〈오페라 섹스트로닉〉의 해프닝 사건을 소개하며 그 행위의 사진을 곁들였다.

백남준의 그러한 국제적 화제의 첨단적 예술 행위를 나는 미국의 시사 주간지 『타임』과 『뉴스위크』의 '아트'면을 통해 알 수 있었다. 당시 한국인 미술가나 예술가가 그런 세계적 권위의 잡지에 거듭나기는 백남준이 유일했기에 그 사실은 국내 매스컴 매체에 당연히 화제가 될 만했다. 나는 그것을 놓치지 않고 기사화했다. 1966년 1월 초의 『타임』지 보도에 이어 1967년 2월의 『뉴스위크』에도 백남준의 새로운 작품행위 내막과 사진이 실린 것을 나는 『경향신문』에 옮겨 실었다. 그것은 뉴욕의 한 화랑이 기획한 '궤도의 빛'이라는 타이틀의 어지러운 무지개 광학미술전에 초대 참가한 TV 영상 작품이었다. 청색 전광빛 유동 형상으로 〈일렉트로닉 블루스〉로 타이틀이 붙여져 있었다. 그 모두가 나에게는 신선한 기삿거리였다.

미술전문기자로 이끌어 준 만남들

책 한 권과의 만남

1961년 가을쯤이었던가. 종로 1가의 어느 일본책 전문서점에 들러 새로 들어온 미술서적을 찾아보다가 눈길이 간 것이 있었다. 『마이니치 신문』에서 13년째 미술을 담당하고 있다는 학예부 기자가 1957년에 펴낸 『화단—미술기자의 수기』였다. 목차부터 훑어보니, 나의 미술기자 활동에 많은 도움이 될 것 같았다. 즉시 사 갖고 신문사로 돌아와서 '어느 전람회', '사라진 전쟁화', '미술 단체', '근대미술관' 등을 읽어 보니 저자의 기자 활동 태도를 알 만했다. 그 얼마 뒤에는 아사히 신문사에서 간행된 '자칭 미술기자'의 『미술기자 30년』도 구해 읽어 볼 수 있었다. 역시 읽어 볼 만했고 재미있었다. 지금 이 글을 쓰면서 나의 서가 한구석에 50년간이나 꽂혀 있던 그 두 책을 찾아내 다시 살펴보니 내가 미술기자를 시작하던 때가 새삼스레 회상되었다. 『화단』의 후기에는 이런 말이 쓰여 있었다.

신문기자가 된 지 13년 6개월이 된다. 20년, 30년 된 선배가 있으니 아직 신출내기라 해도 좋을 것이다. ……미술을 담당하게 되었을 때, 어느 선배가 이렇게 가르쳐 주었다.

"하루 한 사람이라도 좋으니 반드시 화가를 만나고 오라. 아틀리에에 가서. 여러 가지를 알게 될 거다. 밖에서 만날 때와는 딴판의 화가가 아틀리에에는 있다. 1년 365일, 365명의 화가와 가까워질 수 있다. 그렇게 3년을 해 봐라. 그러는 동안에 뭔가 들은 것이 있을지라도 굳이 기사화할 것 없다는 생각으로 만나라.

그로부터 3년간, 그 선배의 말대로 실행했더라면 1,915명의 미술가와 아는 사이가 되었겠으나, 그렇게 뜻대로 되지는 않았다. 들었거나 사건을 보고도 모른 척할 만큼 나는 숙맥이 아니었다. 하지만 선배가 권해 준 대로 열심히 화가를 찾아다니긴 했다. 그러면서 화단에 빠져들었다.

일본에는 미술 단체가 약 100개쯤 있다. 도쿄도 미술관 대관 단체만 해도 80개라고 말해지고 있으니 여타를 합치면 100개는 될 것이다. ……미술가는 대체로 3천 명. 그런 상황이 전후戰後의 혼란 속에 어수선하게 돌아가고 있었다.

처음에는『전후화단사』로 쓰려고 했다가 감히 '사'史로 할 수는 없다는 생각이 들어서 구성을 바꾸고 내용도 다시 손을 대어『화단』으로 정했다. ……이 책을 쓰는 데 많은 미술가의 도움을 받았다. 오랜 스크랩북을 기꺼이 빌려 준 화가도 있었다. 몇 번 혹은 며칠씩이나 만나 옛 기억을 말해 준 화가도 있었다.

비록 일본의 미술기자 이야기였으나 앞의 두 책은 나에게 미술기자의 자세와 태도를 분명하게 알려 주었다. 본받아야겠다는 생각을 굳게 할 수 있었다. 1950년대 중엽에 이미 일본의 일류 신문사에는 경력 20년, 30년의 미술기자가 현역으로 활동하고 있었다. 우리보다

그렇게 선진된 일본의 미술 저널리즘을 본받고 따라가야 한다고 생각했다. 격차는 결국 신문에 보도되는 미술기자의 전문적 수준과 권위를 말하는 것이다.

나는 혼자 생각했다. 나 혼자만이라도 국내외의 전문서적을 되도록 많이 읽으며 스스로 계속 공부하는 자세로 전문적 미술기자 노릇을 해 보자, 취재 대상에 대한 접근과 기사화할 때 성실함과 신뢰를 보여야 겠다는 생각 등을 굳게 염두에 두려고 했다.

눈에 안 보이게 그런 자세를 사내외에 보이려고 힘쓰니 동료기자들이 신뢰해 주었다. 내가 영문 독해력은 한참 부족했으나 일본어는 어느 정도 자유로웠기 때문에 주로 일본책 전문서점을 찾아가곤 했다. 거기서 긴요한 책을 만날 수 있었다. 앞에서 말한 일본의 유력 신문의 미술전문기자 수기를 구독하게 된 것이 그런 관계에서였다.

내가 얼마나 미술기자 생활을 하게 될지는 예측할 수 없었으나 훗날 나도 그런 회상기를 쓸 수 있었으면 좋겠다는 생각을 그때 이미 마음먹기도 했었다. 그 생각이 언론계를 떠난 지 이미 40년이나 지난 지금에 와서 옛 스크랩과 기억으로 쓰고 있노라니 많은 감회가 피어난다. 과거의 좋은 회상이란 어떤 길을 걸었건 누구에게나 한없이 그립고 즐거운 것이고, 지금 살아 있다는 사실을 만족스럽게 스스로 확인하는 것이기도 하다. 그것은 또 살아온 길을 두 번 다시 마음으로 살아 보는 기쁨이기도 하다. 내가 이제 그런 심경에 와 있다.

앞의 일본 기자가 '자칭 미술기자'라고 썼듯이 나 또한 처음 『민국일보』 기자가 된 후 신 나게 미술전문기자를 자처하며 미술가와 미술계 기사를 열심히 썼다. 취재 여담과 이면적인 증언으로 쓸 만한 이야기도 많다. 나는 우리 미술계의 움직임뿐만 아니라 구미의 현대미술 동향도 늘 살펴보려고 했고, 한국의 미술사와 고고학, 민속 분야까지도 깊이 관심을 가지려고 했다. 그래서 당시 덕수궁 석조전에 세 들어 있던 국립박물관에 자주 드나들었다. 당시 국립박물관 미술과장이 최

순우 선생이었다. 그에게서 이런저런 이야기를 들으며 많은 것을 배울 수 있어서 무척 좋았다. 취재와 상관없이 수시로 만나며 그의 폭넓은 미술사 지식과 전통미에 대한 풍부한 안목에 감명받는 것이 즐거웠다. 그러한 깊은 인연과 관계는 선생이 1984년에 별세할 때까지 변함없이 지속되었다. 그것은 나의 인생에서 큰 행운이었다.

내 인생의 행운, 최순우 선생

최순우 선생은 한국 미술사에서 '도자기'와 '회화'가 전문이었으나 다른 모든 미술사 분야에도 해박한 안목과 학술적 지식이 깊었다. 그뿐만 아니라 선생은 근대·현대미술에도 적극적 관심과 시각을 나타내며 그쪽의 평론가 및 이론가들과 친밀히 지냈다. 그런 관계로 그는 1960년 7월에 김영주를 대표간사로 하여 한국미술평론가협회가 결성될 때도 창립회원으로 가담하고 있었다. 동인 회원은 김병기·김중업·김영기·이항성·이경성·정규·방근택·천승복千承福·배길기 등이었다. 그리고 당시 서울에 와 있던 외국인으로 미술에 안식이 높았던 주한 독일대사 헬츠 박사, 주한 미국대사관 문정관 그레고리 헨더슨 부인 및 또 다른 서양 여성 코넨트를 초대 회원으로 영입하고 있었다. 그런 가운데 긴요한 사업의 하나로 기관지『미술평론』을 간행하기로 하고, 이경성·정규·방근택을 편집위원으로 위임하여 활발하게 움직일 듯이 보였다.

그러나 그 뒤 무슨 일이 생겼던 것인지 내 기억에는 없는데, 1962년 7월에 가서 앞의 한국미술평론가협회 창립 때 중요 사업으로 삼았던 기관지『미술평론』첫 호가 나왔을 때의 기록을 다시 살펴보니, 어느덧 협회는 없어지고 회원이 재구성된 미술평론동인회 이름으로 편집되어 있다. 이때의 동인은 전번의 협회가 창립될 때의 회원들 중에서 방근택·천승복·배길기와 외국인들이 빠진 7명과 새로 가담한 사

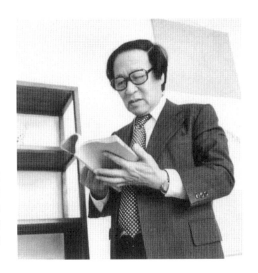

뒤에 국립중앙박물관장을 지내기
도 한 최순우 선생은 한국 미술사
의 '도자기'와 '회화'가 전문이었으
나 다른 모든 미술사 분야에도 해
박한 안목과 학술적 지식이 깊은
분이었다.

진가 임응식과 미술사 연구가 맹인재孟仁在 등이었다. 그리고 나 자신
이 글을 쓰게 될 때까지도 까맣게 잊어버리고 있었던 일인데, 거기에
내 이름도 들어 있었다. 생각하건대, 최순우와 이경성 두 선생이 그동
안 나의 미술기자 활동을 줄곧 눈여겨보다가 그렇게 끌어넣으려고 했
던 것 같다. 어떻든 그렇게 분명한 기록에 남은 것으로 인해 나는 어
느덧 미술평론가 동인 대열에 들게 된 셈이었다. 그러나 나는 어디까
지나 신문 미술기자였지 건방지게 미술평론가를 자처하거나 그럴 마
음이 전혀 없었다. 하긴 앞에 열거된 사람들 중에서 전문적인 미술평
론가는 이경성과 방근택 정도였고, 그 외에는 본직이 모두 작가였다.
천승복은 나와 마찬가지로 영자 신문 『코리아헤럴드』의 문화부 기자
였다.

　『미술평론』을 간행해 준 사람은, 없어진 한국미술평론가협회와 재
편된 미술평론동인회에 계속 참여했던, 판화가 이항성 선생이었다. 그
는 해방 직후부터 중등학교 검인정 미술 교본 출판을 중심으로 미술
출판 사업에 성공하고 있었다. 1956년에 가서 그는 비정기 간행이긴
했으나 한국 최초의 미술 잡지인 『신미술』을 창간한 뒤 1958년까지

제11호를 내고, 4·19혁명과 뒤이어 5·16군사정변 등의 시국 불안으로 중단 상태에 있다가 제12호를 『미술평론』 창간호로 삼아 간행하는 편법을 썼던 것이다. 편집인은 미술평론동인회였고, 발행처는 이항성이 운영하던 문화교육출판사였다. 당시 조선일보사 인근의 시인과 화가가 많이 모이던 '아리스' 다방 2층에 있었다.

창간된 『미술평론』 잡지는 겨우 22쪽의 얄팍한 내용이었으나 앞으로 미술평론계의 발전을 내다보게 한 매우 상징적인 간행물이었다. 그때의 필진은 이경성·이항성·정규와 김수근·박서보·김인환金仁煥 등이었다. 그리고 그 뒤의 속간호에서는 최순우·김병기·김영주 등이 집필을 했다. 물론 판매 수입이 전혀 있을 수 없는 잡지였으나 이항성 선생이 미술계 발전을 위해 내준 것이었다. 그러다가 창간호를 하나 내고 나서 그의 출판사가 위축됨으로써 속간이 어려워져 결국 중단되고 말았다.

취재와 그런 화젯거리를 위해 국립박물관에 들어가 최순우 선생을 자주 만나게 되었다. 그 한참 전에 나는 홍익대학교로 이경성 교수를 무슨 취재 때문이었던가 뵈러 간 적이 있었다. 그때 마침 최 선생도 강의 때문이었던지 와 계셨던 관계로 뜻밖에 만나 처음으로 인사를 드리게 됐다. 이 교수가 최 선생에게, "이 사람이 바로 최 선생이 궁금하게 여기던 『민국일보』의 '거북이 구 자' 이니셜을 쓰는 미술 담당 기자 이구열 씨야"라고 소개했다. 그러자 최 선생은 반색을 하며 아주 부드럽고 친근한 말로 나의 미술기사와 미술전 단평 등을 많이 읽었다면서 "우리나라에도 이 선생 같은 미술전문기자가 생겼으니 정말 반가운 일이다"라고 격려를 아끼지 않았다. 나로서는 크게 고무되는 말이었다.

이경성 교수와의 인연

이경성 선생은 내가 기자가 되기 전, 1958년 여름에 6년간의 군대 생활에서 풀려나 제대하고 가까운 친구의 추천으로 세계통신사에 들어가고 나서 1959년 신학기에 홍익대학교 미술학부 서양화과 3학년에 편입하여 1주일 혹은 열흘 보름에 한두 번씩 겨우 시간을 내어 수업받으러 다닐 때에 서양미술사 교수였다. 어느 날 학교에 갔더니 서양미술사 과목 시험이 있다는 것이었다. 나는 노상 결석을 했기 때문에 사실은 한 번도 이 교수의 강의를 들은 적이 없었다. 교실에 들어가 보니 약 20명쯤 되는 학생들이 여기저기에 앉아 있었다. 잠시 후 이 교수가 들어와서 칠판에 시험문제 둘을 써 놓는데, 하나는 "프랑스 인상주의를 논하라"였던 것으로 기억한다.

나는 중학교에 다닐 때부터 혼자 서양미술사와 19세기 낭만주의, 사실주의, 인상주의와 20세기 미술 관계의 전문서적(모두 일본어판)을 구해 계속 꽤 많이 탐독해 왔던 터라 나 나름의 체계적 지식을 어느 정도 쌓아 갖고 있었다. 때문에 그 인상주의에 관한 시험문제는 별 어려움 없이 8절지 백지 두 장에다가 단숨에 써 나갈 수 있었다. 내가 통신사 근무 때문에 학교에 자주 못 가서 서로 서먹하던 옆 책상의 몇몇 학생이 나의 그러한 답안지 서술을 곁눈질해 보더니 손가락질로 신호를 보내며 커닝을 하자는 것이어서 얼른 다 쓴 뒤에 시험지를 슬쩍 넘겨주었던 기억이 새롭다. 언젠가 홍익대학교 출신 어느 화가에게서 들으니 이 선생이 간수하고 있는 교수 재직시의 여러 학생들의 시험 답안지들 속에 내 것도 들어 있었다고 했으나, 내가 직접 확인해 보지는 않았다.

그전부터 나는 이경성 선생이 신문과 문예 잡지 등에 자주 기고하던 미술평론과 시론, 또는 전람회 평문을 늘 읽어 왔었다. 또 특히

이경성 선생은 내가 한때 다닌 홍익대학교의 서양미술사 교수였다. 후년에 국립현대미술관장을 역임했다.

1959년에 간행된 이화여자대학교 한국문화원 『논총』 제1집에 실린 이 선생의 「한국회화의 근대적 과정」을 읽고는 크게 자극 받은 바가 있었다. 그 논문은 그때까지 그 분야에 진지한 학술적 연구가 거의 없었던 우리 근대미술사의 철저한 조사 정리를 처음 본격적으로 시도한 것이었으나 여러 대목에서 명확하지 못한 데가 있었다. 그래서 나도 나의 신문 기사의 정확성과 신뢰성을 위해서라도 확실한 우리 근대미술사에 관심을 갖고 틈나는 대로 도서관에 가서 그것을 꾸준히 조사하고 확인하는 연구 작업을 해 보자는 작심을 하게 되었다. 우선, 아주 요긴한 기본 자료로 동아일보사가 1920년 창간 때부터 1924년까지 발행된 지면을 1차 축쇄판으로 간행한 것이 우리 신문사의 조사부에도 비치돼 있어 그것부터 면밀히 뒤져보려고 달라붙었다. 이경성 교수의 앞서 논문도 그 『동아일보』의 미술기사들에서 많은 것을 확인하고 있었다.

　나는 『동아일보』 축쇄판 간행이 중단된 1925년 이후의 것은 국립도서관에 가서 열람하며 미술 관계 기사를 모조리 노트해 보자는 작심을 굳히고 있다가 5·16군사정변 직후인 1962년 7월에 『민국일보』

가 폐간당한 뒤 『경향신문』으로 가게 되면서 그 작심을 어렵지 않게 실현시킬 수 있었다. 신문사 바로 앞에 국립도서관이 있었기 때문에 이용이 참으로 편리했다. 덕택에 작심했던 나의 조사 작업은 2~3년 간 마음먹은 대로 지속될 수 있었던 것이다. 나의 근대한국미술사 연구는 그렇게 시작되었다.

근대한국미술사 조사와 기록

『한성순보』부터 『동아일보』까지,
근대기 모든 신문을 뒤지다

『민국일보』에서 미술기자를 시작할 때부터 너무 답답했던 것은 19세기 개화기 이후 우리 나름의 근대적 미술 움직임 또는 시대적 변화가 있었던 구체적인 내면을 확실하게 알려 주는 자료나 조사 기록 등이 거의 없었다는 사실이었다. 때문에 미술 관계의 어떤 특정 과거사를 기사화하려고 할 때엔 그 옛일을 알 법한 고령의 어느 화가에게 물어보려고 했으나 그도 전혀 알지 못하거나 답변이 애매하고 불확실했다.

그런 안타까움은 나에게 스스로 추적해 확인해 보자는 의욕을 느끼게 했다. 그 계기가 신문사 조사부에 비치돼 있던, 1959년에 발간된 『동아일보』 창간 이후의 축쇄판(1차, 1920~1924년) 열독이었다. 하루하루의 역사 기록을 담고 있는 그 일간신문의 옛날 원본을 찾아보기가 극히 어려웠던 때에 그 축쇄판 지면들은 말할 수 없이 긴요하고 고마운 옛일의 기록이었다.

1920년 4월 1일 창간호부터 그 열독을 시작하면서 전에는 전혀 알지 못했던 옛날 미술계의 움직임을 명확히 알게 되니 그 기분은 이루 말할 수 없었다. 나 혼자서 그 확인한 내용을 펜으로 일일이 노트에 기록하며 나만의 자료로 삼았다. 석간신문이 나온 뒤(당시는 조·석간을 발행했다) 오후에 특별한 취재 예정이 없으면 조용한 조사부 방으로 들어가서 『동아일보』 축쇄판 문화면의 미술 관계 기사를 낱낱이 찾아보고 노트를 했고, 필요한 것은 기사 전문을 베끼기도 했다. 신문사에도 복사기가 없던 시절이었기 때문이다.

지금도 다 가지고 있는 그때의 노트에는 1920년 5월 31일 자에 실린 '소림 조석진趙錫晉(1853~1920) 작고' 기사에서부터 7월 7일 자에 기고된 변영로의 놀라운 '동양화론' 전문, 김유방(본명 김찬영金瓚永)의 7월 20~21일 자 기고 '서양화의 계통 급(및) 사명', 8월 6일 자의 '오일영吳一英(1890~1960), 김은호 등 4명이 덕수궁에서 〈백학도〉, 〈봉황도〉 등 제작(뒤에 창덕궁 대조전 벽화로 부착) 기사가 메모돼 있다. 나를 흥분시킨 그런 기사들이 상당히 많았다. 신문 열람과 메모에 열중하지 않을 수 없었다.

그러던 중에 또 다른 긴요한 논문을 보게 되었다. 1959년에 간행된 이화여자대학교 한국문화원 『논총』 제1집에 수록된 이경성 교수의 「한국회화의 근대적 과정」이었다. 1910~1945년 시기를 조사·정리한 이 논문은 많은 참고문헌을 밝히고 필요한 부분에 각주도 붙인 최초의 본격적인 근대한국미술사 논문이었다. 그 논문에서도 이 교수는 내가 노트를 시작하고 있던 『동아일보』 축쇄판의 미술기사들에 의존하고 있었다. 1924년까지의 그 『동아일보』 기사의 원용은 이미 나도 알았던 내용이었다. 그 뒤 축쇄판 속간이 중단되어 이 교수도 그랬겠지만 나도 너무 안타까웠다. 그래서 나는 시간이 날 때마다 을지로 입구의 국립도서관으로 가서 『동아일보』의 1925년 이후의 미술기사들을 빠짐없이 찾아 메모하고 혹은 베끼기로 마음먹고 달려붙었다.

이때에도 도서관에 복사기는 없었다.

1962년 7월에 『민국일보』가 5·16군사정변에 따른 경영난으로 문을 닫게 되어 나는 한때 난감한 실직 상태가 됐으나 그 기회에 국립도서관을 아침부터 출근하듯이 드나들며 『동아일보』 열람을 계속하며 요긴하게 시간을 보냈다. 그러다가 『민국일보』 폐간 직전에 『경향신문』으로 스카우트되어 가서 문화부를 맡았던 최일남 부장이 불러 주어 다시 미술기자를 할 수 있었다. 당시 『경향신문』 문화부에는 미술전문기자가 없었던 것이다. 내가 그리로 가게 되니 최 부장 외에 영화와 연예 전반을 전담하던 김진찬 기자가 특히 나를 크게 반겨 주어 고마웠고 그 뒤로 계속 각별한 우의를 이어갔다.

국립도서관이 소공동 경향신문사의 코앞인 것이 나에게는 너무 다행이었다. 그래서 아주 편하게 틈만 나면 그리로 달려가서 신문기자라서 사서직원들의 특별 배려도 받으며 귀중 문헌으로 분류돼 있던 옛날 『동아일보』 원본을 편하게 열람할 수 있었다. 그때 그 도서관에서는 일제 치하 친일 행위자들의 행적을 조사하느라 열심히 드나들던 임종국 시인을 자주 만나기도 했다.

나의 『동아일보』 열람은 1965년 중반 무렵까지 계속하여 1940년 8월에 일제에게 강제 폐간당하던 때까지를 일단 다 볼 수 있었다. 그러나 1936년 베를린 올림픽에서 손기정 선수의 마라톤 제패 보도 때 『동아일보』는 그 유니폼의 일장기 마크를 민족적 감정에서 지워 버린 사건으로 무기 정간을 당했다. 약 10개월간의 공백 후 다시 복간이 되었으나 1940년 8월에 가서는 태평양전쟁에 따른 일제의 발악적인 강압으로 최종적으로 폐간을 당했다.

그 때문에 『동아일보』는 더 이상 볼 수가 없었고, 그 뒤 일제가 마침내 패망하며 민족해방을 맞이하게 된 1945년 8·15광복 때까지는 당시 조선총독부 기관지로 발행이 지속된 『매일신보』를 열람했다.

그런 뒤에는 『매일신보』의 창간 시기부터 다시 다 보기로 하고 당

시 열람이 가능했던 1910년 한국병합 이후부터를 보아 나갔다. 신문 기자인 덕에 도서관 사서들의 각별한 도움을 받을 수 있었던 것은 늘 고마운 일이었다. 그때의 그 모든 메모와 특정 기사 또는 기고문의 필사 노트는 학술적 조사 작업이 아니라 현직 미술기자로서 내가 알아야 할 우리 미술사 내지 화단사畵壇史에 관한 지식을 위한 것이었다. 곧 일일 역사 기록인 옛 신문 보도에서 확인하여 확실한 나의 자료로 확보하고, 나의 특정 기사에서 그것을 활용하여 독자에게 전문적 내지 학술적 신뢰와 충실을 다짐하려고 한 것이었다.

『매일신보』는 1904년에 『대한매일신보』로 창간되었다가 1910년 망국의 한국병합 후 일제의 조선총독부 기관지가 되어 '대한'을 박탈당하고 그냥 『매일신보』란 제호로 발간되었지만, 역시 그간의 여러 피해로 낙질 상태가 적잖은 상태로 도서관에 소장돼 있었다. 대한제국 시기 『대한매일신보』는 1976년에 한국신문연구소가 여러 도서관의 협조로 낙질들을 보완한 전질 영인본을 정부 지원으로 간행함으로써 나도 그 한 질을 구입하여 세세히 열독했고 거기서 찾아낸 미술 관계 기사와 논평 등도 빠짐없이 메모하고 노트를 했다. 같은 시기에 또 다른 출판사들이 한정판으로 영인본을 간행한 『황성신문』(1898~1910)과 『만세보』(1906~1907), 『대한민보』(1909~1910) 전질 등 한국병합의 국권 상실 때까지 발행된 모든 일간지를 열독하며 그간의 조사 작업을 확충할 수 있었다. 한국 최초의 신문인 1883~1884년의 『한성순보』漢城旬報 영인본은 그 훨씬 전에 이미 나와서 입수해 보았다. 그때 『조선일보』는 국립도서관에도 6·25전쟁의 피해로 전질 보관본이 없었다.

한 권의 책이 된 나의 노트

나의 그 메모와 필사 노트의 분량은 꽤 많아져 대여섯 권의 대형 노트

에 담겨졌다. 거기엔 신문에 실린 잡지 광고 목차에서 확인한 것도 많다. 그 모두는 후일 내 논문과 저술의 기본 자료가 되었다.* 이러한 신문 보도의 사실 확인은 그간 근대 우리 미술계의 움직임과 발전 과정의 어떤 정확한 내막을 기사화하려고 했을 때 어느 원로 화가의 불분명한 말에만 의존할 수밖에 없던 답답함에서 나의 가슴속을 툭 터지게 한 것이었다. 그것은 내가 개척적으로 조사·확인한 것이었기에 더욱 흐뭇한 일이었다. 그 노트로 나는 「서화미술회」, 「서양화단의 태동」 등의 조사 논문을 국립박물관 연구기관지 『미술자료』에 기고했고, 이어서 「해강**의 서화연구회」와 「서화협회와 민족미술가들」 등을 써서 『서울신문』 문화부로 전직했을 때인 1972년에 을유문화사의 '을유문고 90' 『한국근대미술산고』로 묶어 출판할 수도 있었다. 이에 관한 이야기는 뒤에서 좀 더 자세히 하겠다.

* 앞의 조사·확인 자료로 나의 논문과 저서에 처음 밝힌 우리 근대미술사 관계의 대목은 다음과 같다.
 1. 시대적 신어로서 '미술' 용어의 첫 등장: 『한성순보』 1884년 음력 3월 11일 자, 선진국 문화 소개란.
 2. 네덜란드계 미국인 화가 휴버트 보스Hubert Vos가 중국을 거쳐 서울에 와서 고종 황제와 황태자(뒤의 순종 황제)의 등신대 전신상과 경복궁 일원의 풍경 등을 사실적인 유화로 그린 정확한 시기가 1899년 봄이었음을 『황성신문』이 보도.
 3. 1900년에 농상공부에서 추진한 공작학교(공예미술학교) 설립을 위해 프랑스에서 도예 교사 레미옹을 초빙. 관계 기사 『황성신문』.
 4. 1909년 2월에 장례원 예식관이던 고희동이 한국 최초로 서양화를 전공하기 위해 일본 도쿄미술학교로 관비 유학을 떠남.

1910년, 망국 이후

 5. 1911년. 최초의 근대적 미술학교 서화미술회書畵美術會 강습소(3년제)가 창덕궁 왕실의 재정 지원으로 창립. 서과書科와 화과畵科로 전문 과정. 중심적 지도 선생은 안중식安中植과 조석진.
 6. 1915년. 고희동이 도쿄미술학교 서양화과를 졸업하고 귀국. 최초의 유화가 탄생.
 7. 1918년. 최초의 근대적 미술가 단체 서화협회 창립, 민족사회 미술 발전 지향.
 8. 1921년. '제1회 서화협회전람회'(약칭 '협전'). 1936년 15회전을 끝으로 중단.
** 해강海岡은 서화가 김규진金圭鎭의 호.

'국전여화' 연재 기사

경향신문사로 전직

미술 담당 기자로서 나의 본분은 말할 것도 없이 미술계의 움직임과
전람회 현장 취재 및 논평 보도였다. 그 보도에서 나는 문화부장의 어
떤 지시나 요망에 앞서 나 스스로 판단한 대상의 선택에 신중을 다하
려고 했고, 그런 태도로 신문사 내외에서 신뢰를 얻을 수 있었다.

1962년 7월에 그간 재직했던 『민국일보』가 5·16군사정변에 따른
경영난으로 자진 무기 휴간에 들어갔다가 결국 폐간이 되면서 나는
한동안 실직 상태가 됐었다. 그렇게 실직 몇 달을 한가하게 지내던 9
월 하순쯤이던가, 『민국일보』가 폐간되기 직전에 『경향신문』으로 가
서 역시 문화부장을 맡고 있던 최일남 씨가 나를 부르더니 같이 있자
고 하여 가게 되었다. 거기서도 미술을 전담하게 되는데, 최 부장이
그만큼 나의 미술 분야 전문성을 인정하고 있었기 때문이었다.

첫 기사, '철거된 〈나부군상〉'

『경향신문』에 가자마자 해마다 미술계는 물론 국민적 관심이 집중되던 가을의 국전(대한민국미술전람회)이 10월 10일부터 열리게 되어 그와 관련된 화제기사를 연재로 쓰기로 했다. 연재명은 '국전여화'國展餘話. 그 첫 회는 1949년 11월에 시작된 제1회 국전 때 있었던 나체작품 철거 사건 뒷이야기로 잡았다. 표제는 '철거된 〈나부군상〉'. 작가 김흥수를 직접 인터뷰하여 그때의 전후 내막을 확인한 실화를 재구성한 기사였다. 작가가 간직하고 있던 그 작품 사진을 곁들였다.

철거 소동의 내막은 이랬다. 심사를 거친 입선 작품으로 진열되었던 생생한 사실적 묘사의 김흥수 작품 〈나부군상〉이 전시 개막과 일반 공개 직전에 '당국(당시 문교부)의 지시에 의하여 철거함'이라고 적힌 해명 쪽지와 함께 '〈나부군상〉, 서울시 김흥수'라고 적은 입선 명제표만 전시 벽면에 달랑 붙여 놓은 것이다. 그것은 내가 중학생 미술학도 때 그 '국전'을 보러 갔다가 내 눈으로 직접 목격한 일이기도 했다. 나체의 젊은 여성 대여섯 명이 공중목욕탕 안에서 자연스럽게 움직이고 있는 광경의 현실적 구도였던 그 작품이 너무 선정적이고 부도덕한 그림이라고 관리들이 철거를 결정했던 것이다. 당시에도 그 정도의 나체화는 예술적 미술 작품으로 이해되고 미술대학에서도 그런 누드모델의 모습을 교육과정으로 그리게 하고 있었지만, 고루한 고위 관료들의 이해 수준만 그 정도였던 것이다. 일부 신문이 그 소동에 대해 '당국의 무식'이라고 비판하기도 했으나 그 이상 문제가 확대되지는 않았다. 그 작품은 바로 반년 후에 터진 6·25전쟁 상황에서 여러 조각으로 찢겨져 사라지는 또 다른 비운을 겪기도 했다.

작가가 증언하는 바로는, '국전' 전시장에서 그 그림이 어이없게 철거당한 뒤 작가는 그 작품을 자신이 미술 교사로 재직하던 중학교

「경향신문」 재직 당시의 내 모습. 「민국일보」가 5·
16군사정변에 따른 경영난으로 폐간이 된 뒤 당시
문화부장을 맡고 있던 최일남 씨가 불러주어 「경향
신문」 미술 담당 기자로 다시 뛰게 되었다.

로 가져가 적당한 벽면에 걸어 놓았었다고 한다. 그러다가 누구도 예
기치 못했던 북한 공산군 급습 남침의 전쟁 중에 참담하게 여러 조각
으로 찢겨져 사라진 것이다. 내막인즉, 그 그림이 걸렸던 중학교에 어
느 유엔군 부대가 주둔하던 중에 리얼한 나체 군상 그림을 본 병사들
이 서로 달려들어 부분적으로 오려가는 사태가 발생하여 사라져 버렸
다는 것이었다. 작가로서는 참으로 가슴 아픈 일이었고, 또한 전쟁 중
예술작품의 무참한 수난의 한 참상이었다.

국전여화 2회 '수난의 대통령상 수상작'

두 번째 '국전여화'는 '수난의 대통령상 수상작'이었다. 제1회 국전이
끝난 직후인 1950년 봄의 일이었다. 황량한 야산 언덕의 소나무와 잡
목들을 서정적 색상으로 정감 깊게 그린 유화 역작 〈폐림지廢林地 근
방〉으로 최고 영예의 대통령상을 차지했던 류경채는 전부터 친분이
있던 한 출판사 사장의 전화를 받았다. "부산의 D백화점에 새로 화랑
이 생겼는데, 거기서 류 선생 작품의 초대전을 갖고 싶어 한다. 응해

93

보면 어떠냐?"는 것이었다. 전시를 도와줄 부산의 한 화가 김 모도 소개해 주었다. 모두 신뢰할 만하여 초대에 응하기로 한 류경채는 백화점 측에 대여보증서도 받고 〈폐림지 근방〉과 국전에서 같이 입선했던 〈불사조〉不死鳥와 〈일년감〉을 비롯하여 다른 풍경화·정물화도 포함한 7점을 부산으로 보냈다.

예정대로 백화점화랑에서 전시가 이루어지게 되어 작가 류경채도 개막일에 맞추어 부산으로 내려갔다. 그런데 예상치 못했던 사태에 직면해야 했다. 부산에 도착하자마자 작가는 영문도 모른 채 정체불명의 깡패 같은 사나이들에게 협박을 당했다고 한다. 그들은 "네가 '국전' 대통령상 수상자란 말이지? 태도가 건방지다" 등의 공갈로 위협해 왔다. 그러나 류경채도 검도 2단에 유도도 익히고 있던 만만찮은 사람이었다. 급기야 충돌이 생기는 과정에서 류경채의 실력이 발휘돼 상대 협박 패거리의 리더쯤 되는 사나이를 꼼짝 못하게 해놓고 서울로 돌아왔다. 그리고 며칠이 지났을 때 부산에서 기막힌 얘기가 전해져 왔다. 앞서 깡패 같았던 패거리에게 전시장의 작품들이 모조리 칼질을 당했다는 것이었다. 청천벽력의 급보였다. 백화점 측이 작품 보호를 책임져야 했다. 작가는 분노하지 않을 수 없었다.

부산 수사당국에 범인 체포를 강력히 요구하여 그렇게 진행되던 중에 6·25전쟁이 터지는 상황이 되어 버렸다. 전쟁이 한창이던 1952년에 피난민 처지로 부산에 다시 간 작가는 작품 가해 사건의 범인과 그들의 정체에 대한 이야기를 들을 수 있었다. 작가에게 직접 취재하며 들은 바로는, 전시장에 침입하여 〈폐림지 근방〉을 칼로 난자한 범행자는, 전에 작가에게 협박을 하다가 오히려 당했던 패거리의 주동자인 듯했으나, 당시 부산에서 설치던 좌익분자였다는 것이었다. 그는 경찰에 체포되어 수사를 받던 중 탈출을 시도하다가 사살됐다고 했다. 작가는 칼질당한 작품들을 서울의 화실로 가져와 보관했다. 그 뒤 1977년에 국립현대미술관이 '국전 수상 작품전'을 기획하며 류경

채의 그 수난의 대통령상 수상 작품도 출품하게 되었다. 작가는 칼질 당한 화면을 직접 깨끗이 수복하여 재생시킨 상태로 출품을 하여 그 작품이 처음 공개되었고, 뒤이어 미술관에서 구입을 했다. 그러나 현재 국립현대미술관에 상설 전시되고 있는 그 작품은 중심적인 나무 형태를 비롯하여 전체적인 색상과 표현 분위기가 본래의 작품을 기억하는 사람들(나를 포함하여)에게는 많이 다르게 수복돼 있다. 전면적으로 손을 댄 화면 형상과 색상이 모두 자연스럽지 못하다.

'국전 낙선 작품전'

연재 세 번째는 '낙선 작품전'을 다뤘다. 1954년 11월의 제3회 국전 때 심사 발표가 나온 직후 일부 낙선 작가들이 심사의 불공정과 정실 개재 등을 규탄하면서 낙선한 자신들의 작품을 종로 네거리 화신백화점(1980년대에 헐림) 화랑으로 가져가서 '국전 낙선 작품 전람회'를 열며 그 건물 외벽에 크게 그 선전 플래카드를 내걸어 행인들의 눈길을 끌게 했다. 물론 신문에도 그 화제기사가 나갔다. 항의 작가들은 대외적으로 자존심을 보여 주고 울분도 푼 셈이었다.

그들의 낙선 항거 전시는 그럴 만도 했다. 앞장선 작가는 40대의 중견 동양화가이면서 특히 나비 그림으로 유명한 조선시대 화가 '남 나비'*처럼 '정 나비'로 불리던 정진철이었다. 그는 광복 전에 조선미술전람회(약칭 선전鮮展)에서 나비와 꽃 그림으로 수차 입선한 적이 있었고, 초기 국전에서도 입선을 거듭한 바 있던 기성화가였다. 그와 더불어 동양화단에서 작품 활동이 이미 뚜렷했던 김화경金華慶 (1922~1979)도 낙선을 당하여 분노의 낙선 작품전을 같이하고 있었다. 다음 해에도 그들은 국전을 보이콧하다가 다시 참가하여 특선도

* 본명은 남계우南啓宇.

했고, 특히 김화경은 추천작가·초대작가·심사위원 등을 역임하기도
했다.

'5회 때의 국전 파동'

국전여화 네 번째 기사는 '5회 때의 국전 파동'이었다. 1956년 제5회
국전을 앞두고 일어난 일이었다. 전년도에 미술계의 최대 규모 단체
로 정부의 국전 운영에 영향력이 컸던 대한미술협회에서 서울대학교
미대 장발 학장 중심의 세칭 서울대학교 미대파가 탈퇴했다. 이들은
대한미술협회에서 탈퇴한 뒤 따로 한국미술가협회를 만들었고, 문교
부의 제5회 국전 심사위원 위촉에서 많은 수를 차지하게 되었다. 그
러자 그간 국전의 주도자였던 대한미술협회가 문교부의 처사에 강력
히 항거하며 '국전 보이콧 성명'을 내며 분쟁을 일으켰다. 문교부는
결국 국전 개막을 연기하며 수습책으로 회원 규모가 절대적으로 큰
대한미술협회 측 심사위원을 3명 추가해 주었다. 그러자 이번엔 한국
미술가협회 측에서 약 40명의 회원 작가들이 국전 참가를 거부하며
항의 시위를 했다. 그렇지만 그 이상 국전 분열 사태는 계속되지 않았
다. 국전은 해마다 그런저런 분란과 시비 사태에 휘말렸다.

'작품 자진 철거 소동'

모두 5회로 이어진 국전여화의 마지막 기사는 '작품 자진 철거 소동'
이었다. 제9회 국전 개막 직전에 작가가 자신의 서양화부 특선 작품
을 개인적 불만으로 떼어가 버린 사건이 일어났다. 그 주인공은 그해
5월에 3년간의 파리 체류 활동을 끝내고 귀국하여 체불 작품전도 가
진 권옥연이었다. 그는 도불 전에 국전에서 이미 세 번이나 특선을 차
지한 중견작가였다. 그는 전의 연속 특선에 따라 무감사 '추천작가'

로 우대하겠다는 사전 언질을 받고 출품했던 것인데, 약속과 달리 심사를 거쳐 네 번째 특선이 됐다는 데에 자존심이 상해 자진 작품 철거로 항거했다는 것이었다. 그 해프닝은 그것으로 끝나고 시간이 지나며 잊혀졌다. 그러나 배포된 「제9회 국전 입·특선 작품 목록」 서양화부 특선 기록에는 권옥연의 작품 〈시〉詩가 명확히 포함돼 있었다. 그렇더라도 작품이 되돌아와 전시되지는 않았다.

박수근의 국전 낙선,
그 고통을 지켜보다

명동에서 만난 박수근

1960년대는 어느 화가도 그림이 팔리지 않았다. 6·25전쟁에 따른 최악의 사회 경제력이 아직 정상을 회복하지 못하던 때였다. 화가의 그림을 사려는 사람이 없었다. 그림을 팔아 주려는 영업 화랑도 별로 없었다. 그러니 화가는 누구랄 것도 없이 다 생활이 힘들고 불안정했다.

미술계를 취재하며 화가들의 그런 실상을 깊이 알게 되면서 나는 기자로서 무언가 신조를 가지려고 했다. 그 가난한 화가들을 어떻게라도 돕는 취재와 보도를 하자, 특히 독특한 창작성을 갖는 화가는 적극 부각시켜야겠다는 생각이었다. 나는 부지런히 전람회장을 순방했다. 저녁이면 그 외로운 화가들이 모여드는 명동의 다방과 막걸릿집을 찾아가 끼어들어 그들의 고난의 얘기를 들으려고 했다. 당시 유일한 영업 화랑이던 반도호텔* 1층 한구석의 반도화랑에도 수시로 들렀다. 겨우 5~6평 공간의 미니 화랑이었으나 유명 화가들의 소품 한국

화와 유화가 수십 점 늘 걸려 있었다. 별로 팔리는 것 같지는 않았으나 출품한 화가들이 드나들고 있었다. 드물게 관심 있는 외국인이 나타나기도 했다. 외출 나온 미군 또는 그 호텔에 사무실을 둔 외국상사의 직원, 그 밖에 호텔에 투숙한 여행자 등이었다.

비교적 인기 있게 팔려 계속 소품 유화를 내다 걸던 박수근朴壽根(1914~1965)은 그 화랑에 누구보다도 자주 나왔다. 작품 하나가 팔렸는가를 확인하다가 허탕이면 한쪽에 쓸쓸한 얼굴로 우두커니 앉아 있곤 했다. 그는 몸집과 키가 커서 육중한 모습이었으나 말수는 적었다. 그러나 나를 만나면 고향의 시골 아저씨처럼 순박한 친근감을 주었다. 내가 무슨 말을 걸거나 묻기라도 하면, 단지 "그럼요" 또는 "맞아요" 하는 식으로 말할 뿐이었다. 사회 현실이나 누구를 비판적으로 말하는 법은 전혀 없었다. 강원도 시골 출신답게 그는 순수하게 착하고 정직하기만 한 성품이었다. 강원도뿐 아니라 한국 전역의 모든 산에 많아서 누구나 향토적 정감을 느끼게 되는 화강암의 깔깔한 질감과 회색조의 토속적인 요소는 박수근 유화의 전형적인 기법이자 특질적인 조형미의 본질이었다.

그러한 박수근과 자주 만나고 친근하게 대화를 나눌 수 있었던 것은 내가 미술기자였기 때문이었으나 그 이상의 행운으로 여길 만한 인연이었다. 그도 내가 황해도에서 내려온 같은 실향민 처지인 데다가 그의 작품을 미술기자로서 진심으로 높이 평가하는 것을 알고 있었다. 때문에 나를 언제나 반겨 주곤 했다.

누군가에게서 들으니 박수근은 일제강점기에 서울에서 개최된 권위 있는 미술가 등용문이던 조선미술전람회 서양화부에 아홉 번이나 입선한 기성작가로 북한의 고향 지역인 금성金城에서 중학교 미술 교사로 특채되기도 했었으나, 예술의 자유를 찾아 월남한 남한에서는

* 지금의 롯데호텔 자리.

그가 초등학교 학벌뿐인 독학 출신이라고 중학교 교사 자격을 주지 않았다고 했다. 주위에는 거짓 이력서로 대학교수까지 된 사람이 있었으나 박수근은 절대로 그러지 못할 화가였다.

착하디착했던 성품

그는 그림이 팔려야만 했다. 그가 반도화랑에 자주 나타난 것은 내놓은 그림이 하나라도 팔렸나 해서였다. 당시 그 화랑의 귀여운 점원은 후일 독자적 화랑을 성공적으로 이끈 오늘의 갤러리현대 박명자 대표였다. 그녀는 박수근의 작품을 어떻게든 팔아 주려고 무척 애쓰는 것 같았다. 박수근은 다른 어느 화가보다는 잘나가는 편이었다. 그의 작품이 가진 뚜렷한 한국적 소재와 토속적 기법미를 색다르게 평가한 눈 있는 외국인 구매자가 있었던 것이다. 그들에게 쉽게 팔리게 박수근은 손바닥만 한 크기에서부터 조금 더 큰 소품들을 많이 그렸다. 그 가격은 그때 돈으로 1~2만 원 정도였다. 그 소품들이 1980년대 이후 미국에서 국내 미술 시장에 거의 다 되돌아 매입이 되어 오늘에 이르러서는 몇 억 내지 몇십 억 원으로 호가되며 최고라는 평가를 받는 박수근 전설을 낳고 있다.

내가 1964년에 혼자서 한 번 간행한 미니 잡지『미술』창간호에 당시 반도화랑 운영자였던 화가 이대원 선생*이 쓴 글 '화랑 시감時感' 에 "외국인 관객은 사실적이 아닌 작품(가령 박수근 씨의 작품 같은)에 흥미를 두며……"라는 말이 나온다. 1965년에 간경화라는 중환으로 51세로 너무 애석하게 생애를 마감할 때까지 박수근은 제대로 개인전 한 번 가진 적이 없었다. 1962년에 오산의 미전략공군사령부SAC 도서관에서 '박수근 작품 특별 초대전'을 꾸민 적이 있었을 따름이었다. 그

* 뒤에 홍익대학교 총장을 역임한다.

때 영문 전시 초대장에는 박수근의 작품을 'Oriental Oil Painting'(동양적인 유화)이라고 소개하고 있었다.

착하디착하던 성격의 박수근은 그의 마음속 깊은 서민 사랑의 특이한 그림에 집중하고 있었다. 나는 그가 6·25전쟁 중에 북한에서 남하하여 휴전 직후 재개된 국전에 출품하면서 입선과 특선을 거듭할 때마다 그 독특함과 진실함을 혼자 속으로 남달리 평가하고 있었다. 그래서 『민국일보』때부터 그에게 자주 가까이 가면서 『민국일보』문화면의 컷 그림을 가끔 부탁하여 싣고 몇 푼 안 되는 게재료를 용돈으로 쓰게 드리곤 했었다. 그의 유화 작업의 질감과 같게 그려진 그 간단한 연필그림도 회화적 충실성이 잘 빚어져 있었다. 그래서 그것들이 신문에 실린 뒤 나는 옆의 동료기자들에게 갖고 싶으면 하나 가져가라고 권했던 기억이 있는데, 그것들이 지금 어찌 됐는지는 알 수가 없다. 나도 웅크리고 잠든 고양이를 그린 하나를 챙겨 갖고 있다가 화가인 아우 봉열이에게 주어 지금도 잘 애장하고 있다. 그런저런 일로 박수근 선생은 만나기만 하면 나에게 "고마워요, 이 선생님"이라고 말하곤 했다. 반도화랑에 가서 박수근 선생을 반가이 만나고, 거기에 위탁된 그의 독특한 소품 신작을 감상하는 것이 나로선 즐거웠다.

무기력한 민주당 정권을 무너뜨린 5·16군사정변 이후 경영난에 몰리던 『민국일보』가 1962년 7월 13일 자를 끝으로 결국 자진 폐간되는 바람에 나도 실직자가 되어 앞이 막막했다. 그때에도 반도화랑에 가끔 들르다가 박수근 선생을 만났더니 너무 반기면서, "이 선생, 신문사가 문을 닫았다고 해서 무척 걱정하고 있었어요. 다른 신문사나 어디 갈 데가 없나요?"라고 말하며 정말로 내 걱정을 하는 것이었다. 아직 놀고 있다고 했더니, "저기 소공동의 상공회의소에 내가 친한 사람이 있는데, 이 선생 영어나 일본어 번역 좀 할 수 있겠죠? 거기 그런 일이 많다는데, 한번 소개해 볼까요?"라고 하면서 나를 도와주고 싶어 했다. 당시 그도 무척 곤궁하게 지내던 처지였는데 평소 나

와의 각별한 친분을 생각해서 하는 그 말이 참으로 고마웠다.

　그러던 중에 앞서 말했듯『경향신문』으로 스카우트되어 가서 문화부를 맡고 있던 최일남 부장이 불러 주어 다시 미술기자로 구제될 수 있었다. 당시 경향신문사는 소공동의 조선호텔 앞에 있었다. 저녁 퇴근 때에는 바로 지척인 명동으로 나가서 화가들이 많이 나타나던 미술재료점인 서울화방엘 들러보곤 했다. 거기서도 박수근 선생을 늘 만날 수 있었다. 명동에 나오는 동료화가들이 말 없고 점잖은 그를 모두 좋아하며 막걸릿집으로 데려가곤 했다. 그럴 때 나도 종종 따라가서 막걸리 대작을 하며 대화에 끼곤 했다.

국전 낙선으로 폭음,
백내장 수술 후 왼쪽 눈 실명, 죽음

강원도의 고향 양구에서 어릴 적부터 어머니를 따라 교회에 다닌 독실한 기독교 신자였던 박수근은 평소 술을 멀리했다. 그러던 그가 1957년의 제6회 국전 때 어이없게 '낙선'을 당한 충격과 비애로 폭음을 하곤 한다는 것이다. 그렇게 그를 슬프게 하고 모욕을 준 서양화부 심사위원은 다 밝혀져 있다. 심사위원장은 보수계의 중진이었던 도상봉이었고 다른 위원들도 모두 같은 보수적 사실주의 계열의 작가였다. 그들은 비사실적인 현대적 표현을 이해는커녕 적대시하려고 들었다. 이미 박수근은 6·25전쟁 중에 포화 속을 뚫고 북한을 탈출한 직후 어렵게 정착했던 창신동의 우물가 초가집 주변을 그린 유화〈집〉을 제2회 국전(1953)에 처음 응모 출품하여 바로 특선에 뽑혀 크게 평가된 적이 있었다. 1955년에는 '대한미술협회전' 공모에 출품했던〈두 여인〉이 국회 문공위원장상을 수상하기도 했었다. 게다가 그 뒤에도 국전에서 해마다 입선하고 있었으니 광복 전의 조선미술전람회 연속 입선 기록까지 감안하면 그는 분명히 기성작가였다.

그런 그가 국전에서 낙선이라는 모욕과 무시를 당하자 날마다 술로 마음을 추스르다가 간염이 발병했던 것은 비극적 숙명의 신호였다. 1963년에는 왼쪽 눈에 생긴 백내장을 돈이 없어 수술을 받지 못하고 오랫동안 흰 거즈의 안대를 한 모습으로 명동에 나타나 동료화가들이 모두 안타까워하던 것을 나는 직접 여러 번 보았다. 그러다가 다행히 그림이 팔려 수술을 받았으나 그것도 그만 실패, 심한 통증을 일으켜 재수술을 받던 과정에서 통증 부위의 시신경을 불가피하게 끊게 돼 그 왼쪽 눈이 완전히 실명되니 화가로서 너무나 비극적이었다.

그 비극을 운명으로 여기며 다행히 정신적 안정을 되찾았던 박수근은 생애 마지막 2년간을 한 눈만으로 예술혼을 쏟아내며 〈할아버지와 손자〉(국립현대미술관 소장), 〈악〉樂 등 여러 점의 역작과 대작을 그려 국전에 발표했다. 그 사이 그는 4·19혁명으로 운영 개선이 이루어진 국전에서 추천작가가 되고 심사위원으로도 선출되면서 수년 전의 모욕을 명예롭게 씻어버릴 수 있었다. 그랬는데 1964년에는 불행하게도 또 그간의 간염과 신장염이 악화되며 서울 청량리 위생병원에 입원, 진료를 받았으나 완치되지 못하고 5월 6일에 세상을 떠나갔다. 참으로 원통한 죽음이었다.

사후에 이루어진 최대 평가

그러나 역사는 엄정했다. 사후에 그는 우리 시대의 가장 창조적이고 위대한 화가의 한 사람으로 재평가와 재인식이 이루어졌고, 1990년대 이후에는 가장 추앙받는 국민화가의 반열에 이르고 있다. 그에 합당하게 그의 작품 가격 또한 최고 기록을 나타냈다.

나는 선생의 부음을 『경향신문』 문화부에서 연락받고 즉시 추모 기사를 쓰며 생전에 바위 같던 그의 모습과 고목 밑으로 가난한 삶의 두 여인이 나타난 전형적인 그의 작품 하나를 곁들여 보도했다. 그리고 1

년 전 창신동에서 이사해 갔던 전농동의 초라한 초가집에 마련된 빈소로 달려가서 '천당에 가셔서 그간의 외로움과 가난에서 벗어난 고귀한 영생을 누리세요' 하고 마음 깊이 조문을 했다. 나는 박수근 선생에 대해 많은 얘기를 더할 수 있다. 그의 그림의 진실성, 언제나 말이 없이 겸손하기만 했던 성품, 그러면서 자신의 작품의 일관된 대상이던 주위의 가난하고 외로운 사람들과 순진한 아이들에 대한 절대적인 사랑의 눈길 등등.

1975년에 인사동에 있던 문헌화랑이 '박수근 10주기 기념 유작전'을 꾸밀 때 나는 그 카탈로그 서문으로 '박수근론'을 쓰면서 첫머리에 그를 최고로 평가했던 한 미국인 여성 컬렉터와의 인터뷰에서 가식 없이 소박하게 자신의 예술을 설명한 다음과 같은 말을 인용했다.

"나는 인간의 선함과 진실함을 그려야 한다는, 예술에 대한 평범한 생각을 가지고 있다. 따라서 내가 그리는 인간상은 단순하고 다채롭지 않다. 나는 그들의 가정에 있는 평범한 할아버지와 할머니, 그리고 물론 어린아이들의 이미지도 즐겨 그린다."

글·그림의 여름철 기획기사, '관동 스케치'

화가를 꿈꿨던 나, 신문 기사에 그림을 싣다

『경향신문』 문화부에 재직하던 1964년 6월. 여름철에 접어든 계절 감각으로 시원한 기획기사 아이디어를 생각하다가 내 마음속에 늘 잠재하던 연필 스케치의 욕망을 한번 내보일까 하고 동료들에게 발설했더니, 나의 저력을 알고 있던 최일남 부장과 그림을 좋아하던 연예 담당 기자 김진찬 형이 좋은 생각이라고 나를 떠밀어 바로 나서게 했다. 그것이 『경향신문』에 7회에 걸쳐 '글·그림 이구열 기자'로 연재하게 된 '관동 스케치'다.

6·25전쟁 때 입대하기 전까지 나는 화가를 꿈꾸던 미술학도였다. 그 당시 나는 혼자서 스케치 훈련을 꽤 많이 쌓고 있었다. 자연미를 사생하는 것이었지만 내가 대상의 시각적 감흥으로 빠르게 그려 나간 연필선의 맛, 그 속도와 표현 형상의 맛 등을 나 나름으로 깊이 있게 익히고 있었다. 그만큼 스케치를 즐길 만했고 자신감도 갖고 있었다.

짙은 남청색으로 일렁이는 광대무변의 시원한 동해바다와 관동팔경關東八景 중심의 명승지 풍광을 스케치의 대상으로 삼고 현지로 출발했다. 취재 출장비를 받아 버스를 타고 전날 군에 있을 때 자주 오갔던 강원도 진부령을 넘어 간성으로 해서 심장조차 후련하게 하는 창망한 동해바다 앞으로 달려가 아득한 수평선, 가까이의 물속 암석들, 그리로 밀려들다 부서지는 파도의 소란스런 생동감, 게다가 멀리 어선들의 점경點景 등 가슴 벅찬 자연미에 한참 눈과 마음을 빼앗기다가, 우선 눈앞의 광대한 풍광부터 스케치하기로 하고 연필을 꺼내 들었다. 연필이 내 기분을 잘 내포시켜 빠르게 움직여 주었다. 그것이 신문에 첫 번째로 게재될 때의 글에 나는 '숨차게 반가운 절해絶海'란 제목을 붙였다.

그 첫 스케치를 끝낸 뒤 머잖은 거리의 '청간정'淸澗亭으로 발길을 옮겨 동해바다와 수평선이 배경을 이루는 가파른 바위산 벼랑 위의 솔숲 속에 나타나는 그 관동팔경 명승지 경색을 두 번째 속사로 스케치하며 그 기분을 한껏 즐겼다. 그런 즐거운 연필 스케치가 한 10년쯤 만이던가. 하여간 참으로 오랜만이어서 그 충족감에 나 자신이 흥분할 정도였다. 속도감 있게 그려 낸 그 스케치들이 나의 저력을 충분히 드러내 주었기 때문이다.

휴전선 너머 저 멀리 갈 수 없는 해금강 총석정叢石亭과 삼일포三日浦를 제외하고 남한 동해안에서 맨 북쪽에 위치하는 관동팔경의 하나가 청간정이다. 과연 절승한 자연미 속에 위치시킨 역사적 명승미의 정각亭閣이었다. 그 청간정 스케치에 이어서 설악산의 신흥사新興寺, 양양의 낙산사 의상대義湘臺, 다시 설악산 오색약수 너머의 망경대望景臺를 스케치하고, 강릉의 오죽헌烏竹軒과 경포대鏡浦臺를 끝으로 관동 스케치 여로를 끝냈다. 아쉬웠지만 일정의 제한으로 더 계속할 수가 없었다.

그 스케치들이 『경향신문』에 게재될 때 옆의 김진찬 선배가 하나

「경향신문」에 총 7회 연재한 '관동 스케치' 중 1, 2회.

를 탐내기에 골라 가지라 했더니 나도 가장 흥겹게 스케치했다고 생각하던 '오색약수 너머의 망경대'를 갖겠다는 것이었다. 그래서 그러라고 주었는데, 바로 그 다음날 국립박물관의 미술과장이던 최순우 선생이 전화를 걸어와, "신문에서 이 선생의 스케치를 잘 봤는데, 망경대가 아주 내 마음에 드는데 줄 수 없겠느냐?"는 것이었다. 내가 존경하던 최고의 안목인인 최순우 선생이 그런 말을 하니, 나로서는 너무 영광이었다. 그래서 김진찬에게는 미안했지만 도로 내놓게 하여 갖다 드렸더니, 선생은 그것을 액자에 넣어 한동안 궁정동 집 사랑방 벽에 걸어 놓고 있었다. 그만큼 나의 스케치 역량을 평가해 주었던 것이다. 물론 김진찬 형에게는 다른 것을 골라 갖게 했었다.

'관동 스케치' 연재 기사

앞의 관동 스케치 이후 나는 또 다른 스케치들을 제대로 해 본 적이 별로 없다. 다음의 글은 앞의 관동 스케치 연작에 붙여 이 또한 스케치하는 기분으로 현장감을 썼던 기사이다.

숨차게 반가운 절해

바다는 늘 벅찬 푸르름의 절경만을 펴지는 않는다. 사나운 짐승처럼 '으흥—' 하고 한번 몸부림을 칠 때 거기엔 엄청난 격랑의 노호가 천지를 뒤집고, 무섭게 거센 풍우가 또한 바다와 육지를 범벅으로 만든다. 바다의 생리요 의지이다.

짙은 비안개와 환경幻境처럼 실컷 깊게 솟아 번지는 녹색의 관문 진부령을 겁나게 꼬불꼬불 넘어서니 동해 쪽에서의 성난 비바람이 왈칵 급습해 든다. 영嶺을 사이로 안팎의 천후는 그처럼 돌변하는 것이다.

맑은 날씨면 저 멀리 하늘께로 믿어지지 않게 내걸렸을 동해의 수평선이 도시 방향조차 분간할 수가 없다. 그러나 그 바람에 더욱 장관이 되어 생동하는 차도변車道邊의 계류가 있지 않은가. 장쾌한 소용돌이의 경합이다. 그리고 이럴 때면 또한 다투어 경연하는 골짝 골짝의 멋진 즉흥의 소小 폭포들—.

간성을 들어섰을 때에도 바다는 바람과 파도 소리뿐, 그 벅찬 푸르름의 망경望景을 감춘다. 그러나 마침내 동해는 만리의 절해 그 모습을 드러내기 시작했다. 남쪽으로 해안을 달리는 동안 차창 밖으로 어느덧 드러낸 기암奇巖, 취만翠巒과 그리로 부서지는 파도, 그리고 멀리멀리로 숨차게 반가운 창파, 창파, 창파…….

청간정

옛사람들은 멋이 있었다. 절승한 곳이면 그들은 어렵다 않고 시심詩心
의 정각을 세웠다. 그리고 그 풍치미에의 참여를 흐뭇해했다. 그럴 때
면 마을 사람도, 고장의 관리官吏도 모두 시인이 되는 것이었다. 지나
는 길손들마저도―.

왼편에 망망한 동해를 보며 간성에서 남쪽으로 차를 달리기 한참. 짙
게 우거진 노송과 기암절벽의 독산獨山이 대해大海의 물빛에 눌려버
린 마음을 달래라도 주려는 듯이 망해望海를 가로막으며 표표하게 솟
아난다. 그리고 그 꼭대기쯤의 솔숲 속에 창연한 정자 하나.

총석정(통천), 삼일포(고성)를 북한으로 넘겨 버린 오늘, 가장 북쪽으로
위치하는 관동팔경의 청간정이다. 소연하게 해풍이 솔숲을 넘나들고,
벼랑 밑 청간천의 맑은 냇물과 절벽으로 부서지는 동해의 파도 소리가
정자의 나무 기둥 사이를 돌아나는 시경詩境―. 청간정을 세운 옛사람
은 이미 알 길이 없다지만 『동국여지승람』東國輿地勝覽은 '간성 조條'
에서 이렇게 청간정의 옛 경치를 소개한다. "대臺처럼 층층이 솟은 석
봉石峰, 수십 척의 노송들, 벼랑 밑으로는 온통 난석亂石들이 와글대
며 바닷물을 품고, 파도가 성낼 때면 비설飛雪이 사산四散하니 참으로
기관奇觀이라."

전설은 또한 신라의 사선四仙이 이곳에 노닐었다고 한다. 2층 마루로
올라가니 청간정 현판은 1953년 중수 때의 것으로 글씨를 쓴 이는 당
시 대통령이던 이승만. 6·25의 기억이 으스스 여기서도 느껴진다.

111

설악산 신흥사

"7, 8년 만에 멸치 대풍어—", "23년 만에 정어리 출현—."

어부들이 신 나 있다는 속초항의 한결 밝은 풍경을 되돌아보며 외설악을 들어가는 차 안에서 관광 안내 팸플릿을 펴본다.

—신라 진덕여왕 7년(653), 자장율사가 오대산에서 설악산으로 와서 사찰을 지으니 향성사香城寺라 하였다. 그 뒤 불로 없어지더니 애장왕 때에 의상법사가 그 자리에 새로 '선정사'禪定寺를 세웠다. 이조 인조 조(때)에 다시 불을 만나니 그 터에 신흥사가 꾸며졌다. 인조 22년 (1644), 운서雲瑞·연옥蓮玉·혜원惠元 세 스님의 불심으로—.

이윽고 신흥사 입구. 외설악 탐승의 시발점이다. 천심千尋의 음애陰崖와 기장奇壯한 설악 첩봉疊峰들이 가슴 터지게 장쾌한 시계視界를 이룬다. 천년 수목 속에 빠져 신흥사 경境—. 오늘날 이곳은 뭇 관광객들의 역사驛舍처럼 되어 있다. 하지만 신심 깊은 불도들에겐 변함없는 불성지佛聖地여서 멀리 부산에서 소망풀이를 왔다는 한 여신도, 법당 앞뜰에서 합장하며 섬겨 댄다.

"설악산 신흥사, 어찌 좋은지, 거룩하고 거룩해라…… 참으로 거룩해라—"

흘낏 나를 보더니,

"보시소, 저 산 뾰족뾰족한 거 다 부처님 안 같습니꺼?" 그리고 다시,

"설악산…… 이름도 거룩해라. 거룩하고 거룩해라……."

연방 합장.

낙산사 의상대

"새벽같이 일어나 보니 상운祥雲이 짙어 육룡六龍이라도 일듯. 마침내 해가 뜨니 만국萬國이 움직이고 천중天中에 치뜨니 호발毫髮(=海衣)을 헬 듯하다……." (직역)

일찍이 정철鄭澈이 『관동별곡』에서 흥분한 의상대의 해돋이 묘사이다. 아득한 옛날부터 그 장관이 이름 높아 세세의 명인 묵객이 모두 한번쯤 그곳에 노닐기를 소원했던 의상대의 절절한 기승奇勝 가운데서도 정철의 시가詩歌처럼 그 해돋이 광경은 특히 유명하다.

앞쪽(동녘) 3면으로 아찔하게 깎인 수십 길의 기암단애奇巖斷崖엔 동해의 벽랑碧浪이 황량한 드라마를 펴고 장엄한 효과음향의 해풍은 절벽을 치올라 정각과 고송을 뒤흔든다. 때를 못 잡아 해돋이를 못 보는 분함을 억지로 참고 북편의 홍연암紅蓮庵으로 암계巖階를 내딛다 보니 난파亂波에 부서지는 바위들 뒤로 사뭇 반가운 일경一景이 드러난다.

"내가 들어가 땄지요."

바다의 적수답게 무척이나 건장해 보이는 스물 안팎의 처녀가 양재기 속에 살아 꾸물거리는 전복들을 권하며 하는 말. 10년 전 제주도를 떠나 있다는 명예로운 퇴역 해녀인 처녀 해녀의 어머니가 뒤로 나선다.

"술은 안 팔지만 저리 가서 소주를 사다 드리죠."

뜻하지 않았던 멋이 아닌가. 처녀 해녀는 어느 틈에 전복들을 벌겋게 까놓고 빠끔히 쳐다본다.

오색약수·망경대

양양에서 외설악 한계령 밑으로. 그 옛날 이곳 원님이 철마다 신선한 선물로 조정에 진상했더라는 은어의 서식처 남대천. 유난히 맑은 계류를 따라 꼬불꼬불 깊숙이 20킬로를 들어간다. 전설의 '오색약수'터. 너도나도 다투어 그리로 몰린다. 촌스럽게 시멘트 덮개를 씌운 속, 그러나 새빨간 철분의 바위 틈바구니에서 쫄쫄쫄 빠지는 옥수. 역시 이것은 약수인가 보다. 오싹하게 짙고 쌉쌀한 물맛. 탄산수의 트림이 복받친다.

먼 옛날 이곳의 성국사城國寺, 지금은 사지寺址뿐인 경내에 오색 꽃이 핀 나무가 있었더란다. 오색리 명칭의 유래라고 한다. 또 다른 전설. 골짜기 일대에 늘 오색 무지개가 뻗치더란다. 수상쩍어 누군가가 가보니 희한한 약수가 있어 세상에 알리니 바로 오색약수였다는 것이다.

다음날 이른 새벽. 오색약수 덕에 하루 백 리 길쯤은 거뜬히 산길을 오르내린다는 마을 노인의 펄쩍하는 안내로 망경대 등산길에 오른다. 점점點點이 흰 꽃송이를 청초하게 내미는 산목련의 청향清香 속을 헤치며 허허 망경대에 이르니 멀리 설악 정봉頂峰이며 만물암 기봉奇峰들이 활짝 한눈에 들어온다. 절벽 밑으론 10리 선경仙境이라는 오색옥류동 계곡.

숙사宿舍에 돌아오니 특별히 약수로 지었다는 밥, 이렇게 노랗고 빨갈 수가 있는가. 신기한 별식이다.

오죽헌

강릉 시내에서 북쪽 교외로 빠지기 10분가량. 왼편으로 나지막한 언덕
이 다가선다. 그리고 오글오글 고색古色의 목조 기와집이 담장 안으로
몇 채. 그들을 바싹 감싸는 숲은 유명한 오죽의 대밭이다.

선조 때의 대유헌大儒賢 율곡栗谷이 이 관동 벽지에서 태어났던가―.
먼 날의 역사가 남기고 간 고독한 표류체漂流體 하나를 여기서 본다.
오죽헌 뜰에 들어서자 눈에 보이는 듯한 민족문화의 정신적 훈향을 피
부에 느낀다. 이조 초기의 귀중한 주택 구조라는 것으로 지정 보물 제
165호가 되어 있는 오죽헌이지만 이곳의 가치는 역시 그런 훈향에 있
는 것이 아닐까. 그러고 보면 작년에 손을 댔다는 보수 결과가 몇 곳에
서 불만스럽다.

신사임당이 흑룡을 꿈에 보고 율곡을 낳았다는 방 '몽룡실'夢龍室의 방
문을 열고 보니 이건 싸구려 여인숙의 꾸밈새 같은 새 도배장판이 아
닌가. 역사와 전설의 훈향 같은 거, 말짱 거짓말이 되는 것만 같다. 오
죽헌 전체의 기둥을 누렇게 칠한 색깔이라든지 뻔쩍대는 곳곳의 니스
칠도 이건 정말 질색을 하겠다. 역사 훈향에 대한 무참한 상해傷害이
다.

관광과 문화재 보수에 대한 관계자의 생각과 노력은 때로 엉뚱하게 빗
가는 모양이다. 하지만 뒤뜰의 우거진 대밭만은 500년 전설의 푸르름
으로 염분이 느껴지는 동해의 바닷바람을 변함없이 흩뿌리고 섰다.

경포대

신화적인 절승의 가경佳境이라 하여 예부터 너무나 유명한 강릉 경포
대 일대는 최근 몇 해 전부터 가장 아름답고 좋은 자연환경의 종합 관
광지로 개발되고 있다. 경포호의 그림 같은 물빛이며 잔물결이 10리
둘레로 시적인 풍경을 펴고 '죽도명월'竹島明月, '한송모종'寒松暮鐘 등
시각 시각에 따라 경포팔경의 황홀한 파노라마가 있는 이곳엔 관광호
텔이 모던하게 새로 섰고, 바로 이웃하여 해수욕객을 흥분시키는 십리
모래사장과 우거진 해송밭. 그리고 참으로 시원한 동해바다⋯⋯.

작년의 2,200만 원 수입을 올해엔 그 배로 예상한다는 이 고장의 관광
수입, 그러기 위하여 강릉시 당국은 안간힘을 쓰고 있다. 작년만 해도
고작 7동이던 해수욕장의 방갈로가 이번 여름엔 54동으로 늘어 4천
명에서 6천 명을 수용할 설비를 마련했고, 서울의 몇몇 큰 산업체가
제공하는 비치 네온도 등장한다는 얘기다. 시 관광과의 상냥한 아가씨
가 속삭여 온다.

"올 여름철엔 정말 멋질 거예요. 많이 좀 선전해 주세요."

경포대에서 전망되는 호수와 솔밭과 모래사장. 그리고 저 멀리 동해의
수평선은 귀여운 아가씨의 말을 한층 유혹되게 만든다. 이 정각에 내
처 앉아 시각을 참고 '죽도명월'과 함께 즐길 수 있었으면⋯⋯. 하늘과
바다와 호수를 줄잡는다는 세 개의 달과 그 월주月柱⋯⋯. 그리고 여
인의 눈동자와 일배주一杯酒 술잔에도 달이 뜬다는데⋯⋯.

혼자, 미니 잡지 『미술』 간행

"미술계를 위한 전문 미술 잡지 하나 만들어 보자"

『경향신문』 문화부 기자로 미술을 전담하며 열정을 쏟던 가운데 나는 개인적으로 전체 미술계를 위한 잡지를 하나 만들어 보자는 감당 못할 욕심을 일단 실현시킬 수 있었다. 미술계의 움직임이 꽤 활발하게 돌아가고 있는데 그것을 보도·논평 또는 비판적 정리 등을 통해 미술계 발전과 활기에 기여하는 전문 미술 잡지 하나가 나오지 못하고 있는 실정이 불만스럽고 안타까워 주제넘은 일이긴 했으나 나라도 그 실태에 한번 자극을 주자는 생각에서 그런 주제넘은 일에 시간과 열의를 쏟아 보았던 것이다. 어느 날 나는 평소 접촉이 많았던 판화가로 중학교 검인정 미술 교본 등을 출판하여 튼튼한 기반을 구축하고 있던 이항성 선생을 만난 자리에서 나의 그 생각을 꺼내 보았다.

　"내가 편집 계획에서부터 원고 마련, 그 밖에 레이아웃 편집 작업, 교정, 제작 진행 등 일체를 맡아 최소 형태의 미니 미술 잡지를 한번 꾸며 볼 테니 선생님 출판물에 끼워 인쇄만 맡아 주시면 되겠습니다.

도와주실 수 있겠습니까?"

그 정도야 어렵지 않게 돕겠다고, 이 선생은 기꺼이 내 제의를 받아 주었다. 다음날부터 나는 최대한으로 시간을 내어 신문 기사 외의 개인적 미술 잡지 간행에 나섰다. 전부터 생각했던 대로 기본 편집 계획을 우리의 미술사 전반으로부터 현대미술계와 화단 움직임, 그리고 구미 현대미술의 조류 소개도 포함하여 폭넓고 교양적이며 시사적 정보 제공에도 충실한 내용으로 삼자고 나 혼자 정했다. 그러면서 정신적 지원을 받기 위해 평소 늘 가깝게 지내며 미술 교양과 지식에 많은 감화와 자극을 받곤 했던 국립박물관의 최순우 선생과 홍익대학교의 이경성 교수의 조언을 간청하여 많은 힘을 얻을 수 있었다.

편집부터 디자인까지 내 손으로

제작비를 최소화하기 위해 전지 한 장으로 전부를 삼은 불과 52쪽짜리 얄팍한 본문에 최대한 내용을 담기 위해 6포인트의 작은 활자로 조판을 하여 만들기로 하고 내가 정한 필자들의 원고를 받을 수 있었다. 물론 원고료는 없는 전적으로 협조의 글들이었다. 그 창간 필진과 글의 내용은 이런 것이었다.

최순우, 거연당巨然堂의 그림*
김원룡, 기행紀行·고령高靈 벽화 고분을 찾아서
백기수, 미술과 인간 의식의 변천
이경성, 중요한 것은 눈이다
맥타카트 인터뷰: 내가 본 한국 화단
이대원, 화랑 시감: 반도화랑

　　* 성명은 잊혀진 화가의 놀라운 근대적 필치의 수묵화 발굴.

「미술」창간 제1호, 1964. 표지 그림은 이항성 판화 〈해정〉의 부분.

조희룡, 『호산외사』壺山外史〔상〕, 배길기 역: 김홍도 등 화가 약전略傳

한국근대화단의 개척자 ①: 고희동, 이구열 인터뷰

자료 소개, 한국 최초의 미술지: 『서화협회회보』

구미 현대미술 소개:

　　팝아트란 무엇인가?(미국 잡지 『아트뉴스』Art News에서)

　　팝아트에 기대할 것은 없다(미국 잡지 『파르티잔 리뷰』Partisan
　　Review에서)

액션페인팅의 전제 조건(미국 잡지 『인카운터』Encounter에서)

아트뉴스: 국내·국외 전시 소개

자료: 1963년의 주요 미술 관계 발표문

* 목차 페이지에 실렸던 '창간에 부쳐'의 글은 최순우 선생이 써 주었다.

위와 같이 원고 확보와 편집이 이루어진 뒤에 이항성 선생은 전에 한 인쇄 약속을 이행해 주었다. 선생은 당시 조선일보사 입구 골목의 3층 건물 2층에 문화교육출판사를 꾸미고 있었다. 나는 주로 그 아래 층의 아리스 다방에서 최순우 선생과 이경성 교수를 자주 만나 잡지 진행을 상의하곤 했다. 그 두 선생도 이항성 선생과 친밀한 사이였다.

잡지 제호를 '미술'로 정하고, 그 한자를 최 선생의 제의로 조선시대의 한구자韓構字* 동활자에서 집자集字하여 이항성 선생의 판화 〈해정〉海情의 부분과 더불어 표지 디자인으로 삼았다. 한구자 서체의 유연한 서예미와 이항성 판화의 추상적 형상미로 나의 미술 잡지의 편집 방향을 함축시키려고 했던 것으로, 그 디자인도 내가 해 버리고 말았다. 창간사에서 최순우 선생은 이렇게 썼다.

"좁아진 세계, 그리고 눈부시게 변전해 가는 현대의 세계 미술은 지금

　　* 조선 숙종 초에 김석주金錫冑가 한구韓構로 하여금 자본字本을 쓰게 하여 만든 활자.

맹렬한 개성의 싸움판이어서, 각자의 개성, 그리고 각개의 집단개성은 서로 세련을 다투고 있다. 이러한 세계 미술의 일환―環 속에서 우리 미술에 대한 기대는 바로 오랜 전통과 우리 산하山河의 의지가 빚어낸 우리의 집단개성, 한국의 감각이 얼마나 멋지게, 재빠르게, 시골 때를 벗어 버릴 수 있느냐에 달려 있다."

나는 편집후기에 이런 말을 썼다.

"미술 잡지를 탄생시킨다는 일은 쉬운 일이 아니었다. 숱한 고충과 비애가 있었다. 이 자그마한 잡지를 꾸미는 데 있어 처음부터 성誠과 열熱을 쏟아 주었던 분이 몇몇 계시지만, 그분들의 순수한 마음과 당부가 있어 굳이 밝히지 않기로 했다."

이제 와서 밝히면 처음부터 나를 격려해 주고 글도 써 준 최순우 선생과 이경성 교수 등이 그분들이었다. 1964년 6월로 발행 시점을 정한 창간호를 값 40원으로 박긴 했으나 서점 판매 같은 계산은 아예 없었기에 최소 부수로 300부를 찍어서 원고와 광고 등으로 도와준 분들과 미술대학 도서 자료실 등 보내주고 싶은 곳, 미술평론가 내지 한정 범위의 미술가들에게 우송으로 배포해 주었다. 그간의 최소의 편집 비용은 나와의 개인적 친분 관계로 순수하게 도와주려고 한 화랑·화방·고서점·골동상회, 여러 미술연구소 등이 광고 구실로 내준 다소의 금액들로 충당할 수 있었다. 나 자신도 순수하게 미술 사회 발전에 기여하고 싶었던 일이어서 내 의욕대로 소득 계산 없이 그렇게 깨끗이 미술 잡지 간행을 실현하고 보니, 그 흐뭇함과 자족감은 이루 말할 수 없었다. 그것으로 무형의 보상이 충분하고도 남는 것이었다.

그에 대해 나를 사적으로 격찬해 준 분은 말할 것도 없이 최순우 선생과 이경성 교수 등이었다. 나는 그 보람으로 충분했고, 그 두 선

생과 자주 만났던 아리스 다방 앞의 막걸릿집 골목에서 조촐하게 자축의 자리를 가지며 제2, 제3호의『미술』지 간행을 다짐했었다. 그 작업도 자청해서 나 혼자 추진해야 할 일이었다. 계간을 전제했던 것이어서 제2호 편집 계획에 시간적인 여유가 있었다. 나는 그 제2호에 연재할 '한국근대화단의 개척자 ②'로 양화가 이종우 선생을 이미 염두에 두고 있었고, 배길기 선생이 번역해 준 조희룡의『호산외사』〔하〕의 원고는 이미 확보돼 있었다.

창간 제1호, 동시에 종간

그러나 발행인 역할을 해 준 이항성 선생의 문화교육출판사가 5·16 군사정변에 따른 운영난으로 문을 닫는 사태에 이르게 되니, 나의 미술 잡지 인쇄 문제도 아울러 좌초될 수밖에 없었다. 결국 나의『미술』지는 창간 제1호와 동시에 종간이 되고 말았다.

그에 앞서 나는 제2호 편집 계획을 천천히 착수하고 있었다. 그 하나는 당시 파리에 가 있으면서 미술평론을 공부하고 있던 이일李逸 (1932~1997)의 주소를 알아내 파리 중심의 유럽 미술 동향을 특파원처럼 써 보내 달라고 우편으로 원고 청탁을 하며『미술』창간호도 보내 주었던 것이다. 그전까지 서로 만난 적도 없었으나 이일은 간접으로 알고 있던 나의 미술기자 활동에 신뢰감과 미술평론 면의 동료의식으로, 즉각적인 반김의 회신과 내가 부탁했던 생생한 꽤 장문의 원고를 보내 주어 잘 받아두고 있었다.

그러나 이를 어찌하리. 앞에서 말한 대로 제2호의 간행이 불가능하게 된 바람에 이일의 그 원고는 내 신문사 책상 서랍에 잘 간수해 두며 다른 어떤 잡지에라도 싣게 하려고 애를 써 보았으나 그것도 여의치 않아 안타깝기만 했다. 그런 가운데 시일이 지나며 나 자신『경향신문』에서『서울신문』으로, 다시『대한일보』로 전직하게 되며 짐을

싸곤 하며 이일의 원고 건은 까맣게 잊히고 말았었다. 그 뒤로는 그 원고가 어느 봉투에 들어갔다가 사라졌는지 도무지 알 수가 없었다. 이일에 대한 그 미안함은 이루 말할 수 없었고, 그가 파리에서 귀국하여 홍익대학교 교수로 활약할 때에는 자주 만나곤 해서 그때마다 참으로 미안하게 되었다며 사과를 몇 번이나 했으나, 그는 대범하게 그 얘긴 잊어버리자고 말하곤 했다. 그러나 나는 그 일을 아주 잊을 수가 없었다. 그런 중에 나와 동갑인 이일 선생이 애석하게도 1997년에 중병으로 세상을 떠나게 되었다. 그리고 또 세월이 흘러 2007년이 어느덧 그의 10주기가 될 적에 생전에 그가 회장을 맡기도 했던 한국미술평론가협회가 기관지 계간 『미술평단』 85호(봄)를 '이일 추모호'로 꾸미기로 했다기에 내게서 잊혔던 그의 예전 원고 생각이 다시 떠올랐으나 역시 어쩔 수 없었다.

그러던 어느 날이었다. 참으로 기적 같은 일이 일어났다. 나의 마음에 35년간이나 부담으로 잠재하던 이일의 원고 건이 깨끗이 풀린 기적적인 일이 생긴 것이다. 그해 연초에 광화문 세종빌딩의 내 사무실에서 어떤 예감에 이끌려 이것저것 자료가 들어 있는 한 캐비닛의 서랍을 열어 보며 거기에 들어 있는 한 두툼한 봉투 속을 살펴보다가 그간 까맣게 잊고 있던 이일 선생의 그 원고가 여러 자료 및 사진들과 함께 잘 보존돼 있는 것을 발견하게 된 것이었다. 그것이 그렇게 내 곁에서 숨겨진 채 살아 있었다니 꿈같은 일이 아닐 수 없었다. 나는 전연 예기치 못했던 그 출현에 한참이나 꿈이 아닌가 하며 혼자 흥분을 가라앉힐 수가 없었다. 그러다가 그렇게 살아 있어 준 것에 대해 속으로 백번이고 고마워하지 않을 수 없었다.

첫 저작,
이당 김은호 평전 『화단일경』

1967년 봄의 일이었다. 나는 당시 75세의 원로 전통 화가로 득의得意의 세필채색화의 거봉이었던 이당 김은호 선생이 전년에 대한민국예술원 회원이 된 일을 자축하듯이 화필 생활 반세기의 회고전을 준비하고 있다는 말을 듣고 선생의 와룡동 낙청헌 화실을 찾아가 처음으로 긴 대담 취재를 가졌다. 그때 내가 크게 놀란 것은 선생의 옛일 기억이 참으로 생생하고 정확하고 풍부하다는 것이었다. 온화한 성품에 말씀 또한 막힘이 없고 분명했다.

나는 선생이 체험한 우리 전통화단 반세기의 상세한 증언에 매료되지 않을 수 없었다. 선생은 차근차근하게 과장 없이 확실하고 재미있게 말을 이어갔다. 선생의 이야기들은 실감과 친근감이 넘쳤다. 모두가 처음 듣는 역사적 이면담이어서 나는 그 말들을 낱낱이 기록하여 엮기만 하면 그대로 이당의 평전이 되겠구나 하는 생각이 들었다.

그것은 이당의 체험과 증언을 통한 우리의 근대 전통화단 이면사가
될 수도 있을 것 같았다. 그날은 인터뷰를 대충 끝내고 신문사로 돌아
왔다가 며칠 뒤 선생의 문하생으로 당시 수도여자사범대학 동양화과
교수였던 유천柳泉 김화경 선생을 만나 나의 의중을 말하고 이당 선
생이 응해 주실 수 있을는지 확인해 달라고 부탁해 보았다. 그랬더니
바로 다음날 유천에게서 전화가 걸려 와 만났더니 이당 선생이 기꺼
이 그래 보자고 했다는 것이었다.

이당의 평전이자 근대전통화단의 이면사

집필은 그렇게 시작되었다. 나는 수년 전 국립도서관에서 옛날 『동아
일보』와 『매일신보』를 세세히 열람하며 그 속의 모든 미술 관계 기사
와 전시평 등을 메모했던 노트를 갖고 신문사 동료들 몰래 낙청헌을
드나들었다. 그러면서 이당 선생의 화단 생활 반세기의 생생한 증언
을 구체적으로 유도하며 메모와 노트를 해나갔다. 그 증언 유도에는
이미 말한 나의 옛 신문 열람 노트의 확실성이 많이 활용됐다. 선생이
어느 특정 증언의 기억 시기가 애매하거나 불확실할 때는 그 노트 기
록이 확실한 도움을 주었다. 계획적인 그 심층 인터뷰는 서너 달 이상
틈틈이 지속되었다. 녹음기 없이 신문사 백지 원고지에 속기 메모로
이야기를 받아쓴 뒤 신문사로 돌아가서 또는 집에 가서 대학 노트에
다시 정리하여 써 놓았다. 그 직접 인터뷰 기록과 별도로 예전에 신
문·잡지에 실린 이당의 작품 평가와 사회적 각광 등의 기사 내지 평
론가의 논평문 등도 낱낱이 색출 정리하여 평전 집필 적소에 적절히
삽입해 나갔다.
　그런 과정으로 이당의 화필 생애 77년*의 평전 집필을 진행하면서

유천 선생과 다시 상의를 했다. 출판 비용 전액을 이당 선생이 부담해 줄 수 있겠는지를 확인해 달라고 한 것이다. 당시 유천은 은사인 이당과 같이 수도여자사범대학에 교수로 나가면서 수시로 만나고 있었다. 이당도 무슨 일만 있으면 유천을 불러 의논을 하고, 시킬 일이 생기면 바로 불러서 시키곤 했다. 유천은 은사를 위한 일이라면서 나와의 얘기를 곧바로 잘 설명해 드리고 납득시켜 어렵지 않게 나의 제의를 승낙 받고 와서 원고 집필을 서둘러 달라고 했다. 당시 이당의 수제자로 가장 신뢰를 받던 운보雲甫 김기창은 미국에 가 있으면서 유천의 서신을 통해 나의 집필을 알고 있었다. 그러나 그는 의심쩍어 하며 유천에게 나의 집필과 출판 비용 내역을 철저하게 살피고 지나친 지출이 없게 하라고 편지로 강조했다. 그 사실을 바로 유천이 내게 알려 주며, 그러나 신경 쓸 것 없다고 웃어넘겼다.

나는 사전에 집필 원고료 문제를 전혀 꺼내지도 않았다. 출판만 된다면 그것으로 충분히 만족하려고 했다. 중학교에 다닐 때부터 나는 일본어 번역본으로 서양의 세계적 미술가들의 전기를 아주 재미있고 감동적으로 꽤 많이 구해 읽고 있었다. 레오나르도 다빈치, 미켈란젤로, 반 고흐, 폴 고갱, 폴 세잔, 오귀스트 로댕, 장 프랑수아 밀레 등등……. 신문 미술기자가 된 후에는 나도 그런 우리나라 미술가의 전기를 한번 써 보고 싶다는 생각을 가끔 했었다. 이제 이당 화백의 이 전기 집필로 그 마음속 희망을 풀어 보게 된 것이다.

집필은 이당 선생의 출생 환경에서부터 편모를 모시고 고난스럽게 서울에 정착한 것부터 학비가 무료였던 서화미술회 강습소 화과에 입학한 행운, 심전心田 안중식과 소림小琳 조석진의 제자가 된 직후부터 당장 천부적 그림 재능을 나타내어 창덕궁 순종 황제(폐위)의 대원수 군복 반신상을 그리게 되며 일약 어진 화가로 각광을 받게 되고, 이후 세필채색의 인물화·신선도·화조화의 독보적인 화가로 활동한 것, 그리고 1919년 3·1운동 때에는 등사판 『독립신문』을 거리에

배포하며 가담했다가 붙잡혀 실형을 받아 서대문 형무소에서 복역한 일, '서화협회전람회'과 '조선미술전람회' 출품 활동, 김기창·장우성·이유태·조중현·김화경·안동숙·배정례·김학수 등 수십 명의 문하생들을 배출한 것, 광복 후 충무공의 공인 영정*을 비롯한 여러 역사 인물상을 제작한 실적 등으로 이어갔다. 그러면서 내가 이미 갖고 있던 『동아일보』 등의 미술기사 노트에서 이당과 관련된 기록들을 적절히 삽입하여 화단사로서의 내용을 보완시켰다.

원고가 일단 마무리되어 이당 선생에게 그 내용 전개를 설명해 드리고 그에 따른 선생의 의견과 잘못된 부분의 지적 등을 들으려고 했다. 그런데 특별한 지적이나 요망 사항은 없었고, 매우 만족해했다. 최종적인 인터뷰로 나는 선생의 예술관, 인생관, 그 밖에 해명해 두고 싶은 이야기 등을 들어 보려고 했다. 그 속에 선생의 예술 일생에 돌이킬 수 없는 결정적인 흠이 된 친일 기록화에 대한 질문과 해명을 후일을 위해 포함시켰다. 그대로 옮겨 보면 아래와 같다.

나: 한때 친일파라는 말을 들으셨다는데…….
이당 선생: 나를 친일파라고 말한 사람들도 과거 '선전'에 다 출품하여 상도 탄 적이 있었고, 그러니 모두가 사사로이 나를 모함하는 감정의 소치들이었다. 나로 말하면, 과거의 『선전도록』이 있으니 거기에 내가 친일한 그림이 있는지 살펴보면 알 것이고, 다만 내 마음에 하나 걸리는 것은 지나사변(중일전쟁)이 일어났을 때 윤덕영尹德榮(친일파 귀족)의 부인이 회장이던 금채회金釵會라는 것이 있어서 금비녀를 뽑아 군軍에 헌납한다는 것이었는데, 하루는 총독부에서 나를 불러서 가니 조선 부인들의 '금채 헌납' 광경을 찍은 사진을 보여 주며 그대로 그려 내라는 것이었다. 내가 인물화가인지라 그때 사정으로 안 그린달 수가

없었다. 그 하나가 두고두고 내 양심을 괴롭힌다. 그런데 8·15가 된 뒤 나를 매장시키려던 친일파 설은 금채회 건이라기보다 '선전 참여'(특별 우대 작가)를 지냈다는 것이었다. 그러나 그때도 나는 시국에 맞지 않는 그림만 그린다고 해서 경무국警務局**의 주목을 샀었다.

위의 문답은 내가 염두에 두었던 대로 선생이 생전에 그 그림의 제작 경위에 대해 직접 해명한 말로 남는다. 어쩔 수 없이 그것을 그렸다는 것이다. 그렇다고 결과적으로 명백한 그 친일성은 영영 해소될 수는 없게 되었고 지탄의 기록이 되어 있다. 그로써 3·1운동에 적극 참가하다가 일경에 잡혀 형무소에서 복역한 기록도 무색하게 되었으니 안타까운 일이었다. 그러나 선생은 75세 때인 1966년에 대한민국 예술원 회원이 되어 영예를 누렸다.

한편, 선생의 자비출판이 될 나의 원고를 일단 탈고하여 유천 선생을 통해 인쇄 전 최종 검토를 받으려고 했을 때 위에서 언급한 친일 그림 〈금채봉납도〉 얘기를 빼라고 하지는 않았다. 반면에 선생이 상세히 밝혀 주었던 문하생 제자 월전月田 장우성張遇聖(1912~2005)의 배신적 행위 부분은 빼는 게 좋겠다고 해서 배제시켰다. 그 부분의 조판 교정지는 내가 어딘가에 보관시켰는데 없어지고 말았다.

출판 편집의 최종 단계에서 나는 이당 선생을 모시고 선생의 출생 고향인 인천 구읍舊邑 향교리 농촌 마을(지금의 관교동)을 찾아가 옛날을 회상하는 모습을 카메라에 담기도 했다. 책의 제목은 선생과 상의하여 정했는데, 평생의 친밀한 벗이었던 소설가 월탄 박종화 선생에게 이당 선생이 부탁하여 『화단일경』畵壇一境으로 지어서 확정했다. 부제는 '이당 선생의 생애와 예술'로 내가 정했다. 월탄 선생은 서문까지 써 주셨는데, 그 말미에 "미술기자 이구열 군의 1년여의 노고로

** 일제강점기 총독부에 속해 경찰 사무를 맡아보던 관청.

한국근대미술계의 선구인 이당의 77년간의 화풍 기록이 상재上梓됨을 축하하며……"라고 언급해 주어 나로선 참으로 황공했다. 나는 늘 친밀히 만나며 미술 안목 면에서 폭넓게 일깨움을 받곤 했던 국립박물관의 최순우 선생에게도 서문을 받아 실었다. 거기에 최 선생은 이렇게 쓰고 있다.

개화開化 후의 한국 화단, 특히 동양화 60년사를 종단해서 분명하게 살아온 산 역사의 한 사람이 이당 김은호 화백이다. 이당이 살아온 일생의 행적과 그 화업을 해부해 본다는 것은 바로 한국근대 동양화단의 축도가 될 수 있을 뿐더러 하나의 생생한 화단 측면사로서 여러 가지 의미로 흥겨운 바가 적지 않다. 한 권의 책 속에 이러한 작가의 일생을 담는다는 것은 그리 쉬운 일이 아니며, 더구나 살아 있는 분의 이러한 평전 형식에 있어서는 작가와 저자의 호흡이 완전히 일치되지 않으면 명쾌한 서술을 남기기 매우 힘든 경우가 많은 법이다.

외우畏友 이구열 씨는 이당이 지닌 화단사적인 위치를 누구보다도 올바르게 바라본 분이고, 또 이당 자신도 평생의 행적에 대하여 놀랄 만한 기억력과 항상 분명한 태도로 사생활의 이면에 이르기까지 숨김없는 과거를 저자에게 통틀어 놓았다는 느낌이 이 책 속에 넘쳐나고 있는 것이 매우 좋다. 자칫하면 지루해지기 쉬운 긴 이야기를 마치 여울물을 보는 것처럼 담담하고 명쾌하게 다루어 낸 속도 있는 솜씨는 과연 이 저자가 자타가 공인하는 단 한 사람의 미술기자다운 관록을 보여 준 것이라고 할까.

엄격한 의미로 우리 화단사에 맨 처음의 미술가 평전이 되는 이 책이 발판이 되어 이 방면 저작에 더한층의 건필이 이루어지기를 바란다.

최순우 선생이 나와 이 책에 대해 '자타가 공인하는 단 한 사람의 미술기자다운 관록을 보여 준……', '우리 화단사에 맨 처음의 미술가

평전'이라고 언급해 준 것은 큰 영광이었다. 신문기자가 되어 10년 경력도 채 안 되던 미술기자의 입장에서 그런 격찬을 듣게 되어 미술계를 위한 나의 의욕은 마음속에서 더욱 확대되어 갔다.

나의 첫 저서가 된 『화단일경―이당 선생의 생애와 예술』의 출판 편집과 제작은 당시 동양출판사의 편집부장이던 가까운 친구 정철진 형이 전적으로 맡아 주어 깔끔하게 이루어졌다. 1968년 9월 29일 자로 발행된 500부 한정판이었는데, 판권의 발행소도 동양출판사로 해 주었다. 정 형과의 그 첫 출판 관계는 그 뒤 거듭 밀접하게 이어지며 내 평생의 더없이 친밀한 인연이 되었다. 나는 그 첫 저서의 '후기'後記에 이런 말을 썼다.

나의 신문기자 생활 10년은 주로 미술 담당이었다. 그래서 나의 그런 면을 아는 화가나 친구들은 나를 '미술기자'라고 불러 준다. 그럴 때면 나는 부끄러운 대로 한국 신문 사회에 한 전통을 발아시키고 있다는 내 나름의 해석으로 영광을 느낀다. 신문기자도 어떤 자위 없이는 그 생활을 계속 지탱하지 못한다.

수년 전부터 나는 미술기자로 뛰는 동안 뭐라도 하나쯤 남겨야겠다는 생각을 했었다. 내가 할 수 있는 것이란 결국 '기록'이었다. 신문에 모두 보도할 수 없는 무수하고 긴한 기록들, 물론 미술계에 관한 것들이다. 그중의 하나는 칠순, 팔순의 노대가들로부터 들어 두어야 하는 한국근대미술의 발자취에 관한 귀중한 증언과 또한 바로 그들에 관한 개인 기록이었다.

지금껏 근대미술관 하나 없는 한국이지만, 누구도 그 방면의 기록을 낱낱이 정리하고 있지 못하다. 나는 저널리스트로서 오래전부터 그 일에 흥미를 느껴, 내 딴엔 여가를 선용했다. 도서관에 가서 예전의 신문들을 뒤지고 혹은 노대가들과 사적으로 인터뷰를 가졌다. 나의 그 노트는 약간 풍부해졌다. 그런 중의 만용이 이 『화단일경』, 곧 이당 김은

호 화백의 생애와 예술에 관한 기록의 묶음이다.

드디어 간행된 『화단일경』

마침내 『화단일경』이 출판돼 나와 그간 여러모로 도움을 받았던 선생님들께 한 권씩 증정해 드릴 때 그런 종류의 외국 책을 많이 읽은 이경성 교수가 누구보다도 반기며 "한국에서도 이런 한 화가의 전기가 처음으로 나왔다"며 진심으로 격찬해 주시던 말이 지금도 기억에 생생하다. 그뿐만 아니라 그는 미술평론가 모임을 같이하던 이일, 유준상, 박내경 등에게 연락하여 인사동의 어느 음식점에 모이게 해서 조촐했으나 단란한 분위기로 나의 출판을 다 같이 축하해 주기도 했다.

이미 말했듯이 나는 처음부터 『화단일경』의 집필 대가를 바라지 않았고, 실제로 단 한 푼도 받지 않았다. 다만 유천 선생이 내게 사례 얘기를 꺼내기에 가볍게 부채 그림이나 하나 그려 주시면 좋겠다고 했더니 그 말이 이당 선생에게 전해졌던 듯, 어느 날 낙청헌 화실에 들렀더니 합죽선 하나를 내놓으시며 그간의 집필 노고에 고마움을 담은 것이라고 했다. 감사히 받아들고 펴보았더니 선생의 부드러운 전형적 수묵 필치의 〈우후금강〉雨後金剛이 그려져 있었고, 화제 밑에는 쌍낙관으로 '위爲 구열 인형仁兄 정正'이라 씌어 있어 참으로 황공했다. 그리고 얼마 후, 이당 선생에게서 한번 들르라는 연락이 와서 가 뵈었더니 이번엔 액자에 잘 끼워진 섬세한 수묵 채색화 〈백모란〉을 내놓으시며, 지난번 부채 그림은 너무 약소했기에 하나를 다시 주시겠다는 것이었다. 그 가작은 그해 봄에 파리에서 있었던 '한국현대회화전시'에 출품됐다가 돌아온 것이었다. "마침 이 작품이 파리 전시를 끝내고 돌아왔기에 이 선생에게 드려야겠다는 생각을 했다. 사실 이 정도로도 선생에 대한 나의 고마움은 다 풀 수가 없다"고까지 말씀하시던 따뜻한 모습이 잊히지 않는다. 그 작품에는 애초 '이당 사寫'

로 낙관돼 있던 앞에 이번에도 '구열 인형 정'이라고 추기한 쌍낙관이
들어 있었다.

그 〈백모란〉을 받고 나서, 나는 보물로 간수해야겠다는 생각이 들
어 그림을 갖고 평소 존경하며 가끔 뵙곤 하던 고명한 한학자 청명靑
溟 임창순任昌淳(1914~1999) 선생을 종로 1가의 태동고전연구소로 찾
아뵈었다. 그간의 경위를 다 말씀드리고 "화면 위쪽 여백에 적절히 발
문을 좀 써 주십시오" 하고 간청했더니, 기꺼이 응해 주시며 놓고 가
라고 하셨다. 그리고 열흘쯤 지났을 때 전화를 주시며 몇 줄 써넣었으
니 와서 가져가라는 것이었다. 그리하여 대大한학자의 발문까지 받은
그 〈백모란〉은 금상첨화의 보물이 되어 지금 내 집에 소중히 간직되
어 있다. 그 발문은 이렇게 쓰여 있다.

以堂金殷鎬翁 當今畫壇老匠也 去年以七十七歲 受藝術院賞 於是畏
友李君龜烈 廣搜問於翁之藝術及生活之史料 編爲一書 名之曰 畫壇
一境 敍事旣詳悉 文章又典雅流麗 已受讀書家之絶讚 李君之文與翁
之彩筆 不朽矣 眞近來藝林之盛事也 日者 君捧此畫來示謂 是乃翁應
巴里國際展覽會之請 而作者也 間自巴里送還 翁以此樂爲君贈之 盖
酬畫壇一境之勞也 余觀此畫 淡泊幽雅 正合歐陽子宿霧枝頭藏玉塊
煖風庭面倒銀盃之句耳 君請余識其顚末以備後攷 遂書之如右云

己酉 流頭節 靑溟散人 任昌淳 題

이당 김은호 옹은 지금 우리 화단의 큰 어른이시다. 지난해에 77세로
서 대한민국 예술원상을 받으셨다. 이때에 나의 좋은 벗인 이구열 군
이 이당 옹의 예술 및 생활에 관련된 사료를 널리 수집하여 한 권의 책
으로 엮고 『화단일경』이라고 이름 지었다. 그 책은 사실을 아주 상세
하게 서술했고 문장 또한 전아하고 유려하여 이미 독서가들의 절찬을
받은 바 있다. 그러니 이 군의 문장과 이당 옹의 그림은 길이 없어지지

이당 김은호 평전 『화단일경』, 1968, 동양출판사.
표제 글씨는 소전 손재형 선생이 써주었다.

않게 될 것이다. 이는 참으로 근래 우리 예술계의 좋은 일이었다. 근자에 군이 그림을 가지고 나를 찾아와서는, "이 작품은 이당 옹께서 '한국 미술 파리 전람회' 출품작으로 그린 것인데, 얼마 전에 파리 전시가 끝나서 돌아온 이 작품을 이당 옹께서 흔쾌히 저에게 주셨는데, 이는 아마도 『화단일경』을 집필한 저의 수고에 고마움을 표하고자 한 것인 듯합니다"라고 말하는 것이었다. 내가 이 작품을 보니 담박하고 그윽하며 참으로 송나라 구양수歐陽脩가 쓴, "짙은 안개 낀 가지에 옥구슬 감추었고/봄바람 부는 뜰엔 은 술잔 부어 둔 듯"이라는 시구와 닮아 있었다. 군은 청하기를 이러한 사실의 전말을 써서 뒷날의 고증으로 삼고자 했고, 나는 오른편(위)과 같이 글을 지었다. 기유년 유두절에 청명산인 임창순이 쓰다.

『화단일경』에 서문으로 나를 과찬해 주셨던 최순우 선생은 그 얼마 후 이당에 이어서 청전靑田 이상범 화백의 화단 역정도 정리해 보면 어떠냐는 권유와 함께, 우선 국립박물관 연구기관지 『미술자료』에 싣게 적당한 분량의 청전 인터뷰 글을 써 보라고 했다. 나는 기꺼이 응하며 즉시 누하동의 청전 화실을 여러 번 드나들며 이당 때처럼 심층 인터뷰를 가졌다. 그리하여 일단 200자 원고지로 80매가량을 써서 최 선생에게 드렸더니 매우 흡족해했으나 『미술자료』 게재는 이루어지질 못했다. 김재원 관장이 "고미술 대상의 박물관 학술지에 생존하는 현대의 화가론은 부적절하다"고 브레이크를 걸었다고 들었다. 최순우 선생의 폭넓은 한국 미술사 시각을 김 관장은 수용하려 하지 않았던 셈이다.

그 「이상범론」은 그 뒤 월간 종합 예술 잡지 『공간』 1969년 9월호에 실리긴 했으나 이당 화백의 경우처럼 한 권의 전기 출판으로 이어지지는 못했다. 그렇더라도 그때의 인터뷰는 청전의 화단 생애를 직접 세세히 들어 정리한 귀중한 증언 기록으로 남는다. 그에 이어서 나

는 우리 근대미술사의 중요한 대목들을 하나하나 확실한 자료를 토대로 정리해 보는 데 힘써 나갔다. 뒤에 서술하는 한국 최초의 근대적 미술학교 격인 '서화미술회' 강습소의 전모를 정리한 것 등이 그것이었다.

30여 년 만에 다시 만난 그림

1997년 11월, 그랜드하얏트서울의 리젠시룸에서 주식회사 한국미술품경매의 경매전시가 꾸며졌을 때였다. 내 집에 배달된 그 홍보 유인물을 펼쳐 보다가 나는 깜짝 놀랐다. 수십 년 전에 내가 『경향신문』 기자로 취재를 한 적이 있는 작가 미상의 오랜 유화 〈대원수 군복의 고종 황제〉(90×60cm)가 경매물로 나와 있었던 것이다. 취재 당시 나는 근대한국 양화사의 관점에서 작가와 확실한 제작 연대를 알아보려고 했지만 끝내 불가능하여 보도를 유보했었다. 그러고는 세월이 흐르며 까맣게 잊어버리고 있던 그림이었다.

당장 전시장에 가 보았다. 과연 1963년에 서울시립중부병원의 무연고자 병동에서 극도로 노쇠한 반신불수의 한 환자가 평생 간직해 온 어진御眞이라고 말하던 바로 그 고종 황제의 초상이었다. 내가 기억하던 대로 화면 상태는 변함없이 좋은 편이었다. 내가 취재를 갔을 때 91세였던 그 노인은 얼마나 더 사시다가 세상을 뜨셨던 것일까. 그리고 그 어진은 그간 누구에게 어떻게 전해지다가 이렇게 나타나게 된 것일까. 출품자를 만나지 못해 그 궁금증을 확인할 수는 없었으나, 어떻든 그렇게 잘 보존돼 있었으니 다행한 일로 생각되었다. 경매 내정 가격은 1억 2천만 원이었다. 그런 가격 제시는 전문 미술상인들이 그 유화 어진의 역사적 진귀함을 평가한 때문이었으리라.

고종 황제의 초상화임은 명백했다. 많이 알려져 있는 고종 황제 생존 때의 대원수 군복 차림 좌상의 흑백사진과 완전히 같게 모사한 유

140

화였다. 궁전(창덕궁)의 어느 안에서 의자에 앉아 근엄하게 정면을 보고 있는 황제의 상왕 모습이면서 왼손에는 비스듬히 잡은 군도, 붉은 보가 씌워진 원형 탁자 위에 벗어 놓은 황제의 군모, 모두가 앞에 말한 사진과 일치한다. 배경의 벽면 일부가 약간 다르게 그려져 있을 따름인데 유화 기법은 아마추어 솜씨가 확실했으나 그런대로 꽤 익숙하게 그려져 있다.

〈대원수 군복의 고종 황제〉는 김은호의 작품

누가 그렸을까? 경매 주최 측 유인물은 화면에 화가의 사인은 없으되 그린 연도로 '광무 11년, 곧 1907년'이라고 화면에 쓰인 기록을 명백한 제작 시기로 단정하고, 그에 부합되게 화가를 '1905~1908년 사이에 대한제국 궁내부 화가로 활동했던 고희동高義東(1886~1965)이라고' 지목하고 있었다. 그러나 춘곡春谷 고희동의 '궁내부 화가 활동'은 잘못된 말이다. 그가 1907년 궁내부 재직 때의 관직은 정확히 대신방大臣房 서기였다. 그가 유화를 그리게 된 것도 궁내부 예식원禮式院 주사 신분이던 1909년에 일본의 도쿄미술학교 서양화과에 유학하게 되면서였다.

1907년 당시에는 한국에 유화를 그린 화가가 한 명도 없었다. 화면의 '광무 11년'을 제작 연도로 본다는 것은 무리이다. 그 연도 기록은 그림의 원사진이 찍힌 해를 써넣어 그해의 고종 황제 모습이라고 한 것이다.

임금님의 어진에는 본시 화가의 이름이 적힐 수 없는 법이었으니 이 어진에도 들어가지 않은 것은 당연하다. 화면에 '고종 황제 폐하 어진'이라고 쓴 글씨는 그 초상이 확실한 어진임을 명기하려고 한 것이다. 평생 고종 황제를 받들어 모시려는 마음으로 그 어진을 소중히 간직했다고 거듭 말하던 시립중부병원의 그 무연고 수용 환자 박창현

朴昌鉉 노인의 일편단심은 참으로 의심의 여지가 없었다.

그의 존재를 내가 취재하게 된 계기는 『동아일보』가 먼저 누군가의 제보로 특종을 삼으려다가 그림의 화가와 작품성 등이 불확실하여 사회면의 '휴지통' 화제로 처리해 버린 기사를 보면서였다. 나는 그 유화를 한국 양화사의 맥락에서 밝혀 기사화하고 싶어서 사진기자를 대동하고 박 노인이 입원해 있던 병원으로 달려갔었다. 몹시 쇠약해진 모습으로 침대에 누워 있던 박 노인이 힘들게 일어나 앉으며 나의 취재를 반기며 응해 주었다. 실직 상태의 외손자라는 청년이 옆에서 수발을 들고 있었다.

그리고 34년이 지나서 경매장에 나온 유화 〈대원수 군복의 고종 황제〉를 다시 보게 되자, 나는 반사적으로 내 서재의 어딘가에 그때 취재했던 메모와 사진이 틀림없이 있을 것이라는 생각이 떠올랐다. 그러나 쉽게 찾아내지 못하다가 1998년 가을에 나의 미술 관계 장서와 근대한국미술사 자료들을 삼성미술관 리움 부설 한국미술기록보존소*에 기증하는 과정에서 반갑게도 그것이 나타났다. 내가 받았던 박 노인의 이력서 기록과 노인이 하던 말들을 외손자가 받아썼다는 기록도 함께 있었다. 그것들을 다시 면밀히 살펴보았다.

우선, 1959년(85세)에 작성된 '박창현 이력서'에는 자신의 생애를 과시하려고 한 듯 믿을 수 없는 부분이 많았다. 1874년에 서울 사직동에서 출생, 14세에 관비생으로 일본의 도쿄전문학교 법과에 유학하고 돌아와 황해도 서흥瑞興 부사, 대한제국 내무부 의무과장, 독립협회 총무를 거쳐, 언제 한의韓醫가 되었던지 1906년에는 고종 황제의 전의典醫가 됐었다고 적고 있었다. 게다가 3·1운동 직후에는 중국으로 망명하여 임시정부의 외무 국장까지 지냈다는 믿을 수 없는 주장도 기록돼 있었다. 다만, 1930년대에는 만주로 가서 의업醫業에 종

사하다가 1945년 8·15광복으로 귀국했다는 것은 맞는 말 같았다. 그러나 6·25전쟁 때에는 공산군에게 원산元山까지 납치되어 갔었고, 구사일생으로 살아 돌아와 보니 가족은 젖먹이 손녀 하나만 살아남고 모두 피살된 상태였다는 등의 자술은 자신의 비참한 과거를 과장해서 말하려고 한 것 같았다.

"그 어진을 그린 것은 김은호였다"

그렇더라도 박창현 노인을 취재할 때 믿었어야 한 말을 당시 나의 예비지식 부족으로 그러지 못한 큰 실수를 지금도 후회하고 있다. 그때 박 노인은, "그 어진을 그린 화가는 김은호였다. 내가 그려 달라고 하여 그려 받았다. 그분은 현재(1963)도 살아 있다"고 명확하게 증언했었다. 그렇게 확실히 말하던 것을 나는, "김은호는 전통적 동양화가인데 어찌 이런 유화를 그렸겠느냐. 혹시 1916년에 도쿄미술학교 서양학과를 졸업하고 와서 창덕궁 왕실에서 환대를 받은 김관호金觀鎬(1890~1959)를 착각한 것이 아니냐"고 물어보았지만 틀림없다는 것이었다. 당시 나는 전통적 인물화가인 이당以堂 김은호가 청년 시절에 서양화가와의 경쟁 심리에서 독학으로 유화를 그린 적이 있다는 사실을 전연 모르고 있었던 것이다.

내가 이당의 유화 전력을 처음 안 것은 1967~1968년에 그의 화필 생애를 심층 인터뷰하여 평전을 쓸 때였다. 뒤에 『화단일경』으로 출판할 때 이당이 내게 확인해 준 1924년 무렵의 분명한 그의 독학 유화 〈자화상〉을 실었다. 그의 유화 시도에는 이런 일화도 있었다.

1925년에 이당은 그의 특출한 화필 활동을 후원하려고 한 서화애호가 이용문李容汶의 도움으로 일본에 건너가 도쿄미술학교 일본화과의 청강생이 된 적이 있었다. 그때 그 미술학교 서양화과의 정식 재학생이던 강신호姜信鎬(1904~1927)와 친밀히 지내던 중에, 어느 날 서

양화의 우월성을 주장하는 강신호에게 맞서려고 유화 도구를 사와서는 이웃의 한 일본 여성을 능숙하게 그려 보여 놀라게 하고, 어느 미술 단체의 공모전에 그 유화를 출품해 거뜬히 입선이 되어 강신호가 손을 든 적이 있었다는 것이다.

사실은 그보다 몇 년 전에 이미 이당은 서울에서 유화 기법을 독습으로 익히고 있었다. 전통화법으로 순종 황제의 어진을 사실적으로 그려 유명하던 그는 비록 유화일지라도 기본적 기법을 익히고는 쉽게 자신의 자화상을 사실적으로 그려 낼 수 있었던 것이다. 그 유화 〈자화상〉이 와룡동의 그의 낙청헌絡靑軒 화실에 말년까지 걸려 있었다.

그 유화 사례만으로도 박창현 노인이 간직하던 고종 황제의 유화 어진을 이당이 그렸을 수가 있다고 믿을 만하다. 그 화법이 아마추어적인 점으로 미루어 보아도 이당의 비전문 유화 수준이 나타나 있다고 보게 된다. 이당은 자신의 유화 사례에 대해 '한때의 외도外道'라고 말했다. 그렇더라도 그의 유화가 확실시되는 이 〈대원수 군복의 고종 황제〉는 이당 관계의 한 자료이면서 우리 화단 이면사에서도 화제가 될 만하다.

이제 와서 내가 또 하나 후회되는 것은 이당이 생존했을 때 그 황제상을 그린 사실을 물어 확인하지 못한 일이다. 이당은 그 사실을 누구에게도 증언한 바 없이 1979년에 향년 87세로 별세했다.

개인 소장으로 현존

나의 1965년 취재 기사 스크랩을 찾아보았더니 뜻밖에 다른 신문의 기자가 쓴 박창현 노인의 작고 사실과 〈대원수 군복의 고종 황제〉의 그 후에 관한 기사도 들어 있었다.

박창현 노인은 1963년 10월 9일에 시립중부병원 제1병동 무연고자 병실에서 세상을 떠났던 것이다. 그가 임종 때까지 소중하게 간직

했던 고종 황제의 어진 유화는 같이 입원해 있던 김기원金基元 노인(당시 90세)에게 맡기며 이런 유언을 했더란다.

"일본에서 영친왕英親王(본명은 이은李垠, 1897~1970) 전하가 머잖아 환국한다니 그때까지 나 대신 잘 간직했다가 꼭 전하께 전해 주오."

그렇게 김 노인에게 인계되었던 고종 황제 어진 유화가 그 후 어떤 과정으로 누구에게 전래된 것일까. 영친왕은 박 노인이 별세한 직후인 11월에 아주 귀국하여 한국 국적을 회복했으나, 박 노인이 눈을 감기 직전에 김 노인에게 부탁한 유언은 이행하지 못했다. 영친왕이 박 노인의 오매불망 소원대로 고종 황제의 그 어진을 전해 받았더라면 지금 창덕궁 낙선재나 경복궁의 궁중유물전시관 같은 데에 소장되었을 것인데, 그러지 못했던 것이다.

결국 그 유화 어진은 박 노인이 세상을 떠난 뒤 김 노인이 간수하고 있을 때 신문 기사를 보고 찾아온 어느 협잡꾼에게 몇 푼 받고 넘겨주었거나 영친왕한테서 왔다는 사기꾼의 말에 속아 내주었던 것이 아닌가 생각될 따름이다.

그러던 것이 34년 만에 어느 소장자가 그 황제상을 경매장에 거액의 내정 가격으로 내놓았던 것이나 유찰이 되었던 같고, 현재는 누가 갖고 있는지 나는 알지 못한다.

두 번째 저작,
『한국근대미술산고』

메모와 노트를 정리하여 한 권의 책으로

1920년 창간부터 일제에게 강제 폐간을 당한 1940년 8월까지의 『동아일보』와 같은 시기의 『매일신보』를 국립도서관에서 샅샅이 열람한 나는 계속해서 1910년 망국의 한국병합 직후부터 1920년까지의 『매일신보』도 열독하며 1910년대 미술계 동태를 노트에 담았다. 그것은 확실하게 확인한 새로운 시대적 움직임의 기록이었고, 이는 우리 근대미술의 양상과 미술계의 시대적 변화와 진전을 말해 주는 것이었다.

나는 그 시대적 진전의 움직임들을 역사적 관점으로 정리해 보기로 했다. 그 시도가 국립박물관 연구기관지 『미술자료』에 발표한 「서화미술회」(1969)와 「서양화단의 태동」(1970) 등이었다. 1970년판 『동아연감』(동아일보사 간행) 특집 「개화 백년」의 '미술' 항목으로 집필한 「한국의 근대회화」, 『여성동아』 1970년 10월호에 기고한 「한국의 누드 미술 60년」 등도 그 연속의 집필이었다. 거기에 몇 가지 주제를 더

써서 붙이면 우리 근대미술사 연구 내용에 관한 첫 저서가 될 만했다. 그 출판을 당시 을유문화사의 안춘근 편집 주간이 맡아 주겠다고 했다. 서지학자이기도 한 그는 당시 을유문화사의 기획실장이면서 나와 친근했던 사이였다. 내 글의 내용을 살펴보고 문고판에 추천을 해주어서 「해강의 서화연구회」 및 「서화협회와 민족미술가들」을 써서 보태고, 처음으로 정리해 본 「한국근대미술 연보—1910~1950」을 곁들인 내용으로 '을유문고 90'에 채택돼 출판이 이루어졌다. 1972년 4월 20일 자로 발행된 나의 이 두 번째 저서에 『한국근대미술산고』란 제호를 붙여 준 것도 안춘근 편집 주간이었다.

'서화미술회',
'서화협회와 민족미술가들'의 첫 정리

앞의 글들 중에서 가장 비중이 큰 내용의 논고論考는 한국 최초의 근대적 미술학교 성격인 '서화미술회'와 1918년에 민족미술의 새로운 시대적 창달을 목표로 결성되었던 '서화협회와 민족미술가들'의 정리이다.

'서화미술회'는 1911년에 서울의 대표적 서화가들이 일제에게 국권을 잃었을지라도 뿌리 깊은 민족문화의 긍지로 서화 전통을 새로이 진작시키기 위한 후진 양성을 다짐하며 발족한 움직임이었다. 그러기 위해 3년 교육과정의 서·화 전문 강습소를 개설하며 창덕궁 왕실의 지원을 받아 재능 있는 청소년 학생을 모집하여 전통적 필법을 지도했다. 그 위치는 당시 행정구역으로 '서부 하방교下芳橋 54번지 9호 戸', 곧 '방목다리〔芳橋〕' 근처로 지금의 신문로 1가에서 조선일보사 쪽 골목의 개천 너머에 있었다. 교수진은 당대의 쌍벽 대가였던 전통 화가 심전 안중식과 소림 조석진을 중심으로 서예가 우향 정대유, 서화가 청운 강진희, 묵란 전문의 소호 김응원, 수묵화가 위사 강필주, 관

재 이도영 등 7명이었다.

그 강습소에서 정식으로 공부하고 졸업한 재능 넘친 신진은 1920년대 이후 근대한국 전통화단을 주도한 정재 오일영, 묵로 이용우, 이당 김은호, 심향 박승무朴勝武(1893~1980), 청전 이상범, 심산 노수현盧壽鉉(1899~1978), 정재 최우석崔禹錫(1899~1965) 등이었다. 소정 변관식은 소림 선생의 외손자로서 따로 외조부의 영향을 받아 화가의 길로 들어가 앞의 신진들과 활동을 같이했다. 당시의 서화미술회 졸업증서를 1968년 이당 평전을 집필할 때 선생이 보관하던 것을 처음 볼 수 있었다. 선생은 화과와 서과를 다 졸업했는데, 서과 졸업증서에는 '규정한 과정 전篆·예隷·해楷·행行을 완수完修'라고 쓰여 있었고, 화과 졸업장에도 '규정한 전 과정을 완수하였기'에 졸업증서를 수여한다고 명기돼 있었다. 뒤에 청전 선생 댁에서도 화과 졸업증서를 볼 수 있었다.

그 졸업증서들은 당시 서화미술회 회장이었던 매국 백작 이완용 명의로 되어 있어서 수치스런 것이었으나 그 배경은 망국의 현실과 친일 거물 귀족의 현실적 파워를 말해 주는 것이었다. 이완용 자신도 개인적으로는 높이 평가받는 서예가였다.

1918년 6월 16일, 서울 청계천변의 장교동 8번지에 있던 거부 은행가이자 서화 애호가였던 김진옥의 아흔아홉 칸 대저택 대청에서 창립총회가 이루어진 서화협회의 발기인 13명은 서화미술회의 안중식, 조석진, 정대유, 강진희, 김응원, 강필주, 이도영 등 교수진 전원과 독자적 서화연구회 운영자였던 김규진, 그 밖에 다 같이 저명한 서예가였던 오세창吳世昌(1864~1953), 현채, 김돈희와 화가 정학수, 고희동 등이었다. 그러나 그 조직 구성의 실질적 주도자는 1915년에 도쿄미술학교 서양화과를 졸업하고 돌아왔던 한국 최초의 양화가 고희동이었다. 그는 도쿄 미술계의 근대적 활기를 충분히 체험하고 있었기에 서울의 민족미술계에도 그러한 시대적 움직임을 나타내게 하려고 앞

장섰던 것이다.

한국 최초의 근대적 미술가 단체로 출범한 서화협회가 초대 회장에 안중식을 추대하고, 고희동은 총무가 되어 운영 방향을 정하고 활동에 막 들어가려던 1919년 거족적인 항일 3·1운동이 일어났다. 서화협회의 정회원이던 오세창과 최린崔麟(1878~1958)이 독립선언 민족 대표 33인에 가담하여 일제 경찰에 체포돼 갔는가 하면, 초대 회장이던 안중식도 반일反日 혐의로 연행당해 심한 고초를 겪은 후유증으로 11월 2일에 59세로 별세하고 말았다. 그 바람에 서화협회는 크게 위축되었다. 그뿐만 아니라 2대 회장에 추대됐던 조석진도 1920년 5월 68세로 작고하면서 서화협회 운영은 계속 마비 상태였다. 1921년 4월에 가서야 가장 중요한 사업으로 계획돼 있던 회원 작품 공동발표, 곧 '서화협회전람회'(약칭 협전協展)의 '제1회전'이 중앙학교* 강당을 빌려 단행되었다. 이는 근대한국미술사의 획기적인 움직임이었다. 그 민족적인 역사적 움직임은 일제 총독부를 긴장시켰다. 이에 총독부는 일본인 출품자의 비중이 압도적일 식민지 정책의 관전官展으로 '조선미술전람회'를 급히 조직하여 1922년부터 해마다 대규모로 개최하게 했고, 언론의 대대적인 보도를 유도하기도 했다. 서화협회전람회의 민족색을 약화시키는 현실적 권위의 총독부 전람회였다.

그럼에도 불구하고 서화협회전람회는 민족지『조선일보』와『동아일보』등의 열렬한 격려와 성원을 받으며 1936년까지 15회 연례 전시를 계속하며 확실한 민족색을 과시했고, 민족사회의 중진 및 원로 서예가와 동양화가·서양화가가 거의 다 참가하는 단합과 열의를 나타냈다. 또한 한때는 신진 작품 공모 시상도 실행했다. 그 '협전'이 15회전을 끝으로 동력을 잃게 되었던 이면에는 1937년의 중일전쟁 발발에 따른 일제의 조선 사회 민족의식 탄압 강화가 있었다.

* 지금의 중앙고교.

「한국근대미술산고」, 1972. 을유문화사.

나의 논고 「서화협회와 민족미술가들」은 일제강점기의 그 민족적 자부심과 긍지를 나타내는 단체적 전시 활동을 했던 18년 간의 실상을 당시 신문·잡지의 보도 기사를 추적하여 종합적으로 정리한 것이었다. 이 또한 현직 미술기자로서 일제 치하의 그 민족 미술 운동의 실적과 내막의 전모를 처음으로 밝혀 정리한 것이었다.

『한국근대미술산고』를 펴내며

『한국근대미술산고』 머리말에 나의 솔직한 마음과 그간의 과정을 밝혔다. 그 머리말은 뒤에 덧붙인 '나의 회고'에 일부 수록해 두었다.*

『한국근대미술산고』의 출판은 나로서는 물론 혼자 흐뭇하기 이를 데 없었고, 그 내용의 역사적 정리에 뿌듯한 자부심을 가질 수도 있었다. 비록 작은 문고판에 불과하지만 우리 근대미술사 정리를 시도한 학술적 내용의 단행본으로는 처음이었기에 그 분야 전공 선후배들에게서는 과분한 평가의 반응도 있었다. 특히 그간 많은 격려를 해 준 최순우 선생과 이경성 교수의 격찬을 들었고, 그것을 텍스트로 삼아 미술대학에서 한국의 근대미술 강의를 한 교수도 있었다. 그 모두가 나에게는 큰 보람이었다. 1973년에 『대한일보』 문화부장을 끝으로 15년 기자 생활을 마감하게 된 뒤에 근대한국미술사 조사 연구 작업에 전념하게 한 것도 다 앞의 저술을 기초로 하여 계속할 수 있었다.

* 252쪽 참조.

숙원의 국립현대미술관 발족,
첫 기획전 '한국근대미술60년전'

국립현대미술관 창립

오랜 숙원이던 국립현대미술관이 마침내 창립된 것은 1969년의 일이었다. 1960년의 4·19혁명에 따른 민주당 정부의 참의원이 됐던 미술계의 큰 원로 고희동 화백의 출마 공약이던 '현대미술관 건립' 약속은 5·16군사정변으로 무산돼 버렸다. 미술계의 그 여망을 박정희 군사정부가 적당한 기존 건물에 일단 간판부터 걸며 실현시켰다. 그곳은 일제강점기에 총독부 정책의 조선미술전람회 전시관으로 지은 건물로, 그간 전시 기능뿐이면서 '경복궁미술관'으로 불리던 시설이었다. 그곳에 미술 전문 큐레이터 한 명 없이 관장을 포함하여 행정직 공무원 5~6명만으로 국립현대미술관이 발족되었다.

나는 당시 『서울신문』의 미술담당기자에 지나지 않았으나 국립현대미술관이 창립될 때부터 관여할 기회를 가졌다. 미술계의 원로 및 유력 작가들이 운영위원회 또는 자문위원회에 참여하면서 미술관 발

전에 협력할 때마다 나는 미술평론가 이경성 교수와 둘이 꼭 끼면서 이론적 발언과 조언을 하곤 했다. 현대미술 이론가와 평론가가 그만 큼 별로 없던 시절인 때문이었다. 미술관 명칭이 논의될 때 나는 일본의 국립근대미술관 사례를 들며 '근대미술관'을 제의했다. 그러나 미술가 위원 쪽과 행정직 관장 등이 '현대'라는 말이 좋겠다는 쪽을 강하게 고집하고 뜻밖에 이경성 교수도 '현대'를 지지하는 바람에 '현대미술관'으로 명칭이 확정되었다. 나는 두고두고 그 명칭이 잘못됐다고 생각했으나 어쩔 수가 없었다. 우선 '근대미술관'으로 하고 현대미술을 수용했어야 옳았다. 그러다 뒤에 가서 현대미술관을 따로 설립할 수 있는 일이었다. 연전에 이경성 교수도 타계했다. 우리 국립현대미술관 반세기의 그런저런 발전 과정과 이면사를 많이 증언할 만한 사람은 이제 나 정도인 셈이다. 나 또한 앞으로 얼마나 더 살게 될는지는 몰라도.

첫 기획전시
'한국근대미술60년전'

출발은 그러했지만, 시작이 반이라는 속담대로 시일이 지나면서 국립현대미술관은 조금씩 발전적 기틀을 나타냈다. 그 뚜렷한 발전의 움직임이 1972년 6월에 개최한 대규모 첫 기획전시 '한국근대미술60년전'이었다. 덕수궁 석조전에서 치러진 그 전시회를 준비할 때에도 이경성 교수와 나는 그 추진위원회*에 끼어 협조했다. 그 첫 회의에서 채택한 전시 성격의 타이틀은 내가 제의했다. 나는 선진 외국의 미술 정보를 통해 그쪽 미술관들이 조직하는 여러 성격의 신선한 기획전

* '한국근대미술60년전' 추진위원(가나다순): 위원장은 김은호, 위원은 김경승, 김세중, 김인승, 김충현, 도상봉, 손재형, 유근준. 이경성, 이구열, 이대원, 이마동, 이유태, 최순우, 장상규(미술관장) 등이었다.

타이틀 사례를 많이 알고 있었다. 그래서 그런 제의를 했던 것인데, 그 제의에 즉각 찬동한 위원은 말할 것도 없이 이경성 교수였다.

1972년은 마침 한국에서 최초의 근대적 미술학교 성격의 '서화미술회 강습소'(3년 과정)가 등장한 지 60년을 넘긴 해였기에 그 역사성을 앞세워 '한국근대미술60년'이란 타이틀을 제안했다. 나는 서과와 화과의 두 과로 학생을 모집하여 전문교육을 실시한 그 서화미술회 강습소의 운영 실체를 처음으로 조사·정리한 논문 「서화미술회」를 1969년에 국립박물관 연구기관지 『미술자료』 제13호에 기고한 적이 있었다. 또 고희동이 처음 도쿄미술학교에 유학, 서양화를 전공하고 돌아온 1915년을 한국 양화계의 시초로 말할 수 있는 역사적 과정을 조사한 논문 「서양 화단의 태동」도 앞의 『미술자료』 제14호에 발표한 바 있었다. 그러한 나의 연구 지식과 설명이 미술관 회의에서 설득력 있게 먹혔던 것이다.

국립현대미술관에서의 '한국근대미술60년전'은 매스컴의 호의적인 보도와 역사적 해당 작품의 소장자 및 원로 중진 작가들의 전폭적인 협조로 대성공을 거두었고, 원색 인쇄의 대형 전시 도록 『한국근대미술60년』*도 간행되었다. 국립현대미술관의 뚜렷한 발전이었다. 그 도록에 이경성 교수는 '한국근대미술 60년 소사小史'를, 나는 전에 『한국근대미술산고』를 저술할 때 처음 작성한 '한국근대미술 연보— 1910~1950'을 1960년까지 보완, 대폭 상세하게 재작성하여 실었다. 그로써 그 도록은 풍부한 원색 작품 도판을 중심으로 한국근대미술의 60년 발전 과정과 작품 양상이 확연하게 담겨진 문헌이 되었다. 그 뒤로도 나는 국립현대미술관의 여러 기획전시에 많이 관여했다.

* 도록 편집위원: 이경성, 최순우, 장상규, 이구열, 유근준

민간 화랑들의 등장

1972년은 우리 근대미술의 재조명·재인식의 해였다. 앞에서 말한 국립현대미술관의 본격적인 '한국근대미술60년전'이 대대적으로 성공리에 개최된 한편, 사회 상류층에 미술 애호가가 급증하며 우리 근대미술에 시선이 가기 시작했던 것이다. 그런 추세 속에서 민간 화랑이 경쟁적으로 등장하는 현상도 보게 되며, 우리의 전설적인 근대 양화가의 유작전도 열리기 시작했다. 이중섭 유작전과 이인성 유작전이 대표적이라 할 수 있다.

언론사마다 주간잡지 간행을 경쟁하던 때인 1969년에 나는 『경향신문』의 문화부에서 『주간경향』 창간 팀으로 차출돼 취재 담당 차장을 맡게 됐다. 주간국장은 사회부장과 문화부장도 역임한 이원재 선배였고, 시인 김후란과 황운헌 등이 나와 같은 차장으로 쟁쟁한 동료였다. 그런 강팀이어서 『주간경향』 창간은 아주 성공적으로 이루어졌다. 그러나 나는 그 주간지 작업에 반년쯤 힘을 쏟다가 본지 문화부 미술기자로 되돌아갔다. 그 무렵 신문사 운영이 날로 어려워지던 분위기에서 문화부의 연예 전문 기자였던 김진찬 차장이 『서울신문』에 스카우트되어 가서 문화부장을 맡더니 1970년 연초에 가서 나를 유인했다. 친구 따라 강남 간다는 마음으로 끌려갔다.

'이중섭 유작전'에 준비위원으로 참여

그렇게 서울신문사 현직 미술기자로 일하던 당시, 1972년 연초에 현대화랑이 첫 기획전시로 '이중섭 유작전'**을 열었다. 전에 반도호텔

** '이중섭 유작전' 준비위원회: 구상, 김광균, 박고석, 최순우, 이경성, 이흥우, 이구열, 이종석, 한용구, 박명자

155

의 반도화랑에 취직해서 그림 판매 수단을 익힌 한용구와 박명자 둘이 같이 독립하며 인사동 입구에 꾸민 '현대화랑'이 그 기획전시를 준비하며 나의 협조를 간청했다. 나는 이중섭의 작품들을 처음 폭넓게 접하고 깊이 파악할 수 있었던 그 기회를 기꺼이 받아들여 적극 협력했다. 개개의 작품의 면밀한 분석 및 작품성의 평가, 카탈로그를 위한 작품 촬영과 간단한 작품 해설 집필도 맡아 주었다. 작품 촬영은 서울신문사 출판국 사진부의 이중식 부장에게 부탁하여 제대로 찍었다. 나는 한용구 씨가 광범하게 작품 소장자를 찾아내어 전시 동의도 받고 빌려 온 작품 하나하나의 촬영 과정에서 세세하게 메모 카드를 작성하며 세밀하게 살펴볼 수 있었다. 그때의 카드 약 150장을 나는 지금도 갖고 있다.

이중섭이 1956년에 만 40세의 나이로 비극적인 죽음을 맞이한 후 15년 만에 처음 민간 화랑에서 열린 그 유작전은 전시가 시작되는 날 놀랍게도 화랑 앞길이 100미터도 넘은 관객 인파의 행렬로 대성황을 이루었을 만큼 전시 반응이 대단했다. 전시 기간 내내 관람 인원이 뜨겁게 이어졌다. 그런 사회적 미술 애호 열기는 처음이었다. 나는 카탈로그 편집을 하며 그 첫머리에 그간의 진행 경위를 밝혔다.

이중섭은 특출한 개성과 전혀 독창적인 화법을 구사한 예술로써 한국 현대미술사에 찬연한 존재이다. 한국의 현대화가 가운데 이중섭만큼 전체 교양 사회에서 전폭적인 사랑과 존경을 받고 있는 예술가도 드물다. 그의 짧고 비극적인 생애와 예술은 귀재의 전설로 빛을 발하고 있다.

많은 천재의 죽음이 그러했듯이, 이중섭도 고독과 실의와 자학적인 정신 분열 속에 40세의 젊은 나이에 비통한 죽음을 맞이했다. 1956년 9월 6일의 일이었다. 그러나 그는 그가 남긴 작품 속에 영원히 살고 있다.

이번에 이중섭 작품의 소재를 전국적으로 물색하여 약 90점을 처음으

로 한자리에 모아 현대 한국 미술의 한 자랑을 회고하게 된 것은 아래에 적는 협력자가 있었지만 현대화랑의 획기적인 기획과 노력, 그리고 전람회 비용 부담이 없었던들 불가능했을 것이다. 특히 많은 비용을 들인 전시 작품의 도록 출판은 이중섭 예술의 애호가와 연구가에게 처음 있는 사회적 봉사이다. 이 도록에서는 전시 카탈로그라는 성격을 고려하여 전시된 작품은 가능한 한 모두 사진으로 수록했다. 또한 편집에 있어서는 주제별로 편집하여 상호 비교와 이해를 돕게 했다.

카탈로그에는 이경성 교수의 작가론 '이중섭의 예술', 화가 박고석의 회고기 '이중섭을 가질 수 있었던 행운'도 들어갔다. 나는 수록 작품들의 간단한 해설 집필과 그간의 전시 진행 및 작품 촬영 과정 등을 통해 이중섭과 그의 예술에 대해 많은 것을 새로이 알 수 있었고, 또한 작가를 한층 깊이 이해하게 되었던 것은 무엇보다도 큰 수확이었다. 예상했던 것 이상으로 대단했던 전시 성과는 여러 면에서 모두 우리 현대 화단사에 기록될 만한 초유의 사건이었다. 현대화랑은 그 최대 성과에 만족하면서 전시가 끝나가던 무렵에 나타난 〈매화 가지의 새와 청개구리〉를 구입하여 국립현대미술관에 기증하기도 했다.

'이인성 유작전'도 돕다

'이중섭 유작전'이 그렇게 굉장한 화제와 성과를 나타낸 지 몇 달 뒤인 5월에는 전에 『민국일보』에서 외신부장을 지낸 김철순 씨가 그 사이 서독에 유학하여 뮌헨대학에서 미술사를 전공하고 돌아와 한국의 독특한 민화民畵에 심취하며 그 걸작들의 수집과 학술적 연구에 몰두하면서 화랑 운영에도 뜻을 두었다. 그는 현대화랑과 가까운 거리에 '서울화랑'을 개설하고 개관 기념전으로 전설적 천재 화가 이인성李仁星(1912~1950)의 유작전을 기획하면서 역시 최순우 선생과 이경성 교

수에게 많은 자문과 조언을 받았다. 당시 이인성 작품의 최대 컬렉터는 대한방직회사의 설원식 사장이었다. 그의 부인 임희주 여사는 미국 유학에서 그림을 전공한 화가로서 진작부터 최·이 두 선생과 친분이 있었다. 대한방직의 이인성미술관 설립 논의에도 그 두 선생이 관계했던 관계로 서울화랑의 '이인성 유작전'이 설원식 컬렉션을 세상에 처음 알리는 기회가 되는 것이었다.

최·이 두 선생은 그때에도 나더러 이중섭 때처럼 '이인성 유작전'을 도와주자고 했다. 마다할 이유가 없었다. 이 또한 나에게는 이인성을 깊이 알게 되는 절호의 기회였다. 전시 카탈로그도 내가 편집했다. 김철순 대표와 나는 『민국일보』 때부터 친밀한 교분이 있어 힘껏 도와주고 싶었다. 『이중섭 작품집』과 똑같은 형태로 『이인성 작품집』을 편집하면서 이번에도 머리글을 한국미술출판사(김철순 대표가 서울화랑과 함께 설립) 이름으로 내가 썼다.

이 최초의 『이인성 작품집』은 한국미술출판사가 부설 서울화랑의 첫 기획전인 이인성 재평가 회고전에 부쳐 편집했다. 작가가 39세의 짧은 생애를 마친 지 22년 만에 처음으로 기획된 서울화랑의 이번 이인성전과 작품집 간행에는 과거의 화우 김인승 화백과 미술사가 최순우 선생, 그리고 평론가 이경성 선생이 특별 고문으로 협력했다.

전람회(5월 20일~6월 20일, 서울 인사동 188의 4, 서울화랑)에는 일찍이 이인성의 예술을 높이 평가했던 집중적인 작품 수집가 설원식(대한방직 사장)의 컬렉션을 중심으로 서울과 대구와 전주 등지에서 개인 소장품들이 출품되었으며, 이 작품집은 이번에 출품 전시된 작품들만을 수록했다. 물론 전국 각처에 더 많은 이인성의 작품이 있을 것으로 믿어지며, 또 그 일부는 확인되었으나 사정으로 출품 전시되지 못한 작품들은 시간과 촬영 관계로 수록할 수가 없었다.

그러나 여기에 수록된 전시 작품 50여 점만으로도 지난날의 전설적인

158

천재 이인성의 예술과 그 창조적 개성 및 작품의 역량을 재확인하고 재평가하기에는 넉넉할 것으로 믿어지며, 또 이것이 한국근대미술60년사에 빛나는 한 중요한 작가에 대한 본격적인 연구의 실마리가 되기를 기원한다.

작품집의 작가론은 이경성 교수가 '이인성의 생애와 예술'이라는 제목으로 집필해 주었고, 이흥우 시인에게는 '이인성의 편모片貌'라는 비평적 에세이를 쓰도록 하여 실었다. 그리고 이때에도 나는 간단하게 작품 해설을 맡아 썼다. 작품 사진 촬영 역시 서울신문사 출판국 스튜디오의 이중식 부장에게 또다시 위임하여 잘 찍었다. 이 작품집에는 내가 여러 자료와 유족 인터뷰 등을 토대로 해서 처음 상세하게 작성한 작가 연보도 실음으로써 이인성 연구가와 관계 학도들에게 기본적 자료가 되게 했다.

나의 사회적 스승, 청명 임창순 선생

미술기자로서의 원칙

1970년 2월 『서울신문』으로 전직해 갈 때까지 『경향신문』 기자로서 8년간 나는 서울 중심의 미술계 움직임을 최대한으로 취재 보도하며 전람회 단평도 지속했다. 화가들의 개인전, 그룹전, 단체전 외에 국립현대미술관의 기획전과 조선일보사의 연례 '현대작가미술전' 등 사회적으로 중요한 전시를 그 분야의 발전과 나의 신문 독자들의 관심 및 교양을 높여 주기 위해 가능한 한 빠뜨리지 않으려고 했다. 나는 열심히 전람회 현장에 가서 작품들을 직접 본 바를 기사화하고 단평으로 코멘트하곤 했다. 그것은 곧 미술 저널리즘의 사회적 기능에 충실하려고 한 것이었다. 그러한 나의 미술기자 행보와 열성은 내가 취재 관계로 접촉한 화가들에게서 '미술계 발전을 위해 미술기사를 적극적으로 많이 써 주는 기자'라는 말을 듣게 했는데, 그런 말은 나로서도 흡족하고 보람을 느끼게 했다.

160

당시는 사회 전반의 빈곤으로 어느 화가든 작품이 팔리는 일이 거의 없었다. 그런 현실이어서 1980년대 이후처럼 막대한 비용의 전시 작품 원색 카탈로그 마련 같은 것은 상상도 할 수 없었다. 그러나 어떤 화가는 어떤 기자에게 자신의 전시 보도를 부탁하며 돈이 든 봉투를 건네기도 한다는 따위의 구차한 얘기가 나돈 적이 있기는 했다. 실제로 중진 화가로 평론도 쓰던 K 모와 평론가 B 모가 만만하게 본 외로운 화가의 개인전에 나타나 "얼마를 준다면 내가 친밀한 모 신문에 평을 써 줄 수 있다"고 비열하게 꾀고 다닌다는 소문이 실제로 있었다. 나 자신은 그런 얘기에 큰 수치감을 느끼곤 했지만 그 추잡한 평문 홍정자도 실은 수입이 별로 없어서 생활이 곤궁한 처지이긴 했다. 그렇더라도 그들의 뻔뻔한 행태는 미술가들 사이에서 손가락질을 당하곤 했다.

기자 자신의 객관적 작품 평가와 선택에 따른 기사가 아니고 뒤가 구리는 보도가 빈번하게 된 것은 1970년대 이후 매우 유력한 상업 화랑들의 잇따른 등장과 경쟁적 기획전시 및 작품 판매 영업 추구와 연관성이 있었다. 그러나 그런 실태는 결국 그 보도기자와 신문의 권위 부재를 스스로 드러내는 것이었다. 그럴수록 나는 미술기자 활동에서 내가 보도 가치를 판단한 전람회의 소개와 단평에 책임성 있게 충실하려고 항상 노력했다. 그런 면에서는 나 자신의 성격적 결벽성이 작용하기도 했다. 정말 가난했던 화가의 어렵게 꾸며진 작품 전시를 나의 눈으로 선택적인 취재를 하고 보도를 하는 과정에서 어떤 대접을 받기는커녕 박봉의 내 처지에서 오히려 커피나 짜장면을 사려고 한 적도 적지 않았다. 그것은 물론 내가 각별히 평가하며 호감이 간 화가일 때였다. 그래서 그런 화가와는 그 뒤로 개인적 친밀 관계가 줄곧 지속되었다.

존경과 깊은 인연의 청명 선생

신문사의 문화부 기자 생활 중에 최대의 정신적 소득이라면 문화 예술계와 학계의 고명한 인사 또는 저명 교수, 그리고 명성 높은 예술가를 취재 명목 등으로 쉽게 직접 만나 인터뷰 혹은 대담을 할 수 있고, 그런 기회에 많은 것을 배우고 깨닫게 되는 행운이었다. 그런 관계로 나도 최고의 학자와 예술가를 폭넓게 접촉하면서 개인적으로 깊이 존경한 사회적 스승 관계를 갖게 되었던 행운이 적지 않았다. 우리 시대의 최고 한학자이며 서예 감식의 권위자였던 청명 임창순 선생도 나에게는 그런 존재였다. 내가 청명 선생의 한학과 한문의 깊이에 감복하며 처음 인터뷰를 한 것은『경향신문』기자 때였다.

1967년 5월의 일이었다. 5·16군사정변에 민간인으로 참여한 역사학자 강주진 박사가 군사정변 성공 후 국회도서관 관장이 되어 지금의 태평로 서울시의회 건물 옆의 예전 체신부 건물 2층을 도서열람실로 꾸미고 있을 때 나는 취재차 자주 관장실에 드나들었다.

그러던 어느 날 강 관장이 놀라운 특종거리를 보여 주었다. 위창葦滄 오세창 선생의 유족에게서 구입하여 출판을 준비 중이라는 엄청나게 귀중한 자료『근역인수』槿域印藪의 원고들이었다. 선대인 역관 오경석이 수집하기 시작한 것을 위창이 최대한 보완한 것으로, 한국의 옛 서예가와 화가 및 학자들의 전각篆刻 실인實印 실물자료 약 4천 점이 정성스레 카드로 정리되어 맞춤오동나무상자에 보관되어 있었다. 1928년에 간행된 위창의 불후의 편저『근역서화징』槿域書畵徵(한국역대서화가인명사전)에 이은 후속 편저를 의도했던 것이었으나 그간 뜻대로 출판을 못 했던 유고였다. 그것을 국회도서관의 강 관장이 구입하여 출판을 단행하게 되었던 것인데, 난관이 있었다. 그 전자篆字 인각印刻들의 상당수가 해독이 난해했다. 어떤 자전字典을 빌려도 도저히

청명 선생이 지어준 내 집 당호. 친필로 '청여헌' 현판 글씨도 써주셔서 판각을 하여 간직하고 있다.

알아낼 수 없는 글자 모양이 너무나 많았다. 그런 괴상한 글자 형태의 난해한 전각 문자들을 분명하게 다 판독해 낸 이가 바로 청명 선생이었다. 당시 54세였던 청명 선생의 그 해독 과정을 인터뷰하면서 선생의 엄청난 한문 역량에 크게 감복하지 않을 수 없었다. 그런 뒤로 나는 선생을 늘 그 분야의 최고 학자로 존경하면서 수시로 한문 관계의 가르침을 받곤 했다. 기자랍시고 무리한 도움도 간청하곤 했다.

가난한 실향민이던 내가 주택은행의 대부를 받아 1971년 서울 모래내의 빈민촌에 처음 번듯한 벽돌집을 짓고 나서 평소 가까이 존경하던 최순우·진홍섭·이겸로 선생과 임창순 선생을 오시게 하여 조촐하게 음식과 약주를 대접한 적이 있다. 그때 청명 선생이 나의 새집에 '청여헌'青餘軒이란 당호를 지어 주시고, 나의 호로도 쓰게 하여 평생 잊지 못할 큰 인연을 베풀어 주셨다. 며칠 뒤에는 친필로 '청여헌' 현판 글씨도 써 보내 주셔서 판각을 하여 소중히 집에 걸어 놓고 있다.

그에 앞서 1969년에는 근대한국미술사 조사 연구에 관한 한 논문으로 1910년대의 「서화미술회」를 써서 국립박물관 연구기관지 『미술자료』에 실을 때 윤영기 등이 먼저 주동했던 경성서화미술원의 매우 긴 순한문 '취지서'의 번역을 청명 선생에게 또 간청한 적도 있었다. 물론 그 번역문 말미에는 '임창순 번역'이라고 밝혔다. 서화계의 발전을 도모하려고 했던 그 경성서화미술원은 발족하자마자 주동자 윤영

기와 운영 후원을 약속했던 유력자들 사이에 의견 충돌이 있었던지 신문에 발표된 발족 '취지서'만 남고 모두 없던 일이 되고 말았다. 그리고 새로운 움직임으로 당대의 쌍벽 대가였던 전통 화가 안중식과 조석진을 중심으로 후진 양성을 목표한 '서화미술회'가 발족하고 즉시 학생을 모집하여 서과와 화과 전문 3년 교육과정의 강습소를 시작했다. 거기서 김은호, 이상범, 노수현 등의 졸업생이 배출된다.

이당 김은호 선생의 생애를 다룬 책 『화단일경』 출간 뒤 답례로 받은 〈백모란〉에 청명 선생의 발문을 받은 사연은 앞에서 이미 언급했다. 미술기자 시절 청명 선생과의 그런저런 인연은 내 평생에 큰 복이자 영광이었다.

기자 생활 이후에도 이어진 인연

선생과의 인연은 그것이 끝이 아니었다. 1973년 5월 『대한일보』 문화부장을 끝으로 신문사를 떠난 나는 잠정적으로 동화출판공사로 가서 최초의 『한국미술전집』 전 15권 출판의 상임편집위원을 맡아 총괄 편집을 진행했다.* 그때 「서예」 편을 그 분야의 권위자였던 청명 선생에게 위촉하여 수록 작품의 선정과 개설 및 해설을 쓰시게 했다. 1974년에는 국립현대미술관에서 분야별 '현대미술대전'을 개최하며 아울러 처음으로 근대한국미술사 서술을 시도할 때 나는 「동양화」 편** 집필을 맡아 썼지만, 「서예」 편은 당연히 청명 선생에게 또 맡겨 개설을 집필하게 했다.***

1992년 11월, 나의 회갑에 우리 근대미술사에 관심이 있던 동료 학자들과 후배 연구자들이 고맙게 기념 논문집을 만들어 줄 때 청명

* 『한국미술전집』 전 15권의 책임 편집 및 집필진은 241쪽에 밝혀 두었다.
** 1983년에 내용을 보완하여 『근대한국화의 흐름』으로 개제, 미진사에서 출판.
*** 나와 이흥우가 시기별 집필을 도왔다. 1981년 통천문화사에서 『한국현대서예사』로 출판되었다.

선생은 황공하게도 다음과 같은 한문 하장賀章****을 써서 먹글씨로 써서 보내 주셨다.

靑餘仁兄方家華甲之慶

彩筆研成畵史編 華顔剩得六旬年
評來有象無形盡 慧眼通神合自然
操觚當日禮文名 紙價洛陽爲重輕
今見藝場成老宿 君家舊業有靑餘

겉봉: 賀章 李龜烈 詞兄 收, 任昌淳

채색 붓 잡고서 그림 역사 연구 편찬, 좋은 풍채 하 그대로 육십이 되셨구려.
평론가로서 유무형의 그 정수 다하셨고, 통신명 합자연이라 님만 눈매 가지셨지.
붓 잡은 그 당시엔 문명을 좌지우지, 낙양의 종이 값을 크게도 올리셨지.
이제 보니 예단의 큰 어른 되셨거니, 가문의 구업이 님께 넉넉히 남아 있네.

〈번역 서수용〉

 회갑을 지낸 직후 나는 뜻하지 않게 예술의전당 초대 전시사업본부장으로 가게 되었다. 그 괜찮은 자리에 누가 나를 추천했던 것인지 알 수 없었다. 다만, 이런 일은 있었다. 어느 날 당시 예술의전당 허만일 사장이 전화를 걸어 의논할 일이 좀 있다며 만나자고 했다. 기획전

**** 축하하는 글.

시 관계일까 생각하며 다음날 예술의전당 앞의 조용한 한정식집으로 가서 만났다. 나는 허 사장을 문공부 문화재관리국장이었을 때부터 잘 알고 있었다. 그는 인품이 호탕하여 누구에게나 친근감을 주던 분이었다. 행정 고시 출신으로 문공부 차관까지 지내고 예술의전당 사장으로 갔던 것인데, 반주를 한두 잔 하며 꺼내는 말이 뜻밖에도 예술의전당 전시사업본부장을 맡아 주지 않겠느냐는 것이었다. 본부에서도 나를 무게 있는 초대 전시사업본부장 대상으로 보고 있다는 것이었다. 이미 내정이 돼 있다는 뉘앙스였다.

그러나 나는 서울대학교병원에서 위암 수술을 받은 직후여서 정양이 필요했고, 예술의전당의 미술부와 서예부의 기획전시 등을 성과 있게 이끌려면 많은 머리를 써야 하고, 그러려면 스트레스도 꽤 받게 될 것이어서 못 가겠다고 사양하며, 대신 국립현대미술관 학예실장을 지낸 유준상 씨가 놀고 있으니 그를 추천하고 싶다고 했더니 "이 선생이 와야 한다"는 것이었다.

『한국일보』 기자, 주영駐英 공보관, 대통령 정무비서관, MBC 전무 등을 지낸 이수정 문공부 장관이 나를 지목했구나 하는 짐작이 갔으나 허 사장은 그 점은 입을 다물었다. 이수정 장관은 미술 애호가로 유화를 그리는 취미 화가였다. 일찍부터 나를 좋아하여 몇 번 그림 화제의 대화를 나눈 적이 있었다. 그는 아주 겸손하고 조용한 성격이었다. 그에겐 화가 친구도 많아서 그들에게서 내 얘기도 많이 들었을 것 같았다. 그러나 그는 장관 자리에서 물러난 뒤에도 자신이 나를 예술의전당에 가도록 했었다는 말을 결코 하지 않았다. 그런 생색을 낼 사람이 아니었다. 그렇지만 나는 지금도 그분 덕택이라고 믿고 있다.

그렇게 예술의전당 전시사업본부장으로 3년 임기를 보내며 내 아이디어의 기획전시를 네댓 번 보람 있게 실현시킬 수 있었다. '음악과 무용의 미술전', 서울 정도 600년 기념 '서울 풍경의 변천전', '고궁의 현판전', '한국의 누드 미술 60년전' 등이 그것이었다. '고궁의 현판전'

은 청명 선생의 지도로 창덕궁의 한 전각 안에 가득히 쌓여 있던, 헐려 버린 옛 궁궐 건물들의 크고 작은 현판 더미에서 선택하여 가져다가 전시한 것이었다. 나무판에 양각 혹은 음각으로 새겨진 그 역사적 현판들은 그것대로 귀중한 조형 문화재였고, 또 그 한문 판각 글씨들은 우리 서예사의 한 단면을 보여 주는 것이기도 했다. 때문에 서예가들은 물론 일반 교양 계층의 관람자들에게서도 전시 반응이 아주 컸다. 그 바람에 전시 현판들을 원색사진 도판으로 편집한 카탈로그가 전시 중에 완전 매진되어 즉각 재판에 들어갔을 정도였다 그런 일은 예술의전당 서예관 개관 이래 처음이었다. 그 카탈로그에는 청명 선생이 써 주신 서문 '고궁 현판전에 부침'도 들어갔다.

청명 선생은 내가 기자 시기 때부터 깊이 존경하고 줄곧 많은 도움을 받은 사회적 스승의 한 분이셨다. 선생이 1999년에 86세로 별세한 다음 해에 관계 학계의 후학들이 펴낸 추모집에 나도 '존경의 30년 인연'이란 제목으로 선생을 추모한 글을 썼다.

오사카 만국박람회,
타이베이고궁박물원 취재

『경향신문』에서 『서울신문』으로

1970년 연초. 『경향신문』에서 『서울신문』으로 먼저 전직해 가서 문화
부장을 맡고 있던 김진찬 형이 나를 급히 만나야겠다는 전화를 해왔
다. 어느 다방에서 마주 앉자 대뜸, "장태화張太和 사장의 특명을 받은
일인데, 이 형, 『서울신문』으로 와 줘야겠어"라고 말을 꺼냈다. 얘기
를 들으니 이런 내막이었다.

5·16군사정변 때 민간인으로 가담했다가 성공 후 『서울신문』을
맡았던 장 사장은 그간 신문사 경영을 잘하며 자신의 위치를 굳건히
하던 가운데 서화 애호 취미를 즐기고 있었다. 그 분야의 중개인과 자
주 접촉하던 중에 누가 제안을 했는지 서울신문사 주최로 전통화단
의 최고 원로 대가와 대표적 중진급 화가의 초대 작품전을 한 번 개최
해 볼 생각을 하며 문화부장을 불러 그에 대한 의견을 들으려 했다.
그 자리에서 김진찬 부장이 "그런 전시를 제대로 하려면 『경향신문』

168

의 미술전문기자인 이구열 씨를 데려올 필요가 있습니다"고 하자, 사장이 "그렇다면 무슨 수를 써서라도 당장 우리 신문사로 잡아 오라"고 했다는 것이었다.

당시 『경향신문』은 경영난으로 편집국이 계속 어수선하고 여러 기자가 타사로 빠져나가는 분위기였다. 그래서 나도 떠나 볼까 하는 생각이 들기도 했지만 정부 기관지로 인기가 없는 『서울신문』으로 선뜻 가고 싶지는 않았다. 그런 내색을 비추자 김 부장은 우리 사이의 오랜 우의를 강조하며 자기하고 『서울신문』에서 다시 함께 일하자고 매달렸다. 그래도 내가 쉽게 응낙을 않자 퇴근 후 모래내의 내 집에까지도 갈 테니 그때까지 깊이 생각해 달라고 물러서지 않았다.

말대로 그날 저녁 내 집에 온 김진찬 형은 나의 응낙을 되풀이 간청하더니 준비해 온 백지를 불쑥 꺼내 놓으며 그저 도장만 꾹 찍으라는 것이다. 그걸 끝까지 거부하면 그는 장태화 사장한테 능력을 지탄받을지도 모를 일이었다. 흔들리던 내 마음은 결국 "그래 가 보자"고 움직이게 되어 도장을 찍고 백지위임을 해 버렸다. 그리고 "친구 따라 강남 가는 거다" 하고 같이 크게 웃으며 밑의 구멍가게에서 사온 맥주잔을 기울였다. 다음날 아침 김 부장의 고맙다는 전화가 오고, 당장 출근하라고 재촉했다. 사장한테서 내 전입 발령 결재가 아침에 속결로 났으니 빨리 나와 사장실에 인사하러 들어가자는 것이다. 일이 그쯤 됐으니 그 말을 따르지 않을 수 없었다.

서울신문사 현관에 들어서니 벽면에 문화부 차장으로 발령이 난 고시가 이미 붙어 있었다. 2층의 편집국으로 가서 김 부장의 반김과 문화부 식구들의 환영을 받고 전부터 잘 알던 이자헌 편집국장과 인사를 했다. 이어서 이 국장, 김 부장과 같이 3층의 사장실로 올라가 인사를 드리니 장 사장은 나에 대해 많이 들었다며 『서울신문』으로 와 줘서 아주 고맙다는 말부터 하고는 다 같이 소파에 앉아 차를 마시며 여러 대화를 나누었다. 사장실 출입문 바로 옆의 넓은 벽면 앞에는

대작 수묵화 병풍이 펼쳐져 있었다. 살펴보니 제당霽堂 배렴裵濂의 장엄한 설악산 실경이었다.

화제는 김 부장에게 이미 들은 장 사장의 '동양화 원로·중진 작가 초대전' 계획으로 들어가 그 추진의 기본 성격이 논의되었다. 누군가가 사장에게 그 초대 대상의 범위를 적어 준 것이 있었다. 50대도 포함된 40명가량이 제시돼 있었다. 장 사장은 당시의 전통화단 실정을 꽤 깊이 알고 있었다. 나더러 그 명단이 어떠냐고 물었다. 사실 그 명단은 신문사 기획전시로서의 뚜렷한 성격이 별로 나타나 있지 않았다. 그래서 즉답은 않고 검토해 보겠다고 하고 편집국으로 내려왔다. 배정된 내 책상으로 가서 사장이 준 명단 메모를 펴놓고 찬찬이 다시 살펴보고 내 아이디어의 히트할 만한 전시 조직을 궁리해 보기로 했다.

오사카 엑스포 70 특파 취재

어느 날 사장실에서 호출이 왔다. 올라갔더니, 뜻밖에도 "이 차장 오사카 엑스포 개막 취재 다녀오지" 하는 것이다. 귀가 번쩍했다. "아, 내가 『서울신문』에 온 보너스로 사장님이 즉각 이런 기회를 주시누나" 하는 감이 느껴졌다. 그때까지 나는 외국에 한 번도 나가본 적이 없었다. 그러니 더 흥분이 되었다.

일본 오사카에서 열리는 만국박람회 '엑스포 70' 개막 취재는 사진부의 이중식 부장과 동행이었다. 떠나는 전날 사장실에 올라가 출국 인사를 했더니 "우리 신문사에 오래 근무한 기자들이 많은데, 이 차장은 오자마자 외국 취재를 가게 됐으니 좀 미안하겠지?" 하며 서랍에서 봉투 하나를 꺼내시더니, "200불인데 여비에 보태 써요" 하며 건네주었다. 당시 그만한 달러는 꽤 많은 돈이었다. 물론 신문사에서 공식 여비와 취재비는 따로 나왔다. 그러나 그것은 너무 소액이어서 명동의 암달러상에게 가서 몇백 달러를 환전해야 했다.

사실『서울신문』문화부에 전부터 오래 근무해 왔던 동료들에게
미안했으나 사장의 특전으로 오사카 엑스포 개막 취재를 가게 되니
나로서야 속으로 기분이 좋았다. 사실 그 취재는 마땅히 미술전문기
자인 내 몫이라고 생각할 수도 있었다. 게다가『민국일보』때부터 같
은 황해도 출신의 실향민 기자 사이로 각별히 친하게 지낸 이중식 사
진부장과 동행하게 되니 더욱 기분 좋은 취재 여행이었다. 개막 전날
오사카 공항에 내려 숙소를 정하고 다음날 일찍부터 관람객이 넘치는
엑스포 현장에 전철로 가서 대단히 다이내믹하게 진행된 개막 행사를
관람하고 참가국 각각의 독특하고 현대적인 전시관, 특히 문화적 선
진국들의 퍼빌리언pavilion 등을 둘러보았다. 그 건축 디자인이 보여
주던 놀라운 조형미와 그 안의 자국 선전 전시품들의 신선한 디스플
레이는 충격과 흥분을 자아내게 했다. 국력과 새로운 문화적 저력이
어떤 것인가를 온몸으로 느꼈다. 그 모든 것을 다 보고 싶어 이리저리
뛰면서 기사를 쓰기 위한 메모도 부지런히 계속했다.

그러다가 점심때 한국관의 간이 한식당으로 갔더니 뜻밖에도 사
진으로 익히 알고 있던 일본의 노벨 문학상 수상 작가 가와바타 야스
나리 선생이 비서거나 제자 같은 미모의 젊은 여성과 불고기 정식 식
사를 하고 있었다. 그래서 밖에서 기다렸다가 식사를 마치고 나오는
그에게 다가가서 서울에서 온 기자임을 밝히고 즉흥 인터뷰를 시도했
다. 그는 한국 음식의 불고기가 아주 맛있고 한국관 내용도 좋았다며
한국 문화에 많은 호감을 드러냈다. 일본 전통 의상인 짙은 회색 하오
리와 하카마* 정장 차림이던 그의 학같이 마른 모습은 실로 고결한 인
품을 느끼게 했다. 그러면서 점잖고 부드러운 어감이 아주 친근감을
주었다.

그 박람회장에서 이틀을 보내면서 나는 현지 기사로 '엑스포 70

* 하오리羽織는 일본옷의 위에 입는 짧은 겉옷, 하카마袴는 일본옷의 겉에 입는 주름잡힌 하의.

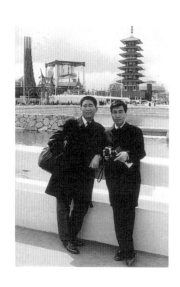
오사카 엑스포 개막 취재 때. 옆은 함께 간 이중식 사진
부장.

보고 듣고'라고 붙인 제목 아래 '중진국의 모습 뚜렷이—한국관', '미
래 지향한 기술의 겨룸—외국관, 나라 힘이 그대로', '눈길 끈 민족의
문화유산—신라 금관 찬란히, 청자·백자에 관객들 감탄' 등 3회분 기
사를 써서 서울로 송고했다. 또 한국관에 우리 문화재 전시를 지휘하
러 왔던 국립박물관의 정양모 선생 등을 한자리에 모이게 하고 오사
카 엑스포의 인상과 감명을 들은 현지 좌담 기사도 만들어 보냈다.

오사카에서 타이베이로, 고궁박물원장을 인터뷰하다

엑스포 취재를 하고 나서 나는 곧장 타이완으로 갔다. 서울을 떠날 때
부터 생각했던 길이었다. 이중식도 같이 여권에 타이완 입국 비자를
받아 놓고 있었다. 오사카 공항에서 타이베이행 비행기에 올랐다. 그
것은 신문사에서 내준 공식 취재 일정에는 없던 나의 개인적 행위였
다. 내가 그렇게 나섰던 것은 타이베이의 세계적 고궁박물원을 가 보
고 싶어서였다. 이 부장은 그야말로 친구 따라 동행하는 격으로 나를
따랐다.

타이베이에 도착해 한 호텔에 투숙한 다음날 아침, 이 부장과 택시를 잡아타고 약 20분 거리인 양명산 기슭의 고궁박물원으로 직행했다. 그 박물원은 1965년에 미국의 도움으로 거대하게 신축하고 내란 중에 대륙에서 극적으로 반출해 온 중국 문화 4천 년의 찬란한 국보적 보물과 온갖 눈부신 미술품 약 24만 점을 순차적으로 공개 전시하고 있는 세계 유수의 박물관이었다. 나는 그 엄청난 왕실 컬렉션의 타이베이 정착 경위를 원장 인터뷰로 듣고 싶었다. 몇 년 전에 그 컬렉션에서 일정 범위로 선택한 명품들이 처음 미국에 보내져 주요 도시로 순회 전시가 될 때 나는 미국의 세계적 시사 화보 잡지『라이프』가 대대적 특집으로 보도한 것을 통해 그 배경을 이미 많이 알고 있었다.

박물원 프런트 데스크로 가서 무턱대고 장푸종蔣復璁 원장과 인터뷰를 하고 싶다고 했더니 사전 약속이 없었던 만큼 당연히 불가였다. 한데 그때 운 좋게도 내 옆을 지나가던 한 나이 든 여성 큐레이터가 안타까워하는 나의 모습을 보고는 영어로 왜 그러느냐고 친절하게 물어왔다. 그래서 한국에서 온『서울신문』미술담당기자인데 원장 인터뷰를 하려고 한다고 말했더니, 당장 호의를 나타냈다. 그러면서 기다려 보라고 하고는 안으로 들어갔다 나오더니, 마침 원장이 시간을 내주실 수 있다니 들어가 보라며 원장실을 알려 주는 것이었다. 뒤에 알고 보니 그 여성은 근대 중국의 세계적 문호인 린위탕林語堂*의 따님이었다.

여비서의 안내로 원장실에 들어가 장 원장에게 인사를 드리며 명함을 내보였더니 대뜸 한국에 대한 각별한 호감을 나타내며 서울에 있는 자신의 친구들 안부부터 물었다. 베이징대학 동창이라는 고려대학교의 이상은 교수, 역시 베이징의 푸런대학辅仁大学에 유학한 한

* 　중국의 작가·문명 비평가. 구미의 대학에서 수학하고 귀국한 후에는 루쉰魯迅과 함께 신문학 운동을 전개했다.

국 화가 김영기 등의 근황을 궁금해했다. 한국말을 잘하는 한 큐레이터가 통역을 해주었는데, 나의 인터뷰의 핵심은 본시 베이징의 고궁박물원 소장품을 비롯한 그 엄청난 국가 문화재들이 타이완으로 극비 반출이 이루어진 작전의 비화를 당시 그 작전에 관여한 장 원장에게 직접 들어 보려고 한 것이었다.

중일전쟁 중에 장제스蔣介石의 중국군이 일본군에 쫓기게 되자 베이징고궁박물원을 위시한 전국의 중요 박물관 소장품들을 내륙의 안전지대로 소개했다가 1945년에 종전이 되자 그 보물들을 모두 원 소장처로 돌아가게 하던 중에 마오쩌둥의 공산군이 중국 대륙 전체를 빠르게 장악해 가는 상황이 되었다. 그러자 1948년 12월에 장제스 총통은 극비 특명을 내려 그 국가 문화재들을 모두 타이완의 안전한 곳으로 밀송하게 했다. 장 총통의 인척으로 독일에서 유학한 후 난징시립도서관장을 지내던 장푸종 원장은 그 극비 작전에 역할하고 자신도 타이완으로 건너왔다고 했다. 그때 대륙에서의 그 문화재 반출은 난징과 상하이에서 해군 군함 3척이 약 한 달에 걸쳐 극비로 수행했다는 것이었다. 그렇게 타이완해협을 건너온 국보 문화재는 약 4천 상자로 포장된 규모였다.

장 원장의 증언과 회고담은 너무나 극적이고 흥미진진하여 인터뷰를 멈출 수가 없었다. 그러나 시간을 너무 끌 수도 없어서 아쉬움을 남기고 일어서 나와서는 모두 16개 진열실에 4천 년 전 청동기로부터 옥기, 자기, 조각, 서화, 문방구, 자수 등 온갖 유물과 미술품이 눈부시게 진열돼 있는 것을 대충일지라도 모두 들어가 보며 엄청 충격적인 감동에 빠져들었다. 그때 이중식 형이 그 옛날 중국 황제들의 실용품이었던 황금 기물들만 가득 전시된 방에서 너무나 경탄하다 정신이 빠진 듯 좀처럼 나오려고 하지 않던 표정이 잊히지 않는다.

앞의 장푸종 타이베이고궁박물원 원장 인터뷰 기사는 귀국하여 써서 4월 23일 자 『서울신문』에 실렸다. 그런 보도는 한국의 신문기

자로서 내가 처음이었던 것으로 알고 있다.

도쿄예술대학의 김관호 명작
〈해질녘〉 확인 특종 보도

타이완에서 일단 오사카로 되돌아와서 엑스포를 보충 취재하고 초고
속의 신칸센 기차로 도쿄로 가서 국립도쿄박물관과 국립근대미술관,
국립서양미술관과 브리지스톤미술관 등을 처음으로 관람했다. 그때
또 하나의 욕심은 도쿄예술대학 자료관(지금은 미술관)에 가서 1916년
에 도쿄미술학교 서양화과를 수석으로 졸업한 김관호의 전설적인 누
드 작품 〈해질녘〉의 현존 여부를 확인하고 싶었던 것이다. 그러나 사
전 교섭이 어려워서 다음 기회로 미루고 귀국해야 했다. 그러나 그 욕
심은 귀국 후에 간접적으로 결국 이루어졌다.

약 2주일 만에 서울로 돌아와 얼마 안 됐을 때였다. 우연히 합석
한 자리에서 정부에서 미술계 원로들에게 특별히 오사카 만국박람회
관람 기회를 만들어 주어 1차로 떠나게 된 작가 중에 당시 양정고등
학교 재단 이사장이던 유화가 이병규(李昞圭, 1901~1974) 선생이 있다
는 것을 알게 되었다. 나는 그가 1925년의 도쿄미술학교 졸업생인 것
을 알고 있었다. 오사카에 가서 엑스포를 관람하고 도쿄미술학교에도
졸업 후 처음으로 다시 가 볼 생각이라는 그의 말을 듣고 나는 김관호
선배의 화제작 〈해질녘〉이 보존돼 있는지를 꼭 좀 알아봐 달라고 간
청했다. 보존돼 있다면 원색 슬라이드 사진을 찍어 와 달라고 신신당
부하니 그래 보겠다고 약속해 주었다.

그리고 열흘쯤 지난 뒤 기다리던 이병규 선생의 전화가 신문사로
걸려 왔다. "그 작품이 깨끗하게 잘 있어서 직접 보았고, 당신이 부탁
한 대로 사진도 찍어 왔으니 어서 와서 가져가라"는 것이었다.

만세! 내가 기대했던 대로 보존이 명백히 확인되었으니 내 입에서

'만세!' 소리가 저절로 나왔다. 당장 만리동의 양정고등학교로 달려갔다. 기다리고 있던 이병규 선생은 "당신 대단하오. 어떻게 김관호 선생을 알며, 그 졸업 작품에도 그렇게 관심이 많았지요?"라는 칭찬을 해주며 책상 위에 내놓았던 〈해질녘〉의 35밀리 원색 슬라이드 두 컷을 내줬다. 감격스러운 마음으로 그것을 면밀히 들여다보니 작품의 보존 상태가 상당히 좋은 것 같았다. 크기는 정사각 화면으로 80호 변형의 대작이었다.

1916년 봄에 김관호가 도쿄미술학교 서양화과를 최우등으로 졸업한 소식을 대대적으로 보도했던 서울의 일간지 『매일신보』가 그해 10월에 그의 역작 〈해질녘〉이 당시 일본 최고 권위의 미술가 등용문이던 문부성미술전람회(약칭 문전文展)에도 응모 출품되었다가 입선이 된 것만으로도 흥분하며 특보한 기사에서 "(그 작품) 사진이 동경(도쿄)으로부터 도착했으나 여인이 벌거벗은 그림인고로 사진으로 게재치 못함"이라고 독자들에게 양해를 구했던 그대로 젊은 두 여인이 강물(대동강)에서 미역을 감고 둑으로 나와 선 모습을 사실적으로 생생하게 그린 나체화가 맞았다. 이는 한국 양화사의 첫 누드 작품이었다.

이병규 선생에게 백배 감사드리고 신문사로 급히 달려온 나는 비록 일본의 도쿄예술대학에 보존돼 있더라도 한국 양화사 초기의 그 명작 유화의 현존 확인을 『서울신문』에 작품 사진과 함께 대대적 특종으로 기사화했다. 그때 나는 일본말 원제原題인 〈석모夕暮れ〉를 우리말 〈해질 무렵〉으로 일단 고쳐 보도했다가 그 뒤 〈해질녘〉으로 확정했다.

김관호 손자가 나타나다

『서울신문』에 〈해질녘〉의 특종 보도가 나간 다음날이었다. 한 청년이 신문사 문화부로 전화를 걸어왔다. 매우 흥분 상태의 목소리로 대뜸

한없이 고맙다는 말부터 거듭하면서 당장 만나러 오겠다고 했다.

"어제 『서울신문』에 난 제 김관호 할아버님의 도쿄미술학교 졸업 작품 기사 너무 감격스럽게 읽었습니다. 함께 실린 작품 〈해질녘〉을 보며 6·25전쟁 때 평양에서 모시고 오지 못한 할아버님을 만난 것처럼 너무 반갑고 감격스러워 눈물이 쏟아졌습니다. 직접 찾아뵙고 자세한 말씀드리고 싶습니다."

지금의 프레스센터 자리에 있던 신문회관화랑 지하의 다방에 내려가니 전화를 걸었던 김관호 선생의 손자라는 청년(이름을 잊었다)이 전쟁 때 함께 남하했다는 당숙이란 분을 비롯한 여러 친족 네댓 명과 같이 와 있었다. 동생도 있는데 사정으로 같이 못 왔다고 했다. 그는 흥분 상태에서 김관호 할아버지 이야기를 한참 했다.

평양으로 북진했던 국군과 유엔군이 중공군의 인해전술 역공으로 후퇴가 불가피했을 때 두 손자에게 "나는 팔십 노모를 놔두고 떠날 수 없으니 너희들이나 어서 서울 쪽으로 피난을 가라"고 떠밀어 할 수 없이 헤어졌다는 것이었다. 아버지가 일찍 사망하여 할아버지 밑에서 자란 탓에 그 후 할아버님 생각이 늘 간절하며 생사 여부도 몰라 항시 마음이 아프다고 했다. 그는 다행히 서울에서 자리를 잘 잡고 어느 무역 회사에 근무하면서 일본에도 몇 번 간 적이 있는데 그때마다 할아버지에게 자주 들었던 도쿄미술학교 수석 졸업 작품의 현존 여부를 확인하고 싶었으나 쉽지 않았던 터에 『서울신문』의 그 확인 보도와 작품 사진을 보게 되니 얼마나 감격했는지 말로 다할 수 없다고 진심으로 거듭 고마워했다. 생각지도 못했던 그런 후손과의 만남과 평양에 남은 조부 김관호의 생사 이야기 등은 나의 기사가 가져다준 큰 보람이었다.

마침내 현존이 확인된 김관호의 〈해질녘〉을 원색 도록에 수록하여 우리 미술계에 처음 널리 알린 것도 나 자신이었다. 1973년 5월에 서울신문사에서 『대한일보』 문화부장으로 전직해 갔다가 1973년 5월에

무슨 문제에 따른 군사정권의 탄압으로 신문이 폐간당하게 돼 잠정적으로 동화출판공사에 가서 『한국미술전집』 전 15권의 상임편집위원을 맡았을 때였다. 나는 그 권15를 「근대미술」 편으로 하여 김관호의 〈해질녘〉을 거기에 수록했다. 도쿄의 한 전문 스튜디오에 위촉하여 도쿄예술대학 자료관에 공식 절차를 거쳐 촬영해 온 선명한 원색 슬라이드로 인쇄할 수 있었다. 1975년의 일이다.

그렇게 사진으로만 보던 김관호의 〈해질녘〉을 내가 처음 직접 보고 사진도 찍을 수 있었던 것은 1982년 가을에 한국문화예술진흥원의 연구 여행 지원비 100만 원을 받아 혼자 동남아 각국의 미술관을 순방하게 되어 도쿄에 두 번째로 갔을 때였다. 서울을 떠날 때부터 목표로 삼았던 도쿄예술대학 자료관에 가서 관장에게 한국의 근대미술 연구자라고 내 신분을 밝히니 친절하게 응대해 주었다. 그곳 지하 수장고에 소장돼 있는 김관호의 〈해질녘〉과 그의 1년 선배였던 서양화과의 첫 조선 유학생 고희동의 1915년 졸업 때 〈자화상〉 등의 관람을 간청했더니, 즉시 담당 직원에게 도와드리라고 지시를 해줬다. 작품 촬영실로 안내되어 갔더니 〈해질녘〉이 이미 옮겨 와 있었다.

숨이 막힐 듯한 흥분과 감격을 참으며 그 화면에 다가가서 전면 구석구석을 세심하게 살펴보고, 숨을 고른 뒤 보고 또 보고 하기를 반복하고 나서 내 카메라로 여러 컷 촬영할 수 있었다. 화면 왼편 밑의 사인 'K. Kim, 1916' 부분과 캔버스 뒷면 윗부분에 검은 페인트로 쓰인 김관호의 한문 자필 글씨 '1916년 3월, 도쿄미술학교 서양화과 졸업 제작, 김관호, 제題 석모'도 부분으로 찍었다. 그런 다음 옆에서 도와 주던 관계 직원에게 다른 한국인 초기 유학생들인 고희동, 김관호, 김찬영, 이한복 등의 자화상과 졸업 작품도 좀 보여 달라고 간청하니 그 또한 이내 응해 주었다. 마음으로는 더 많이 보고 싶었지만 시간이 많이 지났고, 첫 번에 너무 욕심을 부리는 것도 실례인 듯해서 일단 그것만으로 큰 성과를 본 만족감에 관장에게 다시 감사의 인사를 하고

자료관을 나왔다. 그때 내가 처음으로 찍어 온 고희동과 김관호의 〈자화상〉은 당시 『동아일보』에서 미술을 담당하던 이용우 기자로 하여금 특종으로 보도하게 하여 미술계에 공개했다.

그런 일이 있은 뒤 1984년 12월에 당시 덕수궁으로 가 있던 국립현대미술관에서 나를 객원 큐레이터로 삼아 '한국근대미술자료전'을 조직했다. 그때 일본의 도쿄예술대학 자료관에서 김관호의 〈해질녘〉을 비롯하여 고희동·김관호·김찬영·이종우·도상봉 등 1910~1930년대 한인 유학생들이 졸업 때 제출한 〈자화상〉들의 대여 협조를 정부 채널로 간청하여 서울에서 처음으로 전시가 이루어졌다. 50~70년 만의 모국 귀환 전시였다. 그렇게 첫 모국 전시가 이루어진 후에 서울에서 거의 같은 내용의 모국 전시가 몇 번 더 있었다. 그만큼 역사적으로 의미가 있는 전시였다.

'동양화 6대가전' 기획, 진행

서울신문사 주최, 6대가 재조명

서울신문사의 장태화 사장은 개인적 취미와 교양으로 전통적인 동양화(한국화)를 애호하며 관심이 많았다. 더러 구입하여 즐기기도 했다. 그런 장 사장의 지시로 내가 미술기자로서 『경향신문』에서 스카우트돼 가서 최고 원로 동양화가들의 초대전을 추진하게 되었다. 무엇보다도 중요시한 것은 전시 성격과 의미였다. 그래서 궁리를 거듭하다가 생각해 낸 것이 역사성이 있는 '6대가 전시'였다. 정식 명칭은 '동양화 여섯 분 전람회'였다. 그 전시의 성공적인 진행이 시작될 때부터 인사동 화랑가에서는 간단히 알아듣기 쉬운 '6대가전'으로 불렸고, 미술계와 일반 애호가들도 모두 그렇게 불렀다.

내가 붙였던 정식 전시명 '동양화 여섯 분 전람회'는 전에 국립도서관에서 해방 전 『동아일보』 등의 보도를 노트했던 1940년의 조선미술관(민간 화랑) 주최 '10명가 산수풍경화 전람회'와 연결시킨 것이었

다. '명가'名家는 당시 조선 사회의 전통화단을 대표하던 유명 화가를 지칭한 말이었다. 조선미술관 개관 10주년 기념으로 특별 기획했던 그 초대 전시는 명가 10명을 엄격히 선정하여 각기 산수풍경 3점씩을 출품케 한 조선 화단 최초의 본격적 유명 대가大家 초대전이었다. 그 명가의 선정은 1919년 항일 3·1운동 민족 대표 33인 중의 한 분으로 서예와 전각에서 당대 제1인자였고, 또한 한국 서화사 연구의 선구적 학자요 고서화 감식 안목에서도 최고 권위였던 위창 오세창 선생 중심의 심의에서 결정되었다. 그런 만큼 그 초대 전시는 일제 식민지 현실 속에서 민족적 회화 전통의 긍지를 굳게 내포하고 있었다.

1930년에 전통적 서화 미술의 사회적 계몽과 새로운 창달에 뜻을 두고 독자적으로 조선미술관을 설립하여 운영하던 관장 오봉빈吳鳳彬은 천도교인으로 일찍이 항일 독립운동 대열에도 가담했었고 도쿄에 유학하여 도요대학東洋大學을 졸업한 의식 있는 지식인이었다. 그는 천도교 관계로 가깝게 모시던 위창 선생을 그의 미술관 경영에 권위 있는 고문으로 모시며 '10명가 산수풍경화 전람회' 같은 뜻있는 저명 화가 초대전을 기획하고 추진했다. '10명가'는 춘곡 고희동, 의재毅齋 허백련許百鍊(1891~1977), 이당 김은호, 심향 박승무, 무호 이한복, 청전 이상범, 정재 최우석, 심산 노수현, 묵로 이용우, 소정 변관식 등이었다. 당시 그들은 40~50대의 청장년이었다.

『동아일보』가 후원했던 그 민족적 성격의 기획전은 충분한 전시 공간을 위해 당시 부민관府民館* 3층 강당을 빌려 개최되었다. 이 '10명가전'은 다음 해부터 첫 회의 초대 화가 10인이 한 해에 한 명씩 새 명가를 합의하여 영입한다는 규정으로 발전을 도모했었다. 그러나 긴박해지던 전시(중일전쟁) 상황과 일제의 조선 사회 탄압 가중으로 인해 그렇게 되지 못하고 첫 명가전으로 그치고 말았다.

* 현재 서울시의회의사당.

국권 상실기에 있었던 그 기획전의 민족적 의미와 역사성을 나는 『서울신문』 기획전에 접목시키고 싶었다. 장태화 사장도 나의 생각을 전적으로 수용하며 김관태 사업국장 대행을 부르더니 당장 그 추진을 적극 지원하라고 지시했다.

1970년 가을의 일이다. 1940년 당시 과거의 10명가 중 생존하는 노대가는 여섯 분이었다. 허백련, 김은호, 박승무, 이상범, 노수현, 변관식이었다. 그러니까 '10명가전' 이후 30년이 흐르는 사이 나라는 되찾았으나 네 분이 작고하고 말았다. 그러니 '6명가전'이라고 할 만도 했으나, 그런 배경은 달리 알리기로 하고 '특별 초대, 동양화 여섯 분 전람회'로 회칭을 정했던 것이다.

화실 방문 취재

나는 당시 칠순 후반에서 팔순에 접어들고 있던 노령의 여섯 분 초대 대상 화백들을 한 분 한 분 화실로 방문하여 『서울신문』 창간 26돌 기념'으로 기획한 초대전 계획을 상세히 설명하며 참여 출품을 간곡히 앙청했다. 오래전부터 노환으로 병석에 누워 작품을 못 하시던 청전 선생을 제외하고 모두 아주 좋은 계획이라면서 흔쾌히 응낙해 주어서 힘이 솟았다. 대신 청전 선생은 신작 제작이 불가능하면 전에 그려 둔 미발표 작품이라도 출품해 주시도록 했다.

전시 출품작은 한 분이 대작 4~5점씩의 신작과 따로 여섯 분 합작의 춘하추동 사계도四季圖 6곡 병풍 두 틀을 꾸밀 수 있게 자유로이 두 폭씩을 그리게 했다. 제작 시간을 충분히 드리기 위해 전시 기일은 다음 해(1971) 가을쯤으로 잡고 추진에 박차를 가했다. 그에 앞서 나는 노대가들의 기분을 돋우어 주는 것이 좋을 듯해서 김 국장과 사장의 명을 팔며 『서울신문』 도쿄 지사에 연락, 최고급 화필 대·중·소로 열 자루씩 드릴 수 있게 즉시 구입해 보내오게 했다. 그렇게 일본에서

182

사 보내온 화필을 여섯 몫으로 나누어 각각 노대가들에게 전해 드리니 그렇게 좋아할 수가 없었다.

당시 우리 실정이 양질의 전통 회화용 붓을 만들지 못해 홍콩이나 대만 또는 일본제를 어렵게 구해 써야 했기에 값비싼 일제 붓을 서른 자루씩이나 구해 드리니 무척 고마워했던 것이다. 채색화가여서 화견畵絹을 많이 쓰시던 이당 선생한테는 따로 특제 화견 한 필과 선생이 애용해 온 특정 제품의 붓을 구해 드렸다. 또 심향 선생은 국내에서 구할 수 없었던 군청색 안료가 절실하다고 해서 그것도 일본에서 충분히 사오게 했더니 너무 기뻐하셨다.

그때 전통 회화 소품용으로 역시 국내에선 만들지 못하던 '시키시'〔色紙〕*도 일본에서 잔뜩 사 보내오게 하여 나누어 드렸더니 모두들 서울신문사의 미술전 사업과 화가 대접이 최고라며 무척 흡족해했다. 그렇게 '6대가전'에 모시게 된 노화백들을 기분 좋게 해 드릴 수 있었던 것은 성격이 화끈한 사업국장이 장 사장의 기분을 잘 맞추면서 나의 요청도 무조건 통 크게 수용해 주어서 가능했다. 그 점, 참으로 고마웠다.

전시 홍보 기사,
'동양화 정상 여섯 분의 예술과 철학' 연재

신문회관화랑에서 개최된 전시는 1971년 12월 1일부터 1주일간이었다. 정식 전시명 '동양화 여섯 분 전람회'는 당시 『서울신문』이 정부의 한글 전용 정책을 가장 앞장서서 실천했던 데 따라 그런 한글 타이틀을 제시하여 사장의 전적인 동의를 얻은 것이었다. 나는 전시 홍보 기획기사로서 11월 13일부터 27일 자에 걸쳐 '화필 60년─동양화 정

　* 　시키시는 일본말이다. 우리말은 두방斗方.

상 여섯 분의 예술과 철학'이란 표제의 화실 탐방기를 써서 신문 1면에 6단 크기로 연재해 나갔다.

초대하기로 한 여섯 분 노대가의 서로 다른 작품 성향과 예술적 특질 및 경지를 『서울신문』 독자와 일반 애호가에게 말하려고 탐방기를 쓰는 동안 그 전시를 위해 경향신문사에서 스카우트돼 온 미술전문기자로서 그 역할을 확실하게 내보여야 했기에 꽤 고심했다. 그랬더니 첫 탐방기 '의재 허백련'을 읽은 사장이 매우 만족해했다고 했다. 편집국 반응도 좋은 듯했다.

화실 취재 때에도 사업국 김관태 국장의 적극적인 지원이 있었다. 광주의 의재 화실 춘설헌春雪軒을 방문할 때에는 비행기를 타고 가게 했고, 대전의 심향 화실을 찾아갈 때엔 업무용 승용차를 내주었다. 다른 화백들은 서울에 거주하고 있었기에 사정이 좋은 시간에 택시로 방문하곤 했다. 방문기는 연세순으로 의재, 이당, 심향, 청전, 심산, 소정으로 이어갔다. 좀 깊이 있게 쓰려고 한 이 방문기는 전시 개막에 앞서 매우 효과적인 홍보 기사가 되었다.

전시, 개막 전날 밤의 홍취

서울신문사 건물 바로 앞의 별채 건물이던 신문회관 1층 화랑에서 12월 1일 오전 11시에 전시가 개막될 때에는 병환 중이던 청전 선생을 제외한 다섯 분 화백이 모두 오셔서 장태화 사장 및 내빈들과 함께 개막 테이프를 끊고 전시장 안으로 들어가 서로 감회 깊은 표정으로 30년 만의 공동 전시를 돌아보며 담소를 나누었다. 근대한국화단의 제1세대로 반세기 이상 작품 활동을 같이해 온 그들이 노령에 이르러 그렇게 작품 전시를 같이하게 된 데 대해 노화백들은 서울신문사와 장사장에게 거듭거듭 고마워했다. 그때 초대 전시된 작품은 다음과 같았다.

의재 허백련: 〈추산고원〉秋山高遠 등 산수화 4점
이당 김은호: 〈신선도 12곡 병풍〉, 〈미인도〉 등 5점
심향 박승무: 〈녹수청음〉綠水淸陰 등 산수화 4점
청전 이상범: 〈모추〉暮秋 1점
심산 노수현: 〈봄〉, 〈가을〉 등 3점
소정 변관식: 〈낙동강 만추〉 등 4점

전시장에서는 간단한 다과 파티와 성공적 전시 분위기에 아주 만족한 장 사장, 그리고 그날의 주인공들인 노화백들이 미술계 내빈들과 자축의 담소를 주고받았다. 그런 후 사업국에서 예약했던 신문사 뒤쪽 다동의 한 한정식집으로 다 같이 가서 오찬 자리를 가질 때 당시 가장 건강하며 애주가였던 소정은 반주를 기울이며 좌흥을 주도했다.

점심이 끝나자 사전에 내가 사업국과 계획한 대로 즉흥적 휘호로 다섯 분(청전 외) 합작 그림이 그려지게 연출을 했다. 옛날엔 명성 있는 서화가로서 어떤 명문가의 잔치 자리나 혹은 유력자가 초대한 요정에서 기생의 지필묵 시중을 받으며 즐겁게 합작 휘호를 하는 전통이 있었으나 그런 시대는 이미 옛이야기이고, 이날의 노대가들은 삼사십 년 만에 처음으로 같이 앉아 휘호를 하게 된 것이어서 모두 감회 깊어 했다.

휘호는 연장인 의재부터 시작되었다. 요리상 시중을 들던 여인들이 미리 준비했던 담요와 화선지를 마루 한가운데에 반듯이 펴놓고 그 한쪽에 먹물을 충분히 갈아 놓은 벼루와 크고 작은 모필, 그리고 여러 채색과 그것을 풀어 쓸 흰 접시들을 가져다 놓고 있었다. 의재는 흰 화선지 전지의 적당한 지점에 먼저 그의 전형적 필법의 이끼 낀 바위 하나를 그려 놓고 물러앉았다. 이어서 이당이 붓을 잡고 특장의 채색화 수법으로 의재의 바위에 조화되게 모란꽃을 그려 넣었다. 뒤이어 심향, 심산, 소정이 수묵담채의 매화, 난초, 대나무 등을 운치 있게

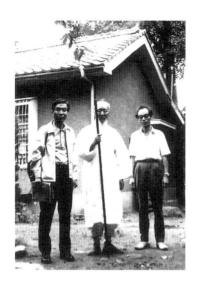

6대가 전시를 위해 광주 무등산 밑 허백련 화백 화실을 방문했을 때. 양화가 배동신 화백도 함께.

일필휘지로 그려 나갔다.

　나는 전에 국립도서관에서 『동아일보』를 비롯한 옛 신문들을 열람하며 그 옛날의 유명 요정인 명월관과 국일관 등에서 그런 풍류의 합작 휘호회가 많이 있었던 사실을 알고 있었기에 그 전통을 '6대가전' 기회에 꼭 한 번 재연하고 싶었다. 나의 연출로 실현된 그 노대가 즉석 합작 휘호 광경은 우리 전통화단에서 마지막 사례의 기록으로 남는다. 청전이 빠져 5대가만 함께한 그 합작 휘호는 수묵담채화와 묵화 합작으로 두 점이 화선지 전지에 그려졌는데, 앞의 수묵담채 것은 초대 화가들로서 신문사 장 사장에게 감사의 뜻을 담아 증정했고, 다른 묵화 합작은 누구에게 갔는지 기억에 없다.

　'6대가전' 개막 전날 밤에 처음 들었던 이당의 놀라운 전통 시조창과 단가 등의 소리도 잊을 수 없는 기억이다. 전시 개막에 참석하게 광주와 대전에서 모셔 온 의재와 심향 선생을 사업국에서 신세계백화점 뒤 회현동의 오래된 전형적 일본식 목조건물 여관에 유숙하게 하면서 저녁에는 서울에 사시는 평생의 화우 사이인 이당과 소정도 모셔 와 서로 요리가 나온 저녁상을 같이 받고 기분 좋게 반주도 한 잔

드신 뒤에 심향이 옛적 생각의 여흥을 이끌었다. 본시 서울의 부유한 가문에서 태어났던 심향은 청년 시절부터 명월관 같은 고급 요정을 자주 드나들며 명기의 창을 즐겼던 평생의 풍류객이었다. 6·25전쟁 때 서울에서 남쪽으로 피난을 떠났다가 대전에 정착하여 어렵게 화필 생활을 하던 중에도 그는 단소와 대금을 잘 불며 서화를 좋아하던 주변의 한 중년 풍류객과 늘 가까이 지내곤 했다. '6대가전' 개막에 맞추어 서울에 올 때에도 그 풍류 친구는 수행 비서처럼 심향을 따라와 있었다. 심향은 그에게 먼저 대금 한 곡조를 구성지게 불어 분위기를 잡게 한 다음 이당의 시조와 단가가 나오게 유도했다.

"자 이당, 예전의 그 듣기 좋았던 소리 한번 뽑아 보소. 이런 자리가 얼마 만인가. 내가 이당 소리 들은 지가 30년은 된 것 같은데. (좌중을 돌아보며) 내가 이당과 서화미술회 같이 다닐 때 조선정악正樂* 전습소에 다니며 정식으로 창법을 배워 못 하는 소리가 없었어요. 목청도 천성으로 타고났고."

다들 이당에게 그 소리 한번 듣자고 간곡히 청하자 이당은 마지못한 듯이, "죽기 전에 이런 자리가 또 없을 듯하니 실로 오랜만에 한번 불러 볼까?" 하며 자세를 고쳐 앉고는, "내가 소싯적부터 소리를 좋아해서 이런저런 자리에서 꽤 부른 일이 있는데, 이제 여든이 넘은 늙은 이에게서 소리가 제대로 나올 리는 없으나 들어들 보소" 하더니 가볍게 무릎장단을 치기 시작했다. 그러면서 그 장단에 맞추어 시종 아주 은근하게 시조창과 무슨 단가의 전곡을 힘들어하지 않고 끝까지 불렀다. 이당의 그 기품 있는 음조와 정통의 가사, 그리고 무릎장단의 멋은 그야말로 격이 높았다. 이당 자신도 "참으로 반가운 평생 친구들 앞이라 노래가 술술 나왔네나" 하며 기분 좋아했다. "지금 내가 부른 단가는 우리 국악계에서 이미 전승이 끊겼다고 해. 곡조도 가사도 다.

* 서화미술회를 같이 다닐 때는 1914년 전후. 정악은 지금의 '국악'.

내게서만 살아 있는 거야." 그런 귀한 노래를 우리가 들은 것이다. 그 전승이 긴요하다는 생각이 들었다.

그 얼마 뒤에 들으니 삼성 재벌의 이병철 총수가 이당의 고아한 화조화와 채색 풍경화를 좋아하여 많이 구입해 주던 가운데 어느 날 조용한 고급 요릿집에 특별히 이당을 초대하여 대접하다가 소문으로 들었다면서 그 잘하신다는 소리 한 곡조 들려 달라고 간청했다고 한다. 그리하여 과연 놀라운 이당의 소리를 들은 이 총수는 다음날 당장 당시 중앙일보사의 방송국이던 TBC 제작팀에 이당을 모셔다가 그 어른이 부를 수 있는 소리를 모두 특별히 녹음하여 영구히 보존시키라는 지시를 내렸더란다. 그 녹음은 완벽하게 이루어졌다.

그 녹음 사실이 있은 뒤, 이당 선생에게서 직접 들은 바로는 그 녹음에 응할 적에 선생은 단호하게 조건을 제시했었다고 한다. "이 녹음은 내가 살아 있는 동안에는 절대로 방송에 띄우지 않겠다는 약속을 하라"는 것이었다. TBC에서는 그 약속을 지켰다. 그러다가 1979년에 이당이 87세로 별세했을 때 TBC 라디오와 TV는 그 부음을 방송하면서 전에 독점적으로 녹음해 두었던 선생의 부드럽고 청량한 소리를 처음으로 음파에 실었다. 이당의 예술 생애에서 일반이 알지 못했던 일면인 대단한 명창급 소리라는 해설과 함께.

세 번째 저작,
『나혜석 일대기, 에미는 선각자였느니라』

1971년 1월~1972년 5월,
월간 『여성동아』에 연재

'동양화 6대가전'을 추진하던 시기에 광복 전 1910~1945년의 『동아일보』와 『매일신보』의 미술 관계 기사와 기고문, 그 밖에 잡지 광고 목차에서도 눈에 띈 것을 모두 메모 또는 필사해 둔 노트를 써먹은 세 번째 저술 『나혜석 일대기, 에미는 선각자였느니라』를 집필할 기회를 가졌다. 당시 동아일보사의 월간 『여성동아』 편집부장이던 이문환 형이 지면을 준 것이 계기였다. 어느 날 저녁때 무교동의 한 막걸릿집에서 만나 이런저런 얘기를 주고받던 중에 내가 우리 근대미술사의 첫 여성 양화가이면서 선구적 여권 운동가였고, 또한 비범한 문필가로 활약한 나혜석羅蕙錫(1896~1948)의 역사적 사실들을 말한 것이 발단이었다. 내 얘기를 한참 흥미 있게 듣던 이 부장이 여성 잡지 편집장으로서의 감각으로 대뜸, "그 얘기 우리 잡지에 연재할 수 있겠어요?"

하고 나왔다. 그래서 나도 반사적으로 집필 의욕이 솟아올라 "한번 써 볼까?" 하고 일단 즉답을 하게 되어 신문사 생활이 늘 바빴으나 틈틈이 쓰게 되었다.

그녀의 일대기를 연재로 쓰기에 충분한 기본 자료의 메모와 노트를 확보하고 있었기 때문에 얼마든지 가능한 일이었다. 『여성동아』에 장기 연재를 시작하기로 하고, 첫 회분을 보낼 때 제목을 '나혜석 일대기: 에미는 선각자였느니라'로 확정하고 부제를 '한국 최초의 여류 서양화가 나혜석의 영욕의 생애'로 붙였다. 잡지사에서도 그 제목과 부제가 다 좋다고 응했다.

제목 '에미는 선각자였느니라'의 출처는 나혜석 자신이 정신적 파멸에 직면하게 되었을 때 마지막 저항의 심정으로 쓴 글에서 스스로 단언한 말이었다. 그녀는 세계 일주 여행 중에 파리에서 만난 최린과의 불륜 관계가 드러나 부군 김우영에게 이혼을 당한 직후 모든 것을 잃게 되며 극심한 고독과 생활고에 빠졌다. 저 말은 그때 최린에게 위자료 청구 소송을 냈다가 취하하는 조건으로 얼만가의 금액을 받고 파리로 떠나가겠다는 공개 고별기告別記「신생활에 들면서」를 『삼천리』1935년 2월호에 기고한 글 속에 비장하게 토로한 말이다. 영영 만날 수 없으리라는 절망의 심사로 자식들에게 공개 유언으로 남긴 평생 신념의 마지막 절규였다. 그 원문은 이렇다.

"4남매 아해들아! 에미를 원망치 말고 사회제도와 도덕과 법률과 인습을 원망하여라. 네 에미는 과도기에 선각자로 그 운명의 줄에 희생된 자였더니라."

자신의 영욕의 생애를 단적으로 자부한 말이었다.

1910년대에 도쿄여자미술학교에서 유학할 때부터 나혜석은 문재文才에도 뛰어나 재일본조선유학생학우회 기관지 『학지광』學之光에

시대적 의식인 여권을 주장한 「이상적 부인」 등의 글을 기고하며 조선 여성의 참담한 현실을 고발하려고 했다. 여성 유학생들의 동인지 『여자계』 발간에도 앞장서며 여성 해방 호소의 시론과 그런 내용의 단편소설 「경희에게」, 「회생한 손녀」 등을 발표하기도 했다. 1918년에 미술학교 유학을 마치고(중간에 1년 휴학) 서울로 돌아와서는 당시 서울의 지식층 신여성들이던 이화학당 교사 박인덕을 비롯해 황애시덕, 김마리아 등과 밀접히 유대를 갖다가 1919년 3·1운동에 다 같이 참가하려고 비밀 집회를 갖던 중 어느 밀고자로 인해 모두 경찰에 잡혀가 서대문 감옥에 수감되기도 했다. 구금 5개월에 경성 지방 법원의 예심종결이 '면소 방면'으로 결정돼 석방된 나혜석은 그녀의 법정 변론을 맡으려고 했던 교토제국대학 출신의 변호사 김우영과 결혼을 하고 전공인 유화 활동에 전념했다. 그 성과로 1921년 3월에 태평로의 경성일보사 구내 내청각来靑閣*에서 가진 첫 유화 개인전은 근대한국미술사의 하나의 이정표가 된 사건이었다. 그것은 조선인 양화가로 남녀를 통틀어 서울에서 열린 최초의 유화 개인전이었다.

서양 문화의 유화가 민족사회에도 신미술로 받아들여지며 정착하던 초기에, 더구나 홍일점이던 여성 유화가가 처음으로 먼저 가진 그 개인전이 보여 준 사실적인 색채 표현의 자연 풍경과 꽃 그림 등을 민족지 『조선일보』와 『동아일보』 등이 최대의 찬사로 보도한 것은 당연했다. 그 직후 민족사회의 첫 종합 미술 단체 서화협회가 1918년 발족 후 처음 갖게 된 회원 작품전에도 나혜석은 홍일점 여성 회원으로 유화를 출품하며 화제를 낳았다. 1922년부터 일제 조선총독부가 식민지 미술 정책으로 조선의 미술가와 미술학도들을 조선에 정착한 일본인 출품자들과 경연하게 한 조선미술전람회를 해마다 열 때 나혜석은 그 서양화부에서 입선과 특선 수상을 거듭하며 각광을 받았다.

　　* 지금의 프레스센터 자리.

그러다가 1927년 6월에 가서는 생애 절정의 행운이자 축복이었던 부군 김우영*과의 동반 세계 일주 여행을 떠나게 되어 동경해 마지않던 세계 미술의 중심 도시 파리도 갈 수 있었다. 파리에서는 약 8개월가량 머무르며 당시 새로운 화풍의 한 경향이던 야수파 계열의 화가가 지도하던 미술연구소에서 자유로운 표현주의 수법을 익히며 스스로 현대적 변화를 추구하려고 했다. 그때의 그 시도를 현존하는 〈자화상〉과 〈파리 풍경〉 등에서 엿볼 수 있다. 만일 그녀가 내처 파리에 수년 이상 체류하며 그런 시도의 창조적 작풍을 심화시켰더라면 그녀의 예술 생애는 한층 더 빛날 수 있었을지도 모른다.

그러나 그 파리에서 그녀는 그러한 새로운 예술적 자아 성취를 확실하게 실현시키지 못한 가운데 자기 파멸의 비극적 운명을 스스로 자초했다. 때마침 파리에 여행 중이던 3·1운동 민족 대표의 한 사람이자 당시 천도교의 핵심적 지도자였던 최린과 불륜 관계를 맺었던 것이다. 귀국 직후 그 일로 부군에게 이혼을 당하여 가정과 자녀, 그간의 사회적 명성 등 모든 것을 잃게 된 그녀는 극도의 번민 속에서 정신적·육체적 파멸에 행려병자의 상황으로까지 추락했다. 그러다가 어느 길거리에서 쓰러진 것을 누군가가 손을 써서 원효로의 시립자제원**의 무연고자 병동에 들어가게 했으나 거기서 끝내 53년의 영욕의 삶을 마감했다. 1948년 12월 1일의 일이었다. 그리고 무덤도 없는 고혼으로 역사에 남겨졌다.

한때 가장 유명한 여성 양화가였으나 불륜의 덫에 걸려 비참한 운명에 빠지게 된 나혜석은 당시 조선 사회의 인습적 도덕관에 정면으로 항거한 전무후무한 '이혼 고백서'를 잡지에 발표하고 최린과의 관계도 다 밝혀 버렸다. 그러고서도 분노와 투쟁 정신이 있음을 내보이

* 당시 일본 외무성 관하 만주 안동현 영사관 부영사.
** 지금의 시립남부병원.

려고 한 듯이, 여러 잡지와 신문에 비범한 지식과 문필력으로 자신의 삶의 과정과 사회 비판적 발언을 끊임없이 기고했다. 그 글들은 곧 그녀의 자서전적인 내용이었다. 잡지 『삼천리』에 연재한 세계 일주 여행기의 현장감 넘치는 기록은 특히 화가의 기행문으로서 아주 놀랍게 빛난다. 다른 어느 미술가도 그렇게 자전적인 글을 많이 쓴 예가 없다.

나는 그 모든 글을 거의 다 찾아 읽었다. 못 읽은 것은 게재된 잡지와 제목을 노트에 모두 메모해 두었기 때문에 그 글들도 찾아 나혜석의 생애로 앞뒤를 맞추고, 그 연결 부분을 나의 글로 시기적 상황과 시대적 배경 또는 사건의 전후를 말하면 그대로 나혜석의 자서전이 될 만했다. 그랬기 때문에 『여성동아』 1971년 1월호부터 「에미는 선각자였느니라」를 연재하기 시작하여 다음 해 5월호의 17회로 끝낼 때까지 다달이 역사적 나혜석 상을 우리 여성 사회와 전체 미술계에 분명하게 되살리는 보람 있는 시간을 가질 수 있었다.

그 과정에서 국립중앙도서관과 고려대학교 도서관 등에서 나혜석의 글이 실린 잡지를 확인하고 복사하여 활용했으나 그보다도 가장 많은 직접적 도움을 준 이는 당시 서울고등학교 국어 교사로 최대의 근대 잡지 수집가였던 백순재 선생이었다. 그와 친밀한 관계를 갖게 된 것은 그의 방대한 잡지 수집 내막과 그 분야 연구 활동을 취재하다 존경하게 되면서부터였다. 선생은 나의 나혜석 일대기 잡지 연재 집필을 읽으면서 나혜석의 글이 실린 잡지를 집에서 찾아내 신문사로 가져다주곤 했다. 그런 고마운 일이 한두 번이 아니었다. 당시 그의 집은 이문동의 수수한 단독 가옥이었는데, 현관을 들어서면 작은 마루와 방들이 온통 옛날 잡지 더미로 가득했다. 그 백 선생 댁을 여러 번 같이 가서 정신없이 쌓여 있던 그 귀한 컬렉션을 보며 감탄하곤 했는데, 불운하게도 위장병으로 고생하다가 결국 안타깝게 세상을 뜬 후 그의 잡지 컬렉션은 모두 H회사의 문화 재단으로 들어갔다.

나의 나혜석 일대기 집필은 다달이 그런저런 도움으로 이어갈 수

있었다. 관계 사진들은 나혜석의 조카, 그러니까 둘째 오빠 나경석의 딸인 나희균 여사의 도움을 많이 받았다. 그녀는 서울대학교 미대를 거쳐 파리 유학을 한 화가였다. 작품 사진들은 주로 나혜석이 10여 회 참가한 조선미술전람회의 도록에서 복사했고, 유럽 여행지에서 그려 온 작품으로는 나의 잡지 연재 집필을 계기로 나타나기 시작한 개인 소장품을 촬영할 수 있었다. 그전에는 나혜석의 유화 작품 원화로 알려진 것이 거의 없었다. 어느 날『여성동아』를 읽은 독자라는 한 중년 신사가 내게 나혜석의 유화 한 점을 갖고 왔는데, 개성에서 그린 〈선죽교〉였다.

'에미는 선각자였느니라'에는 나혜석이 생전에 신문·잡지에 기고하여 활자화된 총 100여 편의 신변 수필, 시평, 여권 발언, 전람회평, 시, 소설, 세계 일주기, 자전적 회고기, 이혼 후의 사회적 항변과 극도의 고독 및 비애의 토로 등을 거의 다 원문으로 제시하며 사실상 그녀의 자서전으로 읽히게 했다. 픽션은 최대한 배제하려고 했다. 그로써 색다른 전기물이 되었다고 호평해 준 독자가 있었다. 사실 연재 중에 애독자의 편지도 꽤 받았다. 그중의 하나는 뜻밖에도 당시 하와이대학에 유학 가 있던 사회학 전공자인 강신표 선생에게서 받은 것이었는데, 내용인즉 같이 가 있던 부인이 다달이 서울에서 보내오는『여성동아』에서 그전에 전혀 알지 못했던 나혜석의 생생한 일대기를 읽으며 감동하기에 집필자가 누군가하고 살펴봤더니 "과연 이 선생이어서 참으로 반가웠고, 자신도 감명 깊게 읽고 있다"는 사연이었다.

1974년 5월, 책으로 다시 태어난 나혜석

'에미는 선각자였느니라'가 단행본으로 출간된 것은 1974년 5월의 일이었다. 1972년 가을에『서울신문』을 떠나『대한일보』문화부장으로 갔던 나는 겨우 6개월 만인 1973년 5월에 군부 정권의 강압으로 신문

사가 폐간되어 하룻밤 새에 실직 처지가 됐었다. 그러나 다행히도 동화출판공사의 야심적 기획이던『한국미술전집』전 15권의 상임편집위원을 맡아 약 2년에 걸쳐 대성공의 완간을 진행했다. 그 획기적 성공에 크게 만족한 출판사에서 그간의 나의 노고에 대한 보너스로 그 단행본을 고급스럽게 내주었다. 그때 임인규 사장 아래 편집부 주간은 이근배李根培(1940~) 시인, 편집부장은 신경림 시인이었는데 그들과의 미술 전집 출판 작업 협력은 좋은 인연이었고 큰 보람이었다.

1973년 5월에 출판된『나혜석 일대기, 에미는 선각자였느니라』가 동화출판공사에서 단행본으로 편집되던 중에 나는 당시 한국은행 본점의 부장급으로 있다가 나중에는 한국은행 총재를 역임한 나혜석의 둘째 아들 김건 씨의 봉원동 자택에서 부인의 친절한 협조로 지난날의 나혜석 사진 앨범을 복사해 도판으로 수록할 수 있었다. 그 부인은 나의 책을 통해 밝혀진 불쌍한 시어머니, 한 번도 만나 본 적은 없으나 남편의 분명한 생모인 나혜석의 참으로 대단했던 선구적 여성상에 큰 감동을 받았고 깊은 이해와 존경을 느끼게 됐다고 진심을 말했다. 때문에 사진 자료를 기꺼이 협조해 주었다.

한편, 나혜석 생애의 마지막 상황은 명확한 자료를 찾지 못해 확실하게 밝히지 못하고 주위의 애매한 증언에 따라 "1946년 연말께 서울 원효로의 시립남부병원 무연고자 병실에서 신분을 감춘 채 영원히 침묵해 버렸다"고 써야 했다. 연보에서는 "확실한 날짜와 입원 전후의 경위 등은 모두 불명"으로 적었다. 그때 '1946년 연말께 사망'으로 말한 것은 1962년에 서울시 중앙공보관에서 열린 한국미술협회 주최 '한국현대미술가유작전'에 나혜석의 〈누드 습작〉 3점이 누군가에게서 출품되어 나도 가 보았는데, 그 전시 팸플릿의 나혜석 설명에 '1946년 별세'로 적혀 있기에 그렇게 알았던 것이다. 그러나 그 기록이 잘못된 것임이 판명된 것은 1980년대에 소설가 정을병이 어느 기회에 보건사회부가 보관하고 있는 옛『관보』官報 제1권(단기 4281. 9.~4282. 6.)에서 나

『나혜석 일대기, 에미는 선각자였느니라』, 1974, 동화출판공사. 표지 그림은 나혜석의 자화상.

혜석의 시립자제원 입원 기록과 '단기 4281년(1948) 12월 1일 53세로 사망' 사실을 처음으로 확인하고 소설가의 상상력을 발휘하여 쓴 '나혜석의 비극적 종말' 소재의 중편소설 『화火·화花·화畵』(1978)를 통해서였다. 그도 나의 『나혜석 일대기, 에미는 선각자였느니라』를 읽고 나혜석의 비참한 생애에 관심을 갖고 있었던 모양이었다.

나혜석 일대기는 출간 직후 정을병 외에도 드라마 작가 한운사가 나에게 양해를 구하고 연속 드라마로 각색해서 MBC 라디오에 반년 이상 연속 방송을 했다. 그때 나혜석 역을 맡은 성우가 지금은 원로 탤런트로 활동하고 있는 나문희였는데, 바로 나혜석의 큰오빠의 손녀여서 화제가 됐다. 그런가 하면 같은 시기에 극작가 차범석이 또한 나의 책을 읽고 감동을 받았다면서 '불새' [火鳥]로 제목을 붙인 나혜석 생애의 극본과 시나리오를 써서 연극 공연과 영화 제작도 이루어졌다.

나의 그 책이 나혜석 재인식과 역사적 재평가에 크게 도움을 주었다고 여긴 친가 나 씨 집안에서는 그 고모의 영향으로 서울대학교 미대에서 그림을 전공하고 파리 유학도 한 조카 나희균이 어머니, 오빠와 함께 적극 나서서 나혜석의 역사적 화가 이미지를 되살리고 기리려고 한 '나혜석 미술상'을 제정하여 1970년에 제1회 시상을 가졌다. 첫 수상자는 양화가 심죽자였다. 그 시상식에서는 나에게도 나혜석의 이미지를 새롭게 부각시켜 주었다는 『나혜석 일대기, 에미는 선각자였느니라』의 저술에 감사한다는 뜻을 담은 대리석 트로피를 주어 고맙게 받아 집에 간수하고 있다.

나혜석과 나의 그런저런 관련사는 그 후에도 많이 있다. 그중의 하나는 문화관광부의 '이달의 문화인물, 2000년' 대상 선정위원으로 나가게 되었을 때 '2월의 인물'로 나혜석을 추천하여 확정되게 한 일이다. 그 선정에 따른 정부 지원의 연고지 기념 사업으로 수원에 동상을 세우게 될 때에도 나는 그 조각가로 중앙대학교 미대 조각과 임송자 교수를 추천하여 전신상으로 제작하게 했다.

우리 문화재에 관심을 갖다

1960년 『민국일보』 때부터 미술기자로서의 나의 일상은 미술계의 움직임과 전람회의 취재 보도 및 단평이 위주였으나 역사적 미술의 각종 문화재도 당연히 관심과 취재의 대상이었다. 그 취재는 기본 지식을 필요로 했다. 따라서 그 분야 전문서적의 참고와 전문가 인터뷰가 요구되었다. 그것은 나 자신의 역사 교양과 안식을 넓혀 주는 것이었다. 나로서는 그 취재와 기사 작성이 참으로 흐뭇했다. 그래서 그쪽의 기삿거리와 아이디어를 늘 궁리하며 취재의 기회를 갖곤 했다.

1960년 8월에 나는 신출내기 기자로 당시 구황실재산사무총국이 관리하던 창덕궁과 덕수궁미술관 소장의 문화재들이 지하 창고에 사장돼 있는 실태를 취재하여 '햇빛 못 보는 민족의 유산'이란 표제의 기사를 문화면 머리에 보도하면서 덕수궁미술관 창고에 쌓여 있는 도자기와 목공예품들의 사진도 실었다. 9월에는 세계적 문화재인 석굴

198

암의 시급한 보수 문제를 기획기사로 크게 다루며 정부의 대책을 촉구했다. 표제는 '서둘러야 할 석굴암 보수'였다.

10월에는 덕수궁 석조전에 들어 있던 국립박물관에서 대단한 고미술 수집가였던 홍성하의 컬렉션이 처음 공개된 전시를 취재할 수 있었다. 퇴조 일로에 있던 서울의 고서점 실태도 마땅히 국가적 보호 대상이라는 견지에서 특별 취재에 나선 것은 1961년 연초였다. '이제는 얼마 남지도 않은 고본가古本街 산책'이란 제목으로 인사동의 통문관, 와룡동의 화산서림, 종로 3가의 원남서원, 종로 6가의 태동서림을 찾아가 그 주인들의 한탄과 학계에 대한 그들의 고언을 들어 기사화했다. 그때 연조 있는 어느 고서점 주인이 하던 말, "학생은 물론 교수들도 잘 안 들러……" 하던 탄식이 당시의 실정 그대로였다. 현재는 그중 통문관 정도가 명맥을 이어가고 있다.

첫 기획기사, '망각에 묻힌 현판 순례' 연재

각종 문화재 취재에 즐겁게 빠지면서 나 자신 많은 것을 처음 알게 되었다. 그럴수록 나의 그쪽에 대한 관심은 더욱 광범해졌다. 그런 중에 2월에 가서는 이 또한 엄연한 조형적 전통문화인 고궁 건물과 도성都城의 문루, 그 밖에 사찰 건물 등에 반드시 내걸었던 크고 작은 현판들의 모양과 그 안에 새겨진 건물 이름의 목각 글씨, 그 한자漢字 서예의 필격 등을 탐방 취재와 사진으로 재조명해 본 시리즈 기사를 썼다. 제목은 '망각에 묻힌 현판—그 유서를 찾아서'였다. 10회에 걸친 그 대상은 숭례문을 비롯해서 창경궁의 홍화문, 당시에는 장충체육관 옆에 이건돼 있던 경희궁 홍화문, 경복궁 회랑에 모아져 있던 규장각 등의 현판 그 밖의 창경궁 명정문, 덕수궁의 대한문, 성균관 안의 명륜당, 돈암동 흥천사의 흥선대원군 글씨, 경복궁의 향원정, 그 밖에 봉은사의 추사 김정희 글씨 동자체童子体 현판 '판전'板殿 등이었

다. 이 역사적 현판 글씨 시리즈는 당시 고미술 애호가로 수집가였던 김원전 사장의 칭찬을 듣기도 했는데, 특히 봉은사의 '판전'은 추사가 말년에 어린애 붓놀림 같은 파격적 경지의 운필로서 "세칭 동자체라고 한다"는 설명을 처음 들으며 김 사장의 고미술 지식의 풍부함에 감탄했던 기억이 새롭다.

신문에서 그런 현판 문화재 기획 취재 보도는 내가 처음이었다. 그때의 그 관심은 내가 예술의전당 전시사업본부장으로 가 있을 때인 1994년에 새롭게 이어졌다. 그해가 '서울 정도 600년'이 되는 역사적인 해여서 그를 기념한 특별 기획으로 '고궁의 현판' 전시를 당시 서예관, 즉 지금의 서예박물관에서 꾸몄던 것이다. 그 현판 전시는 1년 전 '1994년의 기획전시 회의'에서 자문위원으로 모신 한학자이자 금석학자인 청명 임창순 선생 옆에서 내가 『민국일보』 때의 취재담을 꺼내면서 확정시킨 것이었다.

나는 일제강점기에 헐린 수많은 고궁 건물들에서 다행히 현판만은 수습된 것이 창덕궁의 한 건물 속에 가득 쌓여 있는 것을 알고 있었기에 그런 제언을 했다. 청명 선생이 나의 제언에 좋은 생각이라고 즉각 찬동했기에 그 기획전시가 이루어졌다. 문화재관리국과 창덕궁 관리사무소의 협조를 받아 내가 그 보관소에 직접 가서 선별하여 대여해 온 크고 작은 옛 현판은 모두 151점이나 되었다. 그 현판들 속의 판각 글씨들이 보여 주는 서예로서의 수준 높은 필격과 필체는 한국 서예사의 한 단면을 말해 준다는 점에서도 전시의 의미가 매우 컸다. 그런 관계로 서예가들은 물론 많은 교양층 관람자들의 반응이 대단히 컸다. 다양한 현판 글씨의 조형적 판각미 또한 그것대로의 한국 전통문화로 재인식의 대상이었다. 이 전시에 관해서는 앞에서도 이야기했듯 성과가 아주 좋았다. 그때의 전시 성과는 꽤 비쌌던 카탈로그가 전시 중에 매진되어 재판을 찍어야 했을 정도로 대성공이었다. 그런 반응은 서예관에서 처음이었다.

상원사 동종의 실종 특종 기사를 쓰다

『민국일보』가 폐간되기 직전에 『경향신문』으로 전직해 가서 역시 문화부를 맡고 있던 최일남 부장이 불러 주어 나도 그리로 가게 된 것은 1962년 10월쯤이었다. 그리고 얼마 안 되었을 때 고고미술동인회의 정영호 간사*와 몇몇 회원이 경기도 양평 용문산 중턱의 상원사上院寺 터를 조사하러 간다기에 따라나섰다. 그간 황수영 교수가 치밀히 조사하여 밝힌 그 사찰 전래 동종의 행방불명 문제를 현지 고로古老**들의 참고 증언을 듣자는 것이 조사 목표였다. 용문산 상원사동종의 수난 비화는 1907년에 당시 서울 남산에 있던 일본 절 교토京都 동본원사東本願寺에서 거액을 주고 사왔다는 현존 상원사대종大鐘(당시 국보 제367호)이 사실은 일본인 범죄 조직에 의해 일본에서 중국 종 형태로 만들어진 가짜이며, 그 가짜를 남산의 동본원사에 갖다 걸고 그전에 그들이 상원사에서 불법으로 매입하여 밀반출한 진품 동종은 일본으로 빼돌린 것이 분명하다는 게 황 교수의 결론이었다. 그러나 일본으로의 그 밀반출 종착지는 2013년까지도 확인돼 있지 않다. 앞의 내막 기사를 『경향신문』에 대대적으로 보도한 후 나는 특종상을 받았다. 그 가짜 상원사대종은 문화공보부 문화재위원회에서 '국보 해제'로 처리된 가운데 현재 조계사 경내의 종각으로 옮겨져 있다.

그렇게 상원사동종 실종 기사를 쓴 뒤 나는 또 다른 여러 유사 사건들에 관심을 갖게 되었다. 그러다가 새 취재 아이디어를 낸 것이 이 '잃어버린 국보' 시리즈의 10회 연속 기사였다. 목록을 정리하면 다음과 같다.

* 당시 숙명여자고등학교 교사. 뒤에 단국대학교 교수가 되었다.
** 경험이 많고 옛일을 잘 알고 있는 노인.

1. 강원도 청평사 극락전

당시 보물 제164호. 절에 살고 있던 한 여인이 정신병 발작으로 불을 질러 전소됐다고 알려져 있다. 고려 시대 건축 구조에 희귀하게 순금 단청 부분이 있었던 법당이었다.

2. 증심사 금동석가여래입상과 금동보살입상

당시 국보 제211호와 제212호. 1933년에 전남 광산군 효지면의 증심사5층석탑에서 나온 작은 불상으로 6·25전쟁 때 광산경찰서장이 금고에 보관하다가 급하게 후퇴하며 보호하지 못했다는 변명이 있었을 뿐, 두 불상은 사라져 버렸다. 휴전 후 '분실'로 처리되었다가 1963년에 '국보 해제'가 되었다.

3. 곡성 관음사 원통전과 금동관세음좌상

신라 때 창건된 전남 곡성 관음사의 국보 제273호였던 원통전은 1950년 4월에 좌익 공비들이 불을 냈다고 『전남명승고적도보』(1956)는 기록하고 있다. 그러나 그와 달리 일제 때 실화로 전소됐다고 내가 취재한 고건축 연구가 임천林泉 선생은 증언했다. 절에 있던 당시 국보 제214호 금동관세음좌상은 앞의 『전남명승고적도보』에 '대파'라고만 기록되어 있고, 언제 어떻게 그리됐는지에 대한 설명은 없다. 그 후 국보 해제가 되어 잊힌 상태.

4. 청자상감보상문완盌(주발)과 청자상감보주문합자盒子(합)

당시 국보 제371호, 제377호. 일제강점기에 서울에 살던 이토伊藤란 일본인 수집가가 갖고 있다가 광복 직전 세칭 광산왕 최창학에게 팔렸다고 한다. 1950년 5월에 국립박물관이 처음으로 국보 전시를 기획하며 출품을 간청했을 때 소장자 최창학은 금고에 보관하다 8·15광복 직후 실수로 떨어뜨려 모두 깨져 버렸다고 했다. 그러면서 깨진 주발

의 파편들을 보여 주었으나 합은 아주 박살이 나서 쓰레기통에 버렸다는 것이었다. 그리고 한 달 뒤에 6·25전쟁이 일어났고 최창학도 사망하면서 그 국보 청자들은 사진과 함께 과거의 국보 목록에만 남게 되었다. 그러나 골동상가에서는 그것들이 일본으로 건너갔을 거라는 말이 나돌기도 했다.

5. 진주 촉석루와 안동향교

당시 국보 제276호, 제302호. 고려 시대에 창건된 후 임진왜란 때 불 탔다가 1752년(영조 28년)에 중건되었던 촉석루는 6·25전쟁 중에 어 느 전투기의 오폭으로 또다시 전소된 후 1960년에 재건되었다. 전북 장수향교와 더불어 쌍벽을 이루던 조선시대 초·중기 창건의 안동향교 대성전 국보 건물도 6·25전쟁 때 불타버린 것을 1986년에 재건했다.

6. 건봉사 동제은입사보상화문향로와 마지금니대방광불화엄경 권46

당시 국보 제412호, 제419호. 강원도 고성의 천년 고찰 건봉사가 6·25 전쟁 중 전소되기 전에 소장했던 고려 시대 1214년 명銘 동제은입사보 상화문향로는 북한의 그 지역 인민위원회에서 안전한 금강산 신계사 로 옮긴다며 가져갔다는 주민들의 증언이 있었다. 그러나 또 다른 증 언은 절이 불탈 때 누군가가 그 국보 향로를 밖으로 굴려 내는 것을 보 았다고 했으나 모두 불확실한 채 '분실'로 처리돼 있다. 마지금니대방 광불화엄경 권46도 불탔는지 어쩐지 불확실하여 역시 '분실'로 처리되 고 있다.

7. 청화백자진사도화문대접

당시 국보 제413호. 일제 때 한 일본인 수집가가 소장했다가 광복 후 수도경찰청장과 초대 외무부 장관을 지낸 장택상의 컬렉션에 들어가 있었고 6·25전쟁 직전인 1950년 5월의 국립박물관 국보 전시에 출품

됐었다. 그리고 소장자의 노량진 별장으로 반환된 직후 전쟁이 일어난 중에 별장이 포화로 불탈 때 다른 수집품들과 함께 불타버렸다.

8. 송광사 백운당·청운당

당시 국보 제404호. 1955년 지리산 빨치산 토벌 때 빨치산이 점거하던 승주의 송광사가 불타며 국보인 백운당과 청운당이 전소되었다. 그 때 이 절의 또 다른 국보 목조삼존불감과 고려고종제서 등은 다행히 화재를 면했다.

9. 보림사 대웅전

당시 국보 제240호. 전남 장흥의 보림사 대웅전은 조선 초기 건축으로 국보 문화재였으나 6·25전쟁 때 불타버려 국보 지정이 해제되었다.

10. 철채백화당초문매병

당시 국보 제372호. 일제 때 일본인 수집가가 소장했었고, 광복 직후 고미술상 장석구가 입수해 갖고 있다가 홍국증권의 박태식 사장에게 담보로 맡기고 돈을 빌려 썼던 가운데 1950년 5월의 국립박물관 국보 전시에도 출품됐었다. 그 직후 6·25전쟁이 일어난 중에 행방불명이 되었다고 한다. 내가 이 기사를 위해 인터뷰를 갔을 때 박 사장은 "박물관 전시가 끝난 뒤 장석구가 빌려 갔던 돈을 다 갖고 와서 그 물건 되찾아갔다"는 것이었고, 그 직후 장은 전쟁 중에 일본으로 밀항해 가서 골동상을 하고 있다는 것이었다. 따라서 이 국보 철채백화당초문매병도 장이 일본으로 가져갔을 것으로 추측되었으나 확인되지 않았다. 사진만 전해진다.

11. 선림사지 정원명신라동종

1948년 10월 무렵 강원도 양양군 서면의 산속에서 목기를 만들던 사

람들이 산집을 지으려고 땅을 파다가 뜻밖에 출토시킨 신라 동종이었다. 그 사실이 중앙 관계 기관에 보고되어 황수영 당시 국립박물관 학예감(뒤에 동국대학교 교수)이 현지로 조사를 갔으나 그 출토지가 38선에 인접하여 북한 공산군과의 충돌이 잦던 곳이어서 접근을 못 하고 안전 지역인 월정사로 옮기게 했었다. 그런 뒤 이홍직 교수(고려대학교)와 월정사로 가서 그 동종을 살펴보니, 놀랍게도 신라 시대 정원명貞元銘(804년)이 들어 있는 국보급이었다. 그 국보급 신라 동종은 기적적인 출토 2년 만인 1950년에 터진 6·25전쟁 중 월정사가 불탈 때 소실되고 말았다. 그것은 현존하는 신라 시대 대종으로 모두 지정 국보인 오대산 상원사동종과 경주박물관 성덕대왕신종에 뒤이은 세 번째로 나타났던 완전한 신라 동종이었다.

문화재 관계 기사에 관심이 많아진 나는 역사 유적지와 고고학 분야의 발굴 현장에도 취재를 갔다. 1965년 8월 23일 자『경향신문』에 실린 제주도 대정의 추사 김정희 유배지 취재도 그중 하나였다. 현지에는 옛 흔적이 아무것도 없고 텃밭뿐이었다. 마을의 노인들도 아는 것이 없었다. 다만 밭머리에 새로 지은 농가 자리가 예전에 추사가 마을의 어린애들에게 글을 가르친 사랑방이 있던 큰 부잣집 터라고 한 노인이 자기도 들은 얘기라며 들려주었다. 그 정도가 소득이었다.
제주시로 돌아오면서는 영조 연간의 관기 출신 만덕萬德 할머니가 어느 흉년에 제주성문 앞에 커다란 솥을 내걸고 계속 죽을 쑤어 허기진 사람들을 구했다는 전설의 미담을 취재할 수 있었다. 추사가 그 할머니의 적선을 칭송하며 썼다는 '은광연세'恩光衍世란 현판 글씨도 볼 수 있었다. 당시는 비행기 항로가 없던 때라 부산에서 배를 타고 제주시로 가서 모슬포, 대정으로 비포장 시골길을 버스로 갔던 그 추사 유배지 취재는 중앙 일간지로서는 내가 처음이라 보람을 느낄 만했다.
그에 앞서 1963년 4월에는 서울대학교 고고인류학과 학생발굴대

가 김원룡 교수의 지도로 전남 광산군 비아면 신창리의 선사시대 옹관묘 발굴 현장을 취재하여 기사화한 적도 있었다. 또 1964년 7월에는 석굴암의 대대적 보수공사 현장 취재를 가기도 했는데, 그때엔 당시 『한국일보』 기자였던 손기상과 『대한일보』 기자였던 이종석이 동행했었다.

전통 공예의 명맥과 실태 추적, '민예의 마을' 연재

전국의 전통적 특산 공예 명맥과 그 실태를 연재로 취재 보도한 것은 1966년이었다. 그 전통 보호와 지원 및 관광 상품화 등을 촉구하고 싶은 의도의 특별 취재 아이디어로 제목은 '민예의 마을'이었다. 취재를 하다 보니, 그것은 정말 뜻있고 보람 있는 탐방이었다. 그 보도는 문화면 전면을 차지했고 관련 사진도 서너 컷씩이나 곁들였다. 그 시리즈를 시작하며 먼저 이렇게 취지를 말했다.

"한 지역의 특수한 자연환경은 그 고장만의 토산 민구民具와 민예품을 만들게 마련이다. 전통 민예의 마을은 오랜 세월을 두고 형성되었다. 그러나 현대의 기계 산업은 예부터의 그 토속 문화를 거듭 짓밟았다. 오늘날 한국 안에 명맥을 유지하고 있는 민예의 마을들도 같은 운명에 처해 있다. 그들의 물품은 날로 타락하고 있고 그 노장들은 외롭게 밀려나고 있다. 전통의 민예촌을 찾아 전통과 그 실태, 그리고 전망을 엿보기로 했다."

첫 번째 현지로 찾아간 곳은 전남 담양의 죽세공 마을이었다. 그 지역은 굵고 견고한 죽림이 무성한 고장이어서 아마도 옛날부터 대나무 재료의 각종 생활 기물 제작과 사용의 역사를 갖게 되었을 것으로 믿어졌다. 그런 배경에서 이곳의 주민들은 대다수가 그 죽세공을 가업으로 삼아 왔다. 내가 취재를 갔던 1966년만 해도 담양에서는 4,500여 가구의 생업이 죽세공이라고 했다. 그 물품은 시장이 요구하

는 생활용품의 소쿠리, 반합, 대베개, 침대, 장롱, 의자, 문갑, 죽부인, 부채 등이었다. 그중에 부녀자들이 머리를 곱게 빗는 데 쓰는 세밀한 살의 참빗도 있었다. 평생 그 참빗을 만들었다는 60대 후반의 죽소장竹梳匠* 노인을 읍내 향교리의 토굴 같은 집으로 찾아가 생활의 실정 등 여러 이야기를 들으며 그의 놀라운 장인 솜씨의 참빗 제작 과정을 직접 보았다. 그러나 그 솜씨 하나만으로 큰 수입이 없이 평생을 가난하게 살았다는 노장의 한탄 섞인 말은 듣기에 마음이 무거웠다. 담양에 죽세공예센터와 죽물협동조합 등이 있어 각종 죽세공품의 시장 활성화와 다각적 판로 개척 및 지원을 도모하고 있긴 했다. 그러나 오늘날엔 참빗 같은 것을 찾는 여성이 없게 된 현실이니 전통적인 그 제작법의 단절은 불가피해진 것이다. 다른 민예의 마을들도 사실상 같은 실정이었다.

담양의 죽세공 마을에 이어서 두 번째로 찾아간 곳은 강화도 교동섬의 '왕골 공예' 마을이었다. 그 특산의 전통은 옛 문헌인『동국여지승람』이나『택리지』등에도 언급돼 있다. 각종 꽃무늬와 화조 또는 문자 무늬가 정교하게 장식되는 화문석 자리와 돗자리 등의 최고품은 옛날엔 궁중에 진상되기도 했으나 그 전통적 본색과 예술적 차원은 저속하게 많이 변질 내지 변형된 제품들이 시장에 나오는 실정이 되었다.

세 번째로 찾아간 곳은 경남 통영의 나전칠기 고장이었다. 고려 때부터 관영官營으로 제작되기도 했다는 명성의 각종 나전칠 공예가 계승되고 있기는 하지만 그 정통의 본색은 역시 많이 변질되고 시류에 따라 손쉽게 만들어진 것들이 범람하는 실정이었다. 그 속에 특히 명맥이 단절 상태인 갓 공예의 사립장絲笠匠** 전덕기 노인을 찾아가 전

* 관아에 속하여 대빗을 만드는 일을 맡아하던 사람.
** 사립絲笠이란 명주실로 싸개를 해서 만든 갓을 일컫는 말로 사립장은 갓 공예 장인.

통적 갓일의 공정과 그를 위한 각종 수제 기구들을 볼 수 있었던 것은 큰 소득이었다.

그 뒤 민예의 마을로 네 번째 탐방한 데는 전주의 전통적 '한지와 부채 공예'의 현장이었다. 거기서도 한 대표적인 장인이 "전주의 공예 전통은 특산품이라는 이름을 파는 장사꾼 자본이 판을 치고 있을 뿐"이라고 개탄하던 말이 오늘의 실태를 말해 주고 있었다. 이어서 여섯 번째로 찾아간 곳은 수원 북문 밖의 기류 공예杞柳工藝, 곧 고리버들 기물의 명맥을 잇고 있던 가난한 민가였다. 그곳의 32세 청년 기능인은 천업으로 전락한 기류 기물의 전통을 생업으로 붙잡고 있기는 했으나 현재는 농가에서 곡식을 고르는 데 소용이 되는 키를 주로 만들 뿐이라고 했다. 과거에 번성했던 이 마을의 버들공[柳工]들은 거의 다 다른 일거리를 찾아 떠나 버렸고, 그 예쁘고 단단했던 버들 동고리*나 고리짝** 등 여러 종류의 생활 민예품 기술과 전통은 안타깝게도 진작 맥이 끊긴 실정이었다. 나의 '민예의 마을' 탐방 취재는 위의 기류장杞柳匠 마을을 끝으로 중단해야 했다. 전통이 활기 있게 제대로 계승되고 있는 또 다른 마을을 찾을 수가 없었기 때문이다.

1969년에 『경향신문』이 특별 시리즈로 기획한 '한국의 재발견─역사와의 대화: 선각의 땅을 찾아'의 대상지였던 제주도 대정읍 안산리의 추사 김정희 유배지를 내가 맡아 1965년에 이어서 두 번째 찾아가 전번보다 더 다각적인 취재를 하고 크게 보도할 기회를 가졌다. 1970년 2월에 『서울신문』 문화부로 전직해 갔을 때에도 '10월 문화의 달'에 특별히 기획되었던 탐방 취재 시리즈 '역사의 고장' ⑧을 내가 맡아 취재해 썼다. 경기도 광주 분원리의 '조선시대 분원分院*** 백자 탄생지'였다. 그 옛날 궁중의 어용御用 그릇들을 최상품으로 만들어

* 고리버들로 동글납작하게 만든 작은 고리.
** 키버들의 가지나 대오리 따위로 엮어서 상자같이 만든 물건. 주로 옷을 넣어 두는 데 사용.
*** 분원은 조선시대 사옹원에서 주문한 사기그릇을 만들던 곳. 뒤의 분주원.

진상했던 영광의 자취가 서려 있는 곳이었다. 그 시리즈 ⑫는 내가 자청한 것이었다. 마침 국립박물관의 최순우·정양모 팀이 조사 발굴을 하고 있던 전남 강진의 고려청자 가마터를 찾아가 700년 전에 신비한 최상품의 비색翡色 청자가 탄생한 현장에서 그 미의 생성의 숨결을 체감하고 기사를 썼다.

앞에 대강대강 회고담으로 쓴 나의 우리 문화재 취재에 대한 광범위한 실행과 접근 노력이 고고미술사학계의 전문가와 교수들에게서도 좋은 평판을 받았던 면이 그 직후 『서울신문』에 '한국문화재비화' 100회 연재 실적과 더불어 1973년에 언론계를 떠나 동화출판공사가 기획한 『한국미술전집』 전 15권의 총괄 상임편집위원으로 가게 된 배경이었다.

네 번째 책, 『한국문화재비화』

1972년 5월, '한국문화재비화' 연재 시작

5·16군사정부가 자랑스러운 민족문화재의 '알기, 찾기, 가꾸기 운동' 을 펴기 위한 정책의 일환으로 민간 주도의 한국문화재보호협회를 정부 지원 사단 법인체로 발족시킨 것은 1972년 5월이었다. 그 국가적 운동을 계기로 나는 주 1회의 100회를 작정한 특별 기획기사 '한국문화재비화'를 『서울신문』에 연재 집필해 보기로 했다.

　『민국일보』에서 미술 담당 기자를 시작할 때부터 나는 역사적 민족문화 유산과 각종 문화재 분야의 사건과 화제도 적극적으로 취재하려고 했다. 그런 문화재에 대한 관심은 내가 중학생 때부터 어떤 역사적 유물을 볼 때마다 그 오랜 이미지의 형상과 신비한 아름다움에 남달리 마음이 이끌리며 매혹되곤 했던 잠재적 취향이 작용한 탓이었다고 나는 생각한다. 내가 태어나 자란 고향인 황해도 연백군 용도면 발산리 고량동 농촌 마을 앞의 천수답 논배미 지면 밑은 거의가 토탄층

210

이어서 추수를 끝낸 늦가을이면 마을 농민들이 긴요한 겨울 연료감이면서 땡잡는 부수입거리로 그 토탄을 캐는 일이 여기저기서 벌어지곤 했다. 그 토탄 캐기는 물이 빠진 논바닥을 탄층이 나올 때까지 파내려간 뒤 낫으로 큰 토막이 되게 베어내는 과정으로 진행되었다. 방금 캐낸 물먹은 토탄들은 논두렁과 밭머리로 옮겨 쌓아 놓고 바싹 말리면 화력이 아주 좋은 온돌방 아궁의 연료가 되고 서울로 많이 팔려 가기도 했다. 아득한 옛날, 원시림이 무성했던 이 지역 일대에 큰 폭우나 홍수가 덮쳐 산사태가 나며 수목들이 온통 쓰러져 토사와 함께 저지대로 떠내려가다 멎어 쌓인 뒤 또 거듭된 폭우의 토사가 그 위로 몇 미터나 두텁게 덮이게 된 속에서 수천 년간 썩으며 뭉쳐진 것이 토탄이었다. 그것이 완전히 썩은 상태가 된 것을 캐내던 현장을 구경하곤 했다.

동네 아저씨들이 그 토탄을 캐던 중에 자주 낫에 걸려 나온 것이 있었다. 선사시대 사람들이 짐승 사냥에 썼던 돌살촉들이었다. 토탄층에서 그것을 집어낸 아저씨들이 처음엔 뭔지 몰라 논 밖으로 던져버리다가 신기해서 마을의 유일한 중학생이던 나에게 가져다주곤 했다. 그렇게 내가 얻어 가진 것이 10여 개도 넘었다. 나는 그 신비한 돌살촉들을 하얀 탈지면으로 소중하게 싸서 작은 상자에 넣어 내 방 서가에 얹어 놓고 그것들을 사용했던 선사시대 사냥꾼들을 상상하며 혼자 즐거워하곤 했다. 또, 1949년 이른 봄의 어느 날에는 내 아우 봉열이가 우리 마을의 한 농가 마당을 거닐다가 발밑에서 뭔가가 밟혀 뚝 부러지는 소리가 나서 땅 밑을 파헤쳐 보니 이상한 모양의 청동 칼 하나가 중간이 조금 전에 밟혀 부러진 상태로 나타나더란다. 청동기시대의 놀라운 동검이었다. 아득한 선사시대에 우리 동네 일대에서 그 동검을 사용했던 어느 전사가 싸움판에서 쫓기게 됐거나 혹은 죽게 되면서 떨어뜨려 수천 년간 우리 동네 땅속에 묻혔던 것이리라. 저녁 때 아우가 집에 가져온 아주 완전한 상태의 그 신기한 청동기시대 동검은 지금도 내 눈 속에 선명히 기억된다. 길이는 30센티미터가량이

었다. 생전 처음 본 아득한 옛날 유물이어서 볼수록 신비했다. 출토 직전에 아깝게도 가운데가 부러지긴 했으나 그 청동 단검의 표면은 짙은 청록색으로 아주 곱게 산화되어 반들대고 아름다워 나를 매료시 켰다. 토탄층에서 나온 석기시대 돌살촉 외에 청동기시대 유물인 단검 하나도 우리 동네 땅 밑에서 발견되어 내 방에 가질 수 있었던 기쁨과 흥분은 이루 말할 수 없었다.

나는 그 동검만은 내가 다니던 연안중학교의 국사 담당이던 박상준 선생에게 가져다 보이고 역사적 가치 평가를 들으려고 했다. 선생 역시 놀라워하며 서울에 갈 때 그 분야의 권위 있는 교수에게 보여 보겠다는 정도의 말만 듣고 그 동검을 선생에게 맡기고 교원실을 나왔다. 그리고 시일이 지나다가 1950년에 6·25전쟁이 터졌다. 공산군 남침으로 청소년을 포함한 남자들은 거의 다 피란길에 오른 뒤 남하하여 결국 실향민이 되고 말았다. 나 역시 그리되었다. 앞에서 말한 돌살촉과 동검(뒤에 안 세형동검細形銅劍)*은 아득한 기억으로만 남게 되었다. 그러나 그때의 기억과 애착이 1959년부터 내가 신문기자가 된 후 역사유물과 민족문화재 취재에 남달리 적극적이게 했었다고 나 스스로 생각하고 있다. 『서울신문』에 '한국문화재비화'를 연재 집필을 한 데에도 그런 연유가 있었던 셈이다.

신문 연재 집필은 1972년 5월 22일 자에 시작하여 1주일에 한 주제씩 쓰며 11월 7일 자까지 작정했던 100회를 마무리했다. 그 내용은 사실 나 아니면 누구도 써낼 수 없을 거라는 자부심으로 여러 기록과 문헌에서 찾아내고, 한편으로는 취재도 한 것이었다. 그전부터 어느 정도 내 기본 지식으로 자신감을 갖고 있었고, 또 그 분야에 대한 관심으로 고서점에서 사 갖고 있던 고미술 및 문화재 관계 책도 좀 있긴

* 세형동검은 우리나라에서 출토되는 동검의 일종으로, 평양을 비롯하여 전국의 고인돌·돌무덤 따위 고분의 부장품으로서 남만주·연해주·시베리아·북중국에서도 발견되며, 한국식 동검이라고도 한다.

했으나, 연재 집필을 하는 중에도 박물관·도서관과 인사동의 통문관 같은 고서점에서 긴요한 관계 서적과 자료를 계속 찾아내려고 했다. 특정 주제를 위해서는 개인적 친분이 있는 그쪽 전문 연구가와 교수들에게 수시로 도움을 간청하여 도움을 받았다. 그렇게 힘들게 집필을 진행하면서 나는 스스로 자부심을 느꼈다. 사내와 관계 사회의 독자들에게서 찬사와 격려가 잇따르기도 했다. 그로 인해 '독보적 문화재 전문 기자'라는 평판도 받게 되니, 그 연재 집필은 나의 기자 활동 중 큰 보람이자 업적이 될 만했다.

연재 중의 우여곡절

신문 연재 때에는 많은 어려움이 따랐으나 그 집필이 나의 뜻대로 가능했던 것은 학계의 관계 전문가와 연구가의 많은 도움이 있었기 때문이었다. 그랬기에 구체적인 비화 하나하나를 모두 단순한 화제 기사 이상으로 확실한 문헌 기록과 증언을 제시한 확실한 신뢰가 가는 이야기로 써 나갈 수 있었다. 그때 가장 결정적인 도움을 받은 자료는 당시 국립중앙박물관 관장이던 황수영 박사가 나의 집필 열의와 성실성을 높이 사 주시며 기꺼이 내준 세 권의 귀중한 조사 노트였다.

그 노트는 황 박사가 광복 직후 국립박물관 박물감(학예관)으로 재직할 때 과거 일제 조선총독부박물관 시기의 자료들을 낱낱이 살펴보며 일제에게 유린당한 민족문화재의 온갖 수난과 불법 반출 등의 사실 기록들(모두 일본어로 쓰여짐)을 깨알같이 옮겨 적은 것이었다. 그걸 받아드는 순간, 나는 속으로 30~40건의 비화는 당장 확실하게 써 나갈 수 있겠구나, 하고 속으로 흥분을 억누를 수 없었다. 그렇게 확실한 기록의 노트 자료를 확보했으니 나는 집필에 큰 힘과 격려를 받은 것이었다. 그렇더라도 긴요한 보완 취재와 또 다른 확인 자료들을 추적도 하면서 1주 1건의 연재 집필을 다른 일상적 미술 관계 기사 작성

과 병행하느라 시간적으로 매일 땀나게 쫓기지 않을 수 없었다. 그런 속에서도 우리 민족문화재 수난의 비화들을 내가 신문에 처음으로 연재하고 있다는 사실이 비할 데 없이 뿌듯함을 느끼게 했다. 게다가 가장 큰 도움을 준 국립중앙박물관의 황수영 관장이 그 연재 기사에 대해 극구 찬사를 해주어 그 이상 만족스러울 수가 없었다.

그러나 그 연재 기사가 100회 가까워진 시점에서 본의 아니게 집필을 중단해 버리고 『서울신문』에 사표를 던지고 떠나야 하는 일이 생긴 것은 나의 급한 자존심 탓이었다. 편집국 인사이동에서 문화부장 대우였던 나를 조사부로 보내려고 한 남재희 편집국장에게 반감이 치솟았던 것이다. 남 국장은 『민국일보』에서 같이 있었던 적도 있었으나 호감이 가는 사이는 아니었다. 나는 그가 5·16군사정변 직후 병역기피자 일제 단속에 따라 불가피하게 입대를 하더니 위생병이 되어 서울의 국군병원에 근무하게 됐다며 저녁때면 『민국일보』 외신부에 야간 근무자로 출근했던 사실을 알고 있었다. 6·25전쟁에 장교로 참전하고 제대한 나에게는 그런 행태가 눈에 거슬렸다. 그것은 분명히 어떤 배경이 작용한 부정의 일면이었다. 정치권력과 사회의 부패를 척결한다고 일어난 군사정권도 별수 없었던 것이다. 나의 사의 표명에 남 국장은 겉으로는 애써 만류하려고 했으나 나는 후퇴하지 않았다. 내 책상을 정리한 보따리를 집으로 옮겨 놓고 있으려니 사실 앞이 막막할 수밖에 없었다. 그러던 어느 날 『서울신문』의 신우식 주간국장이 모래내의 누추한 내 흙집으로 찾아와서는 중단된 '한국문화재 비화'만은 끝까지 집필해 달라고 간청을 했다. 도쿄 특파원으로 발령이 나 며칠 안으로 떠나야 하는데, 내가 그 연재물의 집필 지속을 약속해 주어야 떠날 수 있다는 신 국장의 입장이 나를 난처하게 했다. 결국 신 국장의 궁지를 풀어 줄 수밖에 없었다. 후속 집필에 응하기로 하고 그를 돌려보낸 뒤 집에서 100회까지 나머지 비화를 다 써서 보내 주었다.

100회 연재 기사가 단행본으로

그 연재는 100회를 거듭한 뒤 단행본으로 출판되었다. 나로서는 네 번째 저술이었던 이 책은 나의 몇 권의 저작 중 가장 광범한 독자에게 읽히고 문화재 학계에서도 많은 찬사를 받았다. 그뿐만 아니라 일본에서 번역 소개가 되기까지 하며 그쪽 관계 전문가들 사이에서도 각별한 평가를 받았던 것은 큰 보람이었다. 단행본으로 나오게 된 것은 전에『민국일보』시기에 조사부장이었던 오랜 친분을 가진 김철순 씨가 그 집필 내용을 각별히 평가해 준 데에서 비롯되었다. 그는『민국일보』가 폐간된 후 독일의 뮌헨대학으로 유학을 떠나 미술사를 전공하고 돌아와 미술 출판에 뜻을 두며 '한국미술출판사'를 설립하고 나의『한국문화재비화』를 첫 간행물로 삼았다. 그는 인사동에서 화랑 운영도 뜻하여 '서울화랑'을 개설하고 대한방직 컬렉션을 중심으로 한 '이인성 유작전'을 처음 개최했다. 그러나 그 화랑과 출판사는 여러 사정으로 오래 지속되지 못했다. 신문 연재 제목 그대로 표제를『한국문화재비화』로 하여 1973년 2월에 한국미술출판사에서 출간될 때 그 서문을 당시 문화공보부 문화재위원회 위원장이면서 한국문화재보호협회 이사장을 겸했던 이선근 박사가 써 주셨는데, 이런 황공한 격찬의 말씀이 들어 있었다.

"미술평론가이자 신문기자인 이구열 군이 민족문화재에 대한 남다른 애착과 깊은 소양, 그리고 오랫동안 신문의 일선에서 종사한 풍부한 경험과 생생한 자료를 토대로 '한국문화재비화'를 집필한 것은 시의를 얻은 쾌사였으며, 이제 한 권의 책으로 엮이어 나온다 하니 한층 반가움이 더하다. ……근래 신문 뉴스면을 장식한 사건에 이르기까지 각종 비화를 넓은 취재원의 천착, 간결 명쾌한 문장을 통하여 서술함으

—
『한국문화재비화』, 1973, 한국미술출판사. 이 책은 이후 『한국문화재수난사』로 개정, 출간되었다.

로써 흥미를 돋우어 가며 우리 민족의 슬기로운 문화 창조의 소산인 문화재에 대한 지식과 애착심을 제공하여 준다.

……일반 시민들이 교양과 상식으로 문화유산에 접근하고 '알기' 위한 서적이 거의 없는 현상하에서 이 군의 『한국문화재비화』 간행을 더욱 즐거워하며 아낌없는 격려를 보낸다."

사실 이 서문은 이 박사의 동의를 받은 당시 『조선일보』 문화부 기자로 나의 절친한 동료였던 이흥우 시인이 대필한 것이다. 그 과정에서 한국문화재보호협회의 사무국장으로 가 있던 『합동통신』 기자 출신 신찬균(뒤에 문화위원회 위원 역임)의 협조도 있었다.

『한국문화재비화』가 출판될 때, 내용 구성은 7개 장으로 하여 도입부의 제1장을 '선각의 인맥'으로 설정하고 우리 민족문화재 조사 연구 및 수집 보호의 선구자들인 추사 김정희, 역매 오경석, 위창 오세창, 우현 고유섭, 석남 송석하, 간송 전형필의 업적을 간략히 서술했다. 그리고 핵심 내용인 '일제 밑의 수난'을 제2장으로 삼아 구체적인 30여 개 사례를 확실한 자료와 증언기를 토대로 쓴 비화들을 묶었다. 제3장은 '서양인의 수집'(사례), 제4장은 '8·15해방 직후'(일본인의 수집품 행방), 제5장은 '6·25 전후와 잃어버린 국보', 제6장 '매장 문화재'(새로 출토된 국보 등), 제7장 '도굴·도난·위조품'(사건)으로 편집되었다.

출간 후, 재일교포 일간지에서 일본어 번역 연재

1973년 3월에 한국미술출판사에서 『한국문화재비화』가 출판되었다. 그리고 1975년 연초의 일이었다. 전에 『경향신문』에서 동료기자였다가 일본의 재일교포 사회 일본어 일간지 『통일일보』의 서울 지사에 재직하던 방길영 형이 만나고 싶다고 전화가 와서 어느 다방엘 나갔더니, 『한국문화재비화』를 사서 감명 깊게 읽었다면서, "그래서인데,

그 책 우리 『통일일보』에 일본어로 번역 연재했으면 해서 허락을 구하려고 이렇게 만나자고 했습니다. 도쿄의 본사에 그러자고 내가 제의를 했더니 대환영이었어요. 한데 본사의 재정이 너무 어려워서 저작권료 지불은 어렵다는 겁니다. 그러니 이 형이 좀 양해를 해 달라고 사정하려고 합니다. 번역은 우리 문화공보부의 일본어 홍보지 전속 번역가가 맡아 줄 수 있다고 했습니다" 하고 말을 꺼냈다. 나는 방 형의 사정을 흔쾌히 받아 주었다. 재일교포들이 지난날 일제 식민지 시기에 한국에 왔던 일본인 악한들이 저지른 우리 민족문화재의 도굴, 약탈, 밀반출 등의 범죄 행위 사례들을 구체적으로 확실하게 알게 하여 오늘의 양식 있는 일본인들이 속으로라도 죄책감을 느끼게 한다면 그 연재는 의미가 크다고 보았기 때문이었다. 그랬더니 열흘도 안 된 1월 21일 자부터 즉각 연재를 시작한 일본어판 『통일일보』가 도쿄에서 왔다. 펼쳐 보니 연재 시작에 붙인 편집자의 말이 내용의 핵심인 일본인들의 도굴·약탈 등의 진상에 대해선 언급이 없었으나 그런대로 괜찮았다.

"유구한 역사를 갖는 조국의 문화유산을 직접 피부로 접촉한 기회가 별로 없는 재일 동포에게 있어서 고대로부터 전전돼 온 문화재, 또 거기에 연관된 많은 전설, 비화에 접할 기회는 더욱더 어려운 일이다. 그런 뜻에서 이구열 저 『한국문화재비화』는 독자에게 귀중한 읽을거리가 되리라 생각되어 연재하기로 하였다."

그 연재 지면은 속속 나에게 보내져 읽어 볼 수 있었는데, 일본어 번역이 매우 만족스러웠다. 서울의 번역자 이정숙은 일본에서 성장하며 교육을 받았다는 수준 높은 번역 실력의 중년 여성이었다. 한데 그녀는 내 글을 번역하면서 일제 때 조선에 건너와서 고려 고분을 야만적으로 도굴하여 부장품인 청자 유물 등을 약탈한 악당들과 무법자의 어떤 진상 고발에서는 내가 분노를 억제하며 일본인 자신의 증언과

기록을 제시하는 데 그친 나의 서술에 그녀가 분노감을 강하게 보태어 강조한 부분이 적지 않았다. 직접 만났을 때 그 점을 말했더니, "그 약탈 내막 등을 저도 처음 알게 되면서 민족적 울분을 참을 수 없어서 그렇게 좀 강조하려고 했다"고 하기에 웃어 버리고 말았다.

『통일일보』 연재는 7월 16일 자 제113회까지 이어졌다. 그러는 동안 재일교포 독자들에게서 역시 격분한 독후감 엽서를 여러 번 받았다. "일본인들이 문화재 쪽에서도 그렇게 엄청난 만행을 저질렀느냐, 용서할 수 없는 국제적 범죄가 명백하다, 오늘의 일본인들은 그에 대해 한국에 속죄해야 한다"는 내용이었다. 일본인 가운데 그 지면을 읽은 독자가 얼마나 됐는지는 알 수 없었으나 죄책감을 느낀 양식인이 꽤 있었을 것으로 생각되었다.

일본어판 출간 제안

이런 일도 있었다. 앞에서 이미 말했듯이 1973년에 『대한일보』가 폐간된 직후 나는 잠정적으로 동화출판공사에 가서 『한국미술전집』 전 15권을 보람 있게 주관 편집해 줄 때였다. 일본의 한 유력 출판사가 그중의 회화, 도자, 공예 편 등 5권만 전집으로 일본어판을 따로 제작해 달라고 요망해 와서 그 작업까지 하게 됐을 때였다. 도쿄의 그 요망자 세이분토신코샤誠文堂新光社의 오가와 세이치로 사장이 그 진행을 상의하기 위해 수차 서울에 올 때 나는 우리 측 젊은 사장의 통역도 하면서 이런저런 대화를 나눌 수 있었다. 그 대화 중에 나오게 된 나의 『한국문화재비화』에 오가와 사장이 즉각 관심을 나타냈다. 그의 출판사에서 일본어 번역본을 내고 싶다는 것이었다. 나야 사양할 이유가 없었다. 귀국한 오가와 사장은 즉시 그의 스태프들과 그 문제를 의논해 봤다면서 이런 내용의 서신을 보내왔다.

"귀저 『한국문화재비화』, 나로서는 아주 흥미 깊게 느꼈습니다. 그러나 다른 동료 중에는 한국에 대한 인식이 얕아서 '뭐야, 날조한 기사잖아' 하는 투로 보는 눈도 있어 적당한 식자층의 얘기도 들어 보고 일본어판 출간의 구체화에 노력하려고 합니다."

그러면서 그가 견해를 물어본 소설가 시바타 겐이치(전 세이분토신코샤 편집장)의 답신도 복사해 동봉하고 있었다. 거기엔 "분명히 우리들의 관심을 끌 내용임이 확실하고 (출판이 된다면) 많은 반향을 불러일으킬 것입니다. 꼭 출판해 주십시오"라는 말이 들어 있었다. 그 직후에도 또 오가와 사장을 대리한다는 스즈키라는 사람의 편지도 받았는데, 여기에도 "『한국문화재비화』에서 몇 건件의 일본어 번역문을 읽어 보았는데, 현재 다른 몇몇 분에게 검토를 부탁해 놓고 있다"고 했다. 그때 검토를 의뢰받았던 도쿄대학의 미카미 쓰구오 명예교수(고고학)의 답신 복사를 동봉했는데, 그는 학자답지 않게 염한厭韓 감정을 드러내며 이렇게 말하고 있었다.

"문화재비화(범죄 행위), 그런 문제는 어느 나라에서도 문제 삼지 않는다. 한국에서는 일본을 증오하는 감정이 노골적이어서, 특히 현재의 일본에서는 출판을 하지 않는 것이 좋을 것이다. 주간잡지거리로나 될 내용이다." (9월 19일 자)

그 교수에 비해 오가와 사장은 일본 사회의 양식인이었다. 그는 내게 보낸 9월 24일 자 편지에 이렇게 쓰고 있었다.

"그 시대(한국 식민지화 시기)는 군국주의, 제국주의가 판치던 시기여서 그 힘을 믿고 (한국에) 지독한 짓을 저지른 것 같아 너무 놀랍고 죄책감에 사로잡힙니다. 데이터와 자료에 입각해 쓴 것이어서 확실성이 있고

박력이 있습니다. 이런 사실을 일본에 알리는 것도 필요할 것입니다. ……아시다시피 (오늘의) 일본은 자유주의 국가이며, 그러한 (과거 한국 에서의 문화재 범죄) 사실을 일반에게도 알려 주어야 한다고 생각됩니다 만. 그러나 현재 일본에서는 한국을 이해하지 못하는 사람들이 태반이 어서 시기상조인지도 모르겠습니다."

결국 그 일본어판의 출간은 이루어지지 못하고 말았다. 그러나 그 때 오가와 사장의 진심 어린 노력을 지금도 나는 고마워하고 있다.

일본에서 무단 번역된, 『한국문화재비화』

한참 뒤 1992년의 일이다. 도쿄에 여행하고 온 전 『동아일보』 과학부 장 김재관 씨를 우연히 길가에서 만났는데, 그렇잖아도 전화하려고 했다며 하는 말이, "도쿄에서 월간지 『호세키』實石에 이 선생의 『한 국문화재비화』가 발췌 번역으로 실려 있기에 반가워서 한 권 사 갖고 왔어요. 내일이라도 가지고 나올게요" 하는 것이었다. 다음날 그 잡지 (1992년 7월호)를 받아 보니 '한국 문화재 약탈의 진상'이란 제목이었 고, 번역자는 '남영창'이라는 낯선 이름의 교포였다. 조선 근대사 연 구자라는 역자 소개를 보니 조총련계였다. 매우 긴 분량의 그 번역문 을 읽어 보니 내 책에서 꽤 잘 발췌하여 일제 시기의 한국 문화재 도 굴 등의 만행 실태를 일본 독자들에게 확실하게 알리고 있었다. 그러 면서 나와 『한국문화재비화』에 대한 소개와 해설도 매우 성실했다.

"이 초역 원본은 저자 이구열 씨가 『서울신문』에 기자로서 연재한 후 단행본으로 묶은 『한국문화재비화』이다. ……발간 당시에는 한국 독 자들의 경악과 분노의 반응이 컸으나 현재는 절판되어 한국의 고서점 에서도 입수하기가 어렵다. 문화재 반환 문제에 관심이 있는 학자·전

문가 사이에서 이 책의 존재는 잘 알려져 있는 제1급의 자료이다."

그런 초역의 잡지 기고(속편은 읽지 못했으나)가 있고, 다음 해인 1993년에는 다시 그 남영창의 번역으로 도쿄의 한 출판사인 신센샤 新泉社에서 『잃어버린 조선 문화』失われた朝鮮文化를 간행한 사실을 알게 되었다. 나의 승인 없는 그 번역본 출판은 명백한 저작권 침해였으나, 그 시기는 한국이 국제저작권협회에 가입돼 있지 않아 일본 쪽에 문제 제기가 어려웠고, 또 그 번역자가 조총련계일지라도 같은 동족이니 일본인들 앞에서 추한 반목을 보이고 싶지 않아 묵인하고 말았다. 그랬더니 얼마 뒤인 1994년 연초에 출판사 신센샤 편집부의 다케우치란 담당자로부터 사과의 편지가 왔는데, 사전에 나의 승인을 받지 않은 잘못을 사과한다는 내용이었다. 당시 도쿄에 자주 다니던 서울의 금성출판사 편집국장 강민 시인에게 신센샤의 그 편집자를 만났다는 얘기를 듣고 내 책의 무단 번역 사실을 말해 주었더니 그 말이 도쿄에 전해져 뒤늦게 사과한 것이었다. 번역자 남 씨에게도 사과와 그간의 사정을 설명해 드리라고 했다고 말했는데, 그의 사과 서신은 끝내 없었다. 면목이 없어서 못 했나하고 잊고 말았다. 그 뒤 2006년 서울에 왔던 도쿄의 조총련계 조선대학 교수 강성은과 이영철을 통해 그의 간접적인 사과 표명을 듣긴 했다. 그런데 그것으로 끝이 아니었다. 같은 무렵에 한 일본 교포 지인이 서울의 교보빌딩 교보문고 일본 서적 코너에 『한국문화재비화』 번역서가 꽂혀 있더라고 알려 주었다. 가 봤더니 8월에 신장판新裝版 제1쇄라며 표지 장정만 새롭게 한 『신장 잃어버린 조선 문화』가 여러 권 꽂혀 있었다. 이때에도 신센샤에서는 내 승인을 받으려고 한 바가 없었다. 괘씸한 생각이 들었다. 그간 한국도 국제저작권협회에 가입하여 모든 나라와 정당한 저작권 권리 보장이 이루어지고 있던 터라 이번만은 가만히 있을 수가 없었다.

누가 알려 주어 내 사무실과 지척인 당주동의 '경희궁의 아침' 빌

『失われた朝鮮文化』, 『한국문화재비화』의 일본어판.

딩 안의 KCC(한국저작권센터) 곽소진 소장을 찾아가 상의했더니, 당장
조치를 취해 주어 처음으로 200만 원가량의 인세를 온라인 통장으로
받을 수 있었다. 그렇게 인세 몇 푼은 보내 주었으나 이때에도 나의
승인을 받지 않은 해적 출판 사실에는 일언반구 사과가 없었다. 일본
이 경제 대국일지언정 문화적 대국 수준은 아직 못 되는 것을 말해 주
는 행태였다. 다만, 신장본 10권을 보내 주긴 했다. 먼젓번 1993년 제
1쇄(초판 2,000부) 때에는 그 담당 편집자가 말이라도 "그 책은 한국이
저작권의 국제저작권협회에 가입하기 이전의 저작물이어서 회사 측
이 저작권료 지불을 할 수 없다는 입장이고, 또한 그간의 제작비가 컸
던 관계로 초판이 다 팔려도 이익이 별로 없는 실정……"이라며 원저
자에게 증정본으로 10부를 보내왔다.

그 일본어판 출판으로 인해 2004년 11월에 도쿄에서 열린 '재일
한국 문화재를 둘러싼 한·일 간의 알력: 해결책의 모색'이란 주제의
국제 워크숍에 패널리스트로 초대받아 참가한 것은 뜻밖의 일이었다.
그것은 아시아재단 일본 지부가 독일의 프리드리크 에베르트 스티프
팅Friedrich-Ebert-stiftung재단 및 도쿄경제대학과 공동 주최한 국제적
워크숍이었다. 내가 거기에 참가하게 된 배경으로는 그 워크숍의 주

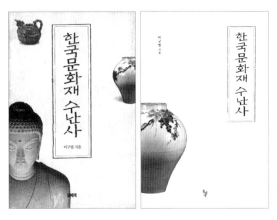

『한국문화재비화』는 1996년 돌베개에서 『한국문화재수난사』로 개정, 출간되었고 이후 지난 2013년 10쇄를 맞아 일부 보완하여 개정, 출간했다.

도적 기획자였던 도쿄의 쇼비가쿠엔 대학尚美學員大學 교수 하야시 요코林容子(미술사)가 도쿄에서 누군가가 알려 준 나의 『한국문화재비화』일어판을 구해 읽고 많은 것을 구체적으로 알게 되어 저자인 나를 직접 만나 보고 싶었다며 서울의 내 사무실을 찾아온 적이 있었다. 그 외에도 도쿄에 가서 아시아재단 일본 지부 대표 앤드루 홀바트 씨의 젊은 한국인 부인에게서 들으니 그녀 자신도 일본의 어느 대학에서 석사과정을 밟고 있는데, 학위논문 주제를 조선과 쓰시마 도주島主의 역사적 관계로 정하고 널리 참고문헌을 찾던 중에 나의 책을 알게 되어 어렵게 구해 아주 유익하게 읽고 남편에게도 읽게 했다는 것이었다. 그런 연유로 앤드루 홀바트Andrew Horvat 씨가 나에게 직접 전화로 도쿄의 워크숍 참가를 제의해 왔던 것이다.

1996년 『한국문화재수난사』로 돌베개에서 재출간

한편, 파주출판단지의 출판사 돌베개에서 『한국문화재비화』를 『한국문화재수난사』로 개제한 개정판을 내준 것은 1996년의 일이다. 이때는 인세도 제대로 받았고, 2013년에 10쇄까지 찍었으니 나의 저서로는 가장 많이 팔린 책이다.

30년 전에 쓴 『한국문화재비화』의 구실

(『태평로저널』, 2005년 4월 7일 자)

이 글은 도쿄 워크숍에 참가하고 돌아와 예전 『대한일보』 동료들의 친목 간행물인 『태평로 저널』(2005년 4월 7일 자)에 보고하듯이 쓴 것이다. 『한국문화재수난사』 10쇄 개정판 머리 말로 쓰기도 했다.

지난 11월 17~28일, 도쿄에서는 미국계 아시아재단이 독일계 프 리드리크 에르바르 스티프텅재단 및 도쿄경제대학과 공동 주최한 '재일 한국 문화재를 둘러싼 한·일 간의 알력: 해결책의 모색'이란 주제의 국제 워크숍이 개최되며 나도 초청받아 참가할 수 있었다.

주제의 피해 당사자인 한국에서 먼저 이런 국제 워크숍이 꾸며졌 어야 하는데 하는 일종의 자괴감을 느끼며 참가한 나는 그 워크숍의 사실상의 조직자인 도쿄의 쇼비대학 여성 미술사학자 하야시 요코 교수의 발제 논문 「재일 조선 문화재 문제, 아트 매니지먼트 관점에 서의 고찰」의 성실한 문제 접근과 앞으로의 한·일 간의 바람직한 공 동 노력 방향의 제안을 들을 수 있었다.

한국 측의 두 발제자도 모두 하야시 교수처럼 미국의 대학에서 학 위를 받은 여성 미술사학자였다. 서울대학교 미대 강사 권지현 박사 와 미국 캘리포니아대학의 배형일 교수(당시는 교토대학의 연구교수 로 체류)로, 발표 주제는 각각 일본에 존재하는 한국 문화재의 실태와 한국에서 약탈 또는 불법 유출된 배경에 대한 조사 연구 내용이었다. 이들도 물론 현안의 반환문제와 새로운 공유 관계 모색의 필요성을 거론했다. 서울대학교 법대의 이근관 교수는 문화재 관계 국제법과 관련한 토의에 패널리스트로 참가했다.

내가 패널리스트로 참가하게 된 것은 30년 전(1973)에 쓴 『한국문

화재비화』(1996년에 『한국문화재수난사』로 개제, 중판)의 저자 입장에
서였다. 나의 그 저술은 1972년에 『서울신문』 문화부 기자로서 지난
날 일제 침략 세력에 약탈당하거나 불법적으로 밀반출된 온갖 역사
유물과 민족문화재의 수난 사실을 확실한 입증 자료로 밝혀 본 기획
기사 100회의 연재물을 묶은 것으로, 1993년에 도쿄의 한 출판사가
나의 승인도 없이 『잃어버린 조선 문화─일본 침략하의 한국문화재
비화』라는 책명(일본어, 교포 남영창 번역)으로 무단으로 일본어판을
간행한 적이 있었다.

그러나 실은 그 일본어판의 20년 전, 그러니까 내가 서울신문사를
떠나 『대한일보』 문화부장으로 가 있다가 군부 독재 정권에게 신문사
가 불의의 폐간을 당한 뒤 잠정적으로 동화출판공사의 『한국미술전
집』 객원 편집 주간으로 가 있을 때인 1974년 연초에 도쿄의 재일 한
인 대상 일본어 일간신문 『통일일보』가 동의를 받고 나의 저서 『한국
문화재비화』를 일본어로 전문 번역 연재하여 교포 독자의 분개한 편
지를 적잖이 받은 바가 있었다.

그건 다 예전 일이고, 지난 4월 1일에는 뜻밖에도 도쿄의 아시아
재단에서 연구 지원을 받고 있다는, 바로 이번 도쿄 워크숍의 주도적
발제자 하야시 교수가 서로 친밀한 사이로 다 같이 '재일 한국 문화
재 문제'를 조사 연구하고 있다는 서울의 권지현 박사와 함께 내 사
무실을 찾아와 한국의 수난 문화재에 관한 대화를 나누고 간 적이 있
었다.

하야시 교수가 이번 워크숍 논문에 밝히고 있는, 그때의 인터뷰에
서 내가 "한국의 고고학이나 미술사 연구는 일본보다 100년 뒤진다"
는 부분은 '수십 년'을 잘못 들은 것이었다.

내 사무실을 처음 찾아왔을 때 하야시 교수는 도쿄에서 인터넷 주
문으로 구입했다는 나의 일본어판 『한국문화재비화』를 가지고 있었
고, 이번에 도쿄에서 만났을 때에도 그 책이 자신의 한국 문화재 연

구에 결정적으로 도움이 되었다는 말을 몇 번이나 하는 것이었다. 신문기자 시절의 불충분한 저작물이 30년이나 지난 오늘에 와서 일본에서 그런 구실을 했다니 나로서는 큰 보람이었다.

권지현 박사도 그 책(국내판)을 아주 유익하게 읽고 자신의 관계 연구에 많은 도움을 받았다면서 워크숍 중에도 내내 갖고 다녔고, 외국인 참가자에게도 보여 주는 것이었다. 그런가 하면 이번 워크숍의 주최자인 도쿄 아시아재단의 미국인 대표 앤드루 홀바트Andrew Horvat 씨의 한국인 아내 윤 여사는 현재 도쿄의 한 대학에서 석사 학위 논문으로 지난날의 쓰시마 도주의 조선과의 외교 활동을 연구하면서 도쿄의 한 서점에서 역사적 한일 관계 서적을 찾다가 내가 쓴 일본어판 『잃어버린 조선 문화—일본 침략하의 한국문화재비화』를 발견하고 사서 읽으며 일제의 한국 침략에 따른 각종 한국 문화재의 참담한 수난을 처음 알고 충격을 받았고, 남편 홀바트에게도 읽게 하여 이번 워크숍에 나를 초청하라고 했다는 것이었다.

한국 문화재의 그 숱한 피탈과 수난의 범행자인 일본 측의 하야시 교수는 내게, "한국에서는 왜 선생처럼 그 내막을 조사·고발한 책이 좀 더 나오지 않았느냐"고 물어왔을 때는 할 말이 없어 부끄럽기만 했다. 이번 워크숍에 참가한 일본 덴리대학天理大学의 미국인 고고학자 월터 에드워즈 교수는 나의 책의 영문판은 왜 나오지 않았느냐고 묻기도 했다.

그렇듯 이번 국제 워크숍은 일제의 한국 침략 시기에 일본인들에 의한 한국 문화재 약탈 및 일본으로의 불법 반출 등의 국제적 범죄행위를 국제 관계 학계에 확실하게 알리며 그 반환, 소장자의 조사 확인, 그리고 그것들의 사회적 공개와 법적 문제 해결의 필요 등에 대하여 포괄적으로 토의가 이루어진 것은 매우 유익한 일이었다.

한국의 문화재청이 2004년 9월 말 현재 조사 파악하고 있는 국외 유출 문화재의 총 윤곽은 일본, 미국, 영국, 독일, 프랑스 등 세계 20

개국의 공공 박물관, 미술관, 도서관 및 공개된 유명 컬렉션에 소장돼 있는 7만여 점이다. 그중 이번 도쿄 워크숍의 주제였던 '일본 안의 한국 문화재'는 도쿄국립박물관의 1,849점, 오사카시립동양도자미술관의 1,501점, 오쿠라 다케노스케小倉武之助(1870~1964) 컬렉션의 1,296점을 비롯한 총 34,152점으로 공식 집계돼 있다.

그러나 하야시 교수는, "그 공개된 숫자는 1할에 지나지 않는다는 것이 전문가들의 정설이며, 그렇다면 일본의 개인 컬렉터가 미공개로 소장하고 있는 한국 문화재는 실로 30만 점가량이라는 말이 된다"고 주제 발표에서 언급했다.

하야시 교수는 그 한국 문화재들의 반환, 공개 및 새로운 공유 관계 등을 해결할 수 있는 방법으로, 양국의 정부와 민간의 기금으로 위원회 또는 재단을 설립하고 양국 전문가가 참가하여 개인 컬렉터가 소장하고 있는 한국 문화재의 합동조사를 실시하여 카탈로그를 만들고, ……개인 컬렉션의 선의의 한국 반환을 촉구하는 공론이 필요하다는 제안을 발표하여 토론 참가자들의 많은 공감을 샀다.

그래서 나도 발언 기회를 얻어, "그런 공론이 언론 매체 등을 통해 일본 사회에 거듭 알려짐으로써, 가령 1909년에 조선 통감으로 왔던 소네 아라스케曾禰荒助(1849~1910)가 경주 석굴암의 본존불 뒤에서 가져간 것이 확실시돼 있는 작은 5층 대리석탑을 현재 은밀히 소유하고 있을 어느 후손이나 다른 어떤 소장자가 부끄러움을 느끼게 해야 한다"고 한 마디 했다.

정부와 민간 노력의 이런 공론은 문화재의 피탈자인 한국으로서는 당연히 적극적으로 끊임없이 지속시켜야 함은 말할 것도 없다. 그런 노력을 일본 쪽에서 먼저 나서게 한다면 또 하나의 수치가 아닐 수 없다.

기자 생활 마감, 새로운 출발

『대한일보』 폐간, 15년 기자 생활 마감

서울신문사에서 나와서 한동안 무료하게 지내고 있을 때 『중앙일보』에서 미술과 문화재 분야를 맡고 있던 오랜 친우 이종석이 만나자고 하여 서울시청 앞의 어느 다방엘 나갔더니 역시 나의 생활을 걱정하면서 『대한일보』의 정봉화鄭鳳和 부국장을 찾아가 만나 보라는 것이었다. 이종석은 1965년 『중앙일보』가 창간될 때 스카우트돼 가기 전 『대한일보』 기자였을 때 정 국장을 모신 적이 있고, 또 고려대학교 동문으로 친밀한 사이였다. 나도 그 정 국장이 1959년 『민국일보』의 조사부장으로 왔을 때 만난 후로 늘 친근한 사이였다. 세계문학 작품의 우리말 번역 활동으로도 명성이 높았던 그는 나의 미술기자 활동을 좋게 보고 있었다.

다음날 집에 있으려니 그 정 국장에게서 먼저 전화가 왔다. 대뜸 하는 말이, "이종석 씨한테서 들었는데, 『서울신문』에 사표 던지고

집에 있다며? 그렇게 놀 수 있어요? 내일 나와서 나하고 한번 만나지……" 하는 것이었다. 그렇게 돼서 『대한일보』로 가서 정 국장을 만났더니, 경상도 말투로 단도직입이었다.

"우리 문화부를 맡아 나와 같이 지내지 않을래? 월급이 좀 적지만 뒤로 배려가 있을기다. 무엇보다도 우리 편집국 분위기가 아주 편하고 좋다. 어때, 당장 오도록 해요. 그랬다가 다시 좋은 데가 나타나면 언제라도 나갈 수 있어요."

참으로 고마운 말씀이었다. 김연준 사장과 박용래 편집국장, 박남규 부국장, 그리고 권영국 문화부장 대행과도 얘기를 다해놓았다는 것이었다. 그렇게 모두가 나를 환영한다니 더욱 고마웠다. 그러니 내 마음도 움직이게 되어 다음날부터 즉시 시청 앞 서소문길 어귀의『대한일보』로 출근하게 되었다. 언론계에서 그런 속결 인사가 흔하던 시절이었다. 약속대로 문화부장을 맡겨 주어 6명의 부원이던 최용길(차장, 문학·출판 담당), 정준극(미술·음악 담당), 이병국(학술 전반 담당), 김정렬(연극·영화 담당), 황진태(문화 예술 전반 담당) 등과 편한 분위기로 문화면 제작에 합심하며 힘썼다. 정 국장은 수시로 내게 와서 무슨 문제가 있으면 말하라고 했다. 그렇게 되니 나도『대한일보』에 정이 들어가게 되었던 것인데, 그것이 불과 반년가량으로 끝이 나게 되니 예기치 못했던 사태였다.

사태란 1973년 5월 15일에『대한일보』가 폐간을 당한 것이다. 군사정권이 김연준 사장의 어떤 비협조에 보복의 칼을 대어『대한일보』를 문 닫게 만든 것이었다. 그 가혹한 직격탄으로 그간의『대한일보』본사 기자 120여 명을 비롯한 전국적 종사자 약 500명이 하루아침에 실직자가 돼 버려 생계를 잃게 되었고, 나도 그렇게 되고 말았다. 황당한 사태였다. 그 사태로 나의 미술기자 생활도 15년으로 끝이 나게 되었다. 그렇게 된 사정은 옛『대한일보』기자들의 모임인 태평로프레스클럽이 2004년에 간행한『신문은 가도 기자는 살아 있다』에 내가

쓴 「나와 『대한일보』, 그날 '분노의 대자보'」에 다 밝혔다.* '나의 『대한일보』 인연과 폐간 후'를 상술한 내용이다. 그중의 몇 대목을 재언하면 이런 일들이 있었다.

『대한일보』가 폐간당하기 열흘쯤 전이었다. 북창동에 있던 동화출판공사의 주간이던 이근배 시인이 전화를 걸어왔다. 급히 의논하고 싶은 일이 있다고 했다. 신문사로 나를 찾아와 꺼낸 그의 의논의 본지는 동화출판공사에서 '한국 미술 5천 년'을 최초의 호화 전집 도록으로 발간하자는 계획을 확정하고 그 편집을 맡아 줄 전문인을 외부에서 모시기로 했는데 쉽지가 않다는 것이었다. 그간 문화재 사진을 많이 찍은 사진가 K 씨가 사진은 자기가 전담할 수 있고, 도록의 총 편집은 그 분야의 학술적 전문가인 M 씨에게 맡기면 좋겠다고 추천하기에 그렇게 진행하려고 해 보았더니 진척이 잘 안 되어 난감해진 상태라고 했다. 그래서 그 분야의 다른 전문가와 교수님들에게 의논해 보았더니 많은 분이 "그 일을 해낼 만한 가장 적임자는 바로 이 선생님이라고 단언하기에 우리로서는 당장 모셔 가고 싶지만 우선 의향을 여쭈어 보려고 왔다"는 것이었다. 물론 대우는 최대한 생각하고 있다는 것이었고, 모든 진행도 나에게 전적으로 일임하겠다고 했다. 느닷없는 제언이었다. 그런 제언 속에는 몇 달 전에 출판된 나의 저서 『한국문화재비화』에 대한 평가도 작용한 듯했다.

그러나 내가 그런 말을 듣고 당장 따라나설 수는 없었다. 그래서 "말은 고맙지만, 『대한일보』도 어엿한 중앙 일간지의 하나고, 내가 지금 문화부장인데 아무리 대우를 잘해 준들 개인 출판사로, 그것도 그 전집을 완간하는 것으로 끝날 잠정적 자리로 옮겨 갈 수야 있겠느냐"고 좋게 사양하고 돌려보냈다. 그랬는데 불과 열흘쯤 돼서 느닷없이 신문사 폐간을 당하고 보니 어이가 없었다. 하지만 『대한일보』 폐간

　* 235쪽에 전문을 수록했다.

이란 신문 보도를 본 이근배 시인이 초상집 분위기의 신문사로 다시 달려와서는 "다른 신문사로 결정한 데가 없으면 저희 출판사에서 모셔 가겠다"고 재촉했다. 그때에도 그의 제의를 얼씨구나 수락할 수는 없었다. 내 처지 이전에 먼저 나의 문화부 식구들을 어떻게든 다른 신문사나 방송국에 호소해서 자리를 얻게 해야 하는 것이 우선이고 도리였다. 그런 내 입장을 즉시 알아준 친구가 서울신문사의 참으로 고마운 김진찬 주간국장이었다. 그는 나에게 위로 전화를 하면서 연예 담당 기자를 주간지 『선데이 서울』에서 받겠으니 당장 보내라고 했다. 그래서 김정렬 기자에게 의향을 물으니, 가겠다고 해서 맨 먼저 그리로 보내 구제되었다. 뒤이어 최용길이 경향신문사로, 정준극은 원자력연구소로, 그리고 이병국은 한국경제신문사에 새 일자리를 갖게 되는 것을 보며, 나도 생활 방도를 정해야겠기에 생각 끝에 동화출판공사의 손짓을 받아들였다.

『한국미술전집』 상임편집위원으로

그 결정은 곧 나의 15년 신문기자 생활의 마감이었다. 그 점에서는 좀 허탈하기도 하고 서운하기도 했으나 일단 그렇게 마음을 정하니 스스로 삶의 변화를 내디딘 것이었다. 어느 신문사에 자리를 구걸해 볼 수도 있었으나 내 나이 이미 사십 줄에 접어들었고, 문화부장까지 했으니 그쯤에서 잡다한 신문기자 생활은 접고 내가 하고 싶은 미술 관계 전문 집필과 저술 생활 방향으로 후반생을 살아 보자고 다짐했다. 그 첫 행보로 동화출판공사의 획기적인 『한국미술전집』 전 15권의 총괄 편집을 수락하여 잠정적으로 가게 됐는데, 그것은 나로서도 크게 보람 있는 본격적인 대형 미술 출판 작업이었다.

그 시작 단계에서 한국 미술사와 고고학 분야의 대표적 학자와 전문가 열 분으로 편집위원회를 구성하고, 나는 총괄 상임편집위원이

되어 전 15권으로 계획된 전집 간행을 진행했다. 그때 편집위원들의 각 권 책임편집 및 집필은 241쪽에 밝혀 두었다.

특히 그 가운데 권15의 「근대미술」 편은 상임편집위원으로서 내가 주장하여 포함시킨 것이다. 이는 그간 미술사학계의 연구 시각이 조선시대까지만을 대상으로 삼던 한계와 근대 시기에 대한 외면 내지 연구 부재 논란을 뛰어넘어 처음 근대미술도 대상으로 삼아 그 정당성을 관계 학계와 일반 사회에 다짐한 것이었다. 그 속에 수록된 작품들(한국화, 유화, 조각)에서 처음 소개된 것들은 거의 내가 전에 조사 연구했던 작품들이었다. 그 권15를 편집할 때 출판사 측에서는 나와 동년배인 정양모와 한병삼도 한 권씩 책임편집자가 되어 작품 선정과 개설 및 해설을 집필하기로 했으니 「근대미술」 편은 나더러 맡으라고 했지만 이경성 교수에게 그 기회를 드리는 것이 도리라고 생각하여 그렇게 진행했다. 그 분야 연구에서 이 교수가 사실상 개척자였다.

한편, 총 2천 점가량의 각 권 수록 작품의 정밀한 사진 촬영은 『서울신문』 출판국 사진부장으로 원색사진 실적과 경험이 풍부했던 이중식을 중심으로 하여 진행했다. 그와는 『민국일보』 때 처음 만난 사이로 내가 『서울신문』으로 전직했을 때에 다시 만나 오사카 만국박람회 개막 취재도 같이 갔었고, 그 기회에 타이완의 고궁박물원도 동행했다. 나는 그의 전문적 사진 역량을 전적으로 신뢰하고 있었다. 그는 주어진 촬영 작업에 언제나 책임 의식이 남달랐고 성실했다. 그랬기 때문에 『한국미술전집』 전권의 사진 촬영 대부분을 그에게 위촉했다.

총괄 편집 과정에서의 그런저런 나의 결정에 대해 임인규 사장이나 이근배 주간은 단 한 마디도 간섭한 적이 없었다. 그만큼 전적으로 나를 신뢰했던 것이다. 그 점은 내가 고마워했다. 그만큼 나도 최선과 심혈을 기울여 2년 반 만에 완간을 본 최초의 호화판 『한국미술전집』은 판매에서도 대성공을 기록하여 나의 면목이 설 수 있었다. 더구나 완간 배포가 활발히 이루어지던 무렵인 1974년 여름에 뜻밖에도 일

본 도쿄의 유력 출판사 세이분토신코샤가 일본어판 제작(일본에서 인기 있는 회화, 도자기, 불상 등 5권으로만)을 요망하며 수입해 가겠다기에 그것까지 만들어 주고 나서 나는 가벼운 마음으로 동화출판공사와의 관계를 깨끗하게 끝냈다. 그리고 다시 완전한 자유인이 되어 앞길을 궁리해야 했다.

그전의 『대한일보』 시기는 고작 반년가량에 불과했으나 나로선 잊지 못할 시간이었다. 문화부장으로 문화면을 빛나게 만드는 데 마음을 집중시켜야 했고, 직접 취재나 기사 작성은 거의 하지 않았으나 데스크를 보며 부원 기자들과 합심하려고 힘썼다. 기자들은 모두 유능했고, 그날그날의 기사 선택에 센스를 잘 발휘했다. 그들과의 나날의 문화면 제작은 즐거웠다. 타사와의 지면 경쟁은 당연했다.

그런 지난날을 되돌아보며 새로이 무슨 일을 할까 궁리궁리하며 지내던 1975년 연초에 뜻밖에도 도쿄의 재일교포 사회에서 발행되던 일본어 일간신문 『통일일보』에서 전의 나의 『서울신문』 연재 '한국문화재비화'(1973년에 단행본으로 출간)를 일본어로 번역 연재하기 시작했다. 물론 내가 동의한 것이었다. 113회에 걸친 그 연재(1월 21일~7월 16일 자)는 동포 사회와 관심 있는 일본 지식인, 그 밖의 관계 연구가들 사이에서 꽤 주목했던지 1993년에 가서는 도쿄의 한 유력 일본 출판사가 단행본으로 출판하기까지 했다. 그 자초지종은 앞의 '네 번째 책, 『한국문화재비화』' 항목에서 상술했다.

나와 『대한일보』, 그날 '분노의 대자보'

(『신문은 가도 기자는 살아 있다』, 태평로프레스클럽, 2004)

이 글은 옛 『대한일보』 기자들의 모임인 태평로프레스클럽이 2004년에 간행한 『신문은 가도 기자는 살아 있다』에 내가 쓴 것으로, 1973년 5월 15일 『대한일보』가 폐간을 당하던 때의 이야기이다.

1972년 9월이었던가. 경향신문사에서 옮겨 가 몇 년째 나가던 서울신문사에 돌발적인 사정으로 사표를 던지고 집에 칩거하고 있을 때였다. 어느 날 뜻밖에도 『대한일보』 편집국의 부국장으로 계시던 정봉화 선생에게서 집으로 전화가 걸려 왔다. 그리고 대뜸 하는 말이, "이종석 씨(당시 『중앙일보』 문화부 기자)한테서 들었는데, 『서울신문』에 사표 던지고 집에 있다며? 그렇게 놀 수 있어요? 내일 나와서 나하고 한번 만나지……" 하는 것이었다.

사실 앞이 막막하던 때였다. 정봉화 선생은 내가 1959~1962년 『민국일보』에 재직할 때 『서울신문』에 계시다가 고문으로 오셨던 고제경 선생을 따라 조사부장으로 오며 처음 만났을 때부터 놀라운 영어 실력의 세계문학 번역 활동에 감탄하며 평소 늘 존경하고 있었다. 그러나 『대한일보』의 편집국 간부로 가 계시던 그에게 자리를 부탁해 볼 생각은 전혀 하지도 못했던 터였다. 한데 전에 『대한일보』에서 정 국장 밑에 있었던 이종석이 나의 딱한 처지를 도우려고 찾아가서 간곡한 부탁을 했던 모양이다. 『대한일보』와 『중앙일보』에서 미술과 문화재를 담당했던 이종석은 내가 그 분야의 좀 선배였던 관계 등으로 서로 허물없이 친밀히 지낸 사이였다.

전화를 받은 다음날 『대한일보』로 정봉화 선생을 찾아갔더니 역시 강한 경상도 억양의 말투로 단도직입적이었다.

"우리 문화부를 맡아 나와 같이 지내지 않을래? 월급이 좀 적지만 뒤로 배려가 있을기다. 무엇보다도 우리 편집국 분위기가 아주 편하고 좋다. 어때, 당장 오도록 해요. 그랬다가 다시 좋은 데가 나타나면 언제라도 나갈 수 있어요."

나를 좋게 보아 오시던 선배님의 너무 고마운 제의에 나는 주저하지 않고 응했다. 그는 나에 관해 당시 박남규 편집국장과 김연준 사장의 동의 또는 허락을 받았을 것이었다. 그간 문화부 데스크를 보았던 권영국 차장에게도 양해를 구했던 듯했다.

다음날 당장 첫 출근하여 편집국 국장단과 부차장 및 각부 기자들과 신입 인사를 하게 될 때에 권영국 차장이 먼저 나서며 나를 진심으로 환영해 주던 반김을 잊지 못한다. 문화부 식구들도 모두 그러했다.

최용길·정준극·이병국·김정렬·황진태 등이 그때의 얼굴들이었다. 뒤에 얘기할 정치 권력의 잔혹한 『대한일보』 강제 폐간 이후 다행히 다른 신문사와 여러 사회 기관에 구제되어 헤어지게 됐지만, 그 뒤 애석하게 세상을 뜬 두 동료(최용길·황진태)를 생각하니 마음이 너무 아프다.

신문이 폐간을 당한 뒤 가족과 미국으로 이민을 떠난 정봉화 선생은 내가 1978년에 처음 미국 여행을 할 적에 LA에서 전화 연락이 되어 한 번 반갑게 만날 수 있었다. 새 차였던 캐딜락 승용차를 직접 몰고 나타난 선생은, 예나 변함없는 말투로, "흑인 동네에서 가게 하나를 운영하고 있어 빠져나오기가 어려웠지만 당신이 왔다고 하기에 마누라한테 특별 허락을 받고 한 시간 반이나 걸리는 고속도로를 달려왔다"고 했다. 영어 실력이 더 완벽해졌겠다고 했더니, "하루하루를 흑인 고객과 간단한 인사말 외에 물건값 정도나 말하며 지내다 보니 알던 것도 다 잊어 먹었다"고 농담을 하며 이민 생활의 단조로움을 토로하는 것이었다. 그 뒤로 다시 만나지는 못했으나 건강하신 것 같다는 말을 근래에 LA의 친구에게서 듣고 있다.

날벼락, 『대한일보』가 폐간되던 날

나의 문화부 팀은 호흡이 잘 맞아 분위기 또한 아주 좋게 잘 돌아갔다. 신선한 아이디어의 취재 방향과 문화 예술계의 이슈에 대한 적절한 시각의 기획기사 또는 비평 기사 등으로 문화면의 충실성을 다채롭게 추구하려고 했다. 그렇게 잘 돌아가고 있었는데, 어찌 이 날 벼락을 꿈엔들 예상했으랴.

1973년 5월 16일 아침. 간밤에 무슨 일이 있었는지도 전혀 모르고 평일처럼 시청 앞의 신문사 현관을 들어서던 나는 수위의 심각한 표정에 무슨 일이 크게 생긴 것을 직감했다.

2층의 편집국으로 급히 올라가 보니 전체 분위기가 초상집이었다. 나로서는 자세히 알 수 없던 어떤 문제로 군사정권의 신문 폐간 강요를 당하던 김연준 사주가 몇 주일째 가혹하게 구금돼 있던 상태에서 신문사 문을 닫겠다고 서명을 하고(15일 밤) 풀려났다는 것이었다. 어떤 이유가 있었건 독재적 정치권력의 힘으로 하나의 자유 언론 발행인을 강제 연행하여 가두고 위협하고 폐간을 강요하여 무릎을 꿇게 하다니, 자유민주주의 국가의 푸른 하늘 아래에서 있을 수 없는 일이었다.

한데도 사태는 그런 현실로 나타났다. 편집국·업무국 할 것 없이 수백 명에 이르던 그간의 본사 기자와 사원, 전국지로서의 지사·지국 기자와 종사자, 그리고 그 가족 등의 총 식구 수천 명의 생계가 하루 아침에 무너져 버린 것이었다.

그날 편집국 안의 벽면과 기둥에 격렬하게 나붙었던 군사정권에의 항거와 분노의 선언 또는 성토의 대자보가 지금도 내 눈 속에 선명한 영상으로 살아 있다. 그때 나는 어느 사진부 기자에게 "이 광경 모조리 카메라에 담아 둬요. 뒷날 중요한 역사 기록이 될 것이니" 하고 분명히 말한 것으로 기억하고 있는데, 그 사진들을 한번 보고 싶다.

『대한일보』 식구가 된 지 겨우 반년 만에 그렇게 하룻밤 사이에 신

문사가 문을 닫는 날벼락을 맞고 보니 허탈하기만 했다. 그러나 나는 『서울신문』에 사표를 낼 때에 이미 사십 고개에서 기자 생활을 끝내고 자유롭게 미술 관계 글과 우리의 근대미술사 조사 연구 작업에 전념하며 살아가자고 작심한 바가 있었기에 결국 그리되었구나 생각하면 그만이었다. 문화부 젊은 동료들의 앞길이 다급한 걱정이었다. 다른 어느 신문사나 방송국 등에 보낼 수 있는 방도를 타진해 보는 일이 급했다.

그런 강박감에 사로잡히며 이제 내 위치는 다 끝난 문화부장 자리에 망연히 앉아 있을 때 전화벨이 울렸다. 서울신문사의 주간지 『선데이 서울』 부장이던 김진찬 형의 격앙된 목소리였다. 나에게 조상을 하듯이 몇 마디 위로의 말을 하고는, "적당한 기자 한 사람 우리한테 보내. 김원기 국장과 얘기 다 됐어. 밑의 기자들 빨리 구제시켜야지" 라고 말했다. 이렇게 고마운 친구가 또 있으랴. 자기도 출근하고서야 『대한일보』 폐간을 처음 알고 내 걱정부터 하며 즉시 김원기 국장과 상의하고 전화를 건다는 것이었다.

베테랑 연예 기자 경력의 김진찬 형은 내가 『경향신문』 기자로 재직할 때부터 형제처럼 각별하게 친밀히 지낸 사이였고, 그가 먼저 『서울신문』으로 전직한 뒤 나도 그리로 끌어간 사이기도 했다. 그는 내가 전문적인 미술기자 활동을 하는 것을 누구보다도 진심으로 격려해 주던 동료였고 수습기자 교육 때에는 나를 본받게 강조할 정도로 과분하게 나를 칭송하고 좋아했었다. 김원기 국장도 내가 『서울신문』에 가며 가까이 알게 된 후로 늘 나를 좋게 대해 주곤 하던 분이었다. 두 분 다 지금은 세상을 떠나 버려 이 글을 쓰는 나를 쓸쓸하게 하고, 그 못 잊을 옛정을 회상하게 한다.

김진찬 형의 전화를 받고 나서 나는 당장 김정렬 기자를 지목했다. 한양대학교 연극영화과 출신으로 그간 연예 분야를 담당했던 터여서 연예계 사건과 화제 중심의 주간지였던 『선데이 서울』이 환영할 듯했

기 때문이었다. "일간지는 아니더라도 일단 가 보지, 어때?" 하고 내가 말했을 때. 김 기자는 즉석에서 "그렇게 하지요" 하고 받아들였다. 다른 방도도 없었기 때문이었지만, 그전에 들은 바로는 그의 선친과 숙부가 해방 직후 맹렬히 좌익 활동을 했던 관계로 신분상의 제약을 받고 있다고 했기에 어디든 언론기관 직장이 김 기자에게는 매우 유리했다.

그렇게 『선데이 서울』로 가게 되었던 김정렬은 뒤에 본지 문화부로 옮겨 차장까지 지내고 수년 전 퇴직한 걸 알고 있다. 다른 동료였던 정준극은 한국원자력연구소 홍보실로 가서 충실히 근속하여 부장을 지냈고, 이병국은 현재 호서대학교 신방과 교수로 활동하고 있다. 자주 만나지는 못하나 기꺼울 따름이다.

『한국미술전집』 상임편집위원으로

『대한일보』가 폐간의 비운을 맞기 몇 달 전의 일이었다. 당시 신문사 바로 건너편의 북창동에 있던 동화출판공사의 주간이던 시인 이근배 선생이 긴히 상의할 일이 있다면서 문화부로 찾아왔다. 무슨 일인가 했더니, 이런 이야기였다.

"그간 동화출판공사(사장 임인규. 뒤에 공화당 소속 국회의원 역임)는 『세계문학전집』 간행이 크게 히트하여 아주 튼튼해진 기반으로 10억 원 이상도 투입할 용의로 최초의 『한국미술전집』을 과감하게 기획하고 있는데, 그 편집을 총괄해 줄 만한 적임자를 못 찾고 있다. 그동안 관계 학계의 한 분을 추천받아 착수를 시도해 보았으나 추진이 잘 안 되고 있다. 집필과 해설을 부탁하려는 미술사학계의 여러 전문가와 학자들을 방문하여 상의해 보았더니 여러 분이 말하기를, 가장 확실한 적임자는 이 선생님(나)이라는 것이었다. 하지만 아무리 대우를 잘해 준다 한들 유력한 중앙지의 현직 문화부장인 그를 데려갈 수가 있겠느냐?"고 하더라는 것이다. 그래서 한번 직접 말이라도 꺼내 보

려고 왔다는 것이었다.

듣고 보니 모두 고마운 얘기였다. 선사시대부터 근대까지에 걸친 한국의 수천 년 미술 문화의 흐름을 모든 종류의 국보·보물급 문화재와 명품·명작들로 압축한 생생한 원색사진 도판 중심의 대대적인 전집의 편집 진행을 총괄하여 맡아 달라니 한번 해 볼 만하고 보람도 클 일이긴 했지만 그럴 순 없었다. 『대한일보』에 간 지도 얼마 안 되고, 더구나 나를 문화부장에 데려다 앉힌 정봉화 국장에게 도리가 아니었다. 설사 그 출판사로 가서 『한국미술전집』 객원 편집 주간을 맡는다 하더라도 몇 년 걸려 끝내고 난 다음의 보장은 없었다. 동화출판공사 자체가 결코 대출판사도 아니었다.

그래서 가지 않고 말았던 것인데, 그리고 몇 달 안 된 때에 『대한일보』 폐간이 알려지자마자 이근배 시인이 저네들로서는 잘됐다는 심사로 신문사의 초상 분위기는 아랑곳 않고 나에게 달려와 먼젓번 얘기를 다시 진지하게 꺼내는 것이었다.

그래서 상황은 달라졌으니 고려는 해 보겠으나, "먼저 내 문화부 기자들이 갈 데가 정해진 뒤에나 나도 움직이겠다"는 말을 하고 그를 돌려보냈다. 그리고 열흘 보름이 지나는 동안에 이미 말한 것처럼 그간의 내 식구들이 각기 새 직장을 얻어 나가는 것을 보고서야 나는 그 사이에도 계속 나의 결정을 재촉하던 동화출판공사로 가기로 결정했던 것이다.

출판사에서는 대환영이었다. 당시 그 편집부의 멤버는 이근배 주간 밑에 신경림 시인이 부장이었고, 차장은 극작가 노경식, 그리고 부원으로는 뒤에 『중앙일보』 신춘문예 희곡 부문에 당선하는 이병원 씨 등 모두 쟁쟁한 얼굴들이었다. 그 편집실 한쪽에서 나는 임인규 사장과 이근배 주간이 최대로 뒷받침해 주는 가운데 『한국미술전집』 작업의 객원 편집자로서 본격적인 진행을 착수했다. 평생에 큰 보람이 될 일이었다.

우선 전집의 대상인 한국의 광범위한 역사적 미술 문화의 명작·명품과 유적 및 대표적 건조물 등의 분야별 책임집필을 맡아 줄 전문학자들로 편집위원회를 구성하여 전집의 범위와 체계를 확정하고 속도 있게 구체적인 작업을 추진해 나갔다. 나를 도울 편집 팀도 짰다. 현재 저명한 도예가로 활동하고 있는 윤광조 씨가 그때의 멤버였고, 도판 작업은 현재 역시 저명한 위치에 있는 양화가 손장섭 씨에게 맡겼다. 그리고 국립중앙박물관을 비롯한 전국의 모든 박물관과 미술관 및 개인 소장의 명작·명품과 지정문화재의 국보·보물들, 그리고 그 범주의 모든 역사적 조형물과 유적들의 전문적 촬영은 나와 신문사 생활도 같이했던 사진가 이중식 형이 거의 맡아 주었으나 역시 그 분야 전문 사진가인 김동수·한석홍·안장헌 등도 참여케 했다.

전 15권으로 확정한 전집 체계의 분야별 각 권 표제와 책임편집 및 집필을 분담한 10인의 편집위원은 다음과 같았다.

권1: 「원시미술」, 김원룡(서울대학교 교수, 전 국립중앙박물관장)

권2: 「고분미술」, 한병삼(국립중앙박물관 수석학예연구관)

권3: 「토기·토우·와전」, 진홍섭(이화여자대학교 교수, 박물관장)

권4: 「벽화」, 김원룡

권5: 「불상」, 황수영(전 국립중앙박물관장, 동국대학 교수)

권6: 「석탑」, 황수영

권7: 「석조」, 정영호(단국대학 교수, 박물관장)

권8: 「금속공예」, 진홍섭

권9: 「고려자기」, 최순우(국립중앙박물관장)

권10: 「이조자기」, 정양모(국립중앙박물관 미술과장)

권11: 「서예」, 임창순(금석학자, 태동고전연구소장)

권12: 「회화」, 최순우

권13: 「목칠공예」, 최순우·정양모

권14: 「건축」, 김정기(문화재관리국 연구실장)
권15: 「근대미술」, 이경성(홍익대학교 교수, 미술평론가)
(위 명단의 직위는 1974년 당시)

나는 상임편집위원 이름으로 전체 편집과 제작을 총괄했다. 여러 선생이 나에게 그런 작업의 가장 적임자로 천거했던 것은 그간 내가 신문기자로 문화재 전반의 취재와 기사 활동을 많이 한 때문이었고, 특히 『서울신문』 재직 때에 「한국문화재비화」를 100회나 연재하고 단행본으로도 낸 것을 높이 평가해 주었기 때문이었다. 그런저런 배경으로 나는 진작부터 앞의 편집위원 모두와 친밀한 관계에 있었다.

1973년 봄에 한국미술출판사가 단행본으로 내주었던 『한국문화재비화』는 꼭 20년 후인 1993년에 도쿄의 한 출판사에서 『잃어버린 조선 문화』란 표제의 일본어 번역판이 나오기도 했다.

동화출판공사에서 만 2년 걸려 다 이루어진 『한국미술전집』전 15권의 반향은 대성공이었다. 출판사로서도 최대의 판매 성과를 올린 것 같았다. 뿐만 아니라 그 전집이 채 완간되기도 전에 이미 일본의 한 정상급 출판사가 일본인들이 좋아할 분야의 5권만으로 일본어판 제작 수출을 희망하여 약정을 체결하고 실행함으로써 그 수출 수입만으로도 그간의 모든 제작비를 다 뺐다는 말이 나오기도 했다. 그러나 그런 말들은 나와는 무관한 것이었다. 나는 그 일본어판까지 편집해 주고 깨끗이 물러나 자유인으로 돌아갔다.

자, 이제부터는 어떻게 살아간다?

그러나 길은 그럭저럭 열려 갔다. 다른 출판사의 간부로 있던 한 고마운 친구가 충정로의 어느 인쇄소 건물의 사무실 하나를 그냥 쓰게 주선해 준 덕에 책 보따리만 챙겨 갖고 일단 그리로 가서 자리를 정할 수 있었다. 그리고 이런 궁리 저런 궁리를 하며 여러 날을 지내

던 중 광화문께의 길거리에서 평소 친숙하게 지내던 민속연구가 심우성 선생을 우연히 만나게 되었다. 나의 처지를 말했더니, "나처럼 개인 연구소를 만들어 대외적으로 떳떳하게 지내요. 그것은 누구나 만들 수 있는 '임의 학술 단체'로서의 연구소이기 때문에 정부 기관의 등록 승인을 받을 필요가 없어요"라고 조언해 주는 것이었다.

그렇구나. 거기서 나는 실마리를 잡았다. 오래전부터 내가 꿈꾸던 것을 실천하기로 작심한 것이었다. 나의 독자적인 '한국근대미술연구소' 개설의 배경이다. 1975년 여름의 일이었다. 그것을 나의 독립일로 삼기 위하여 그 개설 날짜를 8월 15일 해방의 날로 정했다.

그렇게 자유롭게 된 후로 나는 지금까지 근 30년간 미술 관계의 이런저런 글과 한국근대미술사의 조사 연구 작업에만 전념하며 지내 왔다. 나로서는 충분히 만족스러운 삶의 시간들이었다.

덧붙이는 글

미술기자 15년, 기사 목록

다음은 1959년 12월에서부터 1960년대 및 1970년대 초까지 『민국일보』, 『경향신문』, 『서울신문』에 반드시 작품 사진을 곁들여 보도한 나의 '구'龜 자 이니셜 또는 풀네임의 전람회 소개와 단평들을 그 당시의 스크랩북을 살펴 정리해 본, 나로서는 무한히 즐거운 옛적 회상의 기록이다.

『민국일보』 시절

1959년 • '김세용 귀국전'(파리에서)—대작 중심, 전통미의 새 방향

1960년 • '김찬희 유화전'—소박한 시정
 - '문신 도불전'—평범과 불안
 - 동양화단에 새 운동—묵림회 발족을 보고
 - '제3회 한국판화협회전'—원시와 형체의 리얼리티
 - 미술평론인협회의 새 움직임—천승복 회우의 구미 미술계 순방 계기로 국제미술평론가협회 가입 추진
 - '제8회 녹미회전'—여성에의 실망
 - 『조선일보』 주최, '제4회 현대작가미술전' 개막—자기표현에 고민, 조각의 착실한 호소와 동양화의 병약
 - '제3회 문일 개인전'—환상적인 공간
 - '공업미술동인전'—생활미의 형체
 - 한국조형문화연구소 주최, '제2회 정규 신작도자기전'
 - '김재임 작품전'—자연의 내적 추구
 - '이대원 소품전'
 - 햇빛 못 보는 민족의 유산
 - 서둘러야 할 석굴암 보수

- '변영원 개인전'―기하학적 구성과 속도

1961년
- 마닐라 국립박물관에서 '한국현대미술전'―동남아 순방 중의 김청
 강, 김경승, 이완석, 권영휴, 김순련 등이
- '백양회 일본 오사카 전시'
- PAS(도쿄에 있던 태평양미술학교) 출신 동인회 발족―박득순, 남관,
 조병덕, 이규호, 김찬희, 손응성 등이
- 마닐라에서 '한국현대미술전'
- '묵림회 소품전'―전위의 몸부림
- '조선일보사 제5회 현대작가미술전'―신인작품 공모도
- 고미술품감상교환회, 한국고미술협회 주관―오원 장승업의 〈백안도〉
 百雁圖, 180만 환圜
- '제4회 목우회전'―차분한 분위기
- '김종하 체불 스케치전'―즐거운 여정
- '박서보 도불전'
- 한국사진작가협회, 국전에 사진부 설치 건의
- '제2회 60년미협전'―지칠 줄 모르는 젊음의 분출
- 파리비엔날레 참가―한국서 최초로
- '방혜자 개인전'―자연이 주는 감동
- '제6회 한국판화협회전'―이항성, 이상욱, 이규호, 배융 등
- '제2회 한국미협전'―장발 중심 서울미대 계열
- 가칭 한국미술가연합회 발족
- 파리에서 귀국한 김흥수에게 듣는 파리 화단의 근황―한물 지난 추
 상화, 다시 각광받게 된 구상화
- '김흥수 체불 작품전'―현란한 나체 찬미
- '이희세 개인전'―달콤한 서정성
- '정규 민속 자기 소품전'―뚝배기·오지그릇
- '광복 16주년 및 혁명 100일 기념미술전'―경복궁국립미술관
- '이인실 개인전'―향수를 주는 색채

- '현대미협·60년미협 연립전'—경복궁미술관
- '한홍택 그래픽디자인전'—신선한 아이디어
- '제16회 김세용 개인전'—침묵 속의 생명
- '김환기 개인전'—평화스러운 공간
- '박성환 개인전'—즐거운 향토색
- 기획기사 '국전의 미술 가족' 연재 ① 이상범과 이건걸 부자
- '제10회 백양회전'—평범한 동인전
- '이수재 회화전'—무색조의 서정
- '홍종명 개인전'—사랑과 신앙
- 국전 개혁—서양화부 구상·반추상·추상 3부로

「경향신문」 시절

1962년
- 기획기사 '국전여화' 연재 5회
- 필리핀미술협회 주최 '마닐라 동남아미술전' 참가—동양화·서양화 ·조각·판화·서예 38점
- 새 미술 그룹 신상회新象會 발족—중진 서양화·조각 작가 24인 발기
- '제5회 목우회전'—눈에 띄는 노장층의 화폭
- '제6회 묵림회전'—시험대 위의 묵의 세계
- 악뛰엘(현실)회 결성—젊은 전위 화가들이 모여
- '제7회 최덕휴 개인전'—서정적인 색채
- '제5회 조병현 유화 개인전'—자획字劃의 대화
- '제10회 녹미회전'—조촐한 화폭들
- '취당 장덕 화전畫展'
- '제7회 한국판화협회전'—소품들이 주는 인상
- '국제자유미술전'—국제문화연합회 주최, 경복궁미술관
- '문화자유초대전'—세계문화자유회의 한국 본부 주최
- '제6회 창작미협전'

- '이마동 유화전'—조용한 생활 주변
- '고암 이응노 국내전'—묵과 화선지의 효용
- '김환기 미술전'—한가로운 달의 정경
- '이봉상 개인전'—화사한 색채의 풍경
- '이세득 개인전'—환상적인 언어
- '이용환·심죽자 부부유화전'
- '박서보 개인전'—원형질이라는 환상
- '심형구 유작전'
- '윤중식 유화전'—시정이 어리는 풍경
- '박석호·정상화 두 추상화전'—피할 수 없는 작가적 불안
- '제11회 백양회전'—약화된 회장 분위기
- 한하운 시·이항성 판화의 시화집 출간—세계 나환자에게 배포키로
- '김기창·박내현 부부전'—결혼 후 여섯 번째
- '잃어버린 국보 시리즈' 10회 연속 기사

1963년
- '녹미회 연례전'—조촐한 솜씨들
- 철 맞아 붐비는 화랑—중앙공보관과 국립도서관 전시
- 국제전 참가 둘러싸고 백여 명의 연판장 소동—박수근, 김홍수, 류 경채, 손동진 등
- '천경자 개인전'—색채와 시와 리듬의 비경
- '제7회 목우회전' 및 공모전
- '김상유 동판화전'—흥미 있는 부식 작업
- '김창렬 개인전'—아늑한 정착
- '김영주 개인전'—메카닉한 환영幻影
- '이규상 개인전'—감성적인 기호

1964년
- '한봉덕 개인전'—시적인 발상
- '제20회 김세용 개인전'—회灰와 흑黑의 공간 확대
- '권옥연 개인전'—고전미의 내적 발견

- '전성우 귀국 작품전'—동서 회화의 융합에 성공한 화가
- '한국상업미술가협회전'—신선한 조형
- 관동팔경 스케치 연재
- '대한판화협회전'—가다듬는 진로
- '장욱진 개인전'—깊숙한 애정
- '임직순 개인전'—밝은 자연 풍경
- '유영국 개인전'—색채의 연마사
- '제2회 원형회 조각전'—열의에 찬 탐구욕
- '김용진 문인화송수전'—40년의 서화 역정
- '이달주 추모전'—시정 있는 향토색
- 64년의 미술계

1965년
- 20년의 숙제 '현대미술관'—새해 몸부림
- '정건모 작품전'—혼돈에서의 불안
- '최덕휴 동남아 스케치전'—유쾌한 여정
- 창피한 도시미—PR 과잉, 광고 난립으로
- '제2회 한국상업미술가협회전'—신선한 기능미학
- 고 박수근의 회화 세계와 그 주변—인간에 대한 애틋한 애정, 독창
 적인 깊숙한 향토색
- '제10회 창작미협전'—차분한 정진
- '전성우 작품전'—만다라의 추구
- 남몰래 간직해 둔 동강 난 우남 동상—잔명 살려낸 홍 씨의 독지
- '첫 청토회전'—안상철의 새로운 개척
- '박수근 유작전'—향토에의 사랑
- '천경자 개인전'—색채의 서사시
- '김형대 개인전'—생물학적 포름
- '이성자 작품전'—파리에서 가져온 너무나 아름다운 추상화
- '권진규 테라코타전'—조각의 새 분야 제시
- '이유태 동양화전'—연말 장식

- '김인승 유화전'—유니크한 사실
- '고석봉 전각·서예전'—잊혀져 가는 전각예술
- '제4회 문화자유초대전'—알찬 분위기
- 제주도 추사 유배지 탐방 취재—평원의 조망 벗 삼아 귀양살이 10년

1966년
- '조병현 개인전'—과거에의 환상
- '권명광 그래픽아트전'—아쉬운 한국적 풍토의 탈피
- '이마동 회갑전'—새로운 젊음
- '박노수 미술전'—고전적인 설화
- '낙우회 야외조각전'—소재 해방에 몸부림
- '제1회 상공미술전'—각 분야에 밝은 전망
- '권영우 작품전'—화선지의 드라마, 필묵을 쓰지 않은 동양화
- 기획기사: 현장 취재 '민예의 마을' 연재
- '정관모 조각전'—원시적인 이미지
- '김흥수 개인전'—환상적인 색채 구도
- 남관 13년 만의 귀국, 전시—동양의 애정과 환상 담고
- '김기창·박내현 부부전'—온고溫故와 토속의 화폭들
- 측면에서 본 미술계 1년—그림이 팔린단다·잘 팔리는 사실화·추상
 화는 사절

1967년
- '백남준의 전자미술—뉴욕 광학미술전에 초대 참가
- 새 미술 단체 '구상전'具象展 작품전—활기찬 의기 나타내지 못해
- 오세창의 유고 『근역인수』 국회도서관에서 출판—판독 정리 임창순
- '민족기록화전'—살아난 '잊혀진 역사'
- '이종우 고희전'—원로의 건재
- 덕수궁미술관 지하실의 일본 근대미술 작품들—해방 후 사장
- '18회 백양회 작품전'—뜻 모아 10년째
- '한국청년작가연립전'—무동인, 오리진, 신전동인 등의 연합

1968년 • 기획 연재 '해외의 첨단문화'

• '김세용 23회 개인전'—굽힘 없는 자세

• '윤지현 귀국 개인전'—섬세한 독백

• '제2회 한국화회전'—전통미와 현대미

• '김진명 도불전'—따스한 색감

• 이성자, 파리 샤르팡티에화랑에서 '초대개인전'

• 박상옥 작고—사실파의 핵심

• 구미에서 각광받는 한국인의 전위예술—서독에서 윤이상 작곡 〈나
비의 꿈〉, 미국에서 백남준 전자예술

• 오지호, 『미술론집』출간—구상회화 선언으로 주목

• '전성우 개인전' 준비—청신하고 아름다운 추상

1968년 10월~1969년 8월 『주간경향』창간 차장으로 차출됨.

1969년 • 기획 취재 시리즈 '한국의 재발견—역사와의 대화: 선각의 땅을 찾
아 ⑧ 동방서체東方書體의 거유巨儒 추사 김정희 유배지 제주도 대
정읍

• 이루어진 20년 숙원, 국립현대미술관 발족—허술한 직제에 제 건물
도 없이

• 사찰 속의 회화 문화재—내소사·선운사 조사단 동행 취재기

• 제 모습 찾을 신라 가람 불국사—2억 원 들여 위관 재현

『서울신문』시절

1970년 • '격변한 시각 환경'—추상 미술 대두로 시야 넓혀

• '이성자 두 번째 귀국전'—따스하고 밝은 색조

• '한국화회전'—전통과 현대를 함께

- 엑스포 70 보고 듣고: ① '중진국'의 모습 뚜렷이—한국관, ② 미래 지향한 기술의 겨룸—외국관, 나라 힘이 그대로, ③ 눈길 끈 민족의 문화유산—신라 금관 찬란히, 청자·백자에 관객들 감탄 〔오사카 엑스포 70에 특파돼 현지 취재 송고〕
- '타이베이고궁박물원 장푸종 원장 인터뷰'—찬란한 중국 문화의 보고 〔오사카에서 타이베이로 가서 취재〕
- '김은호 회고전'—세필채색화의 마지막 대가
- '나희균 개인전'—10년 침묵 깨고
- '전위미술 70년 AG전'—웃기는 새 의미
- '천경자 남태평양 스케치전'—매혹의 여로
- '남관 소품전'—가정에 걸기 알맞은 작품들
- '앙가주망 동인전'—여러 화풍이 공존
- 도쿄예술대학 자료관(뒤에 미술관)에 보존된 김관호의 〈해질녘〉 확인, 특종 보도
- '박수근 유작전'—유족 소장 200점(스케치 포함), 화집 내게 모두 팔기로. 유화 호당 1만 5천 원, 스케치 3천~1만 원
- '권옥연 개인전'—추상을 극복한 자연과 생명의 리듬
- '이봉상 유작전'—못다 사르고 간 의욕
- '오지호 근작전'과 '이남규 체불 작품전'
- '한국현대조각 9인전'—김영학, 김영중, 김찬식, 민복진, 박석원, 이종각, 최기원, 최만린, 최종태
- '청강 김영기 국화國畫 개인전'
- '박서보 원형질전'—스프레이가 이루는 환각 세계
- '강태성 조각전'—추상에 알찬 생명
- 문화계 70년: 미술—미술평론가 이일과의 대담

1971년
- '정규 유작전'—민족의 아름다움, 현대 감각으로 그려
- 『서울신문』 기획 '동양화 정상 여섯 분의 예술과 철학' 화백 화실 탐방기

- '송영수 유작전'—선·공간 멋지게
- '이병규 고희 기념전', '김영창 회갑 기념전'
- '최영림 첫 개인전'—민족의 아름다움 담뿍
- 첫 『한국현대화집』, 유네스코 한국위원회가 간행

1972년
- 재일교포 전화황의 개인 미술관—『마이니치신문』 크게 보도
- '이중섭 유작전'—현대화랑 기획, 6 소장가 작품 공개
- '인간애의 승화, 이중섭 민간 기획전'—작품집 간행
- '한국근대미술60년전'—흩어진 '60년' 찾아 한자리에, 작품집 간행
 함께 〔국립현대미술관 첫 기획〕
- '이인성 작품전'—사회적 재평가
- '청전 이상범 타계'—수묵산수 76년, 유현한 야취, 독창의 필법
- '한국문화재비화' 100회 연재

나의 회고

(청여 이구열 선생 회갑기념논문집, 『근대한국미술논총』, 1992)

이 글은 1992년에 우리 근대미술사 분야의 젊은 연구가들이 중심이 되어 집행위원회(대표 유홍준) 이름으로 고맙게 나의 회갑기념논문집 『근대한국미술논총』을 꾸며 줄 때에 그 속에 내가 쓴 '나의 회고'이다.

　　나 자신이 도무지 믿어지지 않고 시인하고 싶지 않은 심정이긴 하지만, 나도 이제 별수 없이 '지난 육십 평생'이란 말을 하게 되는 시점에 와 섰다. 그리고 이제 내가 살아온 날들 중에서 나 나름으로 애써 본 일인 우리의 근대미술 조사·정리 및 연구의 과정을 회고기로 쓰게 되었으니, 이 모두가 한 인생의 정해진 순리에 속하는 것이 아니겠는가.

　　돌이켜 볼 것도 없이 지금까지의 나의 사회생활은 6·25전쟁 시기부터 7년간의 군 복무와 그에 뒤이은 15년간의 신문기자 생활, 그리고 그 후의 자립 생활 유지로 큰 기복이 없었던 편이다.

　　그 과정에서 무엇보다도 한 시기의 보람으로 여기는 것은 신문기자 시절에 '미술전문기자'를 자처하면서 그쪽으로 열정을 쏟았던 일이다. 당시만 해도 각 신문사에는 전문적인 미술 전담 기자가 없었던 실정이었다. 때문에 '龜' 자 이니셜로 '신문 미술평' 성격의 논평 기사도 쓰게 되었던 나는 관계 사회에서 꽤 존중을 받을 수 있었다. 그럴수록 나는 내심으로 우리 언론계에서 선진 외국에서 보는 바와 같은 '미술전문기자'의 전통을 개척한다는 자부심을 가질 수도 있었다. 그러나 그에 대한 상세한 회고담은 다른 기회로 미루고, 여기서는 그 미술기자 시절에 전문적 미술기사와 연관지어 이 또한 개척적인 관심으로 손대게 되었던 우리의 근대미술사 조사와 연구 노력의 과정만을 이야기하려고 한다.

　　군에서 제대한 1958년 가을에 한 친구의 고마운 소개로 세계통신사 출판부에 들어갈 수 있었던 나는 거기서 1년쯤 근무하다가 『세계일보』가 『민국일

보』로 바뀌면서 새 출발을 하게 되던 때에 그리로 옮겨 문화부 기자의 길을 걷게 되었다. 나를 그렇게 이끌어 준 사람은 그 신문사의 편집부국장으로 발탁되어 가게 되었던 임방현 씨였다. 세계통신사 입사도 그가 시켜 준 것이었다. 나보다 불과 한두 살 위였으나 당시 그는 젊고 유능한 언론인으로 높이 평가받는 위치에 있었다.

『민국일보』 문화부 기자로 '미술'을 전담하게 되면서 나는 어려서부터의 꿈과 뜻에 담겨져 있던 미술과의 전문적인 관계를 마침내 실현시켜 가게 되었다. 취재·보도를 위한 전람회장 순례, 미술계 움직임의 내면 접근, 유명 미술가와의 자유로운 접촉과 인터뷰 가능, 그리고 미술의 다양한 예술적 차원과 현대성의 폭넓은 체험 및 이해의 축적 등을 얼마든지 추구할 수가 있었던 것이다. 우리 근대미술의 발자취와 시대적 상황의 내막에 대한 적극적인 관심도 그런 가운데에서 자연스럽게 갖게 되었다.

그러한 길로 들어서게 한 행운은 나를 무한히 만족시켰다. 나는 어려서부터 그림 그리기를 천성적으로 좋아했고, 또 학교 선생과 주위가 모두 나의 타고난 그림 재질을 무척 칭찬해 주곤 했었다. 고향의 지방 도시인 황해도 연안(38선 바로 이남)에서 중학교(6년제)를 다닐 때에는 미술학교 출신 교사가 없는 가운데에서 내가 나서서 미술부를 만들고 스스로 부장이 되어 몇몇 후배 부원을 이끌기도 했다. 그러면서 장차 나는 미술대학에 진학하여 양화가가 될 것이라는 꿈을 확정 짓고 있었다.

그러나 그 한편으로 나는 숙부네가 살고 있던 서울에 갈 때마다 곳곳의 서점(주로 헌책방)을 찾아다니며 미술 관계 전문서적들을 잡히는 대로 사 갖고 와서는 정독·숙독하고 필요한 것은 노트도 하며 홀로 지식을 쌓는 데 열중하기도 했다. 뿐만 아니라 한국문학 서적과 세계문학 전집 등도 탐독하는 시간을 가지면서 미술 관계 문필가, 저술가 또는 미술사학가의 길을 선망하기도 했었다. 그때로서는 미술평론가 같은 활동은 생각도 못했고, 그런 전문직의 존재를 전혀 알지도 못했다.

내가 중학교 4학년 때 교지校誌에 미술부장으로서 서양의 원시미술(알타미라동굴 벽화 중심)에 대한 약간의 지식을 소개하는 글을 게재한 적이 있었다. 그것이 활자화된 나의 첫 미술 관계의 글이었다. 그때 아는 척하면서 썼

던 내용은 말할 것도 없이 그전에 서울에서 구했던 해방 전의 일본어판 전문 서적에서 적당히 옮긴 것이었다. 그리고 그렇게 한번 쓰고 싶었던 것은 서양 의 그 원시 회화의 경이롭고 신비한 세계가 어린 미술학도였던 나를 그만큼 사로잡았기 때문이었다.

그러한 나의 원시시대 또는 선사시대에 대한 말할 수 없는 매혹감은 내 고 향 마을 일대의 논바닥에 무진장 매장되었던 토탄층을 벼 베기 뒤에 벽돌처 럼 잘라 캐낼 때 그 속에 끼었다가 나타난 적이 많았던 석기시대의 돌살촉들 을 동네 아저씨들을 통해 적잖이 얻어 가질 수 있었던 일 등으로 인해 한층 자극돼 있었다. 또 6·25전쟁이 일어나던 해의 이른 봄 해빙기에 우리 동네 어느 집 마당 땅 밑에서 동생(화가 봉열)의 발에 극적으로 밟혀 두 동강이 난 채로 발견되어 가져왔던 진귀한 선사시대의 청동검 하나도 나의 각별했던 그 세계에 대한 관심과 호기심을 충족시키기에 충분했다.

그러나 6·25전쟁의 발발과 고향의 상실, 그리고 정상적인 대학 진학의 좌 절은 그전까지의 나의 모든 꿈과 희망이 허사가 되는 지경에 빠지게 해 버렸 다. 당시 상황으로 불가피했던 군 입대와 원치 않았던 7년간의 장교 생활은 나의 뜻을 정지시킨 긴 공백이었다. 그런 속에서도 나는 절망하거나 모든 것 을 단념하지 않았다.

여기서 하나 말해 둘 만한 것이 있다. 막다른 처지에서 육군 간부 후보생 에 지원하여 군에 들어가기 직전인 1951년 가을 무렵의 일이었다. 가혹한 피 난길을 전전하다가 미수복 상태의 서울에 홀로 들어와 있을 때였다. 당시 청 계천변에 형성되었던 참담한 시장에는 어디선가 마구 훔쳐온 책을 아무렇게 나 쌓아 놓고 아주 헐값에 팔던 데가 여러 군데 있었다. 나는 주머니에 돈이 있을 리 없었는데도 그런 데를 자주 가서 기웃거리곤 했다. 그때에도 내심은 긴요한 미술서적의 입수 기대였다. 전쟁이 끝나면 공부를 계속해야 할 것이 기 때문이기도 했지만, 당장 갖고 싶고 보고 싶은 책을 그런 데에서 찾아낸다 는 것은 무조건 즐거운 일이었다.

그때의 뜻밖의 입수물로 지금도 내가 귀중하게 간직하고 있는 것이 있다. 해방 직후의 간행물인 미술 잡지를 시도한 『미술』 창간호(1947년 9월 발행으 로 시켜먼 마분지 인쇄의 단지 4면짜리, 수록된 글도 단 한 꼭지, 발행인 김만형)와

조선조형예술동맹 기관지『조형예술』제1호(1946년 5월 발행), 그리고 잡지
『예술부락』제4집(미술 특집호, 발행인 조연현) 등 세 권의 잡지이다. 그것을
청계천변의 어느 책 더미에서 발견했을 때에는 모두 얄팍한 간행물이어서 전
의 소유자가 합본한 상태였다. 어느 미술가의 집에서 나온 것이 분명했다.

포병 관측장교로 중부전선에 참전하고 용케 살아서 휴전을 맞아 병영 생
활을 계속해야 했을 때에도 외출이나 휴가로 서울에 갈 때면 으레 몇 권의 각
종 미술서적을 구해 갖고 귀대하여 그를 정독하곤 했었다. 나의 전문적 미술
관심과 뜻은 군 복무 중에도 그렇게 유지될 수 있었다. 그러다가 만기제대로
군복을 벗게 된 뒤에 내 소망의 방향에서 신문사 미술기자의 길을 걷게 되었
던 것이니 그 이상의 만족이 있을 수 없었다. 화가의 꿈은 끝났더라도 미술을
말하고 글로 쓰고 싶었던 길이 열리게 되었으니 어찌 만족하지 않을 수 있었
으랴.

군에서 나온 직후 홍익대학교 미술학부 3학년에 편입하여 뒤늦은 대로 정
상적 학업을 관철하려고 했지만 신문기자 생활과의 병행이 도저히 어려웠고,
또 극심한 생활난도 해결할 방도가 없어서 결국 자퇴한 상태로 중단하고 말
았다. 그 대신 독학의 결의로 전문적 미술기자 활동을 다짐할 수는 있었다.

1959년 연말에『민국일보』로 가서 얼마 안 되던 때였다. 문화부로 신간 안
내 보도를 부탁하며 보내온 책 중에 이화여자대학교 한국문화원의『논총』제
1집이 있었다. 그 속에 이경성 교수가 쓴「한국회화의 근대적 과정」이 들어
있었다. 이 논문은 그때까지 내가 알 길이 없었던 우리 근대회화의 양상과 역
사적 내막들을 구체적으로 많이 밝혀 주고 있었다. 그러나 나는 그 내용을 그
대로 받아들이기보다는 그 기록들의 출처 및 다른 사료들을 통해 그를 명확
히 재확인하고 나아가서 가능한 한 더 폭넓고 깊이 있게 조사해 보아야겠다
는 작심을 하게 되었다.

사실은 그 논문을 대하기 직전에 나도 신문사 조사부에서 그 얼마 전에 간
행돼 나온『동아일보』축쇄판(1차 1921~1925)을 면밀히 살피며 미술 관계 기
사와 논평 등을 빠짐없이 노트에 옮겨 기록하면서 처음으로 그런 확인의 기
쁨과 흡족함을 맛보고 있었다. 이 교수의 논문에도 그『동아일보』보도 기사
가 그대로 인용되어 있었다. 그러나 그 논문도 1926년 이후에 관한 내용은

앞뒤를 연결하는 세세한 논술이 부족한 내면으로 구성돼 있었다. 그를 계기로 바로 그 뒷부분의 미확인 시기와 1910년대 및 그 이전 신문들의 미술기사 색출 등의 기본적인 사료 발굴을 내가 해 보자는 작심을 굳히게 되었다.

앞의 다짐을 실행하는 데는 무엇보다도 개인적으로 활용할 수 있는 시간이 있어야 했다. 그 일을 철저하게 착수해 볼 데는 우선 국립중앙도서관이었다. 그러나 말단 기자로서 취재 열중과 기사 작성 등의 본분을 임의로 떠나 당장 써먹을 일이 아닌 그런 조사 행위로 '시간을 남용'하는 것이 허용되기는 어려울 수밖에 없었다. 그럴 기회가 오기만을 기다려야 했다.

그러던 가운데 그 기회를 마침내 갖게 된 것은 5·16군사정변 직후인 1962년 여름, 『민국일보』가 하룻밤 사이에 폐간돼 버리는 바람에 한두 달 막막히 지내다가 『경향신문』 문화부로 가게 되면서였다. 전에 『민국일보』 문화부장이었다가 폐간 전에 『경향신문』으로 옮겨 가서 역시 문화부 데스크를 맡고 있던 최일남 씨가 나의 실직을 구해 주었고, 앞에서 말한 기회도 갖게 해 준 것이었다.

신문사 사옥이 미도파백화점 뒤쪽의 소공동에 위치해 있을 때였고, 국립중앙도서관은 그 앞쪽의 지척에 있었다. 현재는 롯데백화점이 들어서 과거의 도서관 환경이 흔적도 없이 사라져 버렸지만, 남대문로 대로에서 조선호텔 쪽으로 약간 들어간 지점의 상당히 넓은 터에 지난날 일제 총독부도서관으로 건립되었던 붉은 벽돌 구조의 꽤 큰 건물이 들어서 있었다. 해방 후 국립중앙도서관으로서 그 주위 분위기는 아주 한적하고 조용한 편이었다.

낮 12시 무렵 석간신문(당시는 조·석간 발행)이 나오면 곧바로 점심시간이고, 그 뒤로 몇 시간은 특별한 취재 계획이 없는 한 자유로이 지낼 수 있었다. 그 시간이 나의 기회였다. 가능한 한 매일 나는 지척의 국립중앙도서관 특별 자료 열람실로 가서 몇 시간씩 요긴하게 지낼 수가 있었던 것이다.

해방 전의 『동아일보』(앞에서 언급한 1926년 이후 1940년 8월에 일제에게 강제 폐간당할 때까지)와 『매일신보』(1910년 한국병합 직후부터 1945년 해방 때까지, 1938년부터는 신보申報 제호를 신보新報로 개제)의 보관본을 국립중앙도서관에서 샅샅이 펼쳐 볼 수 있었다. 그렇게 하는 데 2년쯤 걸렸다. 『조선일보』는 그 국립중앙도서관에도 같은 시기의 온전한 보관본이 없었다.

결국 『동아일보』와 『매일신보』 두 신문만을 열람할 수 있었는데, 미술 관계 기사와 논평 보도 등을 가능한 한 빠짐없이 메모하고 혹은 필요한 부분을 일일이 베낀(당시는 국립중앙도서관에도 제록스 시설이 없었다) 분량이 대학 노트로 댓 권이 넘었다. 그것은 나로서 참으로 흡족하고 긴요한 소득이었다. 모두가 처음으로 알게 되고 명확히 확인할 수 있었던 일제 식민지 시대의 민족사회 미술계 움직임의 내막들이었던 만큼 그를 두고두고 적절한 기회에 활용할 수 있는 요긴한 자료였다.

앞의 1차적인 노트야말로 그 후 내가 내심 본격적으로 우리의 근대미술사 조사·연구에 뜻을 두게 된 기초였다. 국립중앙도서관에서는 예전의 잡지류도 많이 살펴볼 수 있었고, 다른 도서관을 찾아가 보는 노력도 계속하면서 스스로 그 작업에 자부심을 갖게 되었다.

그 미술기자 활동으로 각별히 친근하게 되었던 이경성 교수와 국립박물관의 최순우 선생(당시 미술과장)이 나의 그러한 자의적 노력을 늘 격려해 주곤했다. 1964년 5월에 그 두 선생의 정신적 지원과 당시 유력한 출판사를 경영하고 있던 판화가 이항성 씨의 제작비 부담 약속으로 내가 나서서 계간을 목표했던 자그마한 잡지 『미술』 창간호를 낸 적이 있었다. 그때 연재 기획으로 설정했던 '한국근대화단의 개척자' ①로 '춘곡 고희동'을 정하고 내가 직접 몇 번의 인터뷰를 거친 그의 과거의 증언담 기사를 실은 것도 그 분야에 대한 관심 때문이었다. 여러 사정으로 그 잡지는 속간이 불가능했으나 춘곡 고희동 화백은 나에게 많은 옛일을 밝혀 주고 1년 후에 세상을 떠났다.

몇 번을 거듭하여 인터뷰를 마무리하고 초라했던 그의 안암동 집을 나올 때에 나는 춘곡에게 마지막으로 『동아일보』 1921~1922년 보도 기사에서 확인할 수 있었던 『서화협회회보』 1·2호 간행의 배경과 소장 여부를 물어보았다. 했더니 그 편집·제작·배포를 당시 서화협회 총무였던 자신이 전적으로 맡아했던 사실을 말해 주면서, "어딘가에 하나 있었던 것 같다"며 안방의 문갑인가 벽장인가를 뒤져보더니 과연 하나를 들고나와 보여 주는 것이었다. 뜻밖에 발견한 참으로 소중한 자료 『서화협회회보』 제1호였다. 제2호는 진작 없어졌다는 것이었다.

춘곡은 용케 40여 년이나 간직했던 그 제1호를 기꺼이 나에게 넘겨주며

우리 근대미술사 조사·연구에 활용하라는 말을 곁들이기도 했다. 다음날쯤 나는 국립박물관의 최순우 선생과 홍익대학교에 재직하던 이경성 교수에게 연락하여 어디선가 만나서 그 최초의 발견 자료를 보이고 일단 최 선생에게 잠정적으로 맡겼다. 그리고는 여러 해가 지나는 동안 그『서화협회회보』는 최 선생의 장서와 자료 더미 속에 섞여서 묻혀 버린 듯, 나 자신도 두 번 다시 그것을 보지 못하게 되고 말았다. 다만 그때 다행히도 그것을 제록스로 복사 했던 것이 있어서(이 교수에게도 하나 드리고) 필요할 때 그 내용을 참고할 수는 있었다.

타계하기 직전의 고희동 화백과의 인터뷰 성과에 고무되었던 나는 그 외의 고령 원로 화백들의 회고담도 가능한 한 낱낱이 기록으로 남기겠다는 생각을 굳히게 되었다. 신문기자라는 나의 신분이 그런 일을 해내는 데는 아주 편리 했다.

1968년에 가서 내가 처음으로 저자가 된 단행본『화단일경』(부제: 이당 선생의 생애와 예술)을 출판할 수 있었던 것은 앞에서 말한 바와 같이 한국근대 미술사의 원로급 대가를 대상으로 본격 인터뷰를 다짐했던 첫 결실이었다. 그 평전의 후기에 나는 그간의 경위를 밝혔다.

나의 신문기자 생활 10년은 주로 미술 담당이었다. 그래서 나의 그러한 면을 아는 화가나 친구들은 나를 '미술기자'로 불러 준다. 그럴 때면 나는 부끄러운 대로 한국 신문 사회에 한 전통을 발아시키고 있다는 내 나름 의 해석으로 영광을 느낀다. 신문기자도 어떤 자위 없이는 그 생활을 계속 지탱하지 못한다.

수년 전부터 나는 미술기자로 뛰는 동안 뭐라도 하나쯤 남겨야겠다는 생각을 했었다. 주위에서도 수시로 권고가 있었다. 내가 할 수 있는 것이란 결국 '기록'이었다. 신문에 모두 보도할 수 없는 무수하고 긴한 기록들, 물론 미술계에 관한 것들이다. 그중의 하나는 칠순·팔순의 노대가들로 부터 들어 두어야 할 한국근대미술의 발자취에 관한 귀중한 증언과 또한 바로 그들에 관한 개인 기록이었다.

지금껏 근대미술관 하나 없는 한국이었지만, 누구도 그 방면의 기록을

낱낱이 정리하고 있지 못했다. 나는 저널리스트로서 오래전부터 그 일에 흥미를 느껴 내 딴엔 여가를 선용했다. 도서관에 가서 예전의 신문들을 뒤지고 혹은 노대가들과 사적으로 인터뷰를 가졌다. 나의 그 노트는 약간 풍부해졌다. 그런 중의 만용이 이『화단일경』, 곧 이당 김은호 화백의 생애와 예술에 관한 기록의 묶음이다.

작년(1967) 어느 이른 봄, 나는 화필 생활 반세기의 회고전을 계획 중이라는 이당 화백을 와룡동 화실로 방문했었다. 그날 나는 처음으로 노화백과 장시간 환담을 가졌다. 그때 나는 이당 화백의 기억력이 내가 만났던 어느 노대가보다도 선명한 데 놀랐다. 그리고 너무나 풍부한 회상의 화제들. 나는 불현듯 이 노화백의 화필 역정을 중심으로 모든 것이 불분명한 한국근대화단사의 측면을 순서 있게 메모해 보자고 결심했다. 이후 거듭 나는 이당 화실을 드나들었다.

어느 날, 나는 화백의 문도의 한 사람인 유천 김화경 선생과 진지하게 상의하게 되었다. 어쩌면 한 권의 전기 분량이 될 것 같은 나의 이당 화백 장기 인터뷰 건을 놓고 유천은 그의 은사와 의논한 끝에 장차 출판을 염두해 달라고 권유해왔다. 유천은 또한 그의 동문 선배인 운보 김기창 선생과 협의하는 것 같았다. 그 뒤 운보는 미국 여행을 떠나고 유천이 홀로 그의 은사를 위한 나의 1년 반에 걸친 기록 정리에 물심양면으로 협조해 주었다. 그는 예전의 스크랩을 나에게 빌려 주었고, 나의 노력을 돕기 위하여 수시로 그의 은사를 찾아가곤 했었다. 결국 그러한 유천의 은사를 생각하는 헌신적인 협조가 없었던들 이『화단일경』은 햇빛을 보지 못했을지도 모른다.

최순우 선생은 그 책에 서문을 써 주시면서 '우리 화단사에 맨 처음의 미술가 평전'이라며 나를 격찬해 주었다. 그러면서 선생은, "이 책이 발판이 되어 이 방면 저작에 더한층의 건필이 이루어지기를 바란다"는 말을 덧붙이며 나를 고무시켰다. 나는 속으로 "할 일이 너무 많다"고 거듭 다짐했다.

이당의 평전이 그렇게 출간된 후 최순우 선생은 청전 이상범 화백과도 본격적인 인터뷰를 가져 그런 평전을 내보는 것이 어떻겠냐고 나에게 권유를

했다. 나도 물론 그러고 싶었던 터여서 즉각 시도에 착수했다. 그러나 출판 비용의 보장도 문제인 데다가(이당은 1968년 7월의 제13회 예술원상 수상 상금 전액을 자신의 평전 출판비로 내놓았었다) 인터뷰 내용의 한계 때문에 전기로 서의 출판 추진은 어려웠다. 그 대신 나는 몇 번의 인터뷰를 토대로 쓴 「청전 이상범(론)」을 1970년의 『공간』 3월호에 발표할 수 있었다. 이 글은 애초에 최 선생이 국립박물관 연구기관지 『미술자료』에 싣겠다고 했던 것인데, 당시 김재원 관장이 그 기관지 성격에 안 맞는 현대작가론이라 해서 『공간』 잡지 로 돌린 것이었다.

그러나 그 『미술자료』 13호(1969)와 14호(1970)에 나는 1910년대의 미술 계 동향을 정리한 「서화미술회」와 「서양화단의 태동」을 발표하고 있었다. 그 리고 후속으로 「해강의 서화연구회」와 1918년에 결성된 서화협회의 18년 활 동을 총정리해 본 「서화협회와 민족미술가들」을 조사·집필하여 1972년에 '을유문고 90'으로 간행된 『한국근대미술산고』에 수록할 수 있었다. 이 『한국 근대미술산고』에 포함된 '한국의 누드 미술 60년'은 1970년 『여성동아』 10월 호에 기고한 것이었다.

앞의 『한국근대미술산고』의 머리말에서도 나는 다음과 같이 나의 의도와 입장을 개진했다.

나는 신문기자로서 근대 혹은 현대의 구미 미술의 움직임과 작가를 기사 로 쓸 때, 필요하면 언제든지 조사부의 서가에서 참고될 정확한 기록을 대개는 찾아낼 수 있다. 그러나 그것이 우리나라의 것일 땐 단 한 줄의 정 확한 과거의 기록도 찾아내기 힘들고, 또 없다. 이 분야의 유일한 연구가 인 이경성 교수가 여기저기에 발표한 제한된 논문이 있으나 쉽게 참고할 수 있는 종합적인 단행본은 단 한 권도 나온 것이 없다. 기자는 도리 없이 과거의 당사자나 노화가의 불확실한 증언을 토대로 기사를 쓸 수밖에 없 게 된다.

……그때그때의 정확한 기록 자료를 어디서도 찾아볼 수 없었던 나는 스 스로 그것들을 조사·발굴하여 자신이 쓰는 기사에 신뢰성을 주고, 또 그 것으로 어제와 오늘을 비교 평가하는 취재 안목에 확신을 가지기 위하여

노트를 시작했다. 틈틈이 도서관에서 예전의 신문과 잡지들을 뒤졌고 적당한 당사자나 증언자와 인터뷰도 가졌다. 그것은 연구실의 연구 작업이 아니라 신문사에서 미술을 담당하게 된 기자의 활용을 위한 자기 혼자의 메모요 노트였다.

10년을 그러다 보니 그 메모와 노트는 적잖은 분량이 되었다. 체계 있는 재정리가 필요하게 되었다. 그러지 않곤 나 자신도 그것을 활용할 수가 없었다.

나는 이 『한국근대미술산고』에 불완전한 대로 처음 정리해 본 '한국근대미술연보—1910~1950'을 부록으로 붙여 그 뒤 계속 보완해 나갈 틀을 잡았다.

1970년 2월, 『경향신문』에서 『서울신문』 문화부로 자리를 옮긴 나는 다음 해 12월에 당시 장태화 사장의 개인적 미술 애호심이 작용한 '동양화 여섯 분 전람회'(세칭 '6대가전')를 서울신문사 주최로 신문회관화랑에서 꾸미는 데 주도적인 역할을 했다. 그 대상의 전통화단 노대가(칠순, 팔순) 허백련, 김은호, 박승무, 이상범, 노수현, 변관식의 화실 방문 거듭과 인터뷰 보도의 기회는 그들의 예술가상에 대한 나의 이해와 파악을 한층 깊이 있게 해 준 절호의 기회였다. 그들은 1970년대 말엽까지 모두 세상을 떠나갔다. 그 만년의 시기에 내가 그들과 각별한 접촉 관계를 가질 수 있었던 것도 말할 수 없이 큰 행운이었다. 그들에 관해서 어떤 글을 쓸 때마다 그때의 체험은 아주 큰 도움이 된다.

『서울신문』에 재직할 때인 1971년 1월호부터 월간 『여성동아』에 17회에 걸쳐 '한국 최초의 여류 서양화가 나혜석의 영욕의 생애'를 부제로 한 「에미는 선각자였느니라」를 연재하는 동안 나는 여러 독자로부터 미처 알 수 없던 중요한 사실의 제보도 많이 받았고, 또 그를 계기로 그녀의 현존 유화작품의 소재도 잇따라 알려지게 된 부수적인 성과도 얻을 수 있었다.

1974년에 가서 잡지에 연재할 때의 표제대로 단행본 『에미는 선각자였느니라』를 동화출판공사에서 출판할 때 '후기'에도 밝혔지만, 그 역시 전에 노트해 두었던 『동아일보』·『매일신보』의 보도와 그 밖의 여러 잡지에 게재된

265

나혜석 자신의 글들을 최대한으로 찾아내 일대기로 재구성하고 보완 해설을 곁들인 것이었다. 그것이 가능했던 것은 특히 국립중앙도서관에서도 볼 수 없었던 결본들을 그의 장서 속에서 찾아 갖고 나오며 계속 나를 도와주었던 서지연구가이자 예전 잡지의 최대 수장가였던 백순재 선생(그 뒤 작고)과의 친교 덕분이었다.

『서울신문』에 연재했다가 1973년에 단행본으로 출판할 수 있었던 『한국문화재비화』(한국미술출판사)는 표제 그대로 근대미술과는 관계없는 내용이다. 그러나 그것은 구한말과 일제 식민지 시대, 그리고 해방 후 우리 민족문화재의 순난 내막, 특히 일본인 권력자와 악당들에게 그것이 무참히 약탈·도굴·파괴당하고 밀반출되기도 했던 분노의 실상을 밝혀 본 것으로, 고미술·문화재도 미술기자로서 나의 취재 대상이었던 시기의 기획 집필이었다. 1972년 5월 22일 자부터 11월 7일까지 100회(주 1회)에 걸쳐 신문에 그 연재물을 취재 및 조사 연재할 때에는 특히 황수영 교수(당시 국립중앙박물관장)가 일찍이 조사했던 치밀한 노트를 쾌히 제공해 주어 크게 도움을 받았다.

『서울신문』을 떠나 『대한일보』 문화부장으로 가게 된 것은 1972년 11월에 앞의 '한국문화재비화' 100회를 끝낸 직후였다. 그러나 불과 반년쯤 뒤인 1973년 5월에 그 신문사 사주(김연준)가 당시 군사정권과의 대립 관계에서 정치적 제재를 당하면서 전에 『민국일보』에서 한번 당했던 일과 똑같은 사태로 하룻밤 사이에 신문 발행을 포기함으로써 나는 드디어 언론계 생활 15년을 마감하는 전환점을 맞이했다.

다른 신문사로 다시 밥줄을 찾아 나서 볼 수도 있었으나 불혹의 40대에 접어든 시점이었다. 나는 속으로 '어떤 어려움이 있더라도 앞으로의 후반생은 내가 하고 싶은 일에만 자유롭게 전념하면서 살아가 보자'고 결심하고 행동하기로 했다. 다행히 시인 이근배 씨가 초상난 신문사 편집국으로 당장 나를 찾아와 그가 주간으로 있던 동화출판공사의 획기적인 『한국미술전집』 기획의 편집 총괄을 맡아 달라고 간청하는 것이어서 몇 해 동안의 살길은 보장될 듯싶었다.

사실 당장의 생활 문제도 있었고, 또 그 전집물이 내가 전념키로 다짐했던 미술 분야의 뜻있는 출판 작업이었기 때문에 신문사의 해체 정리가 일단락

266

되던 무렵에 그 일을 맡기로 했다. 그것은 어디까지나 일정 기간의 일이었고, 그 출판사의 사원으로 들어간 것은 아니었다.

나의 전적인 주관으로 그 『한국미술전집』을 장르별 전 15권으로 확정 기획하고 그 마지막 권을 「근대미술」편으로 삼아 이경성 교수에게 책임편집과 집필을 맡길 수 있었던 것도 좋은 기회였다. 약 2년간 당시 한국 미술사학계의 대표적인 전문학자들을 총동원하여 나 자신 심혈과 정열을 다 쏟아 완간을 보고 관계 사회에서 격찬을 듣게 되었던 것은 참으로 큰 보람이었다. 출판사로서도 제작비를 최대한으로 쏟긴 했지만 공전의 대성공이었다. 그 전집 완간의 보람은 10여 년 뒤인 1986~1990년에 금성출판사가 기획한 『한국근대회화선집』 전 27권 편집을 총괄하여 진행시킬 수 있었던 기회와 더불어 나의 미술 출판 관여의 최대 성과로 나 스스로 여기고 있다.

한편, 법적 구속력이 없는 임의의 학술 연구 기구를 누구나 자유롭게 설립할 수 있다는 말을 듣고, 앞으로 나의 사회적 입지를 스스로 마련하기 위하여 개인적으로 한국근대미술연구소 개설을 대외적으로 표명한 것은 1975년이었다. 그 발족 날짜는 나 자신의 자유로운 해방일로 삼고 싶어 8월 15일로 정해 버렸다. 어느 날 길거리에서 우연히 만난 민속연구가 심우성沈雨晟(1934~) 선생이 자기처럼 개인 연구소를 만들라고 권유해 주어 그렇게 할 수가 있었다.

사실 '한국근대미술연구소'란 이름의 사회적·학술적 기능의 운영은 오래전부터의 나의 희망이었다. 그것이 현실적으로 아무런 보장이 없는 가운데에서도 일단 이루어진 단계에서 나는 즉각 연구기관지 성격의 비정기간행물 『한국의 근대미술』을 얄팍한 대로 발간하기 시작하여 1977년까지 5호를 낼 수 있었으나 그 뒤로는 도저히 혼자 힘으로 지속이 어려워 중단하고 말았다. 연구소 발족 때에 대외적 형식의 운영위원으로 이경성·임영방林英芳(1929~)·김윤수·오광수 네 분의 협조를 구하고 있었으나 모두 개인적 여력이 없는 처지였다.

다만 연구소 사무실은, 물론 잠정적이었지만 전에 나의 저술 『화단일경』과 『한국문화재비화』의 편집·제작을 맡아 주었던 가까운 출판인 친구 정철진 선생이 고맙게 해결해 주었다. 동화출판공사에서 떠나와 갈 데가 없게 되

었던 나를 그와 밀접한 관계에 있던 충정로의 백왕사 인쇄소 건물 2층의 한 방에 가 있게 도와주어서 거기서 한국근대미술연구소 간판을 내세울 수 있었다.

생활을 어렵사리 이어가면서 그 백왕사 인쇄소 건물에서 약 2년간 임대료 없이 신세를 지던 시기에(조재균 사장의 각별한 배려로) 어느 친구가 출판을 감당해 주겠다고 해서 한국근대미술연구소 편 작품집 '근대한국미술선'近代韓國美術選의 연속 간행을 목표한 첫 권으로 소형 화집『이중섭』을 나의 작가론을 붙여 발간하기도 했으나(1976) 역시 속간되지 못했다.

그 후 1978년 이번에도 정철진 선생의 거중 역할로 관철동의 삼성출판사로 가서 대형 화집『세계의 명화』전 3권의 편집을 해주면서 내 연구소 보따리(책과 자료 뭉치)를 그쪽의 독방으로 가져가서 2년쯤 지내고 나서부터는 어려운 대로 형편껏 임대 사무실을 구해 전전하게 되었다. 그러면서 우리 근대 미술사 관계의 조사·고찰·집필 등을 지속하면서 나 나름의 집착을 하려고 했다.

가령 1982년에 열화당 미술문고로 나오게 된『근대한국 미술의 전개』는 1976년에 동덕여자대학교에서 간행한『동덕미술』제1호의 특별 청탁으로 그 책 표제대로 썼던 비교적 장문의 글 외에 같은 해에 한국문화예술진흥원이 출간한『문예총람』(개화기~1975)에 쓰게 되었던 「전통회화」·「서양화」·「공예」를 묶은 것이었다. 1976년에는 또 국립현대미술관이 처음으로 시대적 정리를 시도한『한국현대미술사』의 「동양화」 편을 위촉받아 집필하게 됐다. 이 책은 1983년에 가서 나의 여섯 번째 저서인『근대한국화의 흐름』으로 개제한 개정판을 미진사에서 다시 출판했다.

그 외에 나의 한국근대미술연구소 편으로 간행한 것으로는 1981년에 문교부의 학회·학술 단체 학술지 발간 지원비 100만 원을 받아 꾸민『근대한국미술자료집』제1집과 한국문화예술진흥원의 조판비 지원 200만 원을 받아 출판이 가능했던『국전 30년』(수문서관)이 있었다.

1982년 연말에는 한국문화예술진흥원이 한국예술평론가협회에 준 해외 연구 여행 보조를 받아 혼자 도쿄로 해서 마닐라, 타이베이 등지의 미술관·박물관을 순방하게 될 때에 10여 년 전부터 늘 염두에 두고 있던 기회를

도쿄에서 드디어 가질 수가 있었다.

당시 서울 국립현대미술관이 유화 수복 기술을 연수하게 도쿄에 파견하여 머무르고 있던 강정식 씨와 만나 도쿄예술대학 자료관에 같이 가서 그곳에 보존돼 있는 지난날 그 대학 미술학부에 유학했던 한인 유학생들의 졸업 작품과 자화상들을 1차적으로 처음 검증할 수 있었던 일이다. 그때 나의 간곡한 특별 청원에 응해 주며 자료관 측이 친절하게 보관창고에서 꺼내다가 보여 준 것은 1916년 김관호의 서양화과 수석 졸업 작품 〈해질녘〉 및 〈자화상〉과 김찬영·이종우 등의 〈자화상〉이었다.

그전부터 무엇보다도 내 눈으로 꼭 확인하고 싶었던 김관호의 〈해질녘〉의 깨끗하고 완전한 보존 상태를 세밀히 살펴보고 나의 카메라에 그 전면과 부분들을 담으면서는 속으로 혼자 흥분하지 않을 수 없었다.

그 작품의 보존 사실이 나로 인해 처음 확인된 것은 1970년의 일이었다. 오사카 만국박람회(엑스포 70)가 개막되던 3월에 나는 『서울신문』 특파기자로 현지에 가게 되어 그 개막식 장관을 취재 송고하고 나서 도쿄에도 가 볼 수 있었다. 그 기회에 나는 그전까지 다분히 전설적으로만 알려져 있던 김관호의 〈해질녘〉의 보존 여부를 확인하고 싶어 도쿄예술대학 미술학부 방문을 『서울신문』 도쿄 상주 특파원(기자)의 협조로 시도해 보았다. 그러나 그때만 해도 그 도쿄예술대학 자료관의 귀중한 자료들을 우리 같은 외국인에게는 아직 공개할 형편이 못 된다고 해서 결국 기대했던 확인이 불가능했다.

그렇게 실망하고 일본에서 돌아온 직후였다. 어느 날, 명동의 한 중국음식점에서 양화가 단체 '목우회'의 모임이 있다고 해서 취재거리를 염두에 두고 찾아가 동석하며 이병규 화백 옆에 자리 잡게 됐다. 알고 보니 그날의 모임은 이 화백이 며칠 후 정부가 오사카 만국박람회 한국관에 미술 작품을 출품한 작가들에게 배려했던 현지 여행 특전(당시는 외국 여행이 극히 어려웠다)으로 도일渡日하게 되어 목우회가 그를 축하하는 환송연으로 꾸민 것이었다. 이 화백은 그 회의 원로 회원이었다.

1926년 봄에 도쿄미술학교 서양화과를 졸업하고 돌아온 뒤로 45년 만에 처음으로 일본에 다시 가게 되었다면서 이 화백은 그 모교도 가 보고 싶다는 것이었다. 그 말을 듣고 나는 그 모교의 자료관에 가서 유학 때에 그도 본 바

있다는 김관호의 〈해질녘〉의 보존 여부를 알아봐 달라고 간곡히 부탁하며, 우리가 바라는 대로 만일 현존한다면 원색 슬라이드 사진으로 꼭 좀 찍어 와 달라고 신신당부했다. 그 미술학교 출신이기 때문에 그 자료관에서도 그의 요청을 들어줄 것이라고 생각되었다.

그리고 한 열흘쯤 지나서였다. 일본에서 돌아왔다는 이병규 화백의 전화가 신문사로 걸려 왔다. 내가 전화를 받으니, 기다렸던 쾌재의 소식을 들려주었다.

"그 작품 잘 보존돼 있더군. 이 선생 부탁대로 35밀리 슬라이드로 몇 장 찍어 왔으니 어서 와서 가져가요."

그때의 기쁨과 감회는 이루 말할 수 없었다. 그 다음날 『서울신문』 문화면에 나는 그 작품 사진을 최대한 큼지막하게 보도하여 그 역사적 배경에 대해서 신 나게 기사를 쓸 수 있었다. 언론기관에서 말하는 '특종기사'의 보도였다. 그런 일이 있고 나서 몇 해 후에 이미 말한 동화출판공사 기획의 『한국미술전집』을 주관 편집하게 될 때에 그 권15의 「근대미술」 편을 위해 나는 도쿄예술대학 자료관에 정식으로 김관호의 〈해질녘〉 촬영 청원서를 내어 허락을 받았고, 현지 전문 사진가(일본인)에게 제대로 된 원색 슬라이드를 찍어 보내오게 할 수 있었다. 그 작품이 국내 출판 미술 전집에 원색 도판으로 실린 것은 그때가 처음이었다. 그러나 그 그림을 내 눈으로 직접 볼 수 있었던 것은 앞에서 말한 것처럼 1982년에 가서야 가능했다.

두 번째로 내가 도쿄예술학교 자료관을 방문한 것은 바로 그 다음 해인 1983년이었다. 이때는 그 자료관 관계자도 한결 더 친절하게 대해 주어 2차로 확인한 것은 고희동, 도상봉, 이제창, 공진형 등 초기의 그 미술학교 서양화과 졸업생들의 의무적 제출이었던 〈자화상〉들이었다.

나는 그 자료관 관장에게 어느 시기쯤 한국의 국립현대미술관에 그 〈자화상〉들과 졸업 작품들을 일정 기간 대여해 주어 특별 전시를 하게 해 줄 수 없겠느냐고 타진해 보았다. 했더니 한국 정부 당국의 공식 요청이 있다면 가능하다는 것이었다.

그래서 귀국 후 당시 우리 국립현대미술관의 김세중 관장에게 그 문제를 논의하게 된 것이 계기가 되어 1984년 12월 4~30일에 꾸며진 국립현대미술

관 기획 '한국근대미술자료전' 때에 그 역사적인 특별 전시가 병행될 수 있었다. 그때 도쿄예술대학 자료관에서는 여러 졸업생들의 〈자화상〉과 김관호의 〈해질녘〉 등 모두 26점을 보내 주었다가 되가져 갔다.

1970년대 후반부터 1980년대 중반까지는 아주 편리하게 대한제국 시대의 미술 관계 신문 기사와 요긴한 자료들을 색출할 수 있었다. 그럴 수 있었던 것은 그 시대의 주요 신문들이 고맙게도 여러 민간 출판사들에 의해 영인본으로 출간되었기 때문이다. 값은 매우 비쌌으나 나는 그것들이 출간되는 대로 모두 입수하여 내 사무실에 놓고 샅샅이 살펴볼 수 있었다. 그 노트가 그후 나의 우리 근대미술사 고찰 및 연구 작업에 구체적으로 한층 명확히 활용되었음은 말할 것도 없다.

한 예로 고희동의 1909년 일본 유학 및 도쿄미술학교 입학 배경을 1910년 7월 22일 자『황성신문』보도로 확인할 수 있었는데, 그가 궁내부 예식관이라는 하급 관리직에 있다가 일본인 차관(小宮三保松)이 그의 최초의 양화 전공 희망을 도와주었던 것 같은 내막이다. 최근에 나는 고희동의 집안에서 나온 또 다른 기적적 출현의 문건을 볼 수 있었다. 그것은 궁내부가 1909년(융희 3년) 2월 15일부로 당시 장례원 예식관이었던 고희동을 '미술 연구하기 위하여 일본국 동경에 출장을 명함'이라고 한 출장 파견 형식으로 일본 유학을 하게 했던 모필 묵서墨書 사령장이었다.

고희동에 앞서 1904년에 전날의 정치적 활동가 지운영(뒤에 서화가 활동. 최초의 양의사 지석영의 형)이 어떤 배경에서였는지 '유화를 학습차 청국(중국) 상하이 등지로 발왕發往(떠남)하였다는 설'의 기사가 역시 당시『황성신문』에 보도되고 있었다. 그런 사실은 미처 알 수 없었던 일이었다. 그러나 지운영이 정말 상하이 등지로 떠나가서 누구보다도 선구적으로 서양화의 유화 기법을 습득한 적이 있었는지는 또 다른 기록을 찾아볼 수 없어서 불분명한 수수께끼이다.

대충 줄기를 잡아 생각나는 대로 나의 '우리 근대미술사 관심 및 나 나름의 조사·정리와 연구 시도' 30년 회고기를 이렇게 쓰다 보니, 내용이 본의 아니게 너무 장황해진 것 같다. 그러나 한편으로 미처 생각이 못 미처 말하지

못하고 넘어간 대목도 더러 있다.

그렇더라도 일단 이만 쓰려고 한다. 스스로 실감이 안 나지만, 그렇다고 거역할 수도, 부정할 수도 없는 인생의 도정인 '회갑'의 시점에 이르러 지나온 삶을 되돌아보며 생각하게 되는 것은 나의 여건과 한계와 능력의 정도에서나마 '살아가고 싶었던 길과 하고 싶었던 일'을 그런대로 이루어온 셈이라는 일종의 자위이다. 이런 회갑의 고비조차 넘기지 못하고 세상을 떠나간 소중했던 내 주변의 생각나는 많은 얼굴들과 역사적인 존재들을 떠올려 볼 때 더욱 그런 자위를 하게 된다.

사실 살아 있다는 사실은 무엇보다도 절대적인 위안이다. 이 세속世俗은 그 자체로 값진 것이기도 하다. 한 시대를 미술평론가라는 사회적인 호칭으로 같이 살아온 이일과 유준상 두 아우雅友와 내가 공교롭게도 동갑내기로 회갑을 같이 맞이하게 되었다고 해서 『월간미술』이 2월호에 '기획 좌담'의 자리를 꾸며 주었다. 그 좌담의 끝 무렵에 잡지사 측의 진행자가 '앞으로의 계획'을 말해 달라고 하여 나는 다음과 같이 속마음의 일단을 피력했다.

"지금까지의 관심 분야를 좁혀 가면서 그동안의 자료들을 서서히 정리해 가는 일에 매달리고 싶다."

기자가 녹음을 정리하여 활자화한 앞의 내 말은 좀 불충분한 표현으로 맺어졌지만, 되도록 관심사를 좁히며 나 나름으로 정리해 가겠다고 생각하고 있는 일들을 집중적으로 실행하고 싶다는 것이 지금의 내 마음임은 사실이다. 내가 언제까지 건강하게 살며, 무엇보다도 나 자신의 삶의 충실로 이런 일을 지속할 수 있을는지는 모르지만.

나의 사설 한국근대미술연구소

(이구열 선생 한국근대미술연구소 30주년 기념논총, 『한국근대미술사학』 15집 특별호, 2005)

이 글은 나의 개인 사무실이자 연구소인 한국근대미술연구소가 30주년이 되던 2005년에
펴낸 기념논총, 『한국근대미술사학』 15집 특별호에 실렸다.

1992년에 우리 근대미술사 분야의 젊은 연구가들이 중심이 되어 집행위
원회 이름으로 고맙게 나의 회갑기념논문집 『근대한국미술논총』을 꾸며 줄
때에 나는 그 속에 '나의 회고'라는 글을 쓰며 그때까지 내가 살아온 과정을
세 시기로 대별해 말했다. 곧, 6·25전쟁 시기부터 7년간의 군 복무, 그 뒤 15
년간의 신문기자 생활, 그리고 타의와 자의의 자유 생활로 미술평론과 한국
근대미술사 조사 연구에 전념해 온 것을 말한 것이다.

앞의 회갑 시점에서 13년이 또 흐른 지금의 삶도 자유 활동의 연속인 셈인
데, 이런 나를 내 주위에서는 모두 수수께끼로 여긴다. 연금 같은 일정한 수
입이 없는 처지에 다른 어떤 방편도 없이 한국근대미술연구소 이름의 개인
사무실을 운영하며 나름대로의 연구와 미술비평 및 저술 활동을 해온 나를
놀랍게 보는 것은 당연하기도 하다. 그래서 누가 그 이면을 수수께끼처럼 물
어오면 나는, 그저 이렇게 저렇게 견디며 살아왔고, 지금도 그렇게 지낸다고
웃으며 말해 준다.

나의 이 자유 생활은, 어느덧 30년 전인 1975년에 혼자 마음먹고 만든 '한
국근대미술연구소' 이름의 작은 임대 사무실을 이리저리 옮겨 다니며 연구소
를 어떻게든지 유지하려고 한 때부터를 말한다. 맨손의 의지 하나로 지금까
지 이끌어 온 이 연구소의 과정은 그대로 나의 후반생의 자화상이기도 하다.

10여 년 전 나의 회갑 기념 『근대한국미술논총』처럼 우리 근대미술사 분
야의 학우들이 나서서 또다시 나의 '한국근대미술연구소 30년'을 기념한 논
총을 『한국근대미술사학』 2005·특별호로 꾸며 준다니 그 고마움과 감회를

이루 말할 수 없다. 이 논총에 내 글도 하나 들어가야 한다기에 이 기회에 그간의 한국근대미술연구소의 과정을 정리해 보았다.

『한국미술전집』 전 15권 주관 편집

나의 15년 신문기자 생활의 마지막 일자리였던 대한일보사가 군사정권의 폭력으로 폐간을 당한 것은 1973년 5월 15일의 일이었다. 그간 문화부장 자리에 있었던 나도 하루아침에 실직자가 되어 앞이 난감했으나, 다른 언론사에 자리를 얻어 보려고 하기보다는 차제에 그전부터 늘 생각해 오던 근대한국미술사의 조사 연구 전념과 자유로운 미술 관계 집필 생활 쪽으로 가자는 모험을 택하고 싶었다. 나이 사십 고개 시점에서 그렇게 후반생의 방향을 작심하고 움직이다 보니 이렇게 저렇게 뜻이 풀려나갔다.

막연했으나 그렇게 작심을 굳혀 가던 때에 뜻밖에 나의 능력을 필요로 한 일거리를 맡게 되어 자연스럽게 잠정적인 생활 전환이 이루어졌다. 당시 서울 북창동의 한 골목에 위치하며 한창 잘나가던 동화출판공사가 일찍이 나온 바 없는 본격적 형태의 『한국미술전집』을 대담하게 기획하고 그 전문적 편집 능력자를 외부에서 찾다가 여러 관계 학자와 미술사가들에게서 강력하게 나를 추천받았다면서 그 작업을 맡아 달라고 간청해 왔던 것이다.

한국 미술 수천 년의 흐름과 현존하는 그 유물 내지 작품과 대표적 유형문화재들을 분야별 전문가가 선별한 원색사진을 중심으로 체계적인 편집을 하고 도판 해설이 들어가게 하는 그 획기적 출판 작업은 한번 보람 있게 맡아볼 만한 일이었다. 그래서 기꺼이 수락하기로 했으나 그에 앞서 나는 폐간당한 『대한일보』 문화부의 내 식구들이 먼저 다른 신문사 등에 구제되는 것을 보고 나서야 가벼운 마음으로 움직일 수 있었다.

잠정적으로 동화출판공사로 가서 맡은 일을 시작할 때에 임인규 사장과 편집부 주간이던 이근배 시인이 물심양면으로 적극 뒷받침해 주는 가운데 나는 의욕적으로 『한국미술전집』 전 15권의 편집 제작을 최선을 다해 진행시켰다. 기본 방향 설정 단계에서 나는 국립중앙박물관 학예연구실장이던 최순우 선생(뒤에 관장 역임)과 주로 상의하여 분야별 각 권의 수록 작품 선정과 집필을 분담할 가장 권위 있는 연구 학자 10인과 나를 포함한 편집위원회를 구성

274

했다. 나는 상임편집위원으로서 그 여러 전문가의 각 권 분담 진행을 총괄했다. 그때의 각 권 집필자와 분야는 앞에서 이미 밝혔다.

전집의 맨 마지막 권을 「근대미술」 편으로 삼은 것은 내가 결정한 것이었다. 그것은 우리 미술사학계에서 개화기 이후의 새로운 근대적 미술 양상을 대상으로 삼은 첫 사례였다.

1973년 6월에 착수하여 2년에 걸쳐 관계 학계와 출판계 및 사회 각계의 교양 계층으로부터 커다란 찬사를 받은 『한국미술전집』 전 15권의 완간을 만족스럽고 보람 있게 끝내고 나서 나는 다시 자유의 입장으로 돌아갔다. 그 사이 도쿄의 한 유력 출판사와 출판 수출 계약을 맺은 일본어판 5권까지 별도로 만들어 주고 동화출판공사와의 관계를 깨끗이 정리하고 나왔다.

충무로의 인쇄소 건물에서 시작한 '한국근대미술연구소'

동화출판공사의 임인규 사장과 이근배 주간은 『한국미술전집』의 만족스런 진행을 보며 미술과 예술 전반의 단행본 선서選書 출판도 약속하기에 나는 그 첫 간행으로 이경성 선생이 그간 발표한 근대한국미술사 논문들을 묶게 했다. 그리하여 1974년 4월에 첫 '동화예술선서'로 『한국근대미술연구』가 출간되었다. 그리고 임 사장과 이 주간은 또 나의 노고에 대한 하나의 보너스로 내가 서울신문사에 재직하던 1971년 1월부터 월간 『여성동아』에 17회에 걸쳐 연재하여 화제가 되었던 『에미는 선각자였느니라』(부제: 한국 최초의 여류 서양화가 나혜석의 영욕의 생애)를 고급 양장의 클로스 커버 단행본으로 만들어 주기도 하여 매우 고마웠다.

여기에 또 하나 부기하고 싶은 것은 나의 『한국미술전집』 편집 팀에는 현재 저명하게 활동하고 있는 양화가 손장섭과 도예가 윤광조 등이 있었기에 아주 든든했다. 서로 즐겁게 합심하며 그 대대적인 전집의 편집과 출판을 차질 없이 진행시켰다는 사실이다. 그 대성공에 따른 최대의 판매 성과 등은 당연히 대담하게 기획하고 거액을 투자했던 출판사의 몫이었다. 나는 나의 활동 공간을 새로이 마련해 가야 했다.

그간의 긴장에서 풀려나 편한 마음으로 한동안 가까운 친구들을 만나러 다니다가 1968년에 나의 저서인 이당 김은호 선생의 평전 『화단일경』을 만

들어 준 출판 전문가로 나의 오랜 친우인 정철진 선생에게 개인 사무실의 뜻을 밝히고 협조를 구했더니 이내 그 방도를 열어 주었다. 그가 오래전부터 출판 인쇄 일로 친밀히 지내며 깊은 신의를 쌓고 있던 충정로 3가 170의 백왕사 인쇄소 조재균 사장에게서 하시라도 사용을 내락받고 있다는 사무실 공간이라도 괜찮다면 언제든지 그냥 쓰라는 것이었다. 사무실 임대비용 문제가 무엇보다도 큰 부담이었던 나에게 정 선생의 그 고마운 말은 바로 복음이었다.

정철진 선생의 그 결정적 도움으로 백왕사 인쇄소 3층의 6~7평쯤 되는 사무실 공간을 거저 쓸 수 있게 되었던 1975년 초여름 어느 날, 광화문 우체국 앞을 지나다가 평소 친근하던 한국민속연구가 심우성 선생을 만났다. 그 우연한 만남이 나의 '한국근대미술연구소' 개설을 간단히 시작하게 한 계기를 만들어 준 것은 뜻밖이었다.

광화문 우체국에 개설해 둔 사서함에서 그에게 보내온 편지와 책을 찾아 나오던 심 선생을 만나 노상 대화를 나누다 들으니, 그도 어려운 형편이어서 사무실 없이 우체국 사서함을 그의 자택이던 한국민속연구소의 통신 창구로 이용하고 있다는 것이었다. 그런 연구소는 '임의 학술 단체'로 여겨져 얼마든지 허용되는 것이어서 제도적인 등록이 필요 없다는 사실을 그때 심 선생에게서 처음 듣고 알았다. 내가 뜻하는 한국근대미술연구소도 자기처럼 자유롭게 만들면 된다는 것이었다. 그 말을 들으니 어렵게 생각할 것이 없었다.

1972년에 서울신문사 문화부에 부장 대우 기자로 재직할 때 국립중앙박물관 연구기관지『미술자료』등에 쓴 우리 근대미술사 관계 조사 논문과 에세이 6편에 처음 작성한 '한국근대미술 연보'를 붙여서 을유문화사의 '을유문고' 시리즈의 하나로 출판된『한국근대미술산고』는 주로 신문·잡지 보도의 기록과 자료에 입각한 근대한국미술 연구 작업의 첫 단행본이었다. 그래서 주위에서 많은 찬사를 받았다. 그리고 이미 말한 '나혜석 일대기'『에미는 선각자였느니라』도 출판되었는데, 그 모두가 나의 속뜻이던 한국근대미술사 연구 작업의 일환이었다.

어떤 일이건 그것이 개척적인 성격일 때에는 스스로 자부심과 긍지를 갖게 된다. 나도 늘 그런 마음을 가지고 있던 중에, 정철진 선생 덕에 처음으로

마련할 수 있었던 사무실을 '한국근대미술연구소'로 정하며 오랜 내 속뜻을 풀게 되었다. 그때만 해도 큰 부담 없이 한 명쯤 오게 할 수 있었던 여직원이 여러 역할을 해주는 가운데 연구소의 창설 날짜를, 혼자 생각 끝에 1975년 8월 15일로 정했다. 그 역사적 광복절을 나의 자유 생활이 시작된 날과 합치되게 하고 싶었던 것이다. 그리고 나는 연구소 소장을 자처하며 빈손이면서도 만족스러운 마음으로 여러 연구거리와 출판 계획에 착수했다.

연구소의 대외적인 신뢰를 확보하기 위해 이 분야 전문가들로 운영위원회 구성의 형식을 취하고 연구소의 규약과 사업 계획도 정하며 기능 활동을 시작했다. 그 기초적 작업은 다른 유사 연구소 사례를 참조하여 내가 혼자 꾸몄다. 그 규약 등은 그해 12월에 간행한 연구기관지『한국의 근대미술』제1호에서부터 다음과 같이 그 골자를 밝혔다.

규약(요약)

제3조: 본 연구소는 개화기 이후의 우리나라 근대미술이 변화·발전해 온 과정과 구체적인 작품 및 작가를 연구·분석함으로써 새로운 미술 창조에 이바지함을 목적으로 한다.

제4조: 앞의 목적을 달성하기 위하여 다음의 사업을 행한다.

1. 자료의 발굴·조사·수집 및 정리
2. 개화기 이후의 미술가 조사 및 작가 연구
3. 작품 조사 및 촬영
4. 기관지 발행
5. 자료집·연구 조사 보고서 등의 출판

제8조: (운영위원회) 위원은 소장이 위촉하며, 그 수는 5인 이내로 한다.

제14조: 본 연구소의 경비는 사회 인사의 찬조금과 보조금으로 충당한다.

사업 계획(요약)

1. 개화기 이후의 한국근대미술 관계 문헌과 기록 자료 조사·수집·정리
 조사 대상: 공공 및 대학 도서관, 신문사 조사부의 지난 시기 신문·잡

지, 기타 문서, 특정 미술가와 유족이 보관하는 과거의 작품 활동 기록
과 사진 자료, 근대미술 작품의 소장자 및 소장처, 한국근대미술사의
증언자

2. 작가와 작품의 조사 및 촬영

방법: 개화기 이후의 미술가 인명 조사 카드 작성, 작품의 흑백 및 원
색 슬라이드 촬영, 작가별 작품 카드 작성

조사 대상: 작고 작가의 유족 또는 인척, 생존 작가, 미술관, 기타 작품
소장 기관 및 소장자, 상업 화랑, 지난 시기 신문·잡지와 기타 간행물

3. 기관지 발행

내용: 한국근대미술을 연구 대상으로 한 논문·평론·자료 수록

체재: 계간, 4×6배판, 50면 내외

집필: 본 연구소 회원 및 특별 기고가

4. 자료집 및 연구 조사 보고서 간행

내용: 한국근대미술 관계 문헌 자료, 특정 대상의 연구 논문 또는 조사
기록

규약대로 구성한 운영위원회

이경성, 홍익대학교 교수(당시), 미술평론가

임영방, 서울대학교 미대 교수(당시)

김윤수, 이화대학교 전임강사(당시), 미술평론가

오광수, 덕성여자대학교 강사(당시), 미술평론가

이구열, 한국근대미술연구소 소장, 당연직

한국근대미술연구소는 위와 같이 대외적 신뢰성은 확보한 셈이었으나 실
제적인 운영과 유지 및 사업 추진은 사실상 내가 혼자 모두 해결하겠다고 작
정한 일이었다. 특별히 후원자는 없었으나 어떻게든 해낼 수 있겠지 하는 속
셈으로 그런 작심을 했던 것이다.

내 옆에서 늘 힘이 되어 준 협조자는 사무실을 확보해 준 정철진 선생이었
다. 그는 삼성출판사에 재직하면서 수시로 내게 와서 이런저런 상의에 응해

주었고, 뒤에 말할 연구소 기관지 제작도 전적으로 도와주었다. 그러다가 얼마 뒤에는 그 정 선생도 백왕사 인쇄소 건물로 와서 독립적인 출판사로 '수문서관修文書館'을 창립하여 한때 활발하게 출판 사업을 했다.

기관지 『한국의 근대미술』 간행

한 연구소로서 연구 활동의 기관지를 낸다는 것은 그 존재의 사회적 기능과 신뢰를 보이는 기본이다. 그 점을 잘 알고 있었기에 나는 무엇보다도 그 기관지의 발행을 서둘렀다.

최소의 비용으로 그것을 만들기로 하고, 편집 기획에서부터 고료를 못 준 청탁 원고의 수집, 내가 여기저기에서 돈 안 들이고 가져온 적합한 글과 자료들을 내용으로 삼아 4×6배판 크기 40쪽 부피의 그 간행물을 나 혼자 다 진행했다. 본문은 값싼 갱지에 인쇄했으나 표지만은 비교적 양질의 모조지로 하여 그런대로 말끔하게 꾸몄다.

그러면서 표지에는 단색 하나를 부여하여 미술 책자의 모양을 내려고 했다. 흰 바탕에 검은 활자의 '한국의 근대미술' 제호와 그 밑에 발행자 한국근대미술연구소 이름을 넣고 앞표지의 4면 외곽과 뒤표지 전면을 같은 색도로 장식하려고 하여 창간 제1호에서는 무게 있는 녹회색을 택했다. 그 뒤의 속간호에서는 각기 다른 색상을 선택했다.

나로서는 그 정도의 기관지 체재와 내용이라도 말할 수 없이 흡족하고 만족스러웠다. 그것은 한국근대미술연구소의 존재와 뜻을 관계 사회에 확실하게 선언한 것이었다.

계간을 의도하고 비매품 300부 한정판으로 찍어서 공공 도서관, 대학 도서관, 미술대학 자료실, 기타 관련 연구소 등에 우편으로 배포하고, 이 분야 연구가와 학도는 연구 회원으로 입수할 수 있게 밝힌 그 기관지 제1호 첫머리에 나는 '창간에 부치는 말'을 다음과 같이 썼다.

현대의 학문과 연구의 특징은 세분細分의 세분이라는 전문적인 분담이다. 한국 미술사학계도 그런 세분의 세분을 더 많은 학자와 연구가가 권위 있게 분담하게 되려면 더 많은 시일이 흘러야 할 것이다. 그러나 관계

학계의 연구 대상에서조차 완전 소외 내지 무관심으로 외면돼 온 장르가 있다. 근대미술 분야이다. 서양의 문화와 사상이 유입되기 시작하는 왕조 말엽의 개화기로부터 나타나는 새로운 서양미술 사조의 접촉과 실제 작품에서의 반영 및 전통회화의 변화, 그리고 그 모든 것의 종합인 시대성의 철저한 내면 연구를 전문으로 하는 본격적인 학자와 연구가가 전무에 가까운 것이다.

……우리의 근대미술 문화의 변모 및 변화 과정과 중요한 작가 및 작품을 조사·분석·재평가하는 사적史的 정리의 기초적인 작업의 중요함과 시급함을 절감하고 있던 몇몇 평론가와 교수의 적극적인 협조 및 참여로 '한국근대미술연구소'를 발족시키고 이제 조촐하나마 연구기관지 첫 호를 내놓게 된 것은 실천적인 움직임이 긴요하다는 생각에서였다.

1975년 11월에 간행한 『한국의 근대미술』 제1호에는 김윤수 교수의 논문 「한국의 근대화와 그 미술」(『이대학보』 1975. 10. 24에서 전재) 외에 자료로 구본웅의 미발표 유고 '해방과 우리의 미술 건설'(필자의 장남 구환모 씨가 선친의 유고를 연구소에 기증), 이경성 교수가 정리한 '8·15해방 직후 『경향신문』에 실린 미술평론 ①, 그리고 1957년에 월간 『신태양』에 8회에 걸쳐 연재된 근대한국 미술가 연구 시론 '한국 양화의 선구자들'을 내가 정리하여 실었다.

이 창간호에는 이당 김은호 화백이 나의 연구소 기관지 진행 노력을 들으시고 적절히 처분하여 운영비에 보태라면서 그려 준 소품 〈신선도〉의 사진도 게재하여 그 도움을 밝혔다. 또 박수근의 연필화 〈장마당의 세 여인〉도 작가의 장남 박성남 씨가 기증했다는 설명을 붙여 그 사진을 실었다. 그것은 그해 10월에 서울 관훈동 홍익빌딩에 있던 '문헌화랑'이 개관 1주년 기념으로 '박수근전'을 기획했을 때, 그 카탈로그를 내가 맡아 편집을 해주고, 그 안의 「박수근론」도 썼던 관계에서 뜻하지 않게 받은 것이었다. 전시 개막일에 가서 전시장을 돌아보다가 그 좋은 연필화를 사려는 사람이 없는 것 같아서 마침 옆에 와 있던 성남 씨에게 지나가는 말로, "이 좋은 것이 왜 팔리지 않지?" 했더니, "마음에 드시면 이거 가져가세요. 그렇지 않아도 이번에 너무 많이 도와주셔서 하나 드리고 싶었는걸요" 하면서 주었던 것이다.

비록 빈약한 내용이었지만, 연구소 기관지로『한국의 근대미술』을 창간하고 그것을 선생님들에게 우송해 드렸더니 많은 격려의 전화와 엽서가 왔다. 당시 서울대학교 박물관장이었던 삼불三佛 김원룡 교수가 보내 준, 1976년 연초의 연하장을 겸한 서신에는 나와 연구소에 대한 다음과 같은 황공한 격려가 한문 붓글씨로 쓰여 있었다.

구열 선생

병신년 응위도약 축원 한국근대미술연구소 영고장수

병신 원단 삼불암 주인

龜烈 先生 丙辰年 應爲跳躍 祝願 韓國近代美術硏究所 永固長壽

丙辰 元旦 三佛庵 主人

『한국의 근대미술』 제2호, 1976년 4월 간행

이 제2호에는 그 사이 내가 전남 광주의 오지호 화백에게『한국의 근대미술』창간호를 보내 드리며 편지로 문의했던 건에 대한 답신으로 나의 연구소 운영을 격려해 주신 다음과 같은 두 번의 엽서 내용도 게재했다.

제1신: 혹 참고가 될까 하여 '녹향회'綠鄕會(1928~1931)와 『2인 화집』(오지호·김주경, 1938)에 관한 신문 기사와 사진 몇 장을 보냅니다. 내게 관한 신문 기사는 대개 가지고 있었는데, 이 역시 6·25 때 그 대부분이 산일散逸되고 남은 것입니다.

너무 약소한 것입니다마는 귀하의 뜻깊은 사업에 대하여 경의를 표하고 통신비에라도 보태 써 주셨으면 하여 '금金 3만 원'을 보냅니다. 노생老生이 몇 해 동안 한자 부활 운동을 하면서 뼈아프게 느낀 것이 민족적 중요한 일에 대한 우리 사회의 너무도 철저한 무관심입니다. 귀형의 건투를 빕니다.

1976년 3월 23일

(앞에 언급된 자료들과 연구소 격려금은 엽서와 별도로 우송돼 왔다.)

제2신: 귀형의 간곡하신 글월 참으로 기쁘게 읽었소. 뜻이 통한다는 것은 인생에 있어 가장 큰 즐거움의 하나일 것이오. 내 자신 여러 가지 면으로 부족한 사람이지마는 마음으로 귀형의 일에 공명 동조하고 싶습니다. 말씀하신 '녹향회'와 화집(『2인 화집』)에 대한 이야기도 조금씩 써 보겠습니다.

1976년 4월 5일

『한국의 근대미술』 제3호, 1976년 10월 간행

양화 초기(이종우, 『중앙일보』, 1971년 8월 21일~9월 4일 연재, 회고담)

『한국의 근대미술』 제4호, 1977년 5월 간행

목차: 한국 예술의 승계의 문제 / 임영방

해방 이후의 동양화단 / 김영기

파리 화단의 한국 화가들 / 이일

국제전 참가 작가와 작품 / 전정수

허민과 진환 / 이구열

자료: 조각가 김복진(김기진, 월간 『조선화보』, 1943년 9월호)

조각실에서 암루暗淚(허하백, 월간 『삼천리』, 1940년 12월호)

『한국의 근대미술』 제5호, 1977년 11월 간행

목차: 석재 서병오 / 김영기

한국 현대 판화의 어제와 오늘 / 윤명로

나의 이중섭 체험 / 김광림

대상과 묘사의 거리, 김춘수 연작시 '이중섭'에 대해 / 김영태

자료: 선전 한인 작품 목록— 동양화·사군자·공예

화집 「이중섭」, 「이당 김은호」 편집·제작

위와 같이 『한국의 근대미술』을 제5호까지 내는 한편, 나는 연구소 사업으로 시도한 것이 다른 하나가 있었다. 경향신문사 『주간경향』 기자를 지낸 후배 임승억 씨가 그와 절친한 사이였던 충무로 3가의 서울오프셋인쇄소 이근성 사장과 '효문사'라는 출판사를 만들고 나의 한국근대미술연구소와 같이 특정 화가의 원색 화집 시리즈를 보급판으로 출판하기로 했던 것이다. 그 첫 출간으로 1976년 11월에 '근대한국미술선1' 『이중섭』이 한국근대미술연구소 편, 이구열 집필로 하여 만들어졌다. 집필은 작가론과 50점의 수록 작품 해설 및 연표 등이었다.

이중섭의 대표작인 붉은 하늘 배경의 〈황소〉 머리 부분을 표지로 삼고, 수

록 작품의 원색 인쇄와 편집 디자인 및 제본 등을 모두 내가 직접 신경을 써서 세련되게 만들려고 애썼던 그 화집은 발행자인 효문사 측이 판매 능력을 별로 발휘하지 못해 후속 출판이 어려웠고, 결국 첫 상품 『이중섭』으로 중단되고 말았다.

그러던 차에 뜻밖에도 전남 광주에서 '국제문화사'를 운영하던 젊고 의욕이 넘치는 문화 의식을 가진 고순상 사장이 누군가에게서 나에 관해 많이 들었다면서 내 연구소를 찾아와 대뜸 이당 김은호 화백의 화집을 최대 호화판으로 만들어 판매하고 싶으니 그 편집과 제작 진행 일체를 맡아 달라는 것이었다.

사업 열정이 매우 강렬하던 그 고 사장이 신뢰할 만하기에 이당 선생에게 데리고 가서 소개하고 화집 출판 승인을 받게 했다. 이당 선생은 내가 1968년에 선생의 평전 『화단일경』을 쓸 때부터 나를 전적으로 믿고 있었기에 그렇게 기꺼이 승인해 준 것이었다.

막대한 출판비가 투입된 대형 화집 『이당 김은호』의 수록 작품 촬영은 동화출판공사의 『한국미술전집』 편집 당시 나를 도와준 사진가 이중식 형에게 또 전적으로 맡기고 나는 총괄 편집과 작가론 및 작품 해설의 집필을 맡았다. 당시 국내 최고 수준이던 삼화인쇄소에서의 원색 도판 인쇄와 제작 과정은 나보다 약간 늦게 백왕사 인쇄소 5층으로 와서 '수문서관'을 운영하던 정철진 사장이 곁에서 계속 도와주었다.

'한국근대미술연구소 편'으로 하여 국제문화사에서 발행한 그 대형 호화 화집 『이당 김은호』는 고순상 사장이 목표했던 대로 광주와 호남 일원에서 대성공의 판매가 이루어졌다고 들었다. 고 사장은 그 제작비 지출과 이당 선생에 대한 저작권 성격의 사례 등을 깨끗이 이행하며 정직함과 성실성을 보여 주었다. 1978년 연초에 간행된 그 화집의 편집·제작 대행 수입과 나의 집필 인세는 그 후의 연구소 운영에 많은 보탬이 되었다.

그 『이당 김은호』 편집에 앞선 1977년에 나는 국립현대미술관 발행의 『한국현대미술사』(동양화)를 집필했는데, 그것은 1974년부터 국립현대미술관이 기획하여 전시한 분야별 대전大展의 1976년 전시였던 '한국현대동양화대전'에 뒤이은 우리 근현대미술사 연구 정리 작업의 일환이었다. 1974년의 그 간

행은 「조각」 편(집필 유근준)이었고, 다음 해에는 「공예」 편(집필 이경성)이 이어졌다. 그리고 세 번째로 「동양화」 편이 나오게 되었던 것인데, 나의 그 집필은 1983년에 가서 『근대한국화의 흐름』으로 제호를 바꾸어 '미진사'에서 다시 출판되었다.

1977년에는 연구소 수입에 도움이 된 첫 번째의 화집 편집·제작 대행이 있었다. 이당 김은호 선생의 1930년대 제자로 부산 지역에서 활동하다가 1967년에 작고한 운전 허민의 화집으로. 화가의 사위 이재용 선생이 부탁을 해서 만들게 된 것이었다. 또 1979년에는 그 2년 전에 작고한, 역시 이당 선생의 제자 운정 정완섭의 유작 화집을 이 또한 화가의 효심 깊은 아들의 요청으로 만들어 주었다. 그때마다 작가론은 내가 썼고, 연보도 연구소의 내 자료들을 토대로 하여 연구소 이름으로 작성해 실었다.

발행자는 국립현대미술관으로 되었으나, 1979년에 만들어진 대형 『김흥수 화집』 또한 나의 연구소에서 편집·제작이 이루어졌다. 이때에는 작가와 상의하여 작가론을 유준상 선생에게 부탁하고 나는 연구소 이름의 연보 작성만 맡았다. 그해 여름에 나는 처음으로 유럽 여행을 떠나게 되어 그 화집의 마무리를 수문서관의 정철진 사장에게 부탁하고 떠났었다.

여행에서 두 달 만에 돌아온 뒤 나는 백왕사 인쇄소의 사무실을 더 이상 쓸 수 없는 사정에 몰렸으나, 이번에도 정철진 선생이 나서서 잠정적 해결 방도를 내주었다. 그가 밀접한 관계를 갖고 있던 삼성출판사의 출판 계획 『세계의 명화』(서양 편) 3권의 편집 주관을 나에게 의뢰하게 하여 관철동 삼성빌딩 3층의 편집국 한편의 독방을 하나 쓸 수 있게 해주었던 것이다. 한국근대미술연구소도 그리로 옮긴 셈이었다.

그때 삼성출판사에서는 당시 전무였던 김종규 선생(현재 삼성출판박물관 관장)의 각별한 호의와 협조를 받는 가운데 약 2년에 걸쳐 내가 위임받은 화집 편집을 성심껏 잘 진행시켰다. 그러나 그 사무실에서 『한국의 근대미술』의 속간 작업은 불가능했다. 원고 마련에서부터 편집, 출판 비용 감당 등이 누구의 협조와 지원 없이 혼자로는 너무 어려워 그 속간을 계속 미루던 끝에 결국 저절로 중단되고 말았다. 그렇더라도 내가 할 수 있었던 우리 근대미술사 관계의 자료 조사와 연구 작업은 형편대로 꾸준히 지속했다.

『한국의 근대미술』을 계속해서 내지 못한 것은 안타까운 일이었으나 결국 나의 한계 때문에 어쩔 수 없었다. 애초의 내 열정도 점점 약해졌던 것이다. 그래도 나 혼자의 의지로 그것을 5호까지라도 내며 열심히 애써 보았다는 것은 그 자체로 일단 자족할 만했다.

『한국의 근대미술 자료집』 제1집과 『국전 30년』 간행

1980년 말쯤이던가, 당시 홍익대학교 미술대학 학장이던 한도룡 교수에게서 전화가 걸려 왔다. "문교부에서 학술지 발간 지원 대상자를 추천하라고 해서 이대원 총장과 상의를 했더니 이 선생의 연구소 기관지를 지원하는 게 좋겠다고 해서 전화를 했는데 어떠냐?"는 것이었다. 뜻밖의 고마운 일이었다. 당연히 그 추천에 응하기로 하고 확정 통고를 기다렸더니, 기대했던 대로 문교부 심의에서 통과하여 그때 돈으로 '100만 원 지원'이 왔다. 추천해 준 두 선생에게 거듭 감사를 드리고, 그 돈 범위 내에서 그간 내가 모아 갖고 있던 자료들로 어렵지 않게 『한국의 근대미술 자료집』 제1집을 펴낼 수 있었다.

〈수록 자료〉

우리의 미술과 전람회(급우생及愚生, 『개벽』, 1924년 7월호)

녹향회 화랑에서(이태준, 『동아일보』, 1929년 5월 28~31일)

아세아주의 미술론(심영섭, 『동아일보』, 1929년 8월 21일~9월 8일)

'동미전'東美展을 개최하면서(김용준, 『동아일보』, 1930년 4월 12~13일)

'제2회 동미전'을 앞두고(홍득순, 『동아일보』, 1931년 3월 21일, 24일)

'동미전'과 '녹향전'(월간 『혜성』, 1931년 5월호)

'임 씨任氏 부부전' 평(이종우, 『동아일보』, 1930년 11월 6일)

'임 씨 부부전' 소인素人 인상기(이광수, 『동아일보』, 1930년 11월 9일)

임용련·백남순 부부 화가 가정 방문기(월간 『삼천리』, 1931년 1월호)

재현된 자연미, 임용련·백남순 씨의 가정(월간 『신가정』, 1935년 6월호)

바빌롱의 삼림森林(백남순, 월간 『신가정』, 1935년 6월호)

조선화적的 특이성(구본웅, 『동아일보』, 1940년 5월 1~5일)

위의 목차 밑에는 "이 제1집은 문교부의 1980년도 학회·학술 단체 학술지 발간 지원으로 이루어졌다"고 밝혔다. 이 자료집도 물론 제2집, 제3집으로 속간하고 싶었으나 또 다른 지원을 받을 수 없었기에 제1집으로 그칠 수밖에 없었다.

삼성출판사의 『세계의 명화』 전 3권을 성공적으로 완간시킨 후에도 한동안 삼성빌딩 602호실을 쓰면서 『한국의 근대미술 자료집』 제1집을 만들어 미술계와 관계 학계 및 공공 도서관 등에 배포하고 나서 더 이상 거기에 있을 수 없게 되었기에 나는 어디든 적당한 사무실을 찾아 또다시 책과 자료 보따리를 챙겨 갖고 나가야 했다.

그때 마침 김종규 전무와 절친했던 산업교육 명강사 권오근 선생(현재 기독교교회 목사)이 지척의 관철동 원산정빌딩(설렁탕 음식점 '원산정'이 그 아래 층에 있어서 그렇게 불렸다) 3층에 꽤 넓은 사무실을 갖고 있으면서 일단 그리로 오라고 하기에 고맙게 가서 반년쯤 있었다. 그러다가 다소의 목돈으로 바로 이웃의 오래된 5층 삼일빌딩(삼일로빌딩 바로 뒤) 3층의 상당히 넓은 사무실을 전세로 들어가 연구소로 삼았다.

그때도 사실은 나 혼자의 전세 부담이 벅차서 전에 경향신문사에서 같이 지낸 사이로 앞에서 언급한 권오근 선생과 같은 활동을 하던 산업교육 전문가 백기완 선생(현재 국제경영컨설팅 원장)과 전세금을 분담하여 그 사무실을 수년간 같이 썼다. 나보다 여러 살 아래인 백 선생은 아주 부지런하고 누구와도 대인 관계가 좋은 성격으로 나에게 온갖 도움을 아끼지 않았다. 우리는 늘 형제처럼 친밀히 지냈고, 현재까지도 그런 관계를 이어 오고 있다.

지하층에 '모란봉 다방'이 있어서 '모란봉빌딩'으로 불렸던 삼일빌딩 사무실에서도 한국근대미술연구소로서의 일을 꽤 했다. 우선 한국문화예술진흥원의 예술 관계 출판 지원비를 받게 되어 진작 내가 전부를 모아 갖고 있던 대한민국미술전람회의 1949년 '제1회전'부터의 전시 작품 목록을 총정리하

고 그 개관을 내가 쓴 자료집『국전 30년』을 '한국근대미술연구소 편, 수문서관 발행'으로 하여 간행했다. 1981년 4월의 일이었다.

그것은 사실상 나의 편저였으나 '한국근대미술연구소 편'으로 삼은 것은 한국근대미술연구소의 존재와 그 활동의 미술계 기여를 사회적으로 더욱 알리고 싶어서였다. 이 자료집은 1980년의 '제29회전'까지의 각 회, 각 분야의 입선·특선 및 수상 작품의 명제, 작가, 심사위원, 그리고 운영제도로 우대한 추천작가·초대작가의 작품까지 모든 기록을 낱낱이 정리한 것이었다. 따라서 이『국전 30년』은 대한민국 정부 수립 다음 해부터 실시된 국가적 미술 정책으로 신진 육성과 미술계 발전에 기여한 일면과 그 제도로 부각되어 성공한 작가들의 내면 등을 역사적으로 연구하고 혹은 비판적으로 분석하는 데 활용될 수 있는 자료집이다.

모란봉빌딩 시기에는 김원 화백이 고희 기념으로 화집을 내기로 했다면서 그 제작 진행을 내게 맡겨온 적도 있었다. 그래서 이때에도 '한국근대미술연구소 편'으로 하여 1983년 3월에『김원 화집』제호로 편집해 주었다. 거기에도 나는 작가론을 썼고, 작가의 연보도 물론 상세하게 정리해 수록했다. 이번에도 발행을 제작에 도움을 받은 수문서관으로 했다.

그러던 때 내 사무실에는 오래전부터 나와 친밀한 사이로 삼성출판사 편집국장과 전무를 지낸 김승환 선생과 일본어 번역 전문가 하재기 선생이 합류하게 되었는데, 그것은 다 같이 어려웠던 처지에서 사무실 문제를 같이 해결하기 위한 변통이었다. 그 관계는 1983년에 함께 견지동의 한 낡은 3층 건물로 옮겨 갔다가 1991년에 지금의 당주동 100번지 세종빌딩 사무동 609호실로 한국근대미술연구소를 옮겨올 때까지 서로 긴밀히 지내며 여러 작업을 같이하기도 했다.

그 사이인 1985년 연초에는 세브란스병원에서 말기 후두암 선고를 받고 투병 중이던 당시 70세의 최영림 화백이 나에게 마지막으로 남길 일로 결정한 평생의 화집 출판을 도와 달라고 간곡히 부탁해 왔기에 기꺼이 30년 친교의 정을 기울여 최대의 호화판으로 서둘러 그 부탁을 이행해 준 일도 있었다. 그때에도 한국근대미술연구소 편, 수문서관 발행으로 했는데, 그『최영림』의 신속한 출간을 고대했던 최 화백 자신은 그것을 직접 보지 못한 채 7월 13일

288

에 운명하게 되니 나로서는 참으로 안타깝고 죄스럽기까지 했다.

다만 그 출간 단계에서 나는 선생이 운명하기 직전 원색으로 분해된 작품 도판들의 최종 편집 대장臺帳을 모두 들고 병실로 가서 수록될 하나하나를 보여 드리며 화집의 형태와 출간될 모양을 상세히 설명해 주었다. 그때 선생이 말은 못 하면서도 고개를 끄덕끄덕하며 고마워한 눈길을 주었던 것이 그나마 다행이었다.

금성출판사 『한국근대회화선집』 전 27권 주관 편집

견지동 시기인 1986년부터 5년간은 금성출판사가 기획한 『한국근대회화선집』 전 27권을 총괄적으로 맡아 편집하게 되어 홍익대학교 대학원에서 미술사학을 전공하고 근대한국미술사 연구를 뜻하던 김희대(1999년에 애석하게 병사)를 출판사에 특채시켜 나를 돕게 했다. 또 나를 포함하여 내가 한국근대미술연구소를 시작할 때에도 운영위원으로 도움을 받았던 홍익대학교의 이경성 교수와 임영방 당시 국립현대미술관장 등을 3인의 편집위원으로 모셔 대외적인 신뢰를 갖게 했다. 그러나 실질적으로는 내가 상임편집위원으로서 김희대를 조수로 하여 직접 편집 진행을 총괄했다.

그것은 나의 한국근대미술연구소가 하고 싶었던 근대 화가들의 작품 조사와 촬영 및 작가 연구 등의 작업을 국내 굴지의 금성출판사가 막대한 제작비를 감당하면서 맡아 준 것이기도 하여 나를 포함한 이 분야의 연구가 및 학도들은 물론, 전체 미술계와 미술 애호가들에게도 참으로 고마운 일이었다.

그 전집은 『한국화』 13권과 『양화』 13권으로 하고, 별책으로 『북으로 간 화가들』 편을 붙인 것이었다. 나로서는 가장 만족스럽고 보람도 컸다. 안중식을 비롯한 한국화 쪽과 고희동·김관호를 비롯한 양화 쪽을 반반으로, 그리고 월북 화가들을 포함한 약 50명의 대표적 근대 화가들의 대표적인 작품을 작가 본인이나 유족, 전국의 공공 미술관 및 대학 박물관, 그 밖에 개인 소장자들에게서 확인하고 찾아내어 각 권에 50점씩, 총 1,400점가량을 모두 원색 도판으로 수록한 그 전집은 실로 획기적인 작품 조사이자 발굴의 집대성이었다.

289 그 완간은 편집 진행 5년 만인 1990년에 이루어졌다. 그 보람은 동화출판

공사의 『한국미술전집』 전 15권 편집 주관 당시와 같은, 아니 그 이상으로 나를 충족시켰다. 그 인연으로 금성출판사의 김낙준 사장(지금은 회장)과는 각별한 관계를 이어 오고 있다. 1992년에 나의 회갑기념논문집 『근대한국미술논총』이 만들어질 때에는 김 사장이 원고료 전액을 부담해 주기도 했다.

그에 앞서 1989~1990년에는 한국문화예술진흥원이 지원하고 서울대학교의 김문환 교수(미학)가 주관한 프로젝트 '북한 문화 예술 연구' 중의 '미술' 분야를 내가 맡아 본격적인 북한 미술 조사 정리의 기회를 가질 수 있었다. 그간 개인적으로 적극 관심을 두며 기회가 있을 적마다 어렵게 구해 갖고 있던 제한된 자료들과 국토통일원 북한 자료실을 이용하여 집필한 그 조사 논문은 「북한의 미술, 그 체제 종속의 실상」이었다. 그 내용의 골자는 '북한의 미술계 구조', '1970년대까지의 미술 동향'과 '1980년대의 실상' 등이었다.

앞의 논문은 1990년 10월에 한국문화예술진흥원 문화발전연구소가 간행한 『북한 문화 예술 연구의 방향』('문학'을 비롯한 8개 분야)에 수록되었다. 그 후에도 나는 북한의 미술 조사 연구를 개인적으로 계속하며 새로운 자료도 입수하다가 앞의 논문을 보완한 단행본 『북한 미술 50년』을 2001년에 '돌베개'에서 출판했다.

한편, 1991년에는 그 사이 두드러지게 성공적인 운영 실적을 보이던 가나화랑이 '가나미술상'을 제정하고 그 첫 시상 때에 나의 한국근대미술연구소를 '비창작 부문' 수상 대상자로 뽑아 '300만 원 상금'을 받기도 했다. 내가 어렵게 유지하던 연구소에 대한 고마운 격려였던 그 수상의 이면에는 심사를 맡았던 김윤수 교수(당시 영남대학교 재직)가 나와 같이 심사위원의 한 사람이었던 자리에서 민망하게도 즉석 발언으로 강력히 제의하여 다른 심사위원들도 마땅하다며 동의하는 바람에 그렇게 결정된 것이었다.

이미 언급했듯이 1991년부터 광화문 세종문화회관 뒤쪽의 세종빌딩에 자그마하지만 조용한 서북향의 사무실 공간을 독자적으로 갖게 된 것은 그간 사무실 전전이 불가피했던 처지를 늘 안타깝게 보아 오던 아내가 1987년에 기회를 잡아 빚을 얻으면서 어렵사리 매입했던 덕이다. 그러나 다달이 내야 하는 관리비만도 부담이 커서 견지동에서 즉시 옮겨 오지를 못하고 몇 년간은 세를 놓아 빚을 갚는데 보태다가 1991년에야 처음 내 소유의 사무실로 오

게 되었다.

그러나 이렇다 할 연구소 활동을 못 하고 지내던 차에 1993년 2월에 뜻밖에도 예술의전당 초대 전시사업본부장으로 가게 된 바람에 임기 3년 동안 세종빌딩 사무실을 빈 방으로 잠가 두어야 했다. 그리로 옮겨다 놓은 적잖은 분량의 책과 자료들을 어디 보낼 데가 없었기 때문이다. 그래서 그 3년 동안에는 가끔 필요한 책과 자료를 보기 위해서, 또는 가져가기 위해 들르곤 했을 뿐이었다.

예술의전당에 재직하면서는 송인상·채홍기·이동국 등의 큐레이터들과 보람 있게 '음악과 무용의 미술전', '서울 풍경의 변천전'(서울 정도 600년 기념), '한국의 누드 미술 80년전, 1916~1996' 등을 의욕적으로 기획하고 전시하여 좋은 평을 받았다. 그 모두가 우리 근현대미술의 흐름을 주제 삼아 작품을 찾아 모으고 발굴하여 전시한 것이었다. 그 밖에는 '고궁의 현판전' 등이 있었다. 전시 카탈로그에는 그에 대해 전문가에게 쓰게 한 미술사적 내용의 에세이가 실렸다.

예술의전당에서의 임기를 대과 없이 명예롭게 마치고 당주동 세종빌딩의 내 사무실로 돌아온 것은 1996년 2월 15일이었다. 그 뒤에도 연구원 한 명 둘 수 없던 실정에서 한국근대미술연구소의 구실(한때는 출입문에 그 표지를 내붙이기도 했다)을 제대로 할 수 없던 현실이 안타까워 사무실에 있던 책들과 캐비닛 속의 자료들, 그리고 집의 사랑방과 지하실에도 가득했던 것들까지도 모두 합쳐 영구 보전과 사회화를 위해 삼성미술관 리움에 일괄 기증하기로 결정하고 말았다. 연구소의 문은 아직 닫지 않았기 때문에 필요한 때에는 한국근대미술연구소 이름을 계속해서 쓰고 있다.

그랬기 때문에 2001년에는 내가 한국근대미술연구소의 책임자로서 문정숙 박사와 김현숙 박사를 책임 및 선임급의 연구원으로 하고 박계리·최경현·강은아를 보조연구원으로 하여 한국학술진흥원의 '2002년도 기초 학문 육성 지원금'을 받은 프로젝트 작업을 할 수 있었다. 주제는 '일제 시기 관전 미술에서의 지방색 비교 연구'였다.

그 연구 결과물인 논문 「동아시아 관전의 심사위원과 지방색—대만미술전람회」(문정희)와 「일제 시대 동아시아 관전에서의 지방색」(김현숙) 등은 『한

국근대미술사학』제11, 12호에 발표되었다. 이는 나의 연구소의 존재와 목적을 재확인시키고, 이 분야 전문 학자와 연구가들이 활용해 준 것이어서 나로선 매우 흐뭇한 일이었다.

또 삼성미술관 리움에서는 내가 기증한 책과 자료 총 4만여 건을 중심으로 2001년 11월 1일에 '한국미술기록보존소'를 설립하여 이 분야 연구가와 학도들이 이용할 수 있게 했다. 본시 내가 뜻했던 일이 그렇게라도 실현되었으니, 이 또한 나의 큰 보람으로 여기고 있다.

나의 한국근대미술연구소 30년을 되돌아보며 그간에 한 일과 뜻대로 할 수 없었던 일들을 앞에 자술自述하다 보니, 그 '어느덧 30년' 과정에서 진실로 고마웠던 여러 협조자들과 나의 그 순수한 뜻을 항시 격려해 주고 혹은 진심으로 평가해 준 많은 분들의 잊지 못할 고마움이 내 가슴속에 가득 쌓여 있음을 말하지 않을 수 없다.

끝으로, 이번에 한국근대미술사학회 회장 이중희 박사(계명대학교 교수)와 삼성미술관 리움의 한국미술기록보존소 선임연구원 김철효 박사가 앞장서서 이렇게 『한국근대미술연구소 30주년 기념논총』을 학회 이름으로 간행해 주니, 논문 집필자들에게 감사하며 깊은 감회에 젖는다. 이게 다 나의 인생이 정리되는 일이라 생각된다.

추천의 글

나의 멘토, 미술기자 이구열

김복기(아트인컬처 대표)

올해 2월의 어느 날, 나는 이구열 선생이 출판 예정 중인 저서의 원고 한 권을 손에 들었다. 책 제목이『나의 미술기자 시절』로 정해지기 전, 원고에는『미술기자, 보람의 그때』로 제목이 적혀 있었다. 선생께서 나에게 이 책의 '주례사'를 부탁하신 것이었다. 새까만 후학이 선생의 글에 생각을 붙이는 것 자체가 부담스러운 일이었지만, 나는 미술기자의 피를 잇고 있다는 직업적 동질감에 마음이 흔들려 덜컥 선생의 청탁을 받고 말았다. 무엇보다 팔순에 이르러서도 하루하루 글쓰기를 놓지 않는 '프로 근성'에 머리를 숙이지 않을 수 없었다. 선생의 부지런함과 식지 않는 열정 앞에서 나도 덩달아 가슴이 뜨거워졌다.

이 책은 이구열 선생이 자신의 미술기자 시절을 돌이키는 일종의 회고록이다. 그는 1959년부터 1973년까지 약 15년 동안 신문사의 미술기자로 일했다. 이 책은 그의 20대 후반에서 40대 초반에 이르는 청춘의 활동을 다시 불러내는 자전적 기록이다. 미술가 지망생이었던 이구열이 미술기자의 길에 발을 내디딘 것은 1959년의 일이다. 이 시기는 한국미술의 '현대'의 기점과 겹쳐 있다. 6·25전쟁을 체험했던 젊은 미술가들이 전쟁의 깊은 상흔을 딛고, 새로운 시대 변혁에의 의욕을 뜨겁게 불태웠던 시절이었다. 이구열은 1959년 신조형파 제3회전을 시작으로 김세용·문신·정규·이대원 같은 작가의 개인전, 한국

판화협회전, 조선일보 주최 현대작가미술전, 창작미술가협회, 묵림회 등 새로운 시대 기운의 움직임과 함께 기자 활동을 펼쳐 갔다.

이구열 기자는 초기 기자 시절 미술계 현장에서 열리는 전시 중심의 단평과 시평 보도에 치중했다. 그리고 처음부터 기사에 '거북 구龜 자'를 이니셜로 적었다. 그래서 '이구열 미술기자'에게는 '거북이'라는 별명이 자연스럽게 따라붙게 되었다. 그는 『민국일보』, 『경향신문』, 『서울신문』, 『대한일보』 등에서 미술기자를 거쳐 문화부장으로 일했다. 그 활동은 언론인으로서뿐만 아니라 미술비평의 영역에서 뚜렷한 족적을 남겼다. 특히, 해방 이후 미술비평의 태두 이경성에 의해 근근이 이어져 왔던 한국근대미술 연구를 이구열이 본격적으로 열었다.

이구열 기자가 근대미술사 연구의 선행 사례로, 인터뷰를 본격적으로 발표한 것은 1964년의 일이다. 한국 서양화의 효시, 춘곡 고희동의 자택 방문기가 그것이다. 『미술』이라는 잡지에 발표했던 이 글은 한국미술의 구술사oral history 연구의 효시라 해도 좋을 것이다. 이어서 이구열은 이당 김은호와의 구술 자료를 바탕으로 한 평전 『화단일경』(동양출판사, 1968)을 자신의 첫 저서로 출간했다. 구술 증언의 방법론은 『나혜석 일대기, 에미는 선각자였느니라』(동화출판공사, 1974)뿐만 아니라 다른 저서에서도 적극 동원되었다. 그는 어느 글에서 이렇게 적고 있다.

(⋯⋯) 수년 전부터 나는 미술기자로 뛰는 동안 (⋯⋯) 내가 할 수 있는 것이란 결국 '기록'이었다. 신문에 모두 보도할 수 없는 무수하고 긴한 기록들, 물론 미술계에 관한 것들이었다. 그중의 하나는 칠순·팔순의 노대가들로부터 들어 두어야 하는 한국근대미술의 발자취에 관한 귀중한 증언과 또한 바로 그들에 관한 개인 기록이었다.

지금껏 근대미술관 하나 없는 한국이지만, 누구도 그 방면의 기록을 낱낱이 정리하고 있지 못하다. 나는 저널리스트로서 오래전부터 그 일에

흥미를 느껴 (……) 도서관에 가서 예전의 신문들을 뒤지고 혹은 노대가들과 사적으로 인터뷰를 가졌다. 나의 그 노트는 약간 풍부해졌다.

이구열의 기자 시절 연구 활동은 미술사의 기초적인 문헌자료나 증언에 근거하고 있다. 특히, 개화기·일제강점기에 간행된 신문·잡지의 미술 관련 기사를 일일이 뒤지는 노력을 아끼지 않았다. 그것은 한국미술사 연구의 미답의 개척지였다. 오늘날까지 근현대미술 연구자들이 기술하는 수많은 기록이 이구열의 '발품'에 빚을 지고 있다는 사실을 결코 잊어서는 안 된다. 그는 문헌자료뿐만 아니라 작품, 사진, 기타 편지나 일기장 등의 사료 발굴에도 크게 기여했다.

특히, 이구열의 구술 증언은 잃어버린 역사적 사실을 전문가의 시각에서 확인함으로써 문헌자료의 한계를 보완하는 자료로서 소중한 가치를 지니고 있다. 미술사 주체와의 새로운 만남을 문법으로 삼아 '밑으로부터의 역사 쓰기'를 실천했다는 점에 큰 의의를 부여할 수 있다. 오늘날에 와서 보면, 그것은 이른바 구술사 방법론을 활용한 새로운 역사 쓰기에 다름 아니다. 한국미술에서 이 방면의 선구적인 길을 이구열 기자가 활짝 열었던 것이다. 혜곡兮谷 최순우는 이구열을 두고, "자타가 공인하는 단 한 사람의 미술기자다운 관록을 보여 주었다"고 격찬한 바 있다. 기자 시절의 관록은 1975년 한국근대미술연구소 개설과 함께 본격적인 비평 활동으로 이어졌다.

이 책을 읽으면서 새삼 놀란 대목이 많다. 초기 한국의 비평과 저널리즘 분야의 미분화 현상이기도 하지만, 이구열 선생은 고미술 문화재에서부터 근대미술, 그리고 현대미술의 최전선까지를 아우르는 폭넓은 관심사와 전문적 식견을 보여 주었다. 그 지적 스펙트럼은 요즘 세대의 기자, 평론가들과는 폭과 깊이가 전혀 다른 것이었다. 그는 이미 기자 시절에 한국미술사에 길이 남을 저서를 여러 권이나 펴냈다.

실로 귀감이 되는 업적이 아닐 수 없다.

또 하나 주목할 사실이 있었다. 선생은 적지 않은 직장을 옮겨 다녔음에도 불구하고 넓고 깊은 인간관계를 유지한 점이 대단히 부러웠다. 그것은 전적으로 선생의 너그럽고 건실한 인품으로 얻어낸 인과응보의 축복이 아닐 수 없다. 내가 지켜본 바로 이구열 선생은 동시대를 살았던 이론가나 작가들과도 두루 원만한 관계를 유지했던 분이다. 비평적 관점이 서로 다른 논객들과도 참으로 절친한 사이여서 놀란 적이 한두 번이 아니다. 선생은 후배이자 제자뻘인 나에게도 따뜻한 배려를 아끼지 않았다. 기자라는 애정이 작용했으리라 생각한다.

내가 이구열 선생을 처음 뵌 것은 1984년이었다. 나는 그해 2월에 중앙일보사의 『계간미술』 기자가 되었다. 그때 선생은 한국근대미술연구소를 운영하면서 한국미술평론가협회 회장 같은 사회적 활동을 왕성하게 펼치고 있던 50대 중년이었다. 나는 선생으로부터 많은 가르침을 받았다. 낡은 흑백사진 하나를 역사적 사료로 소중히 다루는 그의 섬세한 태도를 눈앞에서 보고 배운 것이다. 나는 원로 작가들의 취재를 통해 구술 증언을 녹취하고, 사진이나 관련 자료를 수집해 나갔다. 또 남산의 국립중앙도서관을 찾아가 옛 신문, 잡지를 일일이 뒤적이기 시작했다. 이것은 선생이 기자 시절에 실천했던 선행 연구 방법이었다. 나는 그 길을 그대로 따랐다. 그래서 나만의 근대미술 노트를 만들어 갈 수 있었다. 그러면서도 나는 늘 기사를 쓸 때면, 선생을 찾아가 관련 자료의 점검을 받아냈고, 선생은 내 상담에 언제나 자상하게 응해 주셨다. 또한 선생은 나에게 미술사적 무게가 실린 화집의 집필을 맡기는가 하면, 해외 펠로십의 추천서를 선뜻 써 주시고, 미술계의 각종 심사위원 자리에 추천해 주시기도 했다.

1992년 이구열 선생의 회갑을 기념해 '회갑기념논문집'을 발간했을 때의 일이다. 나는 김희대(작고. 당시 국립현대미술관 학예관) 씨와 함께 발간 간사를 맡았다. 부록에는 선생과 내가 공동으로 집필한 '근대한

국미술 연표(1864~1948)'가 실려 있다. 그동안 선생과의 지적 교류의 결실이자 서로의 인간관계를 확인하는 정표 같은 지면이라 나로서는 여간 기쁜 일이 아니었다. 실은 선생의 기존 발표 원고에 내가 새로운 사실史實들을 추가한 것인데, 공동 집필의 과분한 대우를 흔쾌히 허락해 주신 것이다. 오늘날에는 신문·잡지의 디지털 검색이 보편화되어 연표의 효용이 떨어졌지만, 당시만 하더라도 하나하나의 미술사 팩트를 밝히는 작업은 실로 많은 시간과 노력이 소요되는 일이었다. 요즘도 선생의 연구실을 방문하면 미공개자료나 희귀자료를 '선물'로 내놓으신다. 이렇게 나는 선생의 큰 사랑을 받고 살았다. 이구열 선생은 나의 기자 생활 30년을 지켜준 멘토였다.

이 책은 한 시대의 미술계 내면을 읽어낼 수 있는 생생한 기록이다. 거기에는 4·19혁명과 5·16군사정변의 격동과 미술계의 변혁, 성장통을 겪어냈던 한국미술의 양지와 음지, 최순우·이경성·김은호·나혜석·이응노·박수근 같은 거목들과의 만남 등이 잔잔하게 그려져 있다. 한국미술사의 한 시대를 맡았던 기자 이구열이 증언하는 '또 하나의 미술사'다. 선생은 예의 '독수리 타법'으로 컴퓨터 자판의 자모 한 자 한 자를 두드려 내려갔으리라. 분주한 기자의 발걸음, 문화예술인들과의 훈훈한 정 나눔, 뜨거운 미술 사랑……. '보람의 그때'를 불러내는 이구열 선생의 노경이 더없이 빛난다.

"오늘날 근현대미술 연구자들이 기술하는
수많은 기록은 기자 이구열의 '발품'에 빚을 지고
있다는 사실을 결코 잊어서는 안 된다."

— 김복기